第二届全国少数民族
美术作品展作品集

THE COLLECTION OF THE SECOND NATIONAL EXHIBITION
OF MINORITY FINE ARTS

第二届全国少数民族美术作品展组委会编

THE ORGANIZING COMMITTEE OF THE SECOND NATIONAL
EXHIBITION OF MINORITY FINE ARTS

天津人民美术出版社
Tianjin People's Fine Arts Publishing House

图书在版编目（ＣＩＰ）数据

第二届全国少数民族美术作品展作品集／第二届全国
少数民族美术作品展组委会编. —天津：天津人民美术
出版社，2004
ISBN 7-5305-2645-6

Ⅰ.第... Ⅱ.第... Ⅲ.绘画 — 作品综合集 — 中国
—现代 Ⅳ.J221

中国版本图书馆 CIP 数据核字 （2004）第 089531 号

主办单位：中华人民共和国国家民族事务委员会

中华人民共和国文化部

协办单位：中国美术家协会

澳门中华文化艺术协会

承办单位：民族文化宫

赞助单位：澳门博彩股份有限公司

北京中天兴业经贸有限公司

Sponsors
State Ethnic Affairs Commission of P.R.C.
Ministry of Culture of P.R.C.

Associating Host Units
China Artists' Association
The Chinese Culture & Art Association of Macao

Undertaking Units
The Culture Palace of Nationalities

Supporting Units
Sociedade De Jogos De Macau,S.A.
Zhongtian Xingye Economy and Trade Limited Company of Beijing

组委会成员：

The Second National Exhibition of Minority Fine Arts Organizing Committee

名誉主任：李德洙（国家民委主任）

孙家正（文化部部长）

特别顾问：何鸿燊（全国政协常委）

主　　任：周明甫（国家民委副主任）

周和平（文化部副部长）

覃志刚（中国文联党组副书记）

副 主 任：金星华（国家民委文宣司司长）

张　旭（文化部社图司司长）

刘大为（中国美术家协会常务副主席）

冯　远（中国美术家协会副主席、中国美术馆馆长）

苏树辉（全国政协委员、澳门中华文化艺术协会会长）

秘 书 长：金星华（国家民委文宣司司长）

常务秘书长：齐宝和（民族文化宫主任）

副秘书长：王林旭（民族文化宫副主任、中央民族大学副校长）

办公室主任：周智慧（民族文化宫民族画院院长）

咸　宜（中国美术家协会事业发展部）

Reputation Directors
Li Dezhu (Director of State Ethnic Affairs Commission)
Sun Jiazheng (Minister of Ministry of Culture)
Special Advisors
He Hongshen (Administrative Member of Chinese People's
　　　　　　　　Political Consultative Conference)
Directors
Zhou Mingfu (Vice-chairman of State Ethnic Affairs Commission)
Zhou Heping (Vice-minister of Ministry of Culture)
Qin Zhigang (Vice-secretary of Party Leadership Group,
　　　　　　　China Federation of Literary and Art Circles)
Vice-directors
Jin Xinghua (Director General of Culture-Publicity Department of
　　　　　　　the State Ethnic Affairs Commission)
Zhang Xu (Director General of Department for Community Culture
　　　　　　and Libraries of Ministry of Culture)
Liu Dawei (Administrative Vice-chairman of China Artists' Association)
Feng Yuan (Curator of China National Museum of Fine Arts,
　　　　　　Vice-chairman of China Artists' Association)
Su Shuhui (Member of Chinese People's Political Consultative
　　　　　　Conference, President of Chinese Culture and Art
　　　　　　Association of Macao)
Secretary-General
 Jin Xinghua (Director General of Culture-Publicity Department of
　　　　　　　State Ethnic Affairs Commission)
Administrative Secretary-General
Qi Baohe (Director of Cultural Palace of Nationalities)
Vice Secretary-General
Wang Linxu (Vice-director of Cultural Palace of Nationalities ,
　　　　　　　Vice President of Central University for Nationalities)
Directors of General Office
Zhou Zhihui (Dean of Art Academy, Cultural Palace of Nationalities)
Xian Yi (Developmental Department of China Artists' Association)

评委会名单

序 言

　　我国是一个统一的多民族国家。各族人民用勤劳和智慧创造出自己独具特色的民族文化。少数民族美术作品和反映少数民族题材的美术作品是中华民族艺术宝库中的一朵奇葩。中华人民共和国成立以来，特别是改革开放以来，一大批从事少数民族美术创作的艺术家，深入高原、牧场、山寨，足迹踏遍少数民族地区，创作出许多精典作品，涌现出一大批优秀艺术家。

　　为庆祝中华人民共和国成立55周年及《民族区域自治法》颁布20周年，全面展示我国少数民族美术创作成就，繁荣少数民族文化艺术，国家民委、文化部于2004年9月28日至10月7日在北京民族文化宫联合主办"第二届全国少数民族美术作品展"。这次展览由中国美术家协会和澳门中华文化艺术协会协办，民族文化宫承办。澳门博彩股份有限公司、北京中天兴业经贸有限公司对展览给予大力支持。

　　"第一届全国少数民族美术作品展"举办于1982年1月。时隔22年的"第二届全国少数民族美术作品展"从近三千件送展作品中评选出金奖作品4件、银奖作品11件、铜奖作品49件、优秀奖作品123件、纪念奖作品217件，另特邀60多位著名画家的作品参展，参展作品共470余件。

　　"第二届全国少数民族美术作品展"，作品题材广泛，艺术水准高，是一届高水平的少数民族美术盛会，是少数民族文化艺术繁荣发展的重要体现。

国家民委主任：李德洙

2004年8月26日

PREFACE

China is a unified and multiracial country. Each nationality creates their colorful and unique culture with diligence and intelligence. The minority fine arts works and the art works that represent minority topics are extraordinary parts of the art treasure-house of Chinese nation. Since the establishment of People's Republic of China, especially the reform and opening up, a large quantity of artists engaged in the minority fine arts went deep into the tablelands, the ranches and the mountain villages. Their footprints covered all the minority regions and they created a great number of immortal works. Many talented artists came forth during this period of time.

To celebrate the 55th anniversary of People's Republic of China and the 20th anniversary of "Law of the People's Republic of China on Regional National Autonomy", and also to demonstrate the great achievements of Chinese minority fine arts and prosper the minority culture and art, the State Ethnic Affairs Commission and the Ministry of Culture cooperated to sponsor "The Second National Exhibition of Minority Fine Arts" at the Cultural Palace of Nationalities of Beijing from September 28 to October 7, 2004. This exhibition was co-sponsored by China Artists' Association and Chinese Art Association of Macao, and was undertaken by the Cultural Palace of Nationalities Beijing. SOCIEDADE DE JOGOS DE MACAU, S.A. and Zhongtian Xingye Economy Trade Limited Company of Beijing also gave tremendous support to the exhibition.

"The First National Exhibition of Minority Fine Arts" was held in January 1982. After 22 years, on "The Second National Exhibition of Minority Fine Arts", more than 470 pieces joined the exhibition. It includes 4 gold medals, 11 silver medals, 49 bronze medals, 123 distinction prizes and 217 commemoration prizes that were selected out from nearly 3,000 art works , and about 60 works from other renowned artists.

On "The Second National Exhibition of Minority Fine Arts", the works' topics are very extensive, and the workmanship is exquisite. It is a high-level pageant of minority fine arts and also is an important embodiment of the prosperity and development of the minority art.

Li Dezhu

Director of the State Ethnic Affairs Commission

August 26, 2004

贺 辞

　　"第二届全国少数民族美术作品展"在北京民族文化宫隆重举行。这是继22年前"第一届全国少数民族美术作品展"之后，少数民族美术界的又一次盛会，我们表示热烈祝贺。

　　这次展览仅包括国画、油画两种绘画形式，但参展作品则饱含激情，全面、充分反映出我国全面建设小康社会过程中少数民族地区的风土人情、生活风貌和社会变迁，也反映出少数民族美术家们的精神风范、创作追求和人生情怀。画家们用他们的画笔，饱蘸着心血，投身于民族文化艺术事业，用一幅幅精美的作品表达了对伟大祖国的热爱，对美好未来的憧憬。

　　改革开放以来，地区间、民族间的文化交流日益增多，不同层次、不同主题的美术展览应接不暇。这次以少数民族美术家为主体，以反映少数民族生活题材为内容的全国性美术作品大展尤其令人耳目一新，既具艺术性，又具民族性，是建国以来少数民族美术作品的一次高水平展示。中国美协选派德劭名高的评委，在公平、公正、公开、艺术面前人人平等的原则下，披沙拣金，严格筛选，评选出4金、11银、49铜的获奖作品。4位金奖获得者同为少数民族，分别是锡伯族、满族、回族、蒙古族，说明我国少数民族美术的整体创作提高到了一个新水平。这一方面，反映出我们党的民族政策深入人心，给少数民族文化事业带来了前所未有的繁荣局面；另一方面，反映出少数民族画家弘扬主旋律、提倡多样化创作的新面貌。通过展览可以看出，少数民族画家具有得天独厚的优势，他们既有对民族生活的深刻体验和把握，还有创作方法、理念、技巧等方面的有益尝试。特别值得欣慰的是，有这样一批少数民族画家，尤其是少数民族青年画家执着于民族艺术，热爱民族文化，扎根民族地区，挖掘民族文化中的宝贵资源，担负起建设少数民族文化艺术事业的重担，民族文化事业的明天一定会更加灿烂辉煌。

　　在我们统一的多民族的社会主义国家，55个少数民族和汉族一道共同创造了中华民族的灿烂文化，少数民族美术工作者应当继往开来，肩负起时代的重任，以更加饱满的热情投身于民族文化艺术事业，为民族文化的发展，为民族团结进步事业，为实现中华民族的伟大复兴做出自己的贡献。

中国美术家协会常务副主席

中国美术馆馆长

中国美术家协会副主席

中国美术家协会顾问

2004 年 8 月 26 日

"The Second National Exhibition of Minority Fine Arts" opened ceremoniously in the Cultural Palace of Nationalities, Beijing. This was a national pageant of minority fine arts since "The First National Exhibition of Minority Fine Arts" was held 22 year ago.

Although on this exhibition only two painting forms, the Chinese traditional painting and the oil painting, were included, all the works participated with intense emotion and plentifully reflected the local customs, the living scenes and the social changes of minority regions, which were in the social process of the construction of the Middle-class family society. They also represented the spirit manner, the creating pursuit and the life state of mind of minority artists. Using their paintbrushes, the artists devoted themselves to the prosperity of Chinese minority culture and art. With strenuous efforts and by their outstanding works, they expressed the passion for the motherland and the longing for the bright future.

Since the reform and opening up, the cultural exchanges among different regions and nationalities have greatly increased. The art exhibitions of different levels and topics are frequently held. This year's nationwide exhibition, featured with minority artists and their colorful works, brought us the brand-new atmosphere. It was a high-level demonstration of Chinese minority fine arts since the establishment of new China. Under the principle of equity and through the strict sieving, China Artists' Association appointed renowned judges. Finally they chose 4 gold medal winners, 11 silver medal winners and 49 bronze medal winners. The 4 gold medal winners are all minority artists, who respectively are Xibe, Manchu, Hui and Mongolian people. It indicates that the general level of the Chinese minority fine arts has increasingly improved. It reflects that the ethnic policy of Chinese Communist Party goes deep into the public, bringing unprecedented prosperous situation to the minority culture cause. On the other hand, it shows the minority artists' strong desire to advocate the diversified creations. Through the exhibition, we can see obviously that the minority artists have many advantages. They have both the rich experience of living in minority regions and the beneficial practice of creating methods, principles and techniques. There are many minority artists, especially in the young generation, who are keen with the ethnic art, have the passion for the ethnic culture, root themselves in the ethnic regions, exploit the precious ethnic resources and carry the heavy task of constructing the cause of minority culture and art. The cause of ethnic culture will certainly receive its bright future.

In our country, 55 minorities together with Han have created the brilliant civilization of the Chinese nation. For the development of ethnic culture, the progressive cause of national solidification and the great revival of Chinese nation, the minority practitioners should carry the responsibility of the epoch, devote themselves to the cause of ethnic culture and art, and also make their highly-valued contribution with full enthusiasm.

Administrative vice-president of China Artists' Association *Liu Dawei*
Curator of China National Museum of Fine Arts *Feng Yuan*
Vice-chairman of China Artists' Association *Nyima Tsering*
Advisor of China Artists' Association *Hazi · Amat*

August 24,2004

目 录

目录

油画作品

油画金奖作品

油画银奖作品

油画铜奖作品

油画优秀奖作品

目录

祝贺作品

CONGRATULATING WORKS

弘扬民族文化 繁荣民族艺术

全国人大副委员长 司马义·艾买提（维吾尔族）题词
Ismail Amat (Uygur)
Vice Chairperson of National People's Congress
Congratulating writing

弘扬民族文化，促进少数民族美术创作的繁荣与发展

全国政协副主席　阿沛·阿旺晋美（藏族）题词
A-vphel Ngag-dbang-vjigs-med(Tibetan)
Vice Chairman of Chinese People's Political Consultative Conference
Congratulating writing

弘扬少数民族优秀传统文化。

阿不来提·阿不都热西提

2004年8月19日

全国政协副主席　阿不来提·阿不都热西提（维吾尔族）题词
Abdul'ahat Abdurixit(Uygur)
Vice Chairman of Chinese People's Political Consultative Conference
Congratulating writing

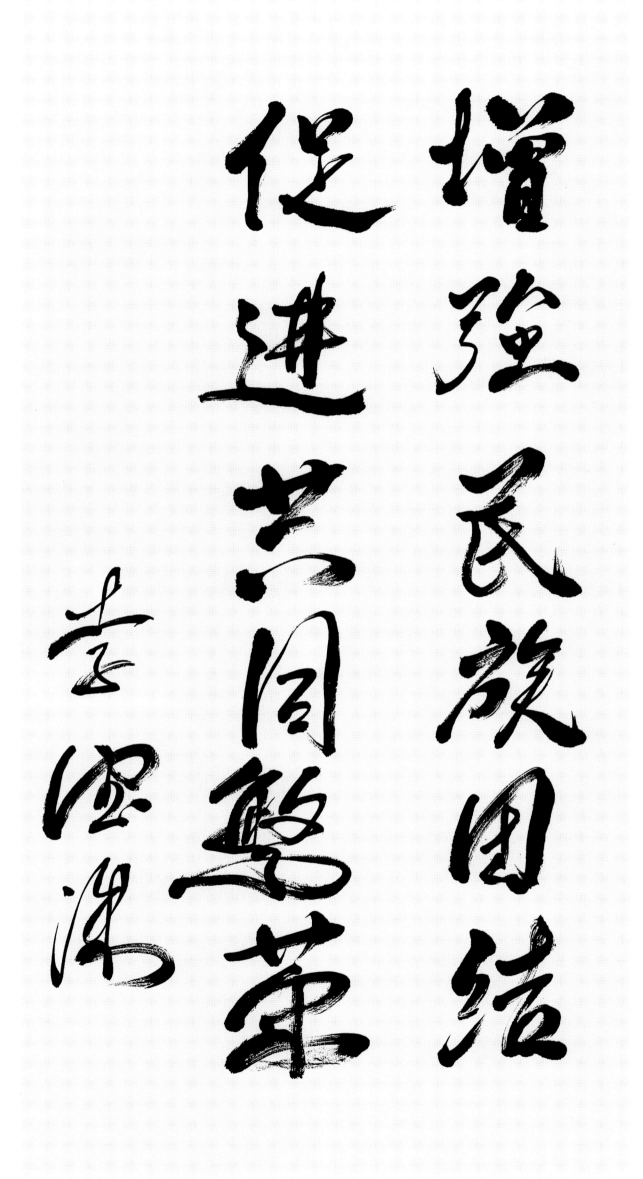

国家民委主任
李德洙（朝鲜族）题词
Li Dezhu (Chaoxian)
Chairman of State Ethnic
Affairs Commission
Congratulating writing

祝第二届全国少数民族
美术作品展成功

绚丽多姿的民族风采
亲和美好的兄弟情怀

周巍峙题 二〇〇四年十月

中国文联主席　周巍峙　题词
Zhou Weizhi
Chairman of China Federation of Literary and Art Circles
Congratulating writing

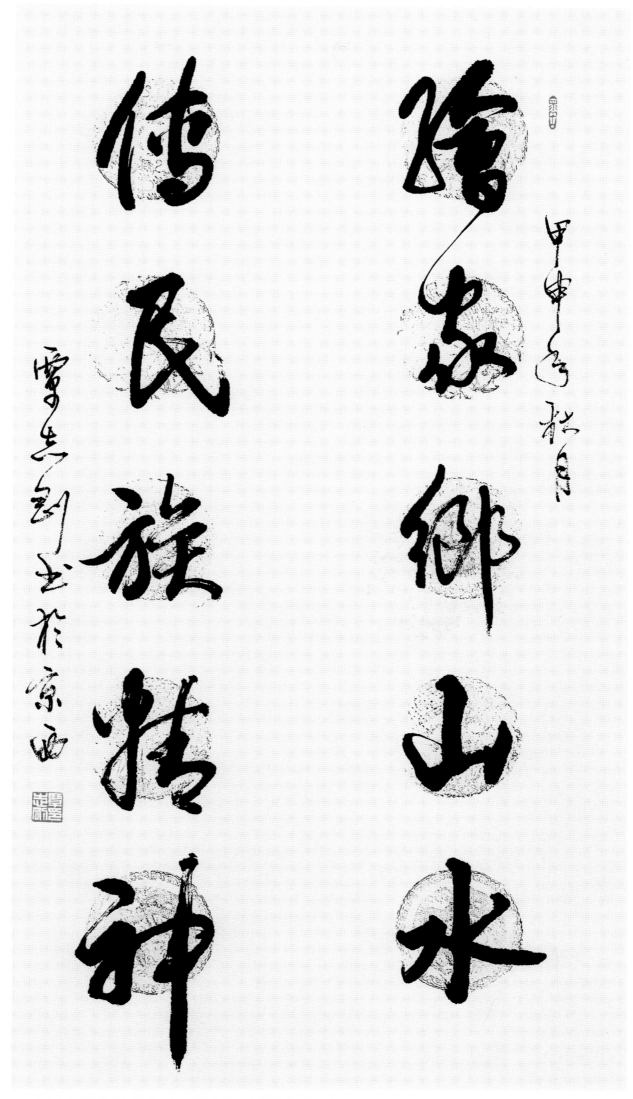

中国文联党组副书记　覃志刚（壮族）题词
Qin Zhigang (Zhuang)
Vice-secretary of Party Leadership Group, China Federa tion of Literary and Art Circles
Congratulating writing

第二届全国少数民族美术作品展 NEMFA II 祝贺作品

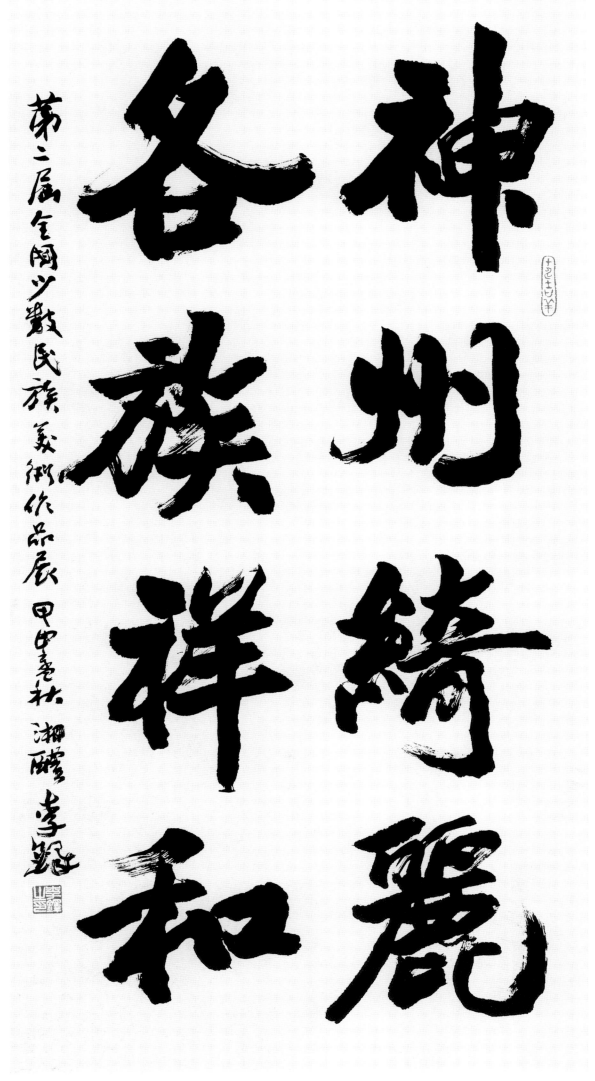

中国书法家协会顾问 李 铎 题词
Li Duo
Advisor of China Calligraphers' Association
Congratulating writing

8

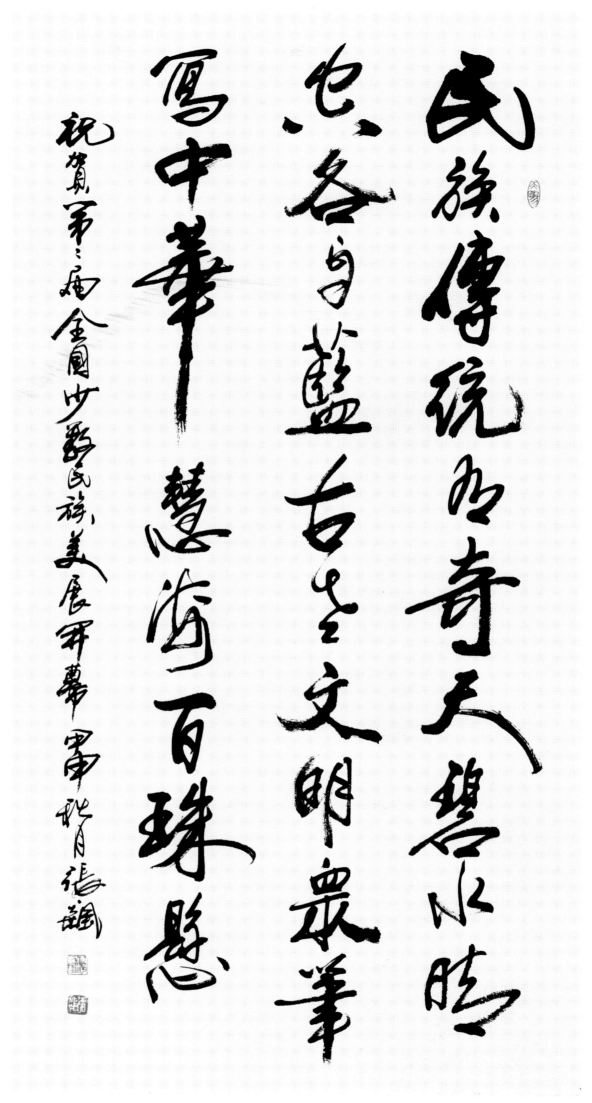

民族传统乃奇天碧水时
食谷与蓝古至文明众笔
写中华　慧海百珠悬

祝贺第二届全国少数民族美展开幕 需秋月张飚

中国书法家协会常务副主席　张　飚　题词
Zhang Biao
Executive Vice Chairman of China Calligraphers' Association
Congratulating writing

热烈祝贺第二届全国少数民族美术作品展览在京举办

译文：繁荣民族美术创作 增进民族团结进步

九届全国政协常委 杨念一 恭题

时甲申年金秋

第九届全国政协常委 杨念一（侗族） 题词

Yang Nianyi (Dong)

Administrative Member of the 9th Session Chinese People's Political Consultative Conference

Congratulating writing

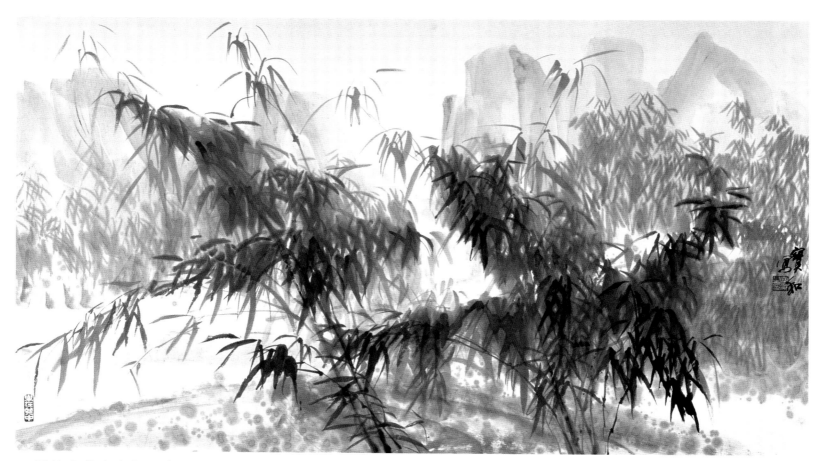

民族文化宫主任　齐宝和 《清露》

Qi Baohe

Director of the Culture Palace of Nationalities

Dew in the Early Morning

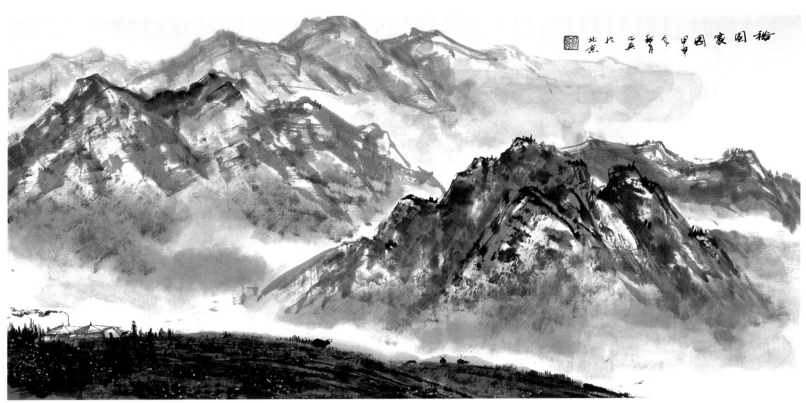

民族团结杂志社总编　郭正英（裕固族）《裕固家园》
Guo Zhengying (Yugur)
Chief Editor of Ethnic Groups Unity Publishing House
Yugur's Family

特邀作品

WORKS FROM INVITEE

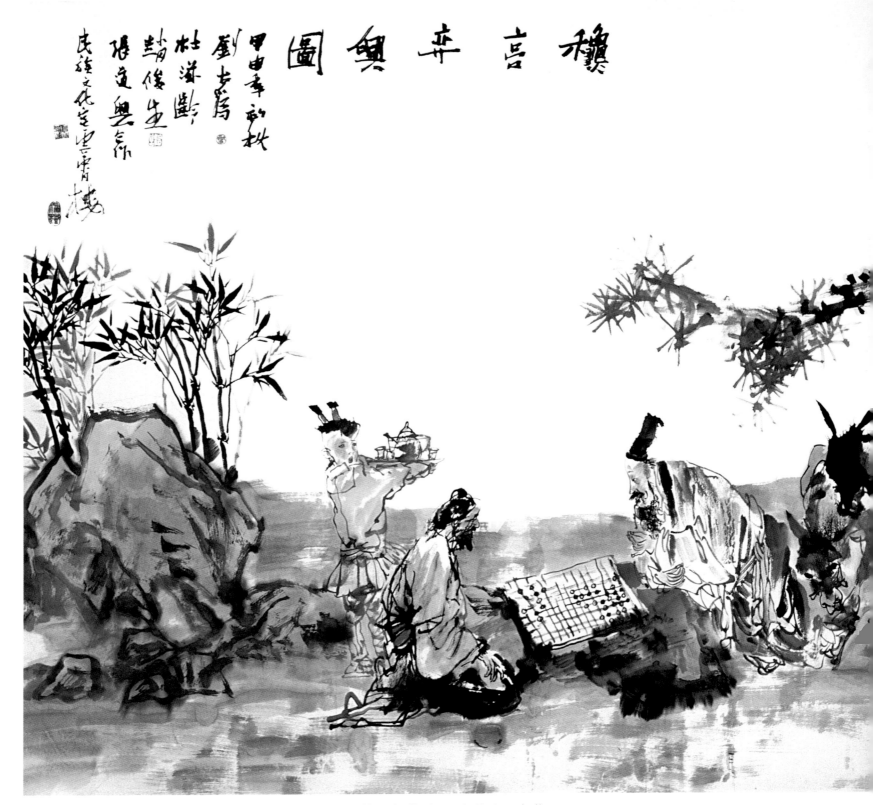

秋高弈兴图 144cm × 311cm 刘大为、杜滋龄、赵俊生、张道兴 合作
Happy Autumn Liu Dawei, Du Ziling, Zhao junsheng, Zhang Daoxing

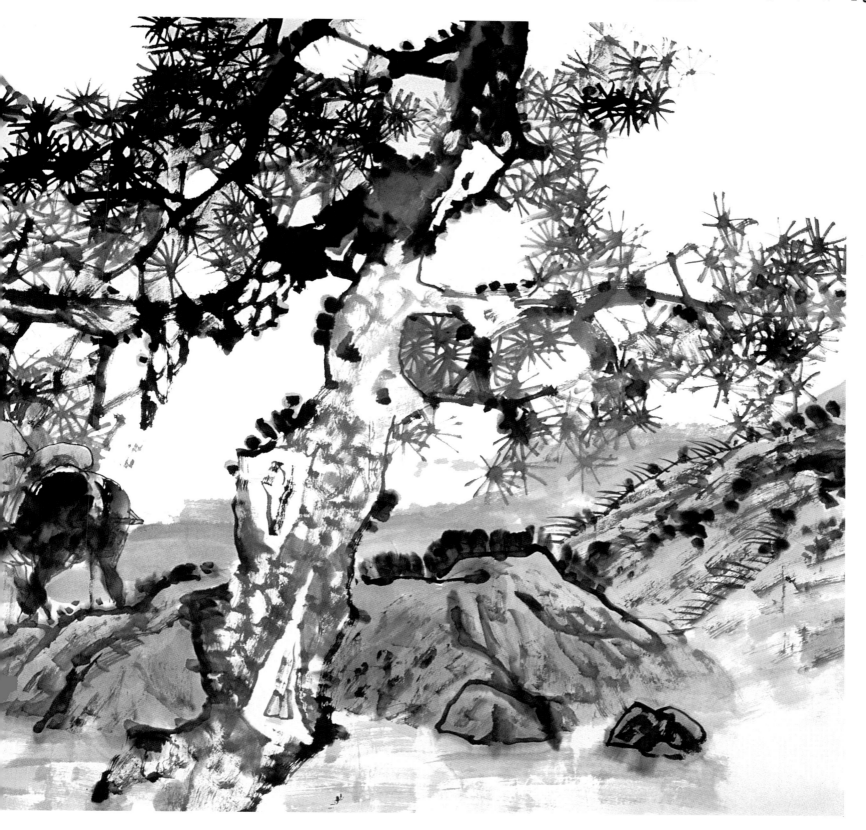

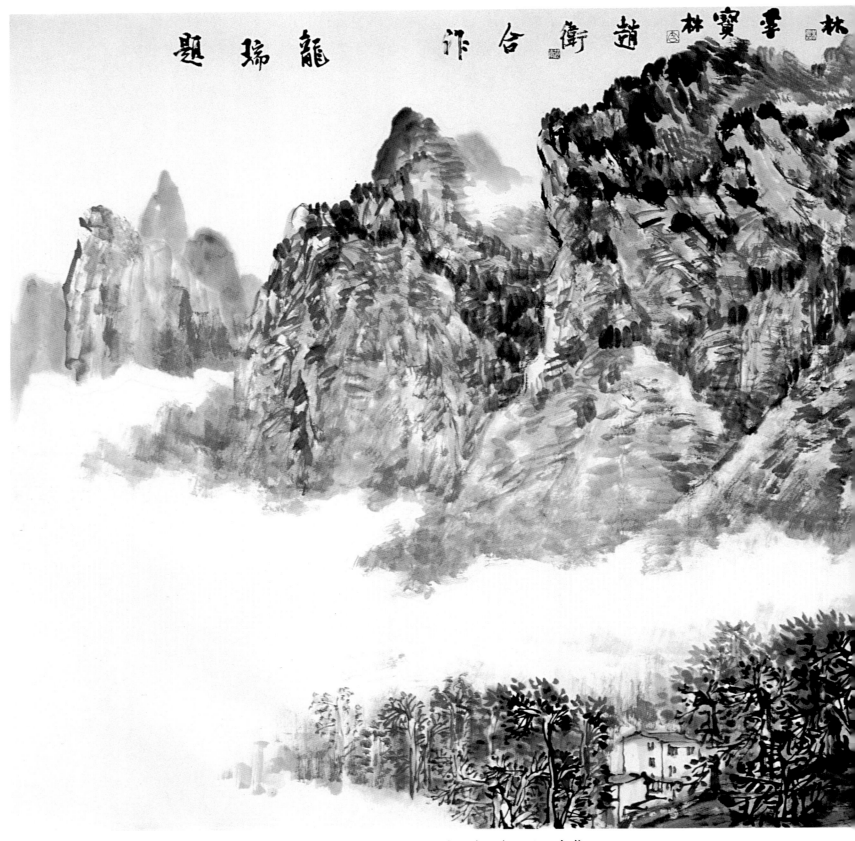

黔山秋韵图　144cm×298cm　于志学、吴庆林、李宝林、龙 瑞、赵 卫　合作
Autumn of Qian Mountain　Yu Zhixue, Wu Qinglin, Li Baolin, Long Rui, Zhao Wei

黔山秋韵图 甲申夏月于志学

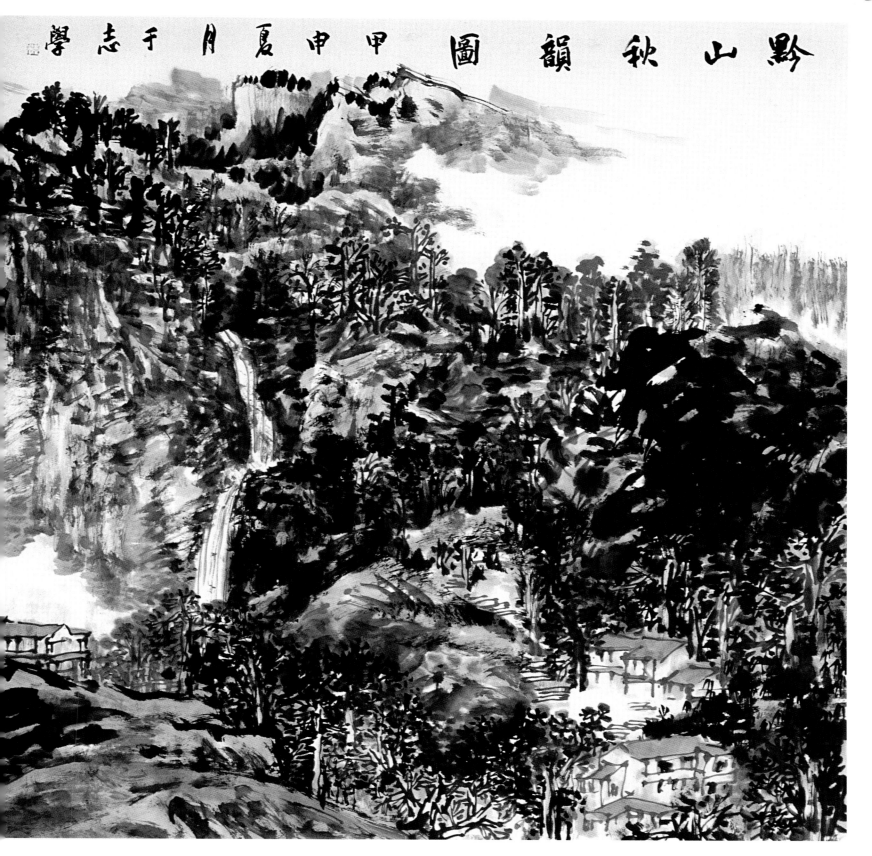

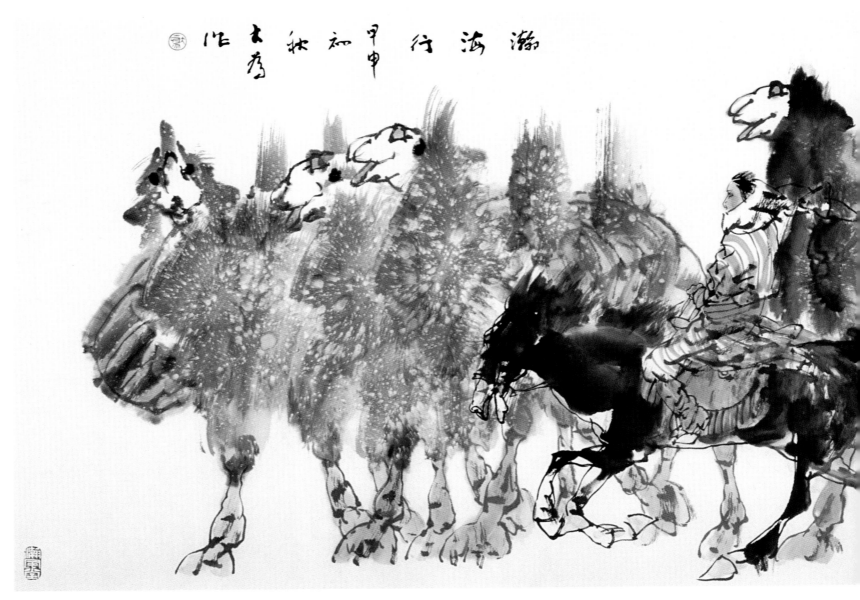

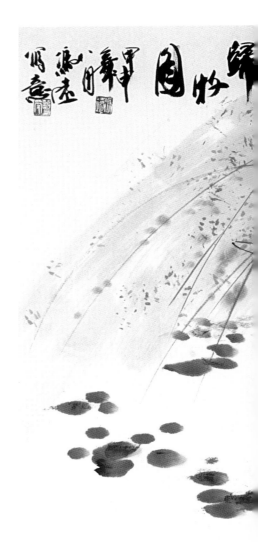

归牧图　69cm×138cm　冯 远
Come Back from Pasture　Feng Yuan

瀚海行　69cm × 138cm　刘大为
Voyage　Liu Dawei

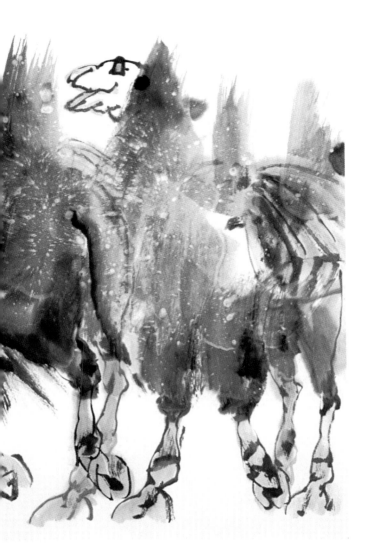

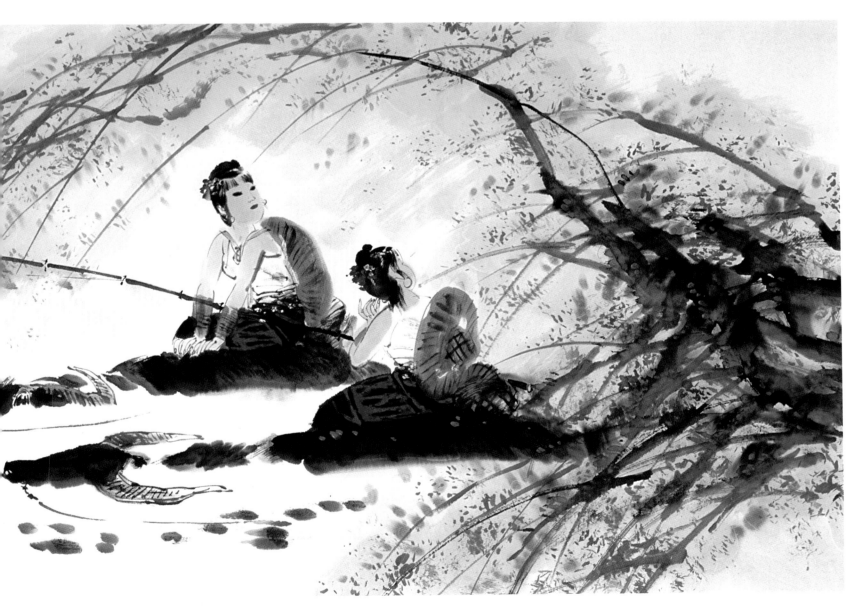

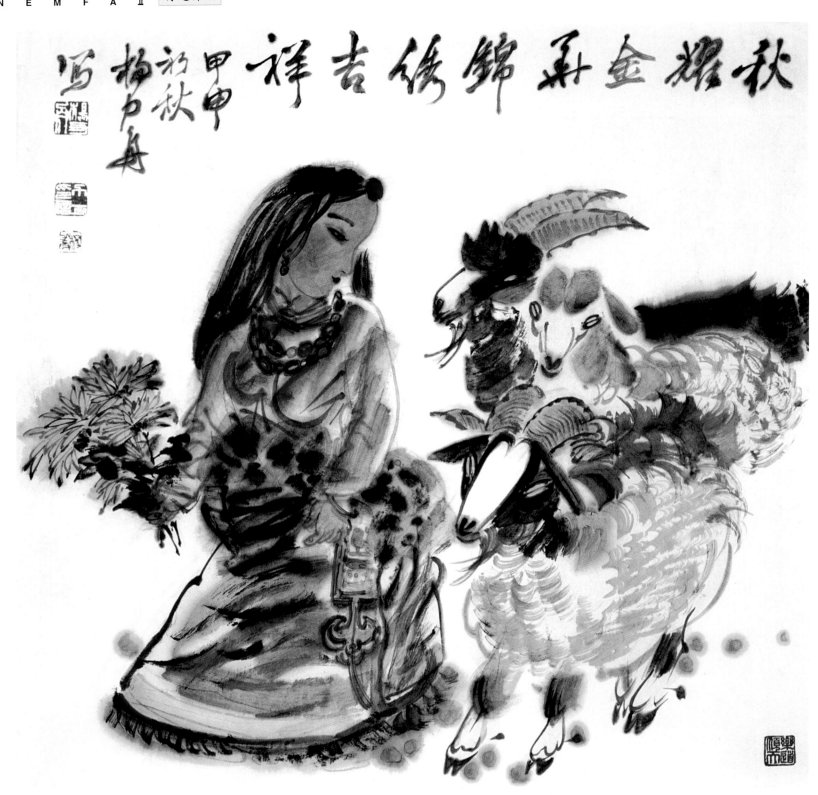

锦绣吉祥　68cm × 68cm　杨力舟
Glory　Yang Lizhou

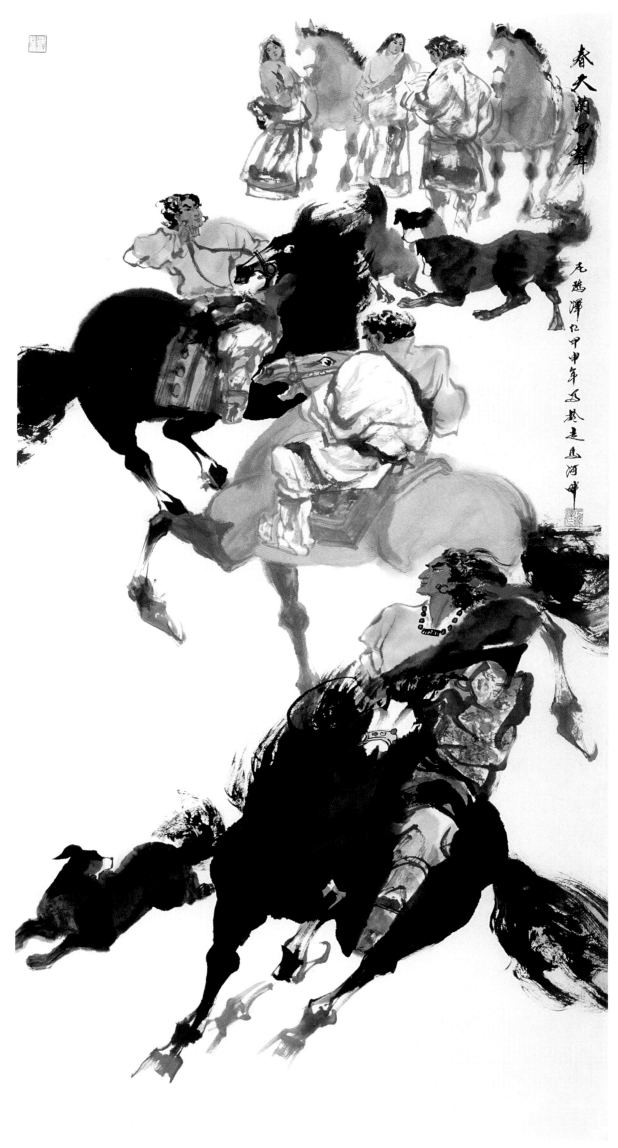

春天的回声　133cm × 67cm　尼玛泽仁（藏族）
Echo of Spring　Nyima Tsering (Tibetan)

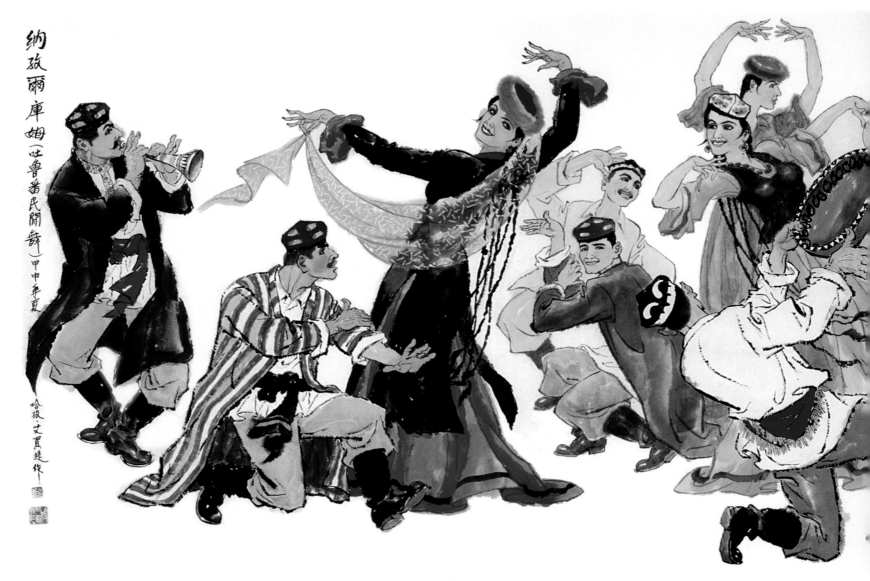

纳孜尔库姆　96cm×180cm　哈孜·艾买提（维吾尔族）
Nazerkum Dance　Hazi·Amat (Uygur)

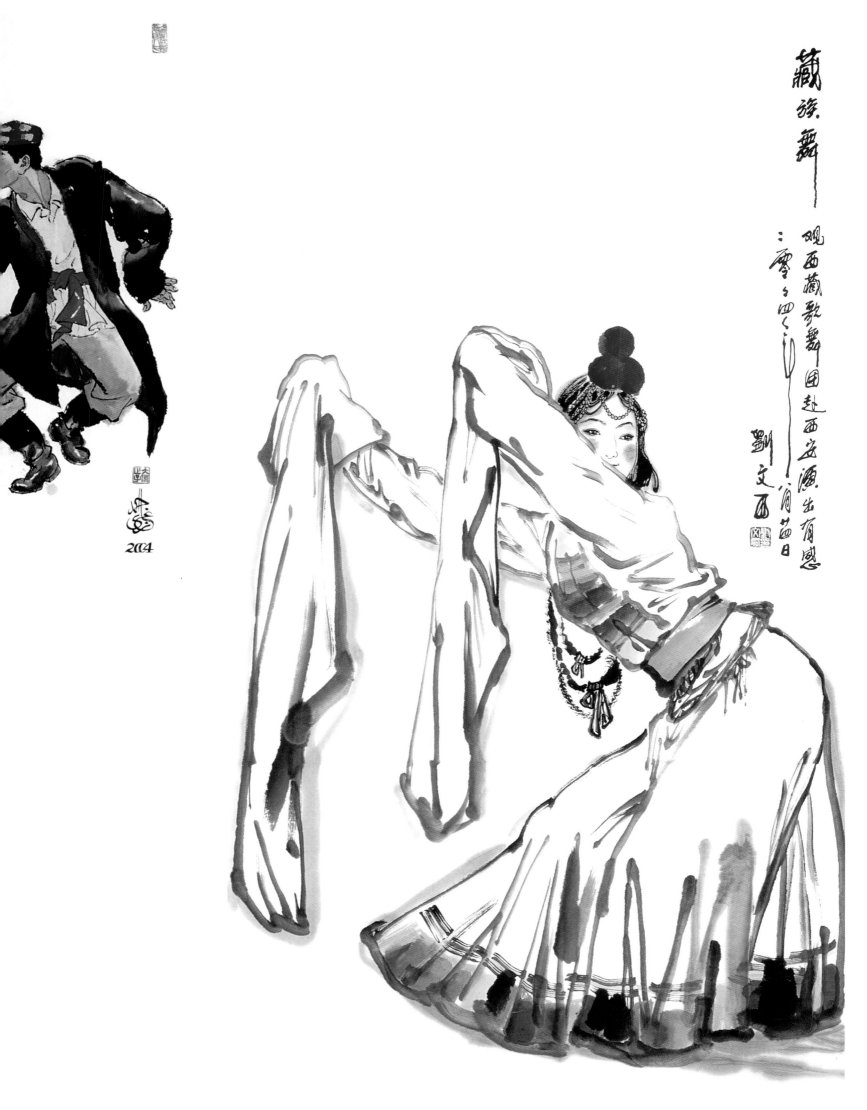

藏族舞　137cm × 69cm　刘文西
Tibetan Dance　Liu Wenxi

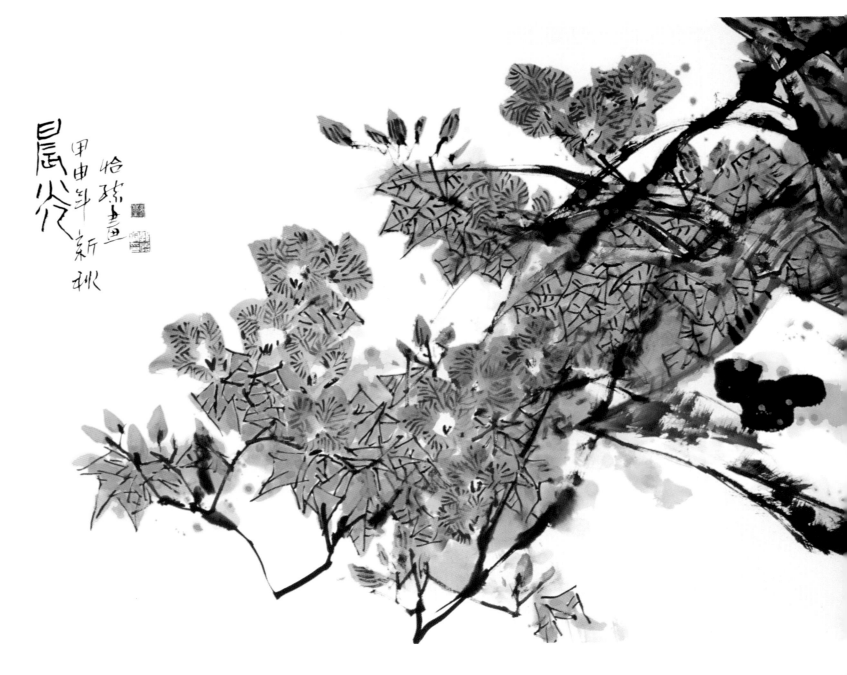

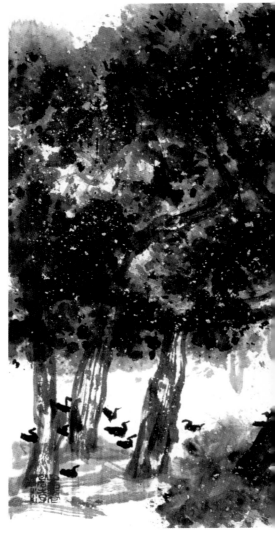

南海古风图　53cm × 116cm　李宝林
Wind from Ancient South Sea　Li Baolin

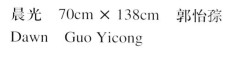

晨光　70cm × 138cm　郭怡孮
Dawn　Guo Yicong

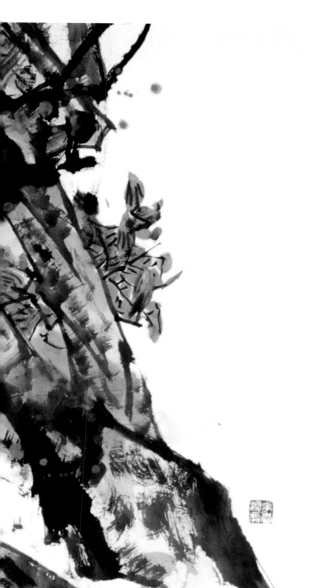

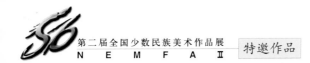
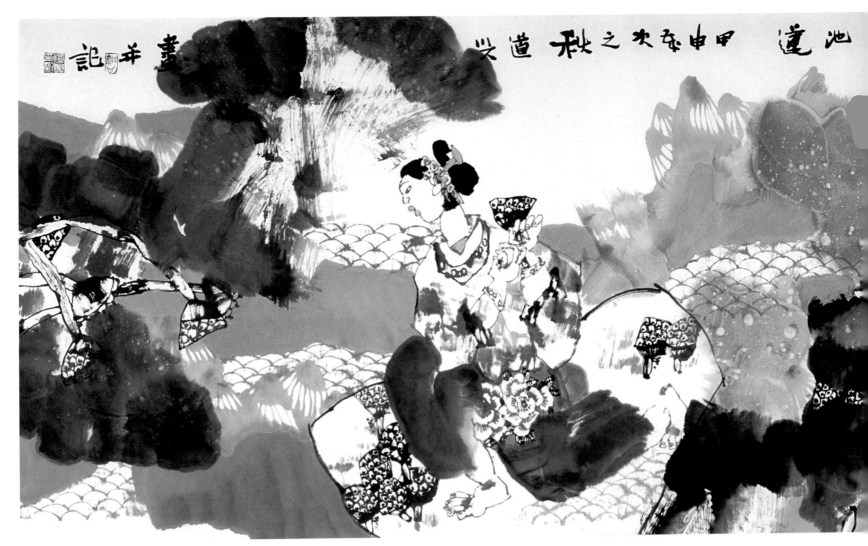

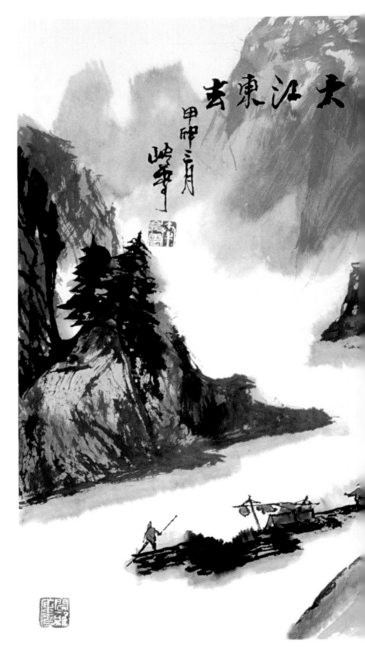

大江东去　69cm × 136cm　秦岭云
Mighty River Flows Eastward　Qin Lingyun

一池绿波半池莲　69cm×138cm　张道兴

Half Lotus of a Green Pond　Zhang Daoxing

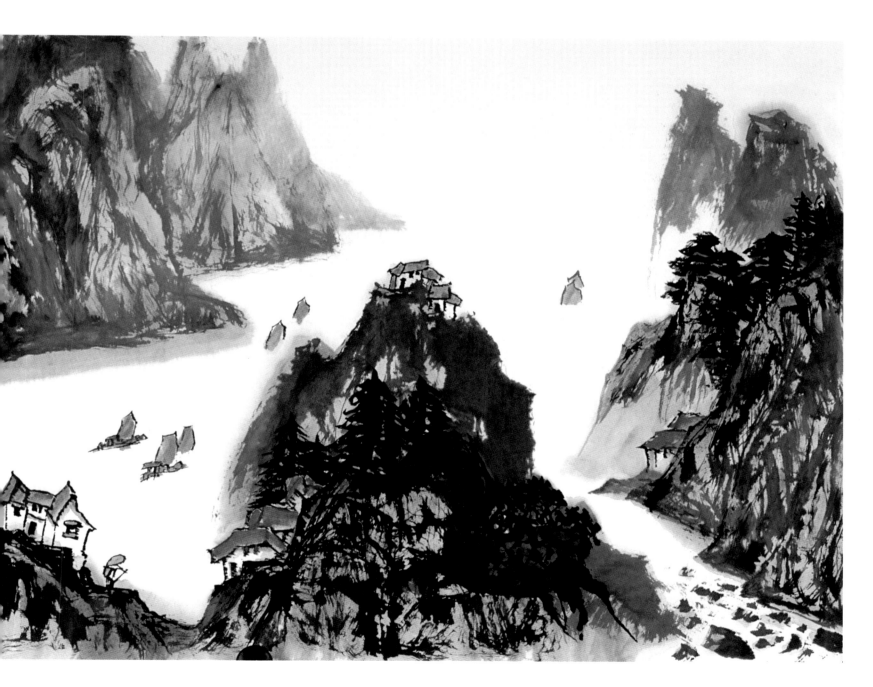

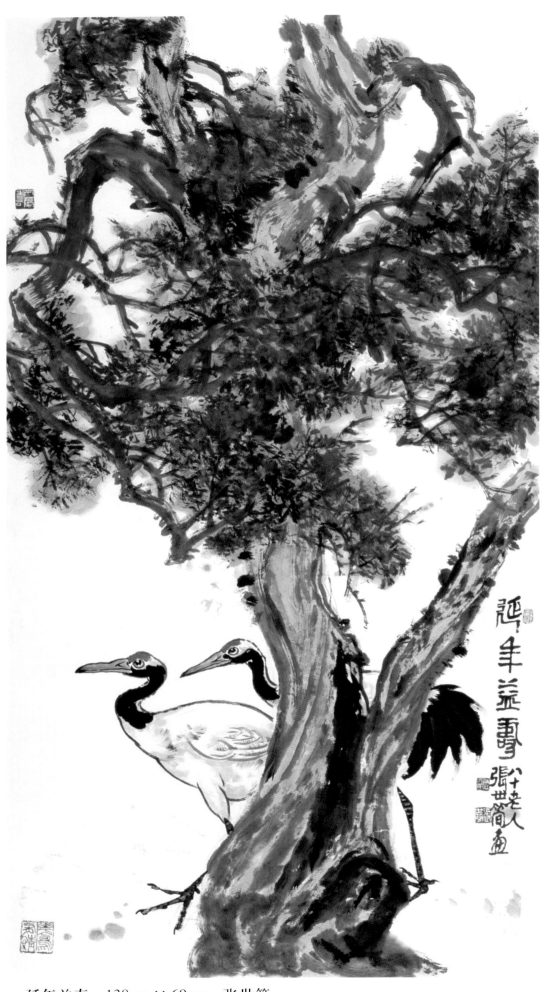

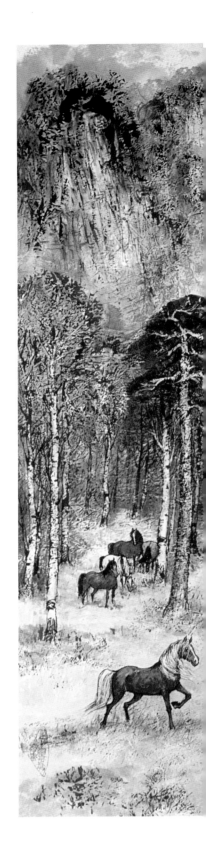

延年益寿　138cm×69cm　张世简
Longevity　Zhang Shijian

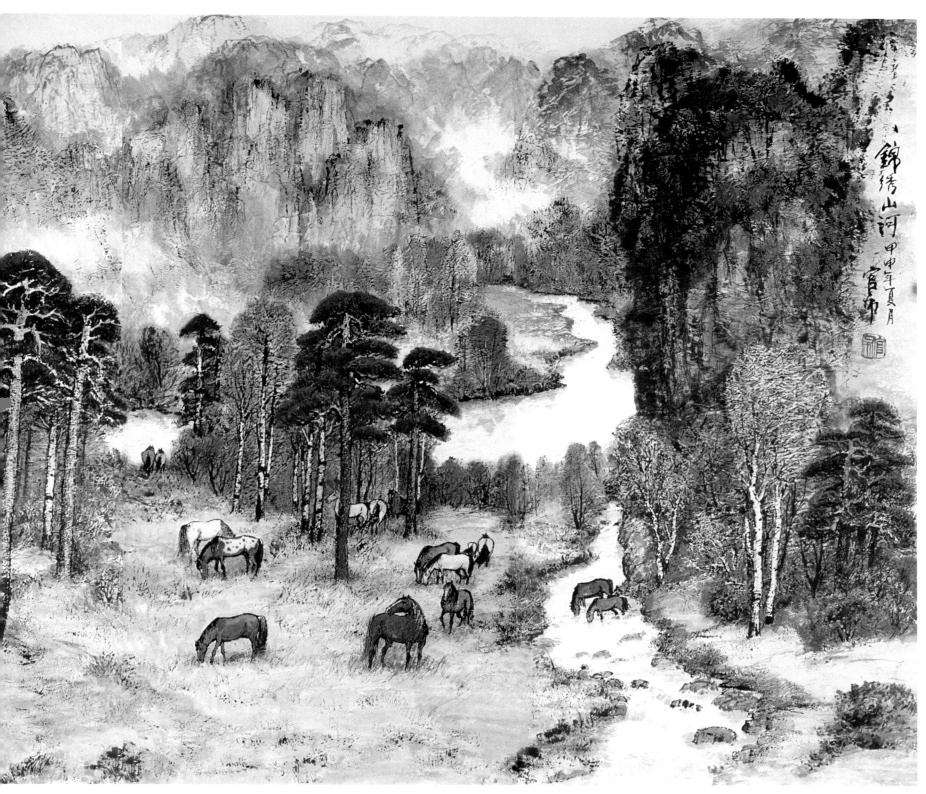

锦绣山河 134cm × 207cm 官 布（蒙古族）
Beautiful Mountains and Rivers Guanbu (Mongolian)

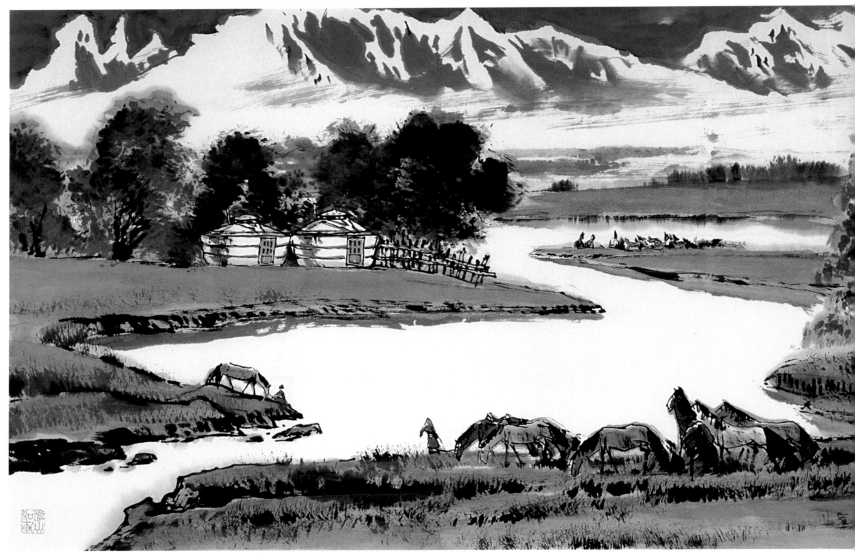

伊犁河畔　69cm × 137cm　姚治华
Yili Riverside　Yao Zhihua

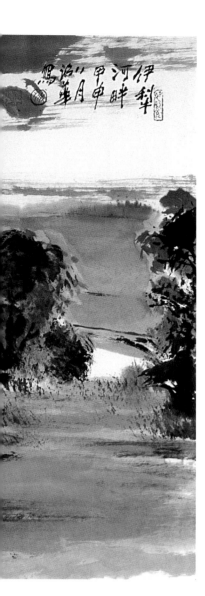

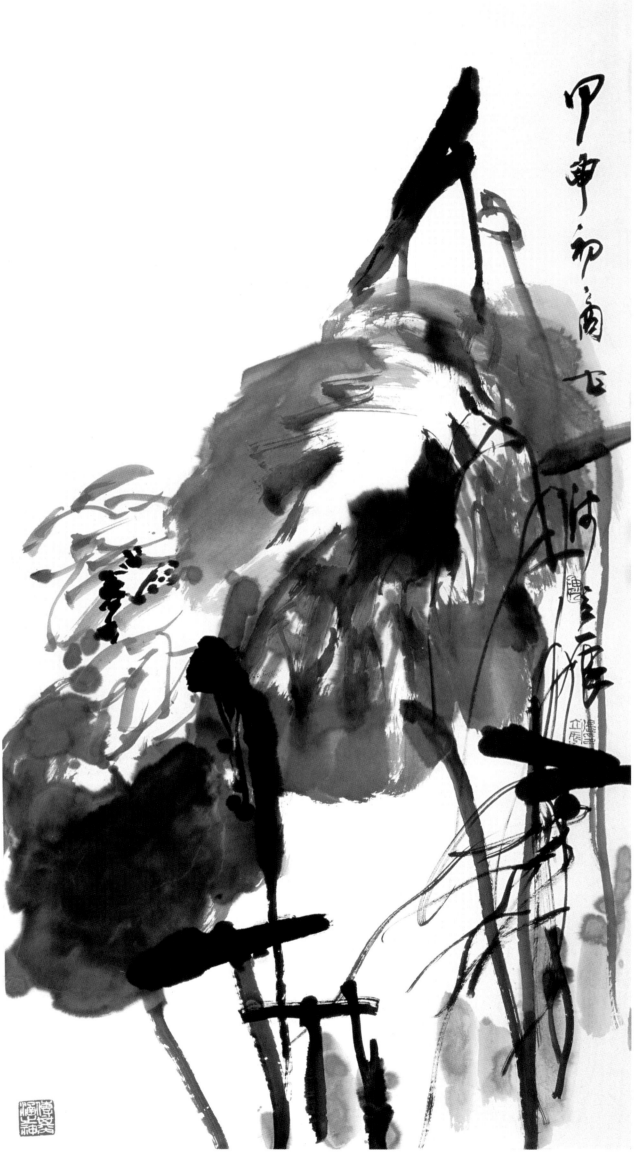

墨荷图　138cm × 69cm　张立辰　Lotus　Zhang Lichen

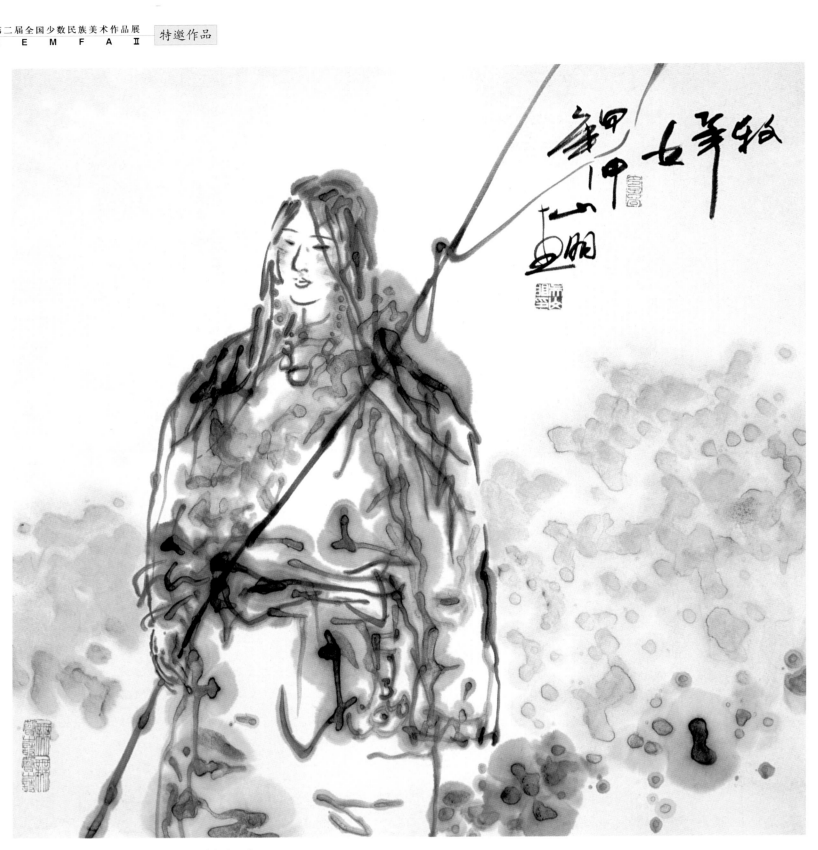

牧羊女　68cm × 68cm　吴山明
Shepherd Girl　Wu Shanming

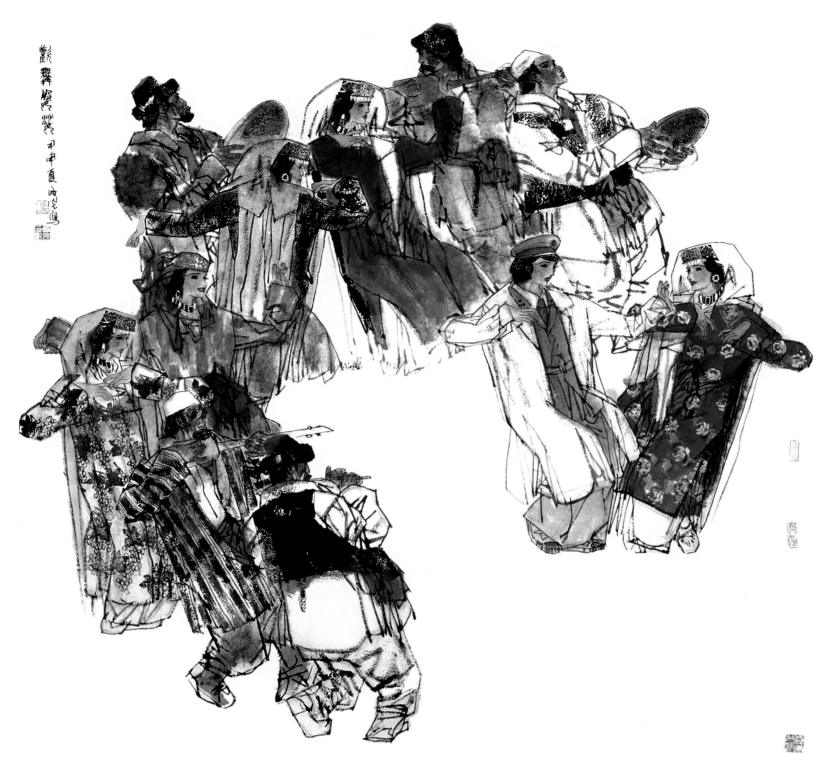

欢舞婆娑　120cm × 120cm　马西光
Happy Dancing　Ma Xiguang

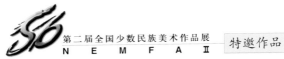

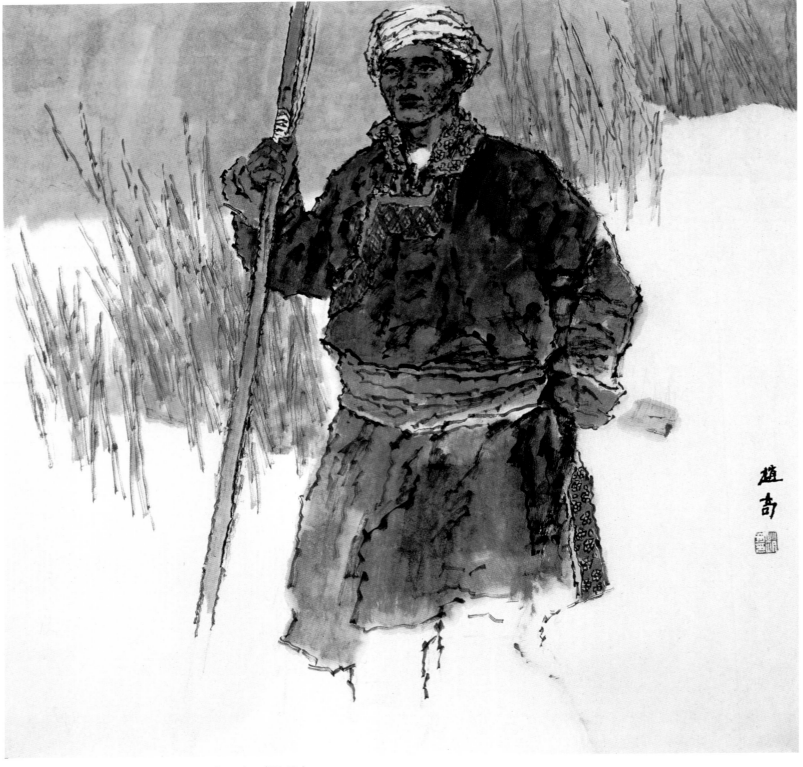

雪原青年　68cm×68cm　赵 奇（满族）
Young Man of Snowfield　Zhao Qi (Manchu)

童年　66cm × 66cm　王迎春
Childhood　Wang Yingchun

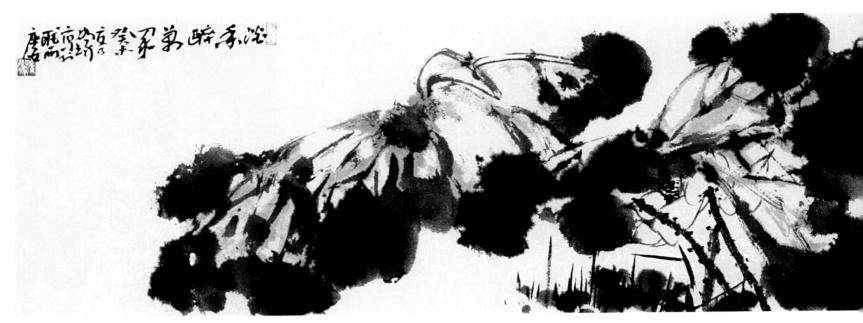

淡香醉万众　51cm × 201cm　崔如琢
Slight Fragrance　Cui Ruzhuo

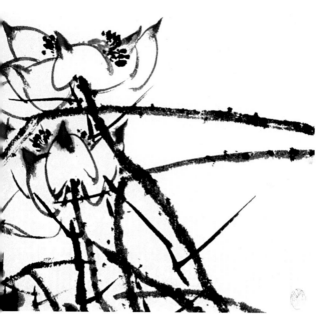

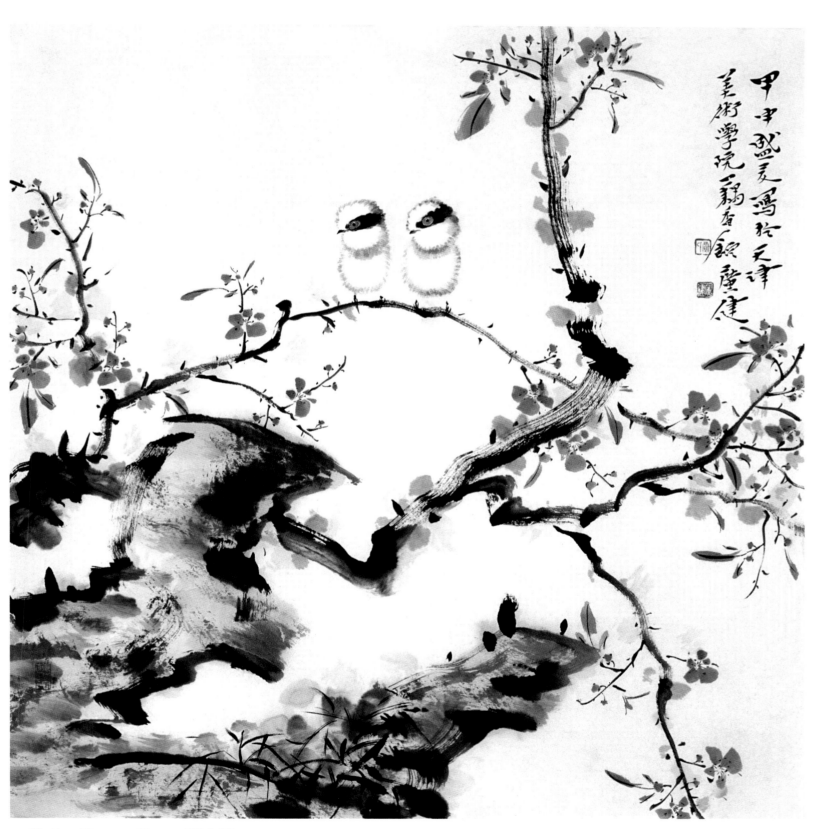

秋声　68cm × 68cm　贾广健

Sound of Autumn　Jia Guangjian

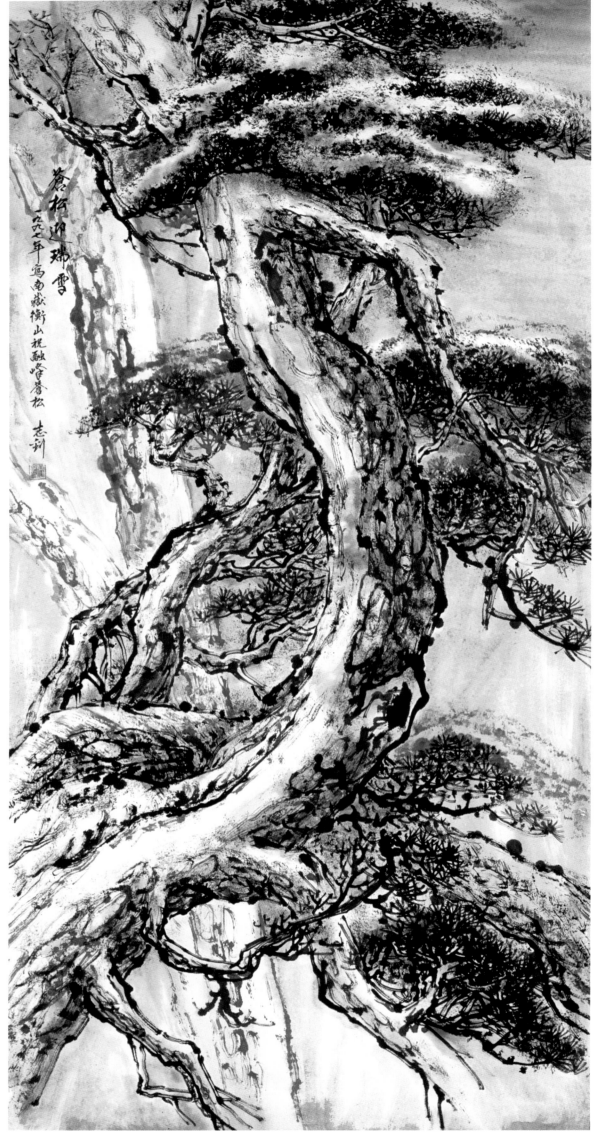

苍松迎瑞雪　136cm × 68cm　霍志钊
Pinetree Facing the Snow　Huo Zhizhao

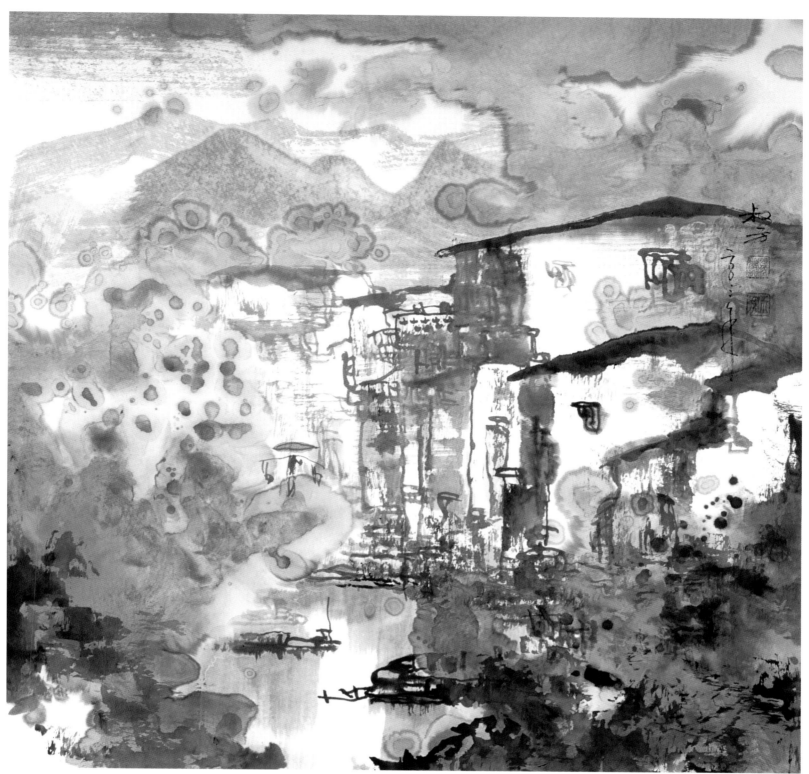

水乡春韵　69cm × 69cm　郑叔方
Spring Comes To a Waterside Village　Zheng Shufang

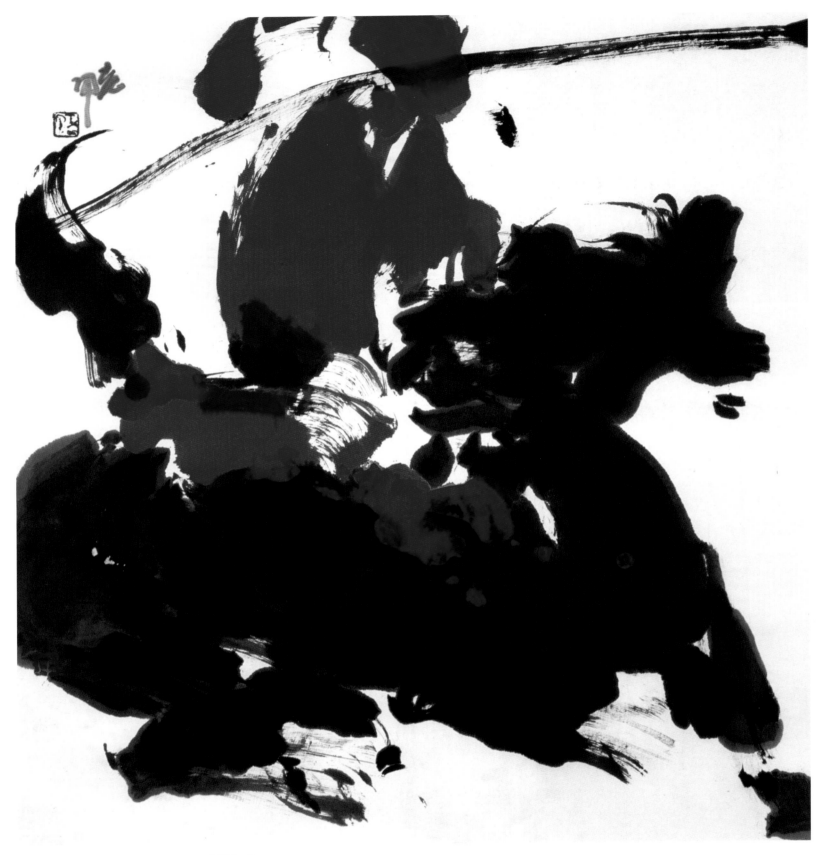

牧马图　96cm × 88cm　贾浩义
Herd Horses　Jia Haoyi

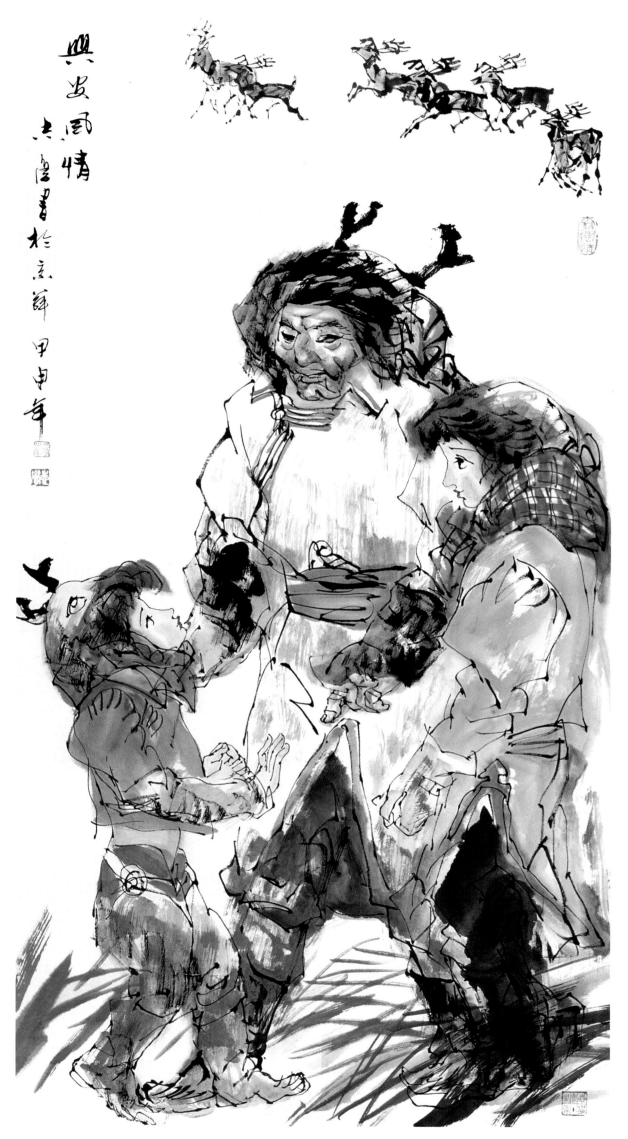

兴安风情　137cm × 70cm　于志学
Scenery of Xing'an　Yu Zhixue

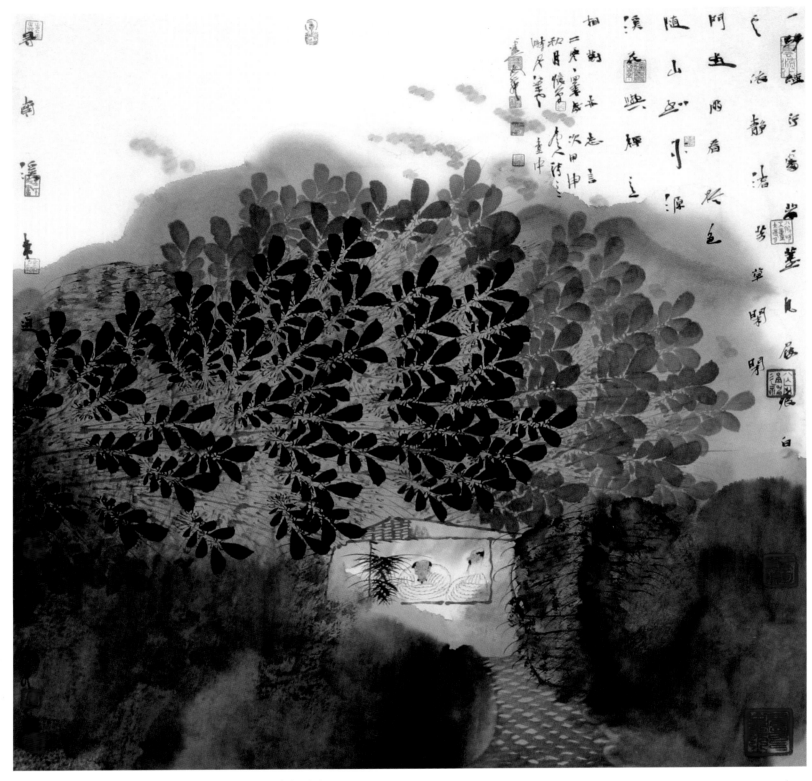

唐人诗意　70cm×70cm　卢禹舜（满族）
Tang Poem　Lu Yushun (Manchu)

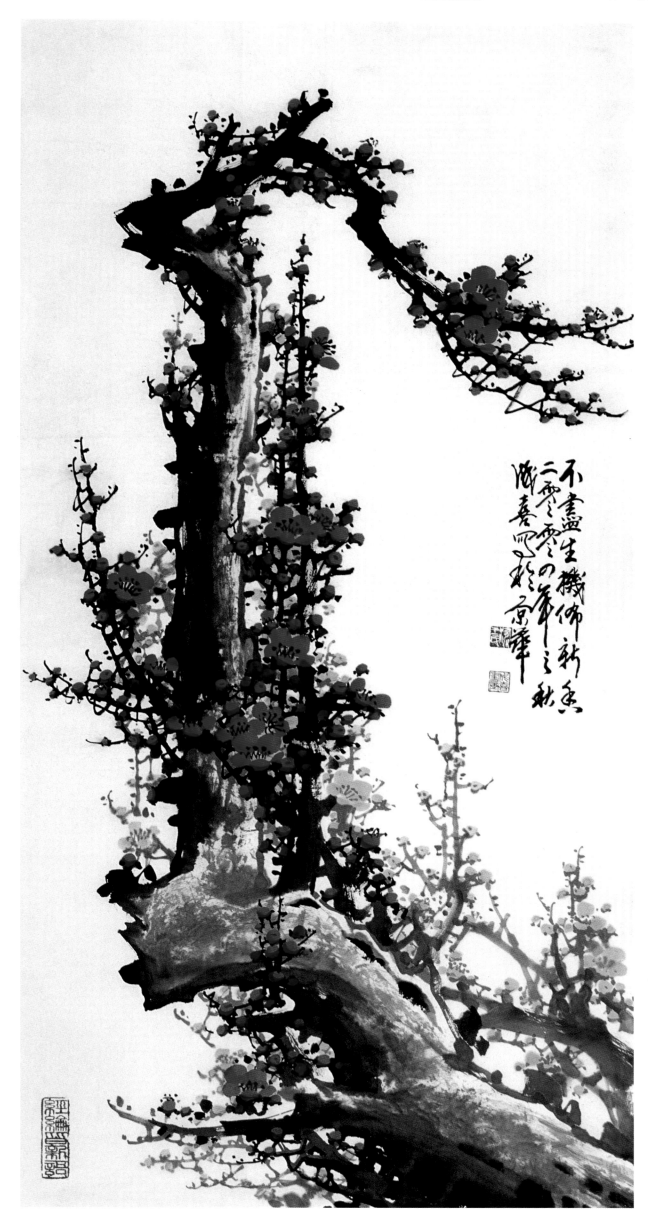

不尽生机布新香
136cm × 69cm
王成喜
Fragrance of Plum
Wang Chengxi

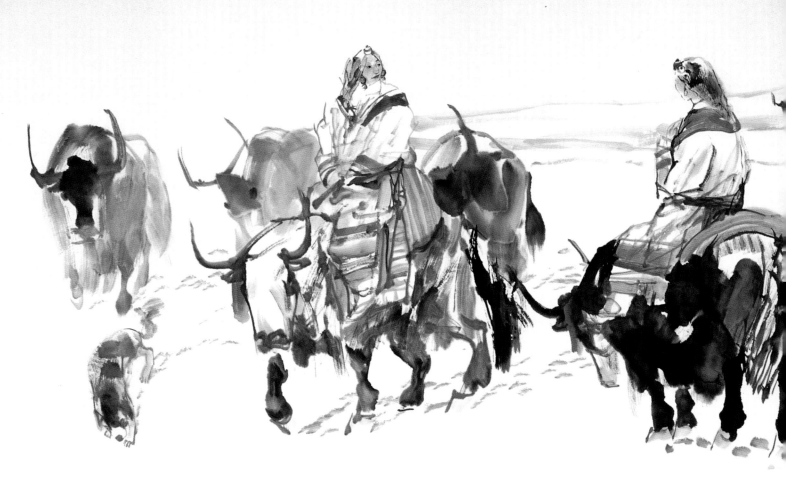

雪域蒙纱　69cm×138cm　杜滋龄
Snowy Land　Du Ziling

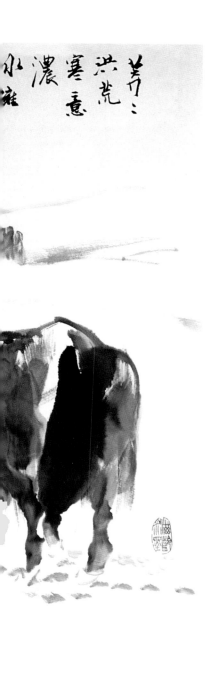

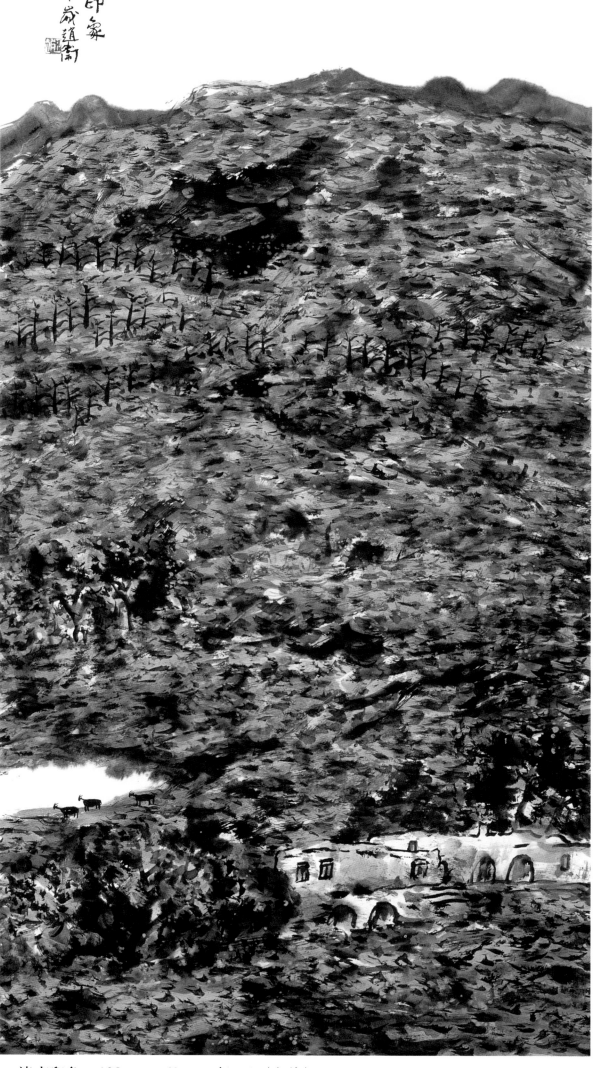

滇南印象　138cm×69cm　赵 卫（白族）
Impression of Southern Yunnan　Zhao Wei (Bai)

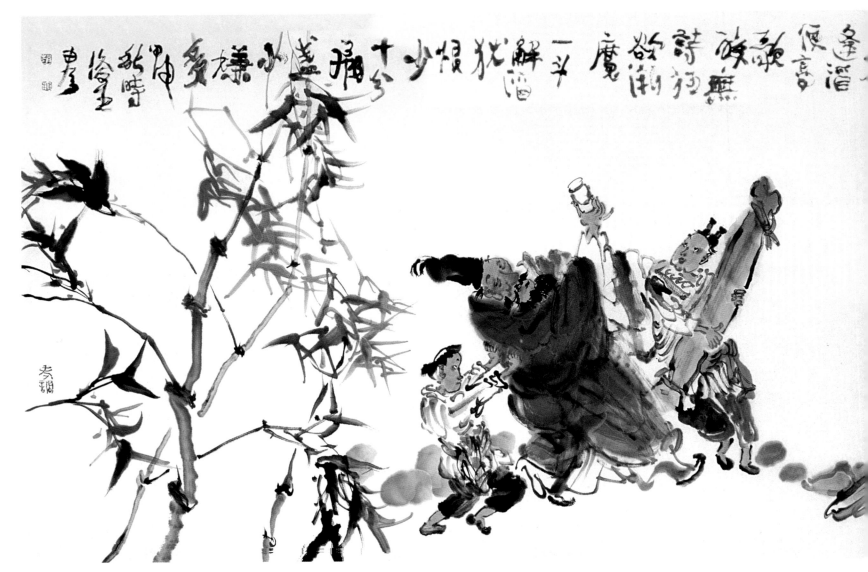

东坡醉归图　　69cm × 138cm　　赵俊生
Intoxicated Su Dongpo Returned　　Zhao Junsheng

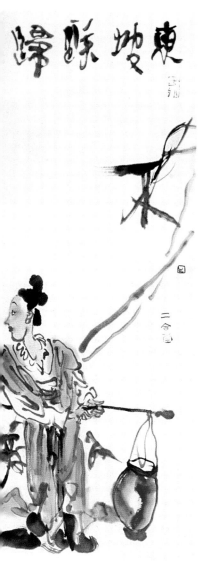

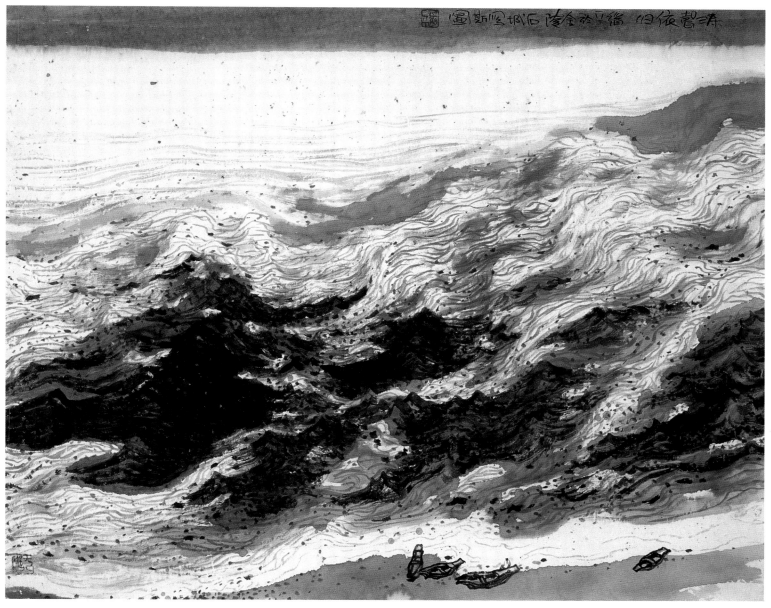

涛声依旧　66cm×81cm　朱道平　Wave Sound as Before　Zhu Daoping

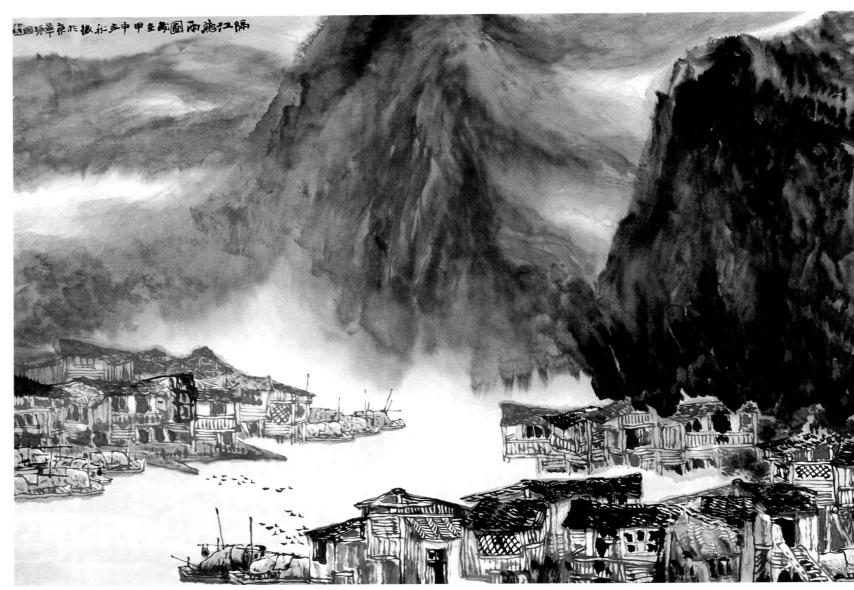

隔江听雨图　69cm×138cm　程振国
Listen to the Rain from one Side　Cheng Zhenguo

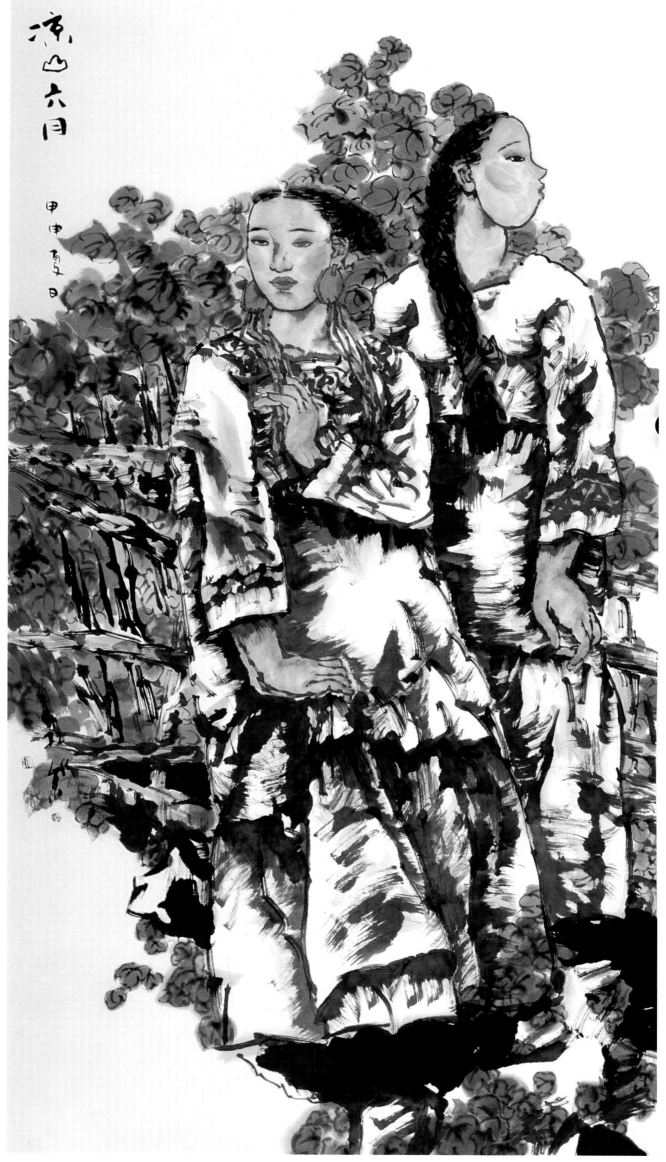

凉山六月　179cm × 97cm　孔　紫　Liangshan in June　Kong Zi

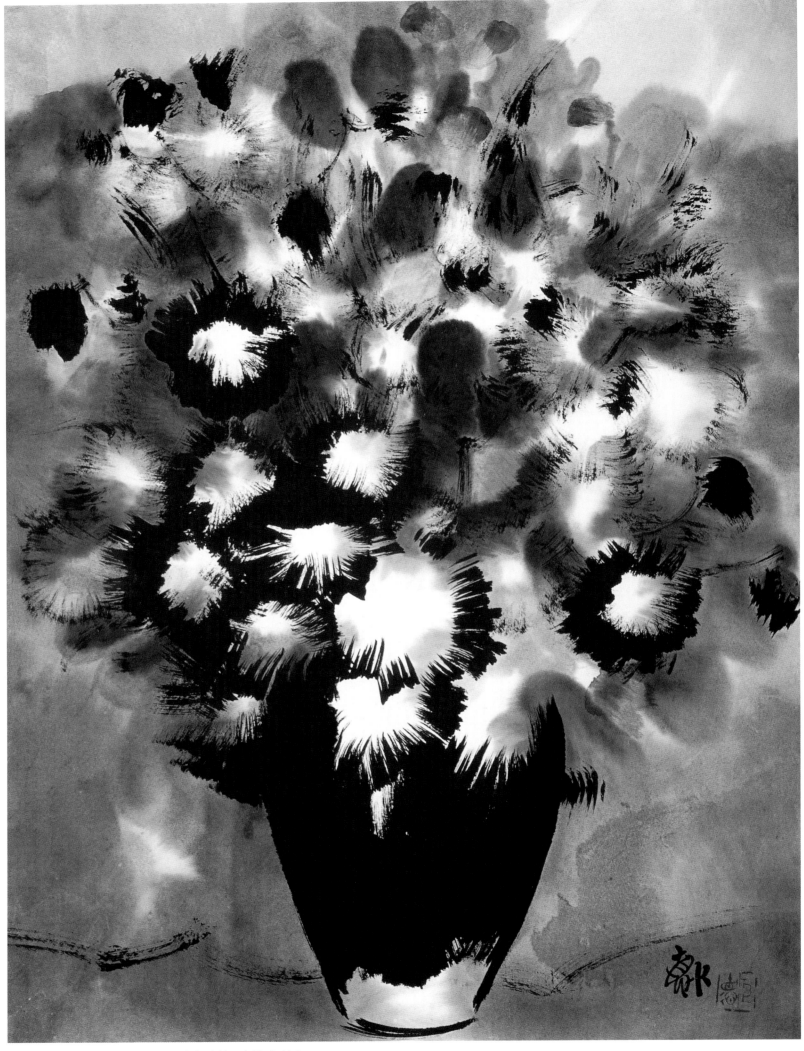

瓶花　69cm×50cm　刘巨德（蒙古族）
Flower in the Vase　Liu Jude (Mongolian)

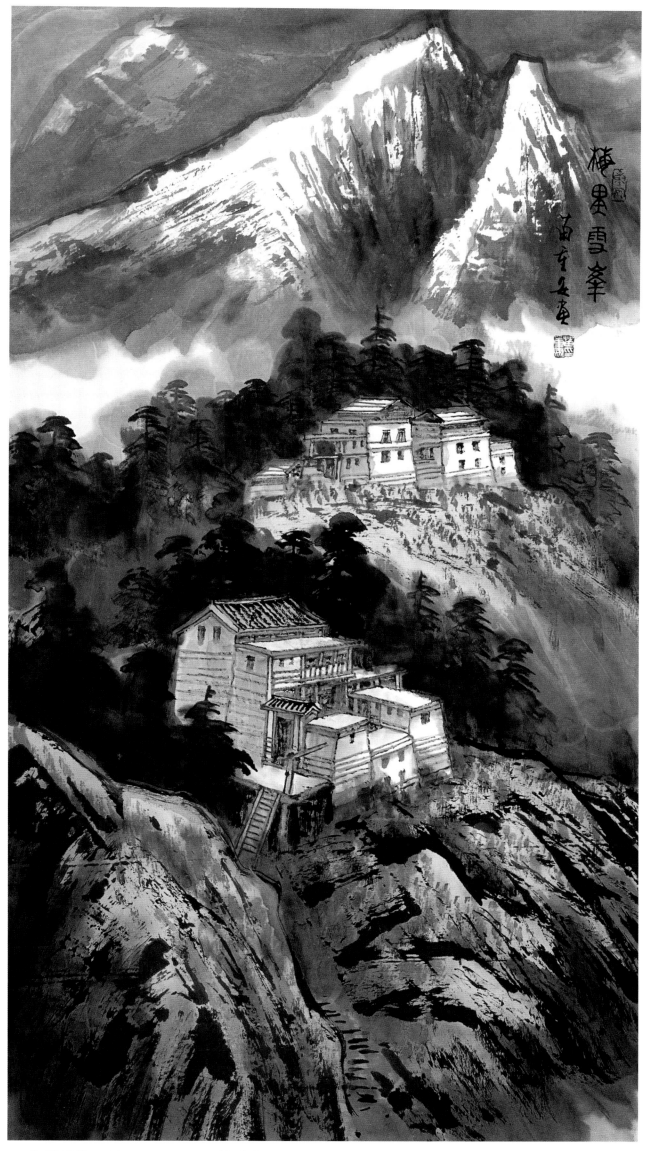

梅里雪峰　89cm × 48cm　苗重安
Meili Mountain　Miao Chong'an

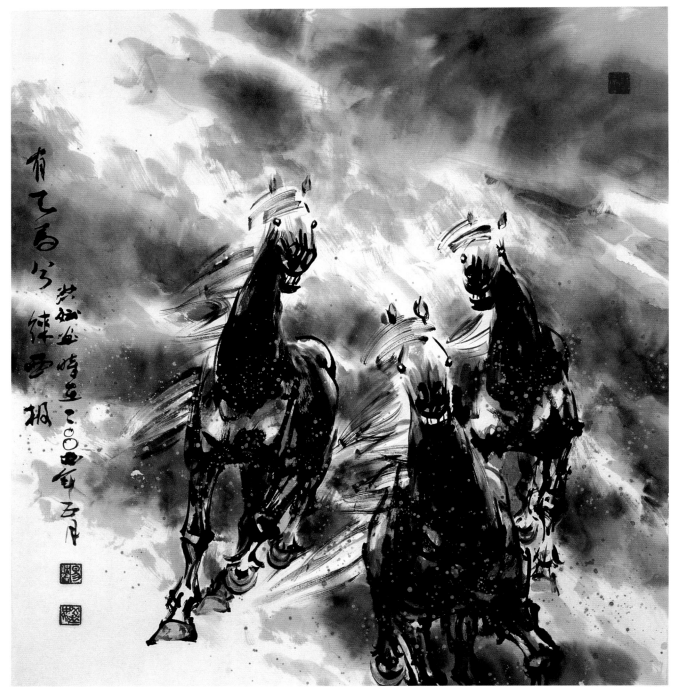

天马　96cm×89cm　易洪斌　Heavenly Steed　Yi Hongbin

楚泽出风　70cm × 139cm　郭石夫　Bamboo and Orchid　Guo Shifu

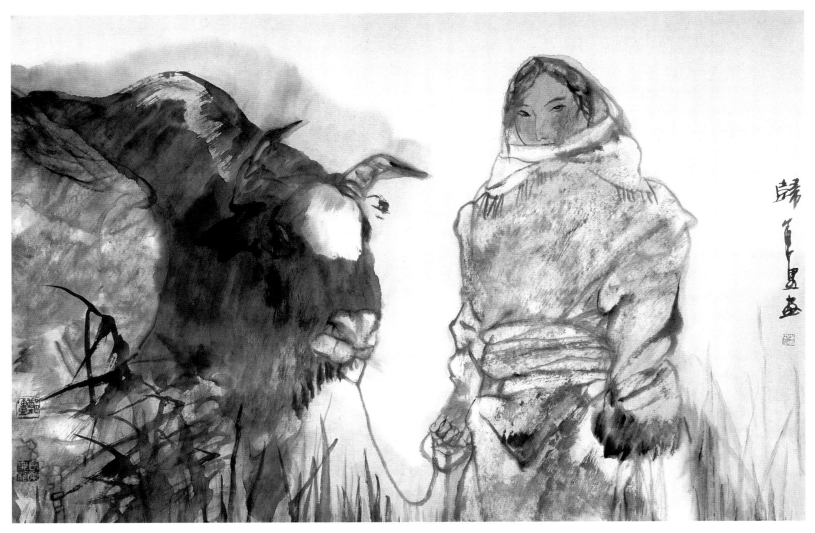

归　70cm × 103cm　郑军里
Return　Zheng Junli

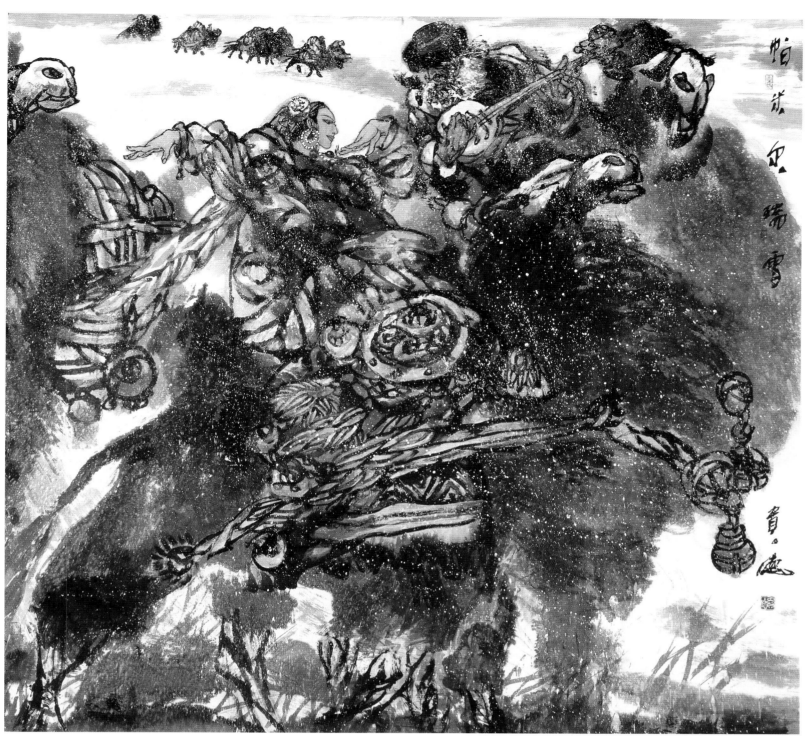

帕米尔瑞雪　181cm × 189cm　赵贵德
Snowy Pamier　Zhao Guide

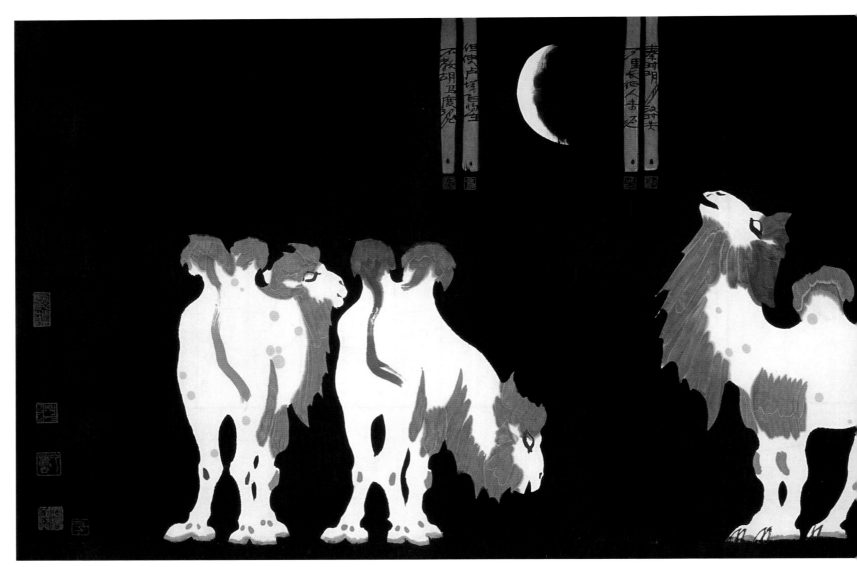

出塞　69cm × 137cm　韩书力
Voyage to the Nomadic　Han Shuli

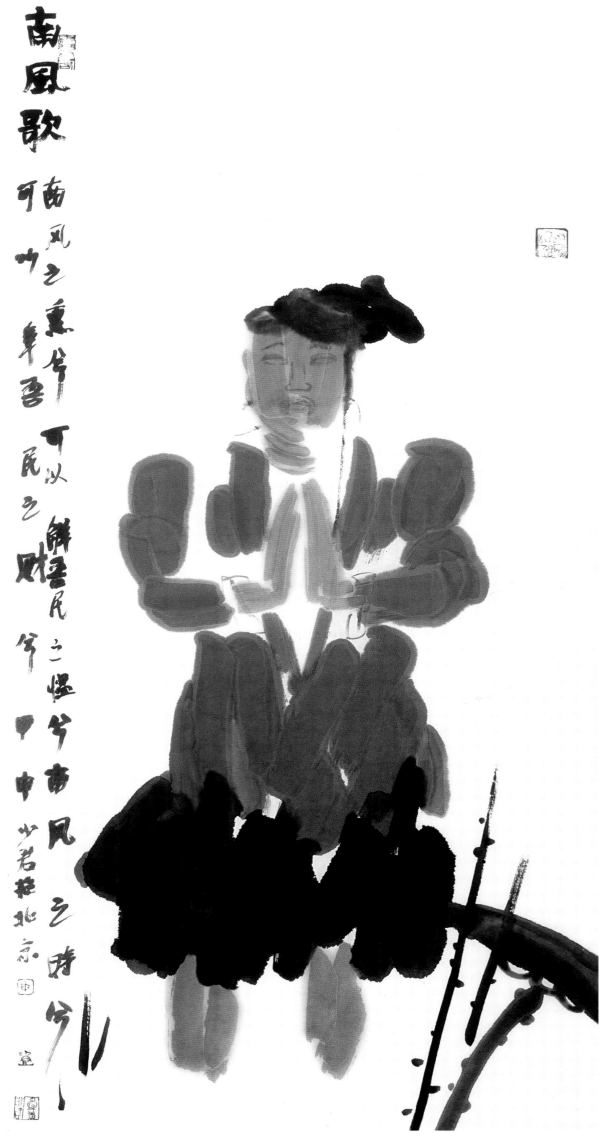

南风歌　135cm × 68cm　申少君
South Wind Song　Shen Shaojun

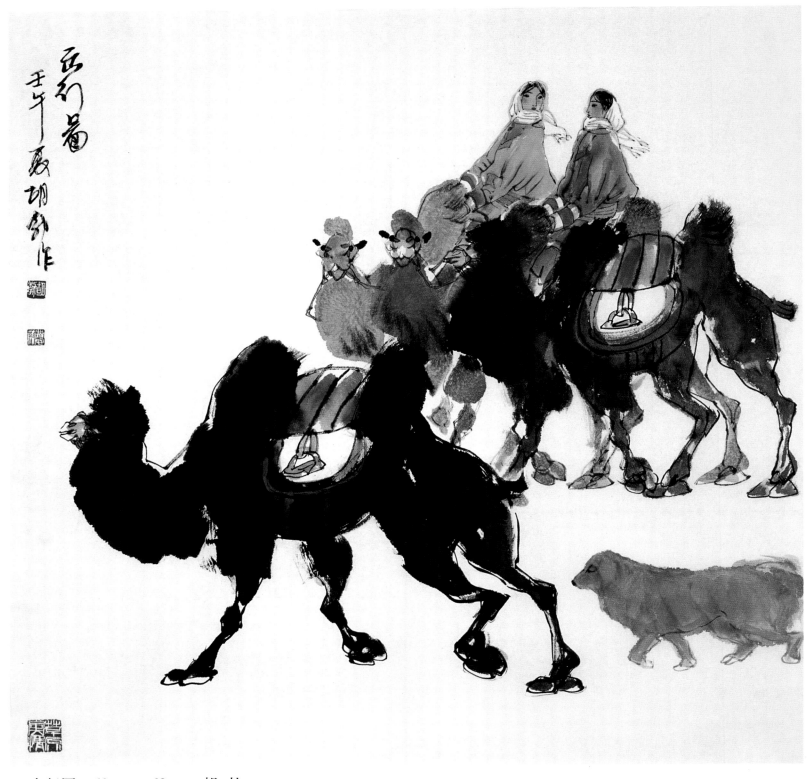

出行图　68cm×68cm　胡 勃

Set out　Hu Bo

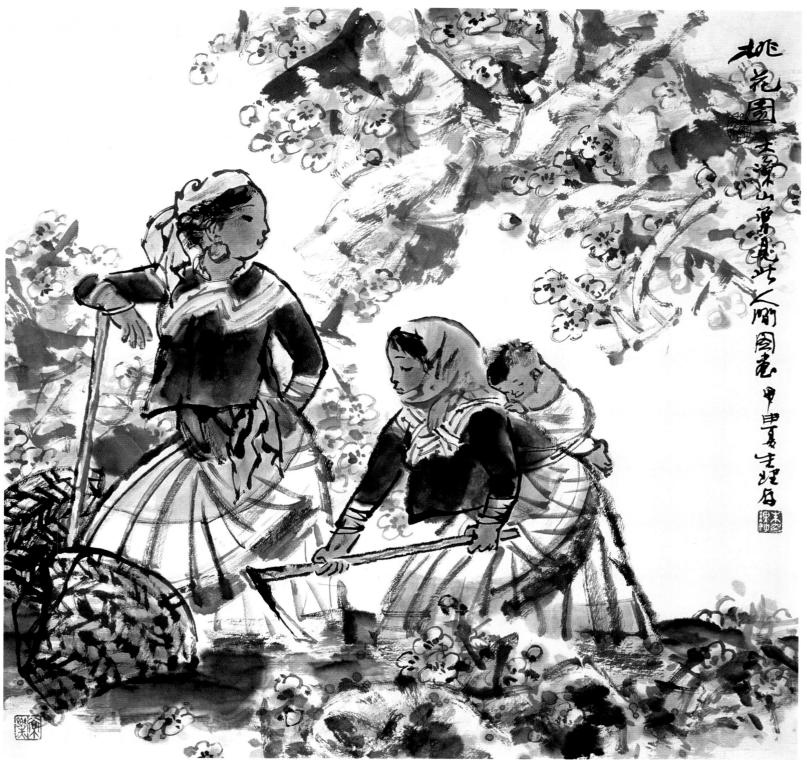

桃花园　69cm × 69cm　朱理存
Peach Flower Garden　Zhu Licun

花卉　67cm × 67cm　李魁正
Flowers　Li Kuizheng

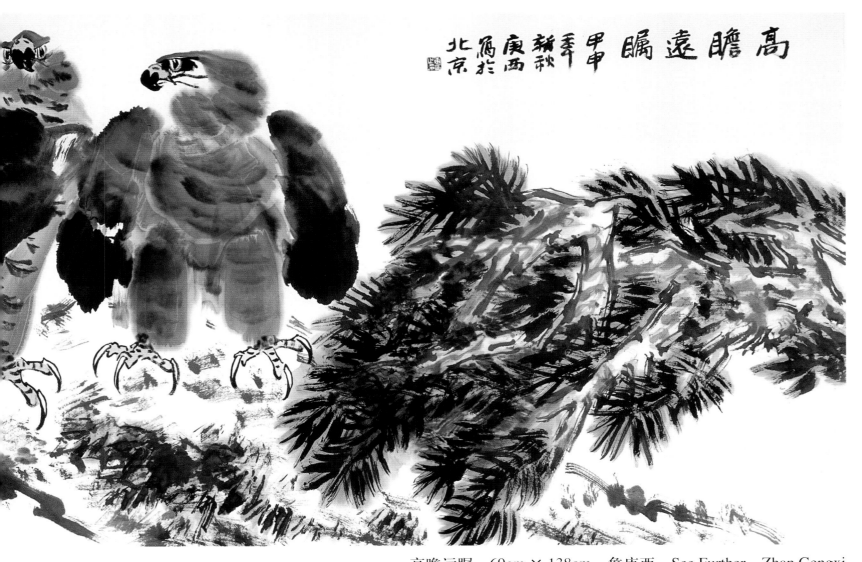

高瞻远瞩　69cm×138cm　詹庚西　See Further　Zhan Gengxi

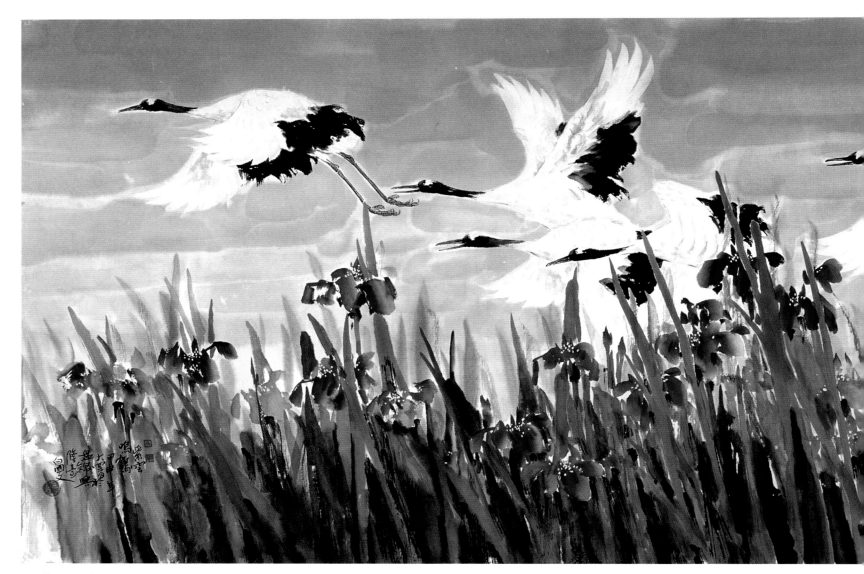

紫云鸣鹤　70cm × 136cm　白国文
Violet Clouds and Crying Cranes　Bai Guowen

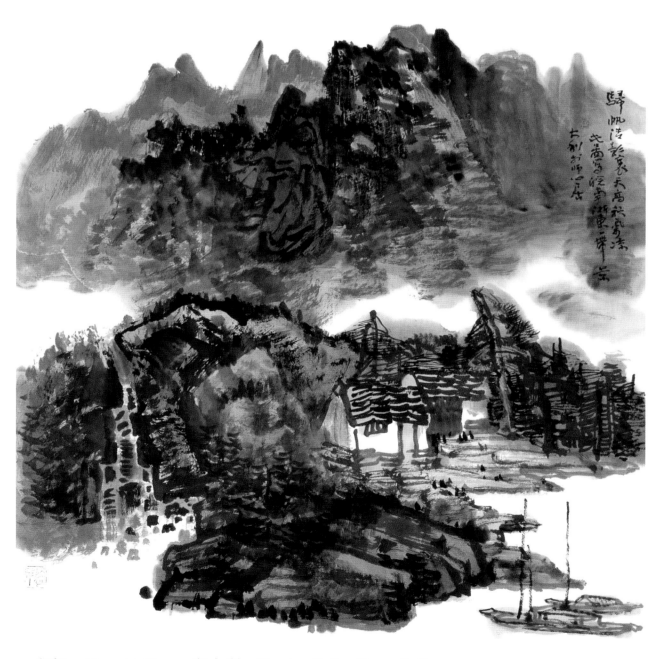

归帆　69cm×69cm　程大利　Homing Sail　Cheng Dali

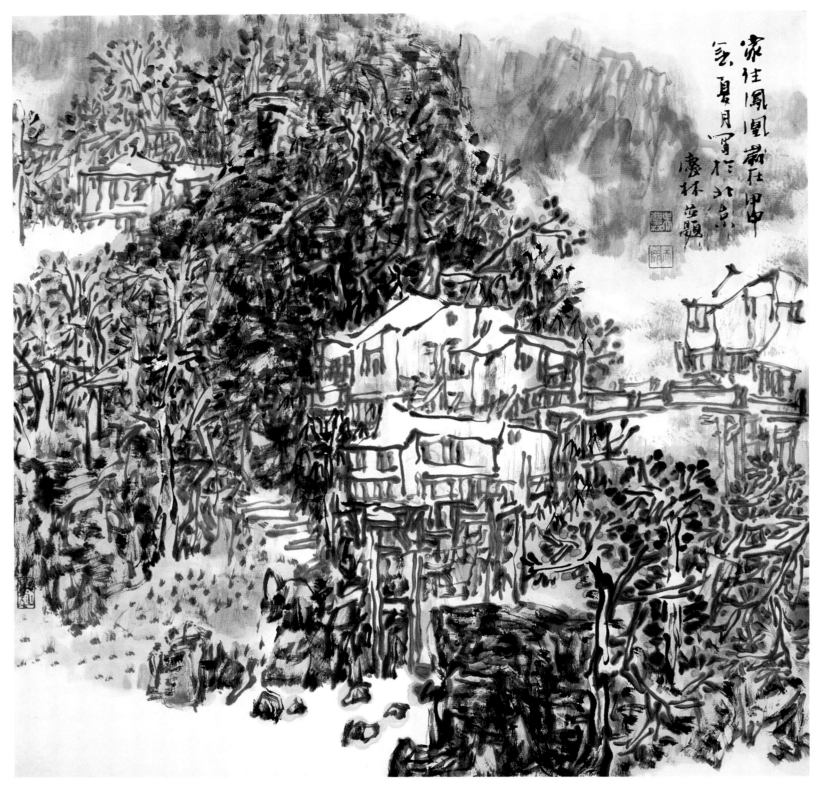

家住凤凰　69cm × 69cm　吴庆林
Living in Fenghuang　Wu Qinglin

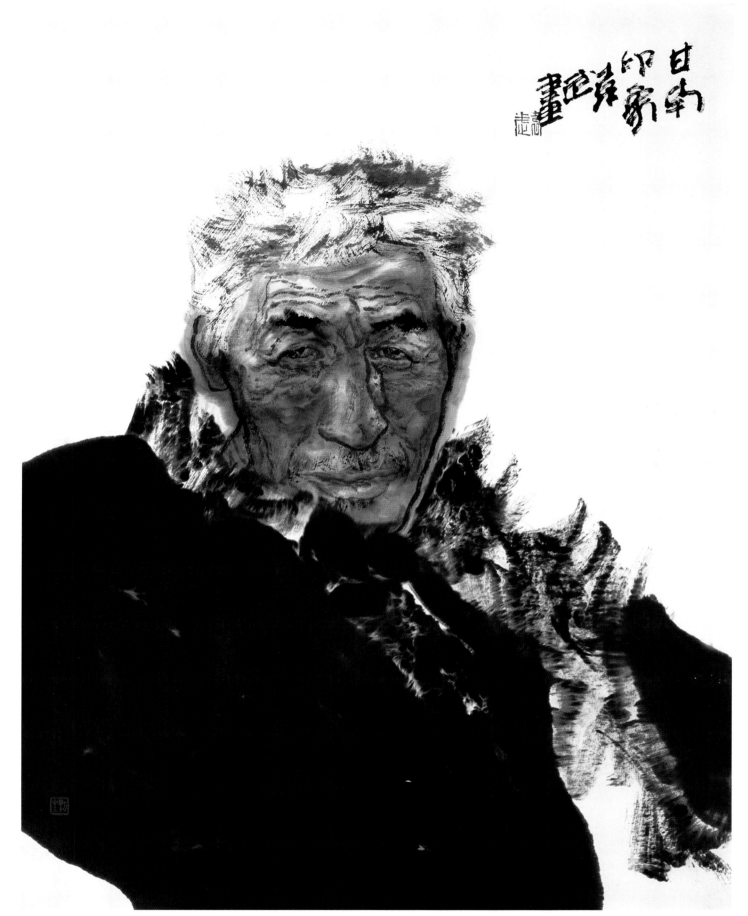

甘南印象　90cm × 68cm　袁　武
Impression of Ganlho　Yuan Wu

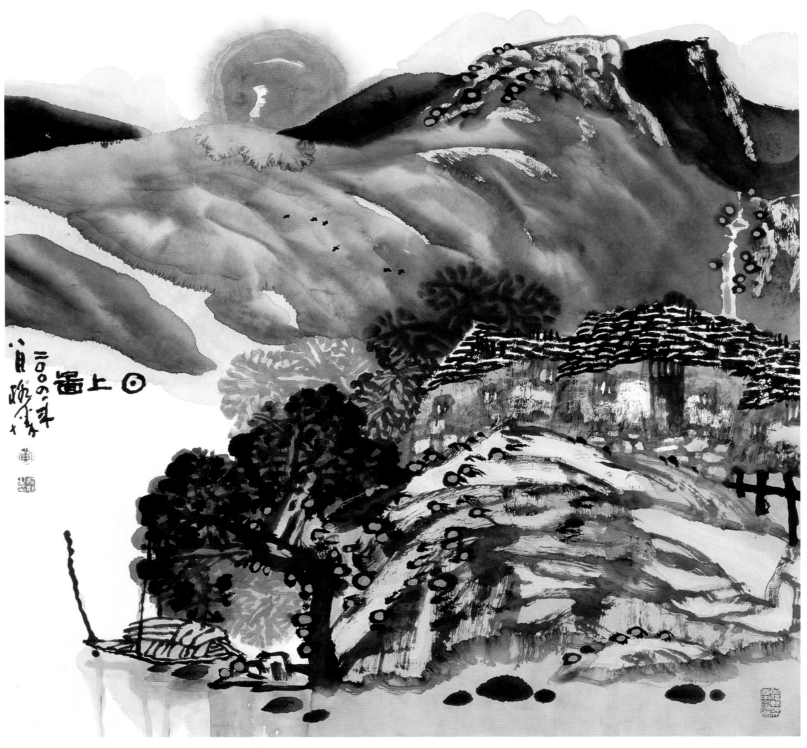

日上图　69cm × 69cm　黄格胜（壮族）
Sunrise　Huang Gesheng (Zhuang)

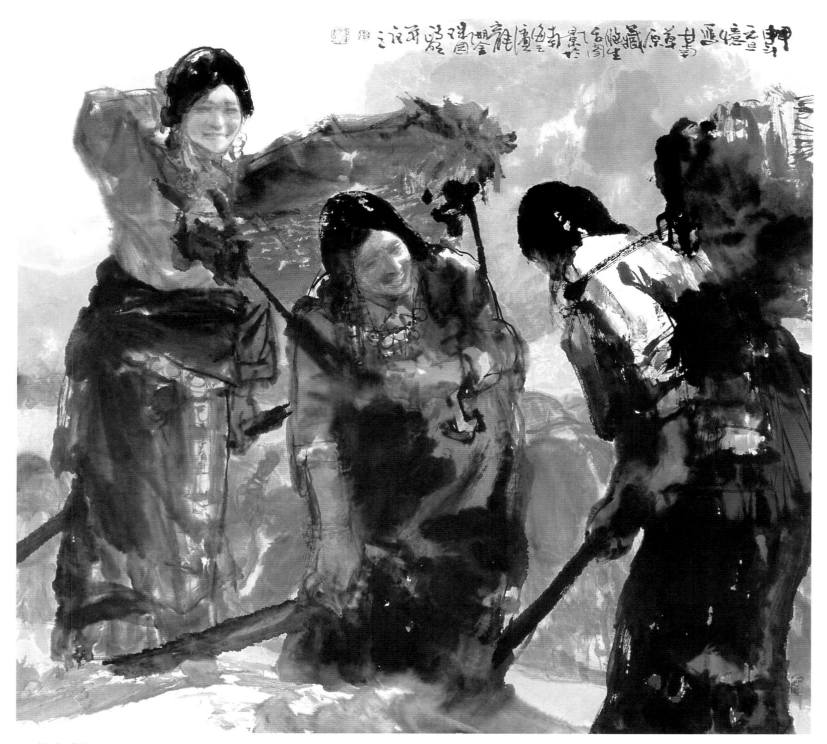

甘南草原　90cm × 96cm　陈政明
Grassland of Ganlho　Chen Zhengming

无题 74cm × 64cm 李少文
None Title Li Shaowen

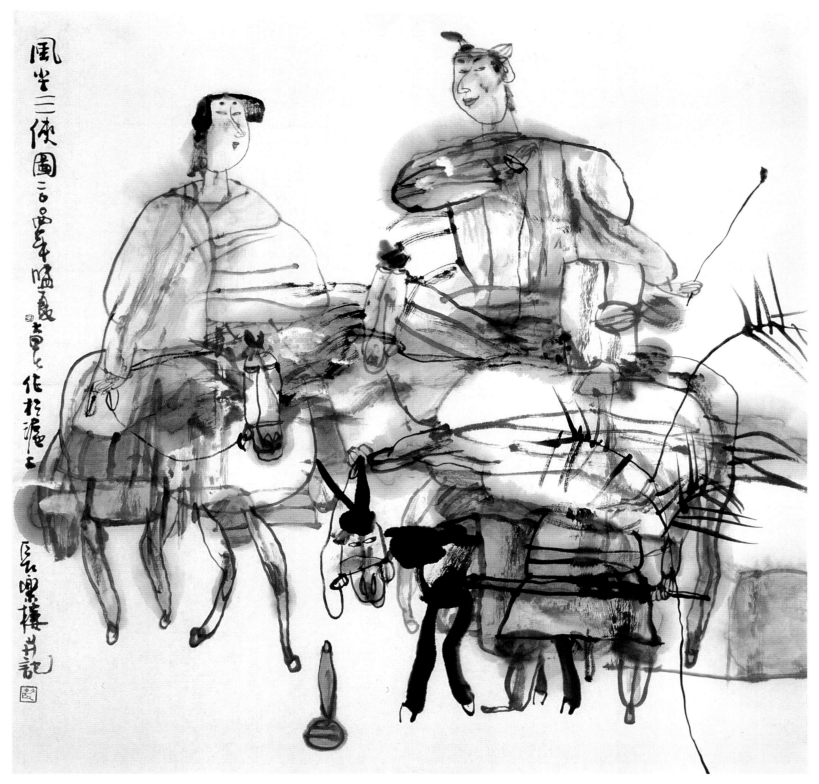

风尘三侠图　68cm × 68cm　施大畏
Traveled Three Swordsmen　Shi Dawei

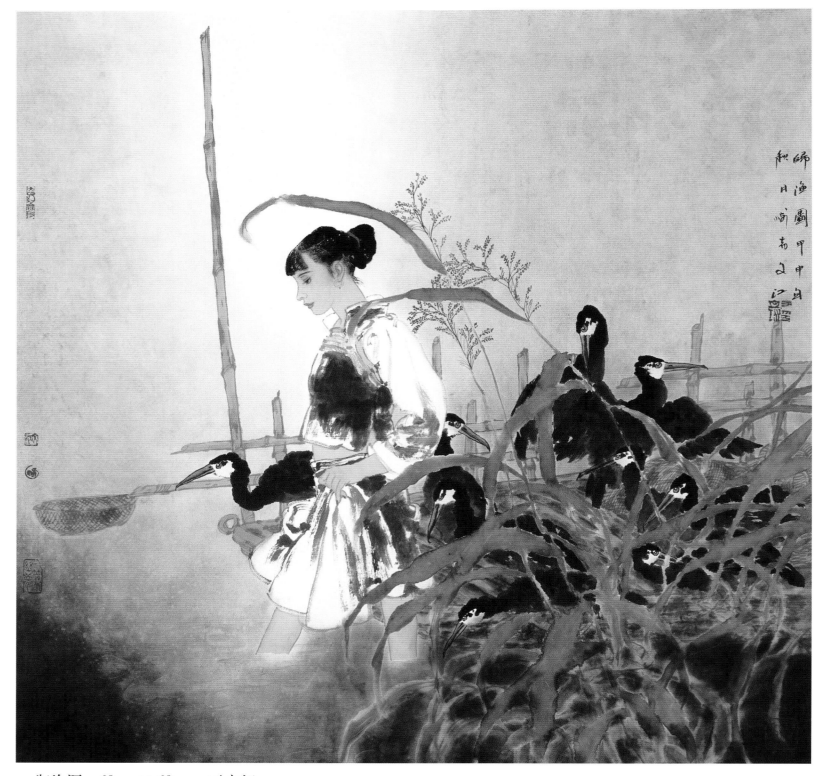

归渔图　69cm × 69cm　于文江
Return from Fishing　Yu Wenjiang

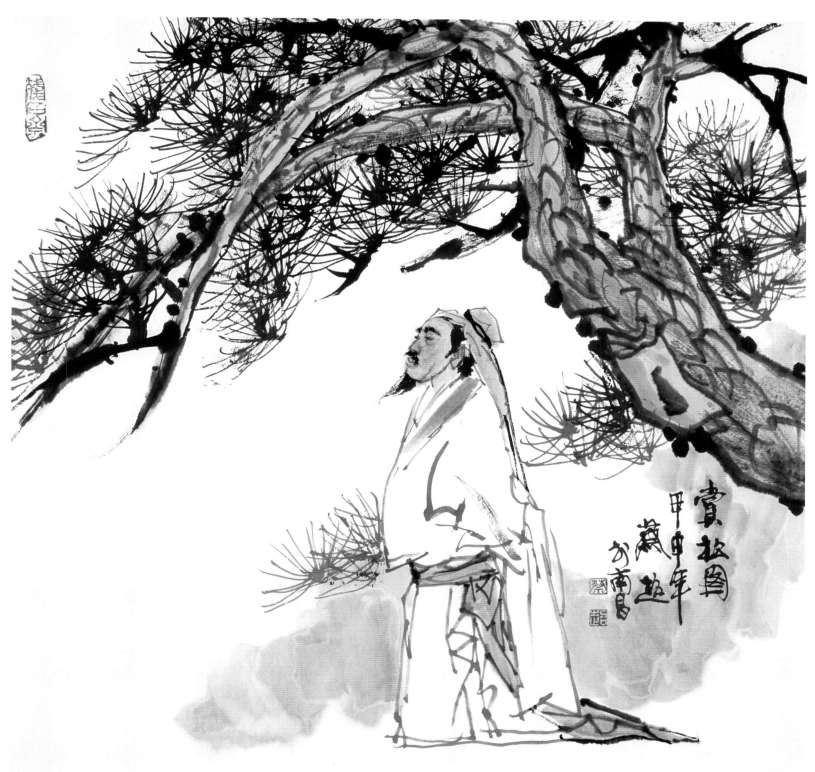

赏松图　69cm × 69cm　蔡 超
Apreciate Pinetree　Cai Chao

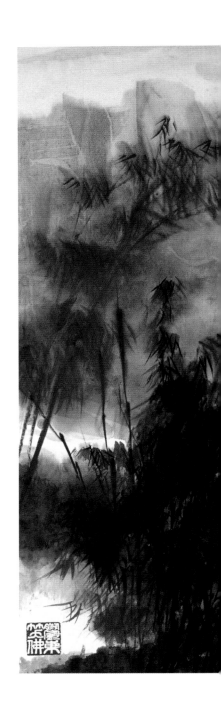

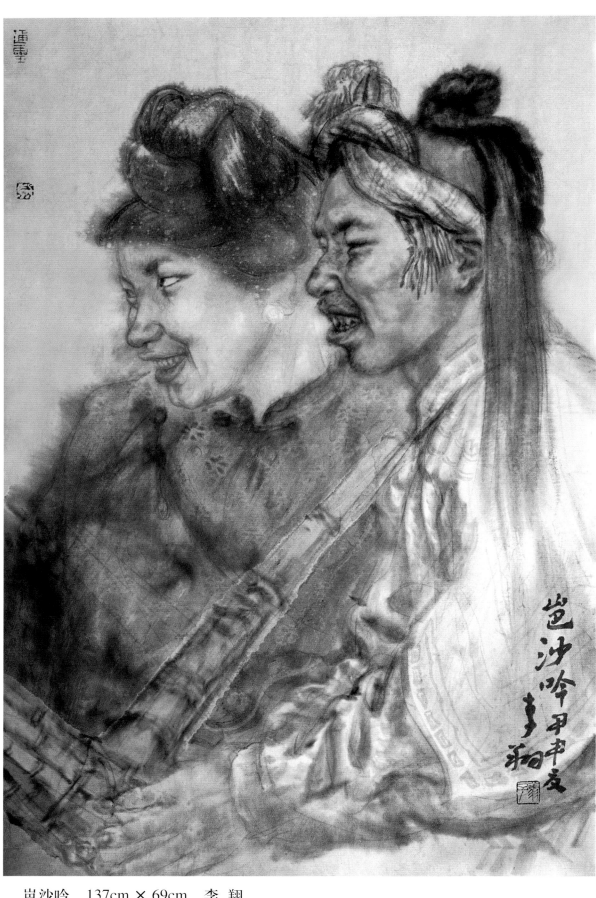

岜沙吟　137cm×69cm　李　翔
Basha Song　Li Xiang

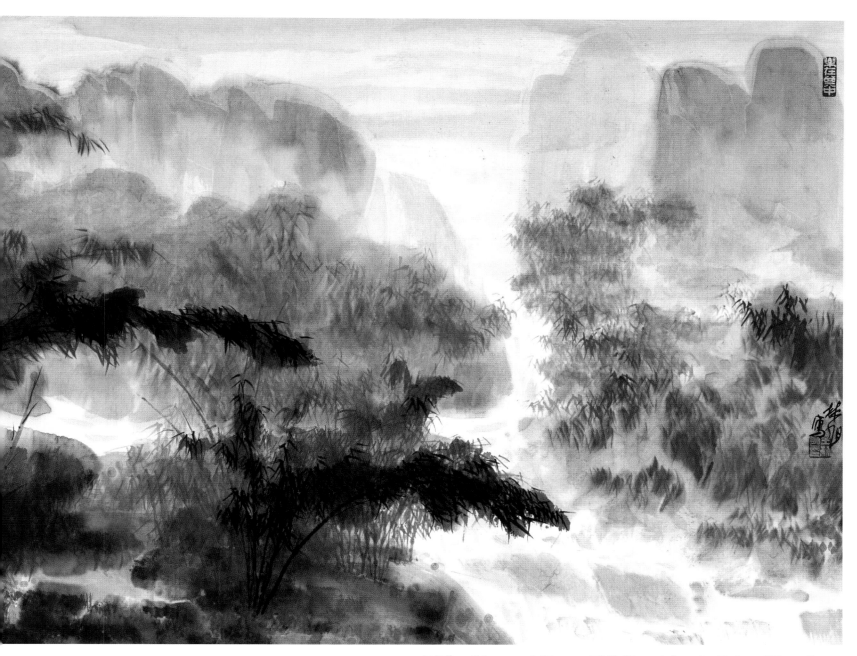

雨霁　96cm × 167cm　王林旭　After the Rain　Wang linxu

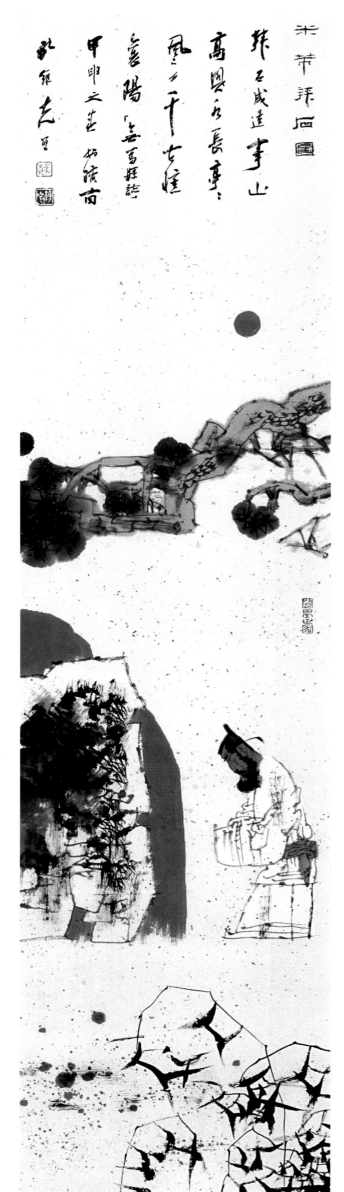

米芾拜石　129cm × 33cm　孔维克

Mi Fu Worshipping the Stone　Kong Weike

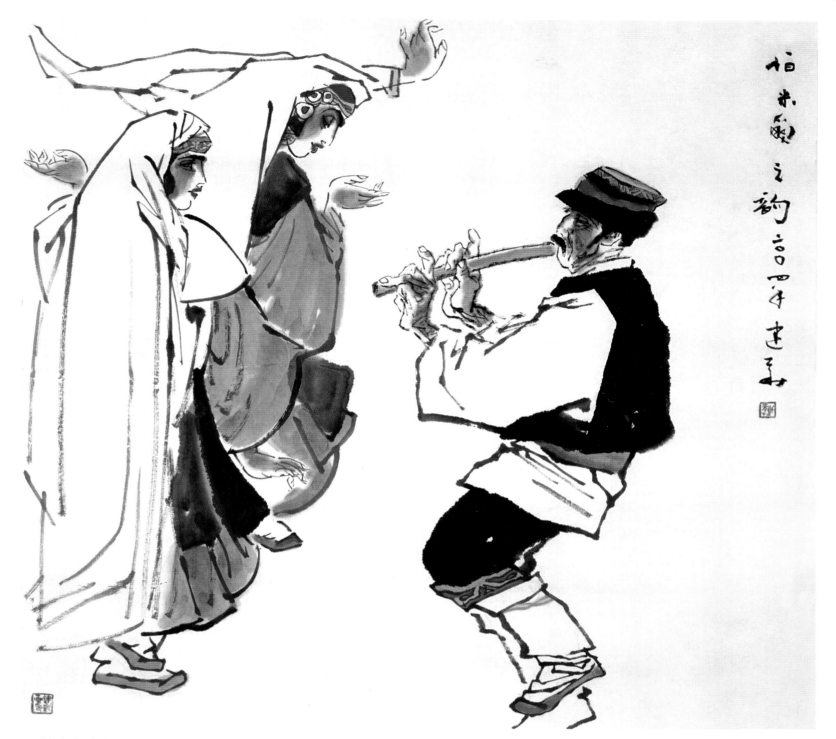

帕米尔之韵　90cm×96cm　龚建新
Rhyme of Pamier　Gong Jianxin

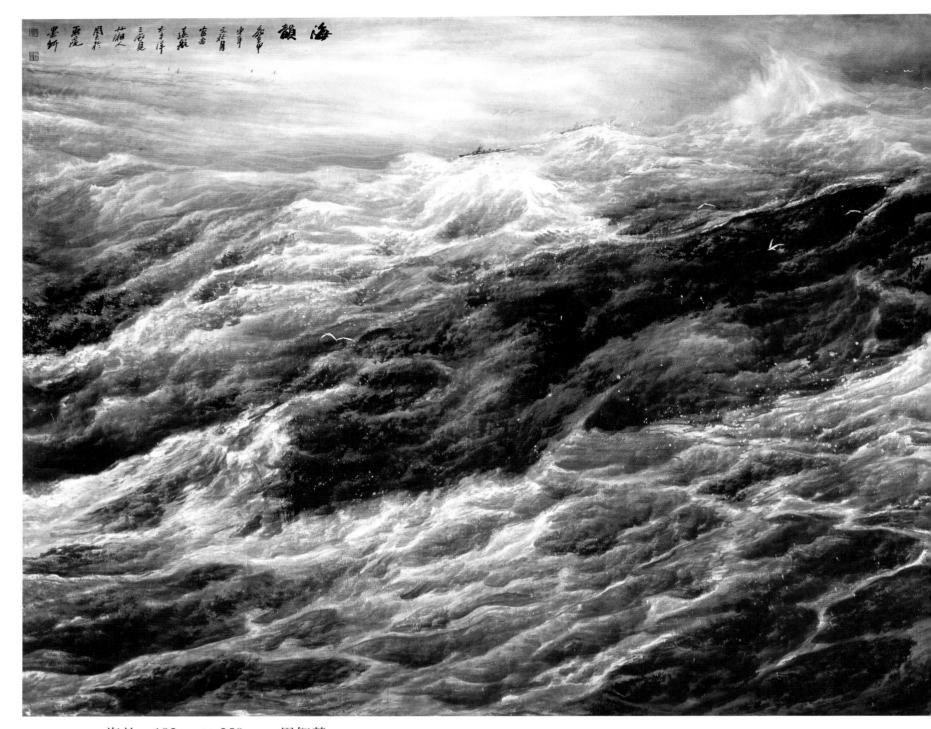

海韵　192cm × 250cm　周智慧

Rhythm of the Ocean　Zhou Zhihui

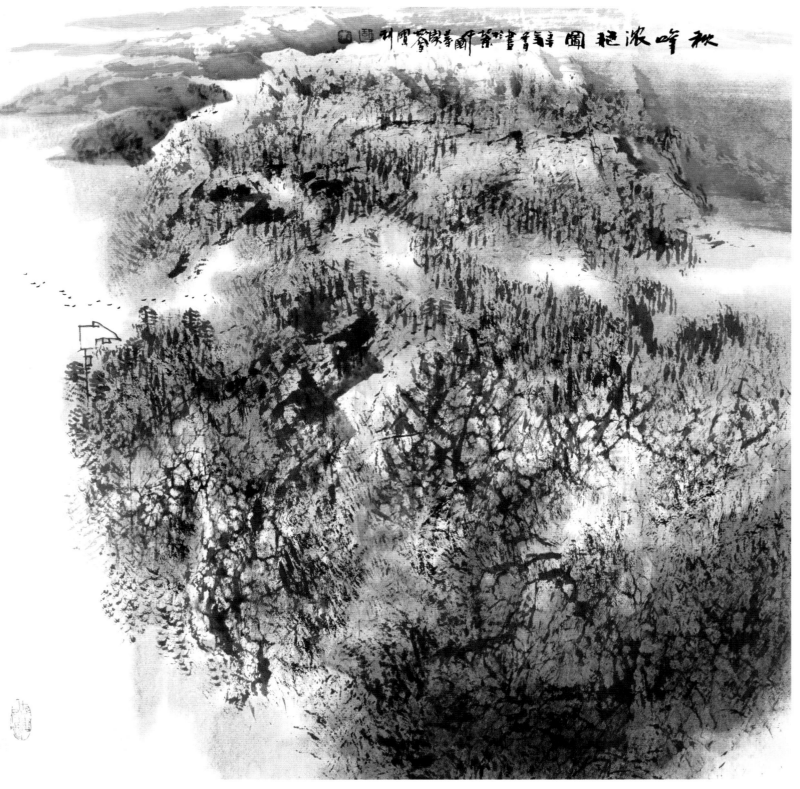

秋峰浓艳图　68cm × 68cm　胡宝利（满族）
Colorful Mountain in Autumn　Hu Baoli (Manchu)

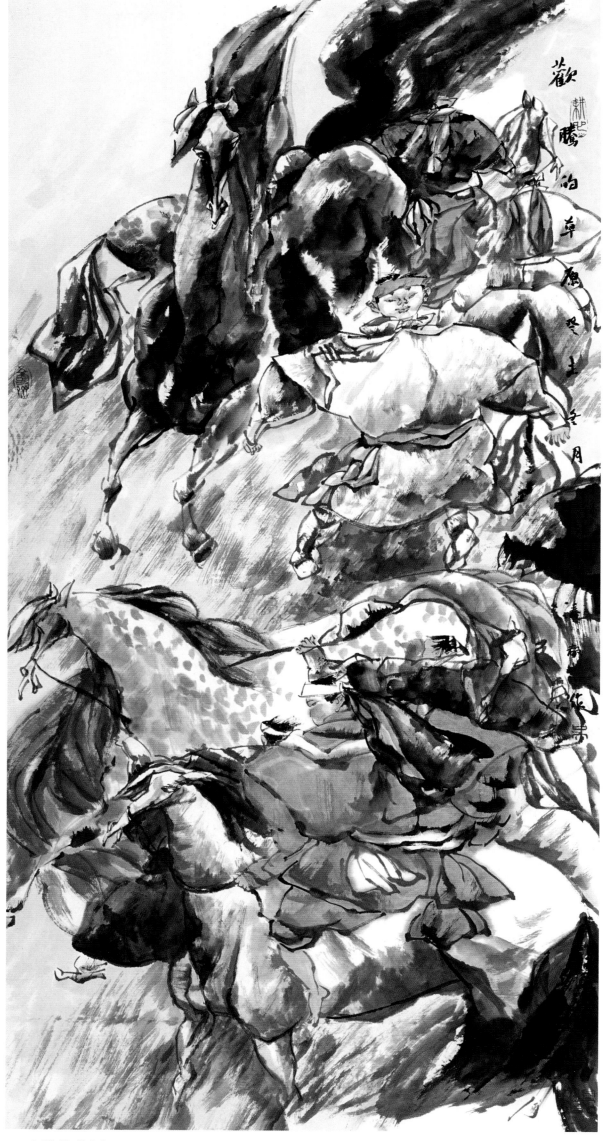

欢腾的草原　136cm×69cm　吴涛毅
Jubilate Grassland　Wu Taoyi

78

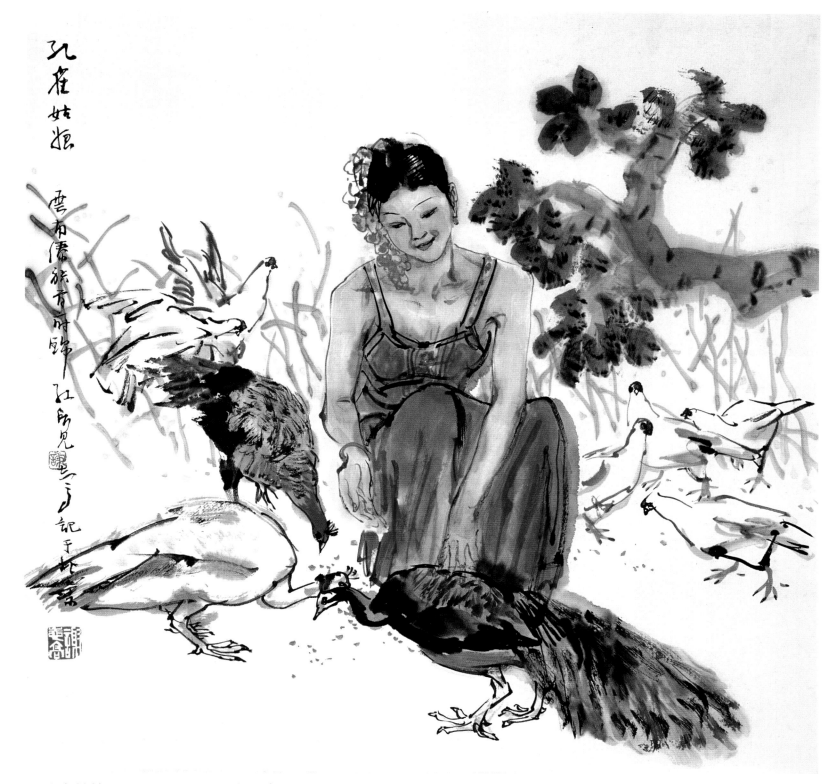

孔雀姑娘　68cm × 68cm　谢志高
Girl and Peacock　Xie Zhigao

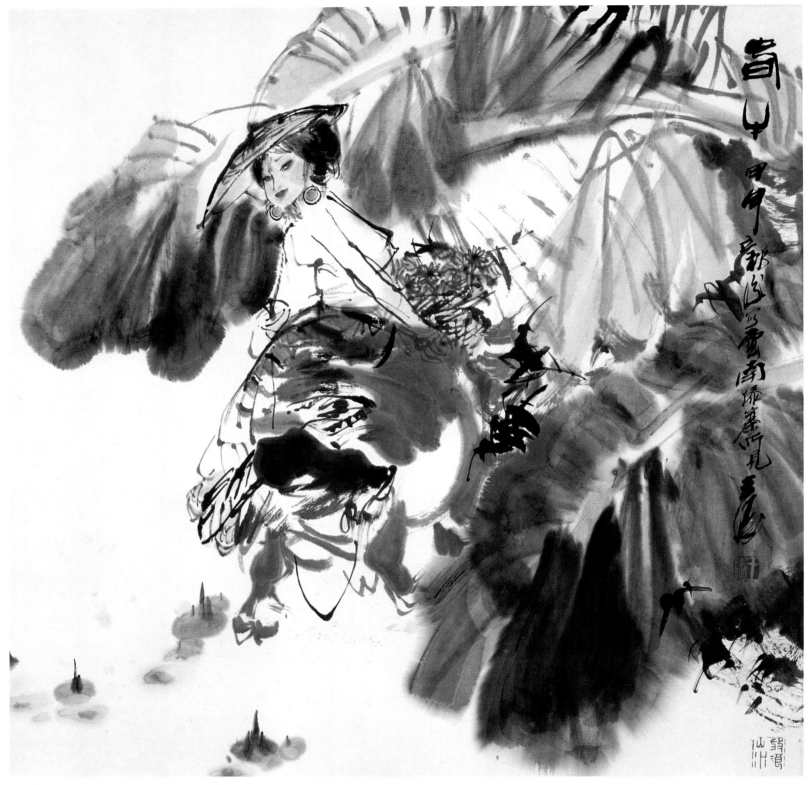

春牛　68cm×68cm　王　涛
Spring Buffalo　Wang Tao

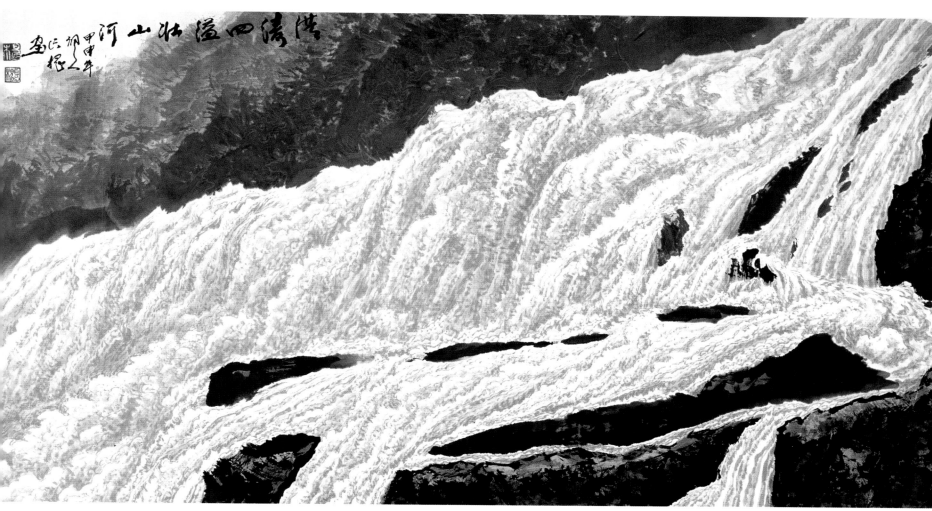

洪涛四溢壮山河　　82cm × 152cm　　扬长槐
Magnificent Mountains and Rivers　　Yang Changhuai

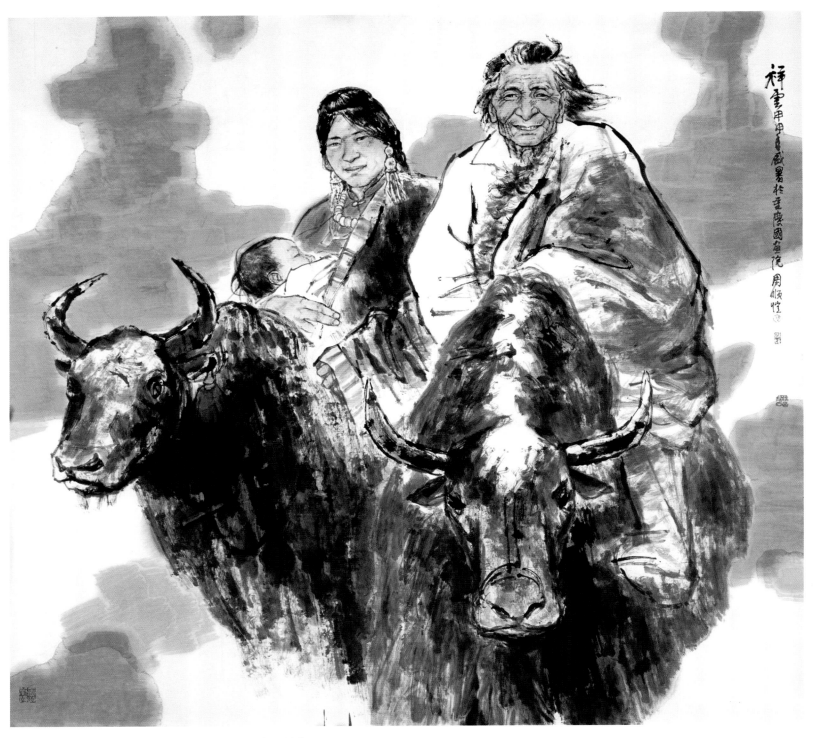

祥云　180cm×192cm　周顺恺（回族）
Auspicious Clouds　Zhou Shunkai (Hui)

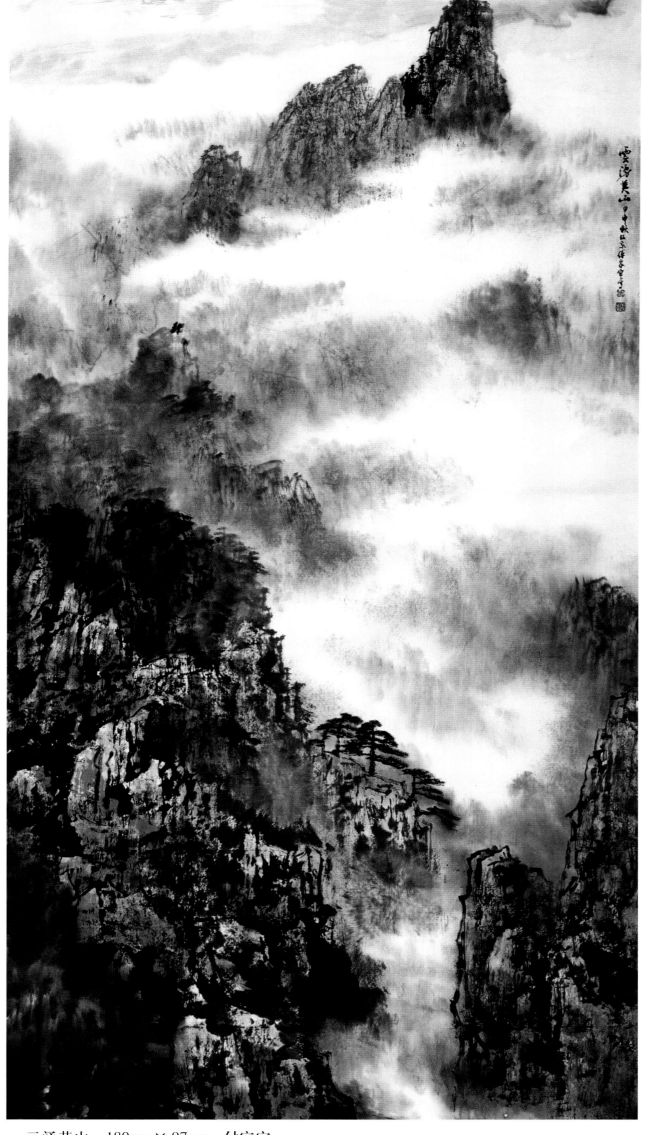

云涌黄山　180cm × 97cm　付家宝
Yellow Mountain with Gathered Clouds　Fu Jiabao

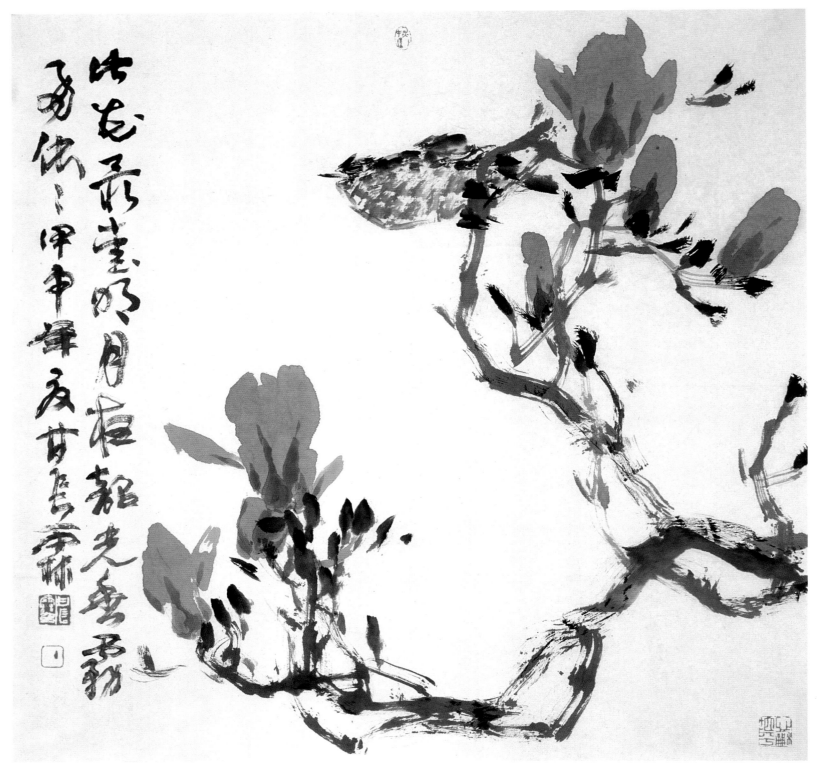

春光　69cm×69cm　甘长霖
Splendour Spring　Gan Changlin

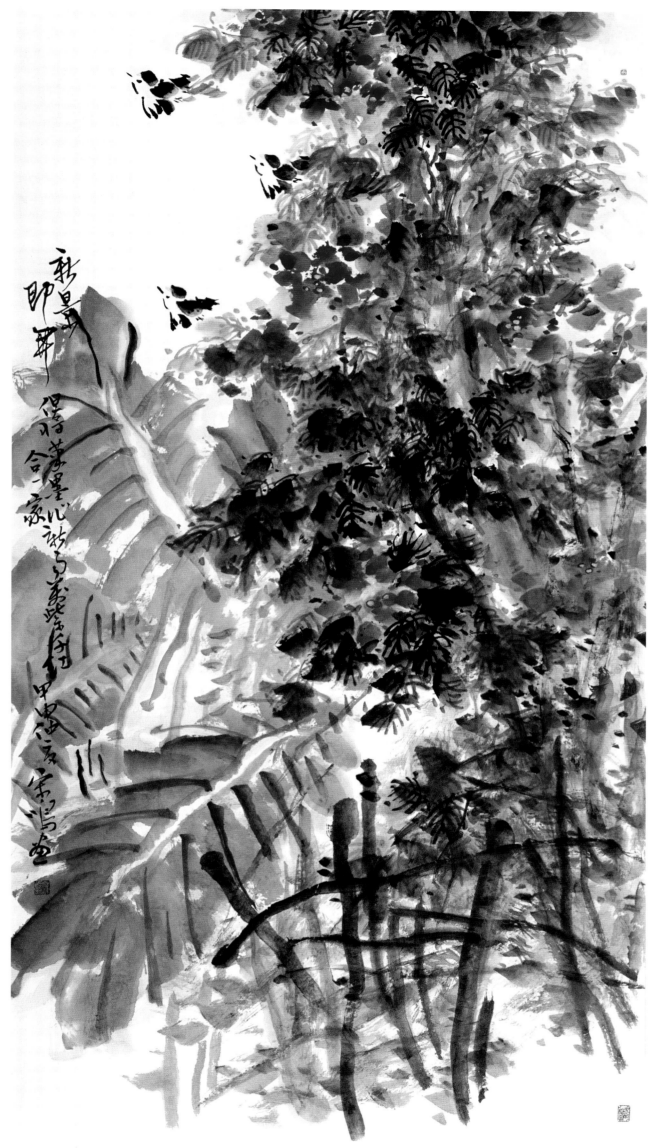

新景即开　178cm × 96cm　宋 鸣
Brand-new Scenery　Song Ming

国画作品

TRADITIONAL CHINESE PAINTING WORKS

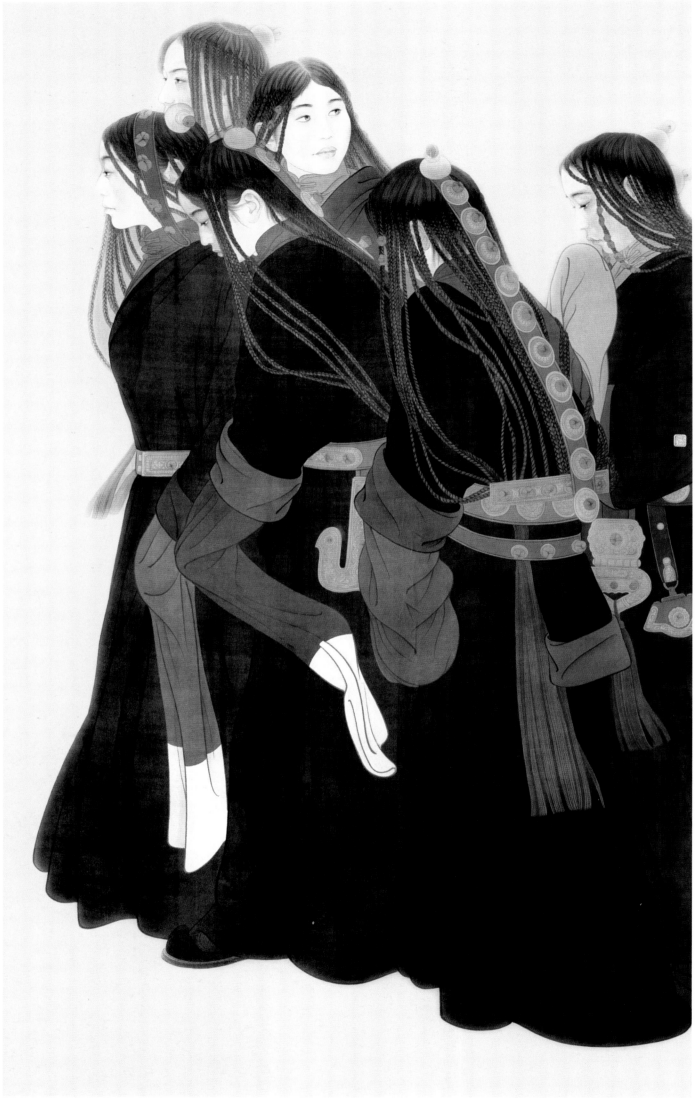

青藏行旅　211cm×128cm　杨 凡（满族）
Trip to Qinghai and Tibet　Yang Fan　（Manchu）

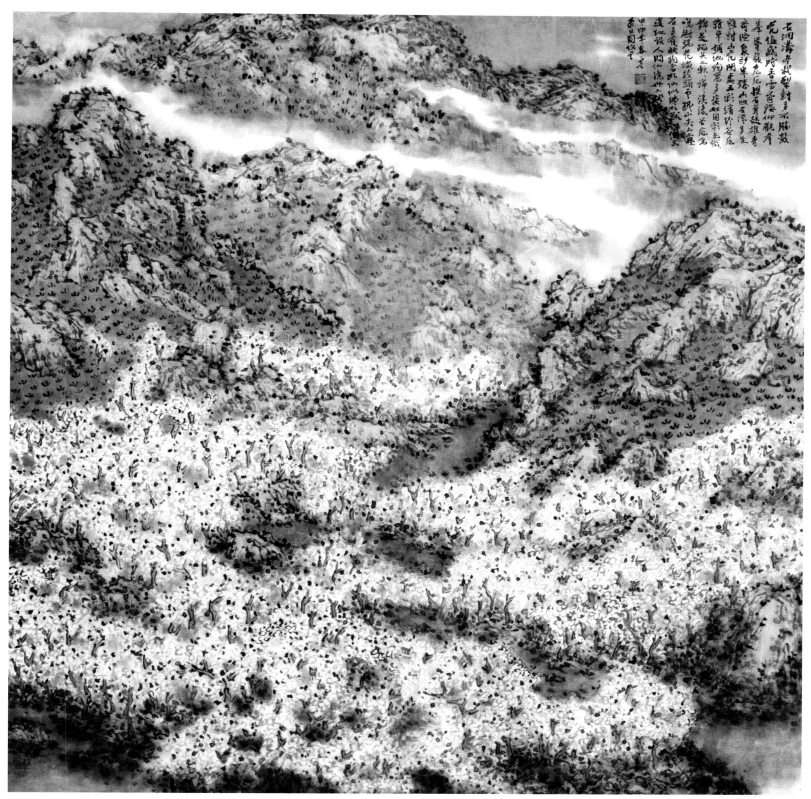

梨花满山谷　180cm × 180cm　杨一墨（锡伯族）
Valley Filled with Flowers　Yang Yimo　(Xibe)

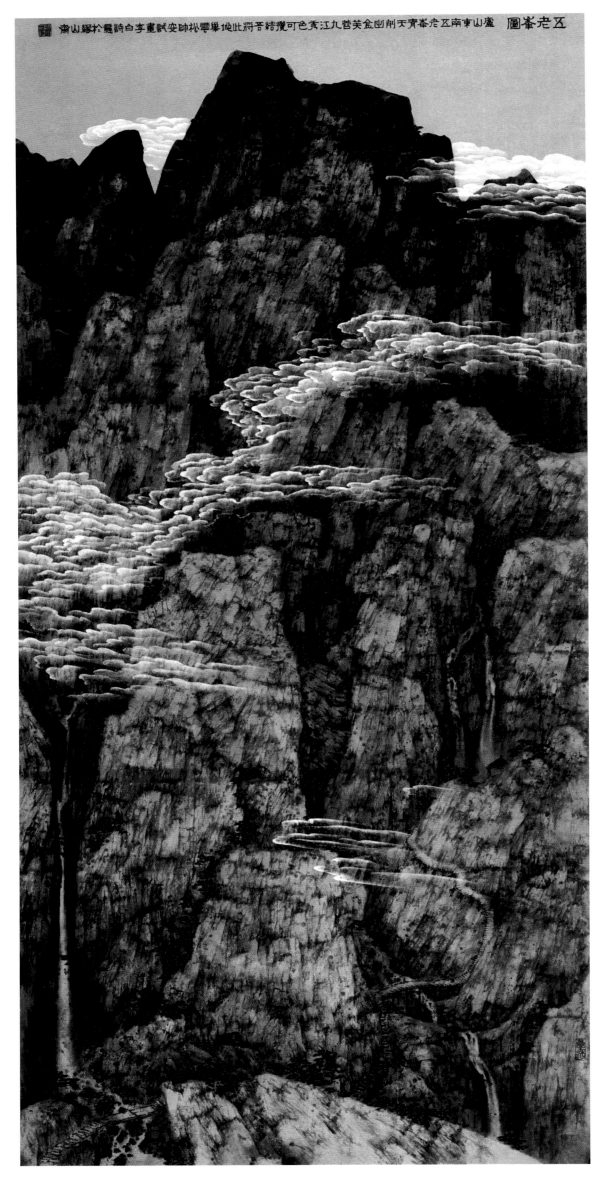

五老峰图　200cm×97cm
帅　安（汉族）
Wulao Mountain
Shuai An (Han)

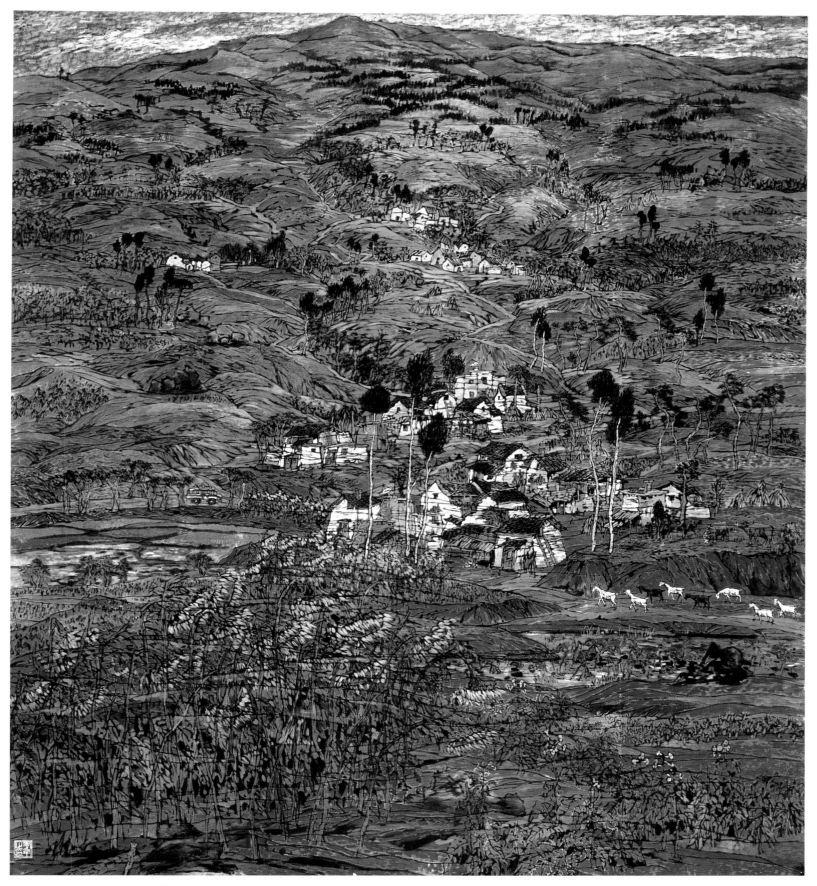

红土地·大山中的彝寨　180cm×160cm　李　平（汉族）
Red Land · Yi Village in Mountains　Li Ping (Han)

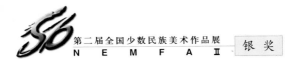

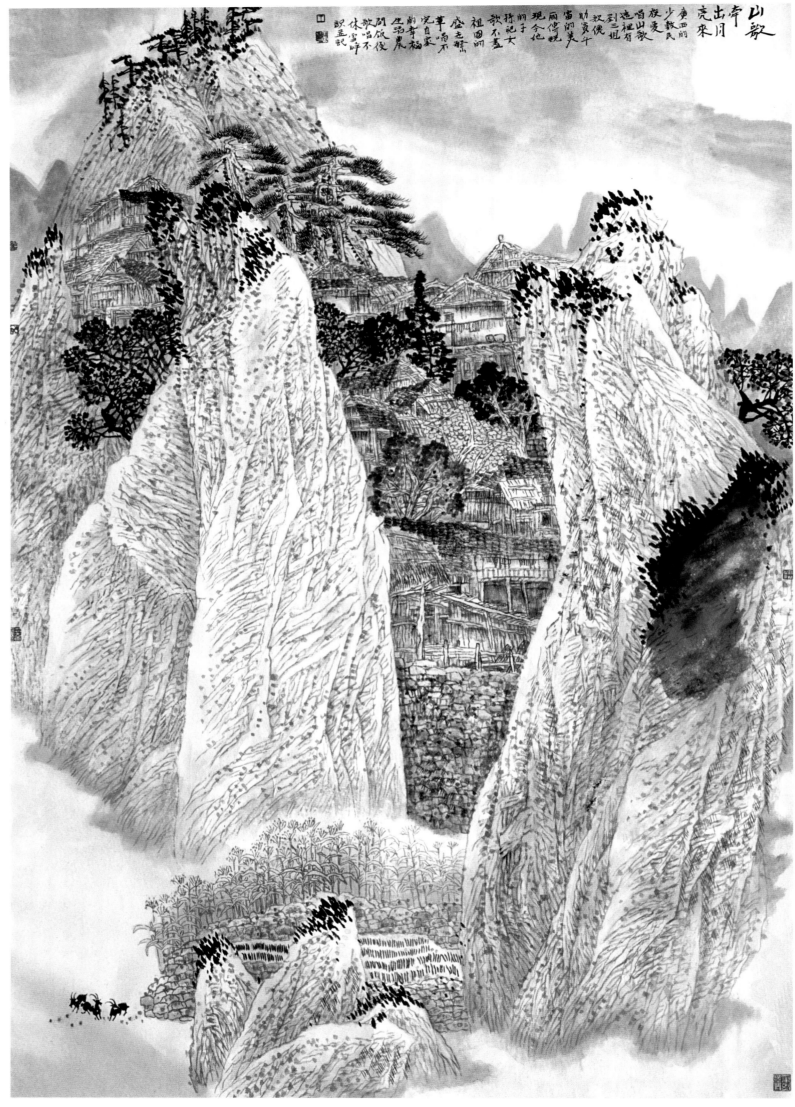

山歌牵出月亮来　198cm × 137cm　王雪峰（汉族）
Mountain Ballads Bring in the Moon　Wang Xuefeng (Han)

鱼乐图（二条屏）128cm×32cm/幅　梁　燕（回族）
Frolic Fish　Liang Yan (Hui)

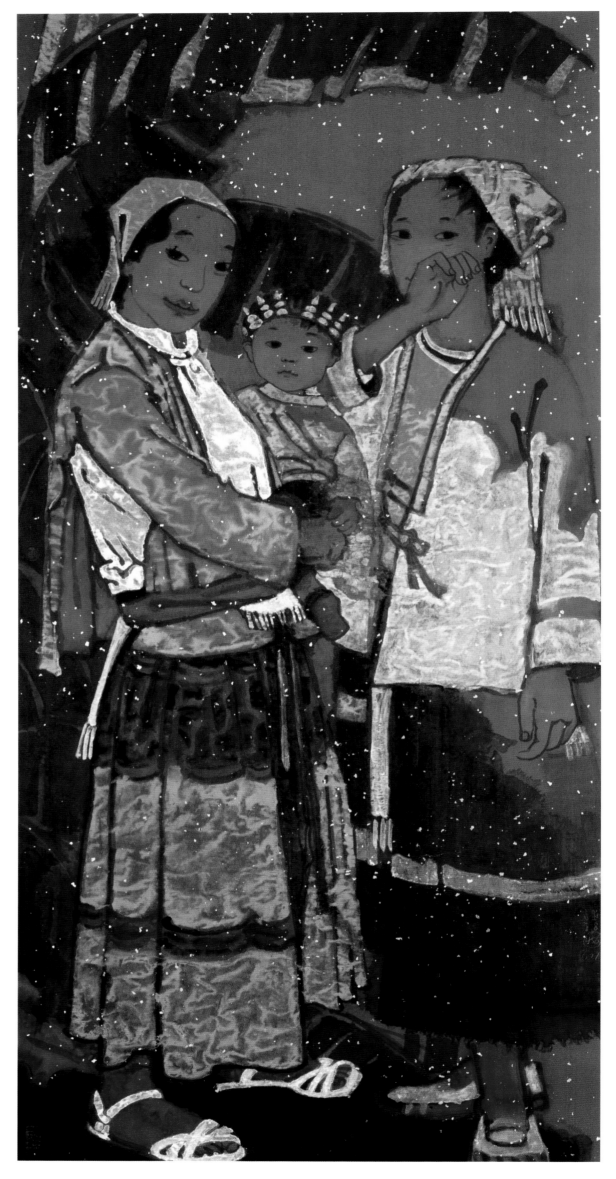

苗乡山月　134cm × 67cm
黄 丹（壮族）
Moon and Mountain in a
Miao Village　Huang Dan
(Zhuang)

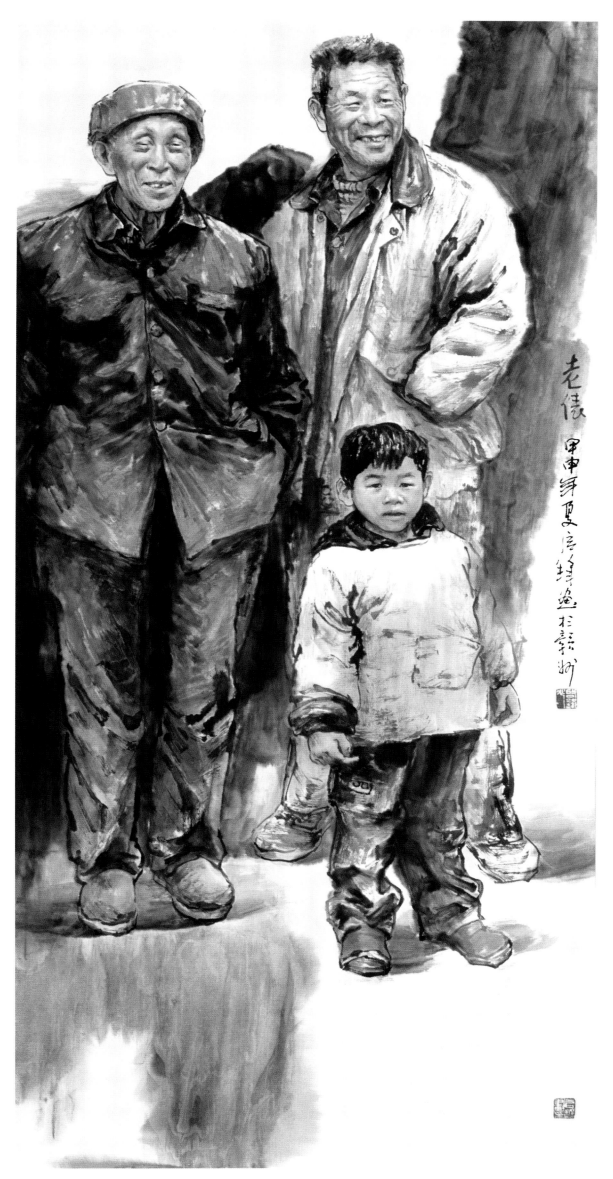

老俵　180cm × 88cm
张启锋（汉族）
Cousin
Zhang Qifeng (Han)

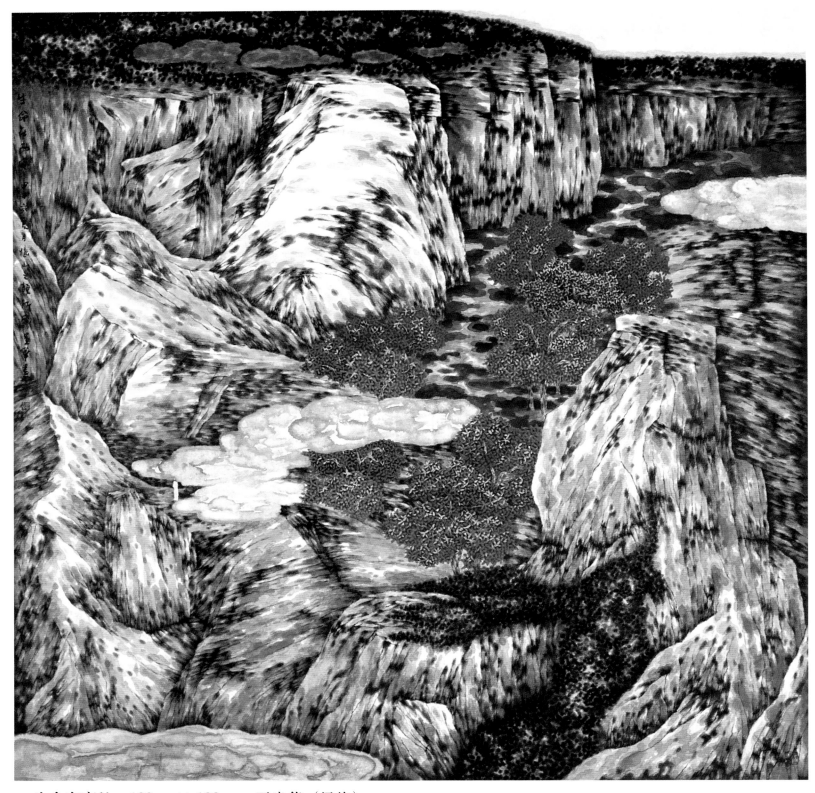

生命在高处　180cm × 180cm　王贵华（汉族）
Life is Highly Valued　Wang Guihua (Han)

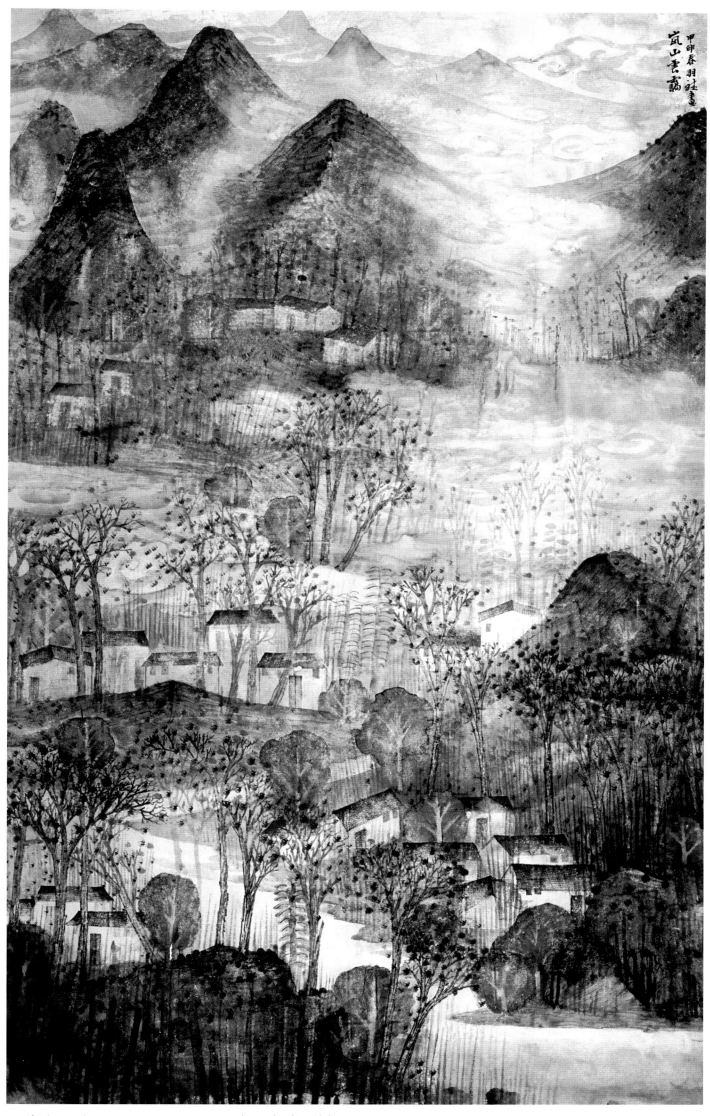

岚山云霭　195cm × 120cm　潘羽斌（汉族）
Clouds and Mist　Pan Yubin (Han)

金风又染毛南村　181cm × 178cm　韦广寿（壮族）
Golden Wind Visited the Maonan Village Again　Wei Guangshou (Zhuang)

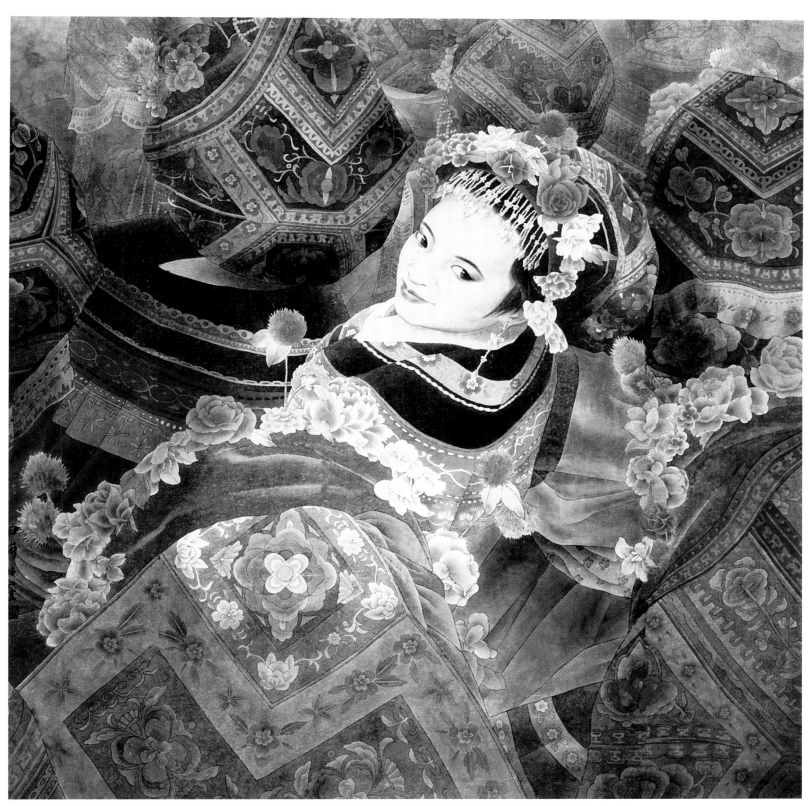

回眸　150cm×145cm　韩福江（汉族）
Looking Back　Han Fujiang (Han)

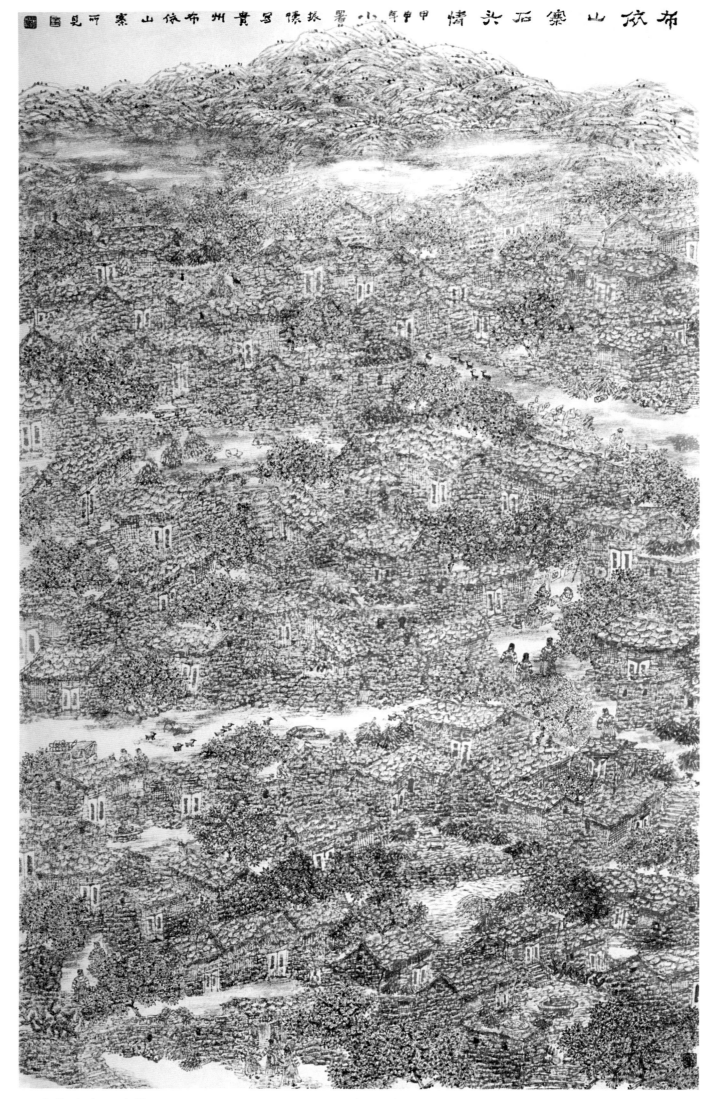

布依山寨石头情　203cm×124cm　董振怀（汉族）
Bouyei Mountain Village　Dong Zhenhuai (Han)

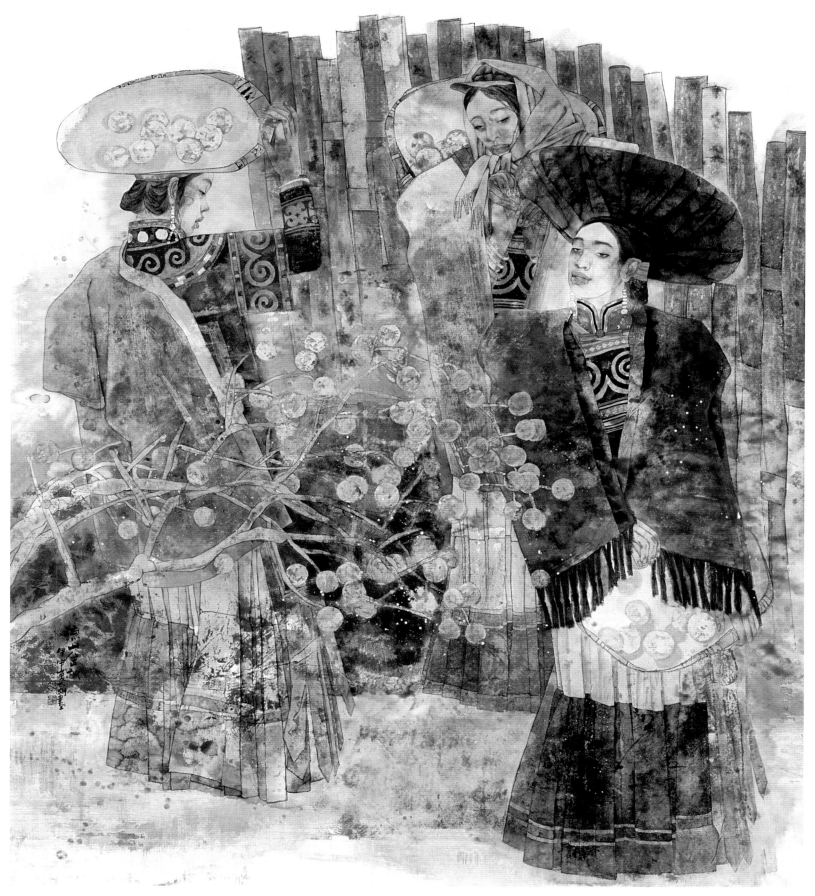

凉山金秋　179cm × 158cm　李志刚（汉族）
Golden Autumn of Liangshan　Li Zhigang (Han)

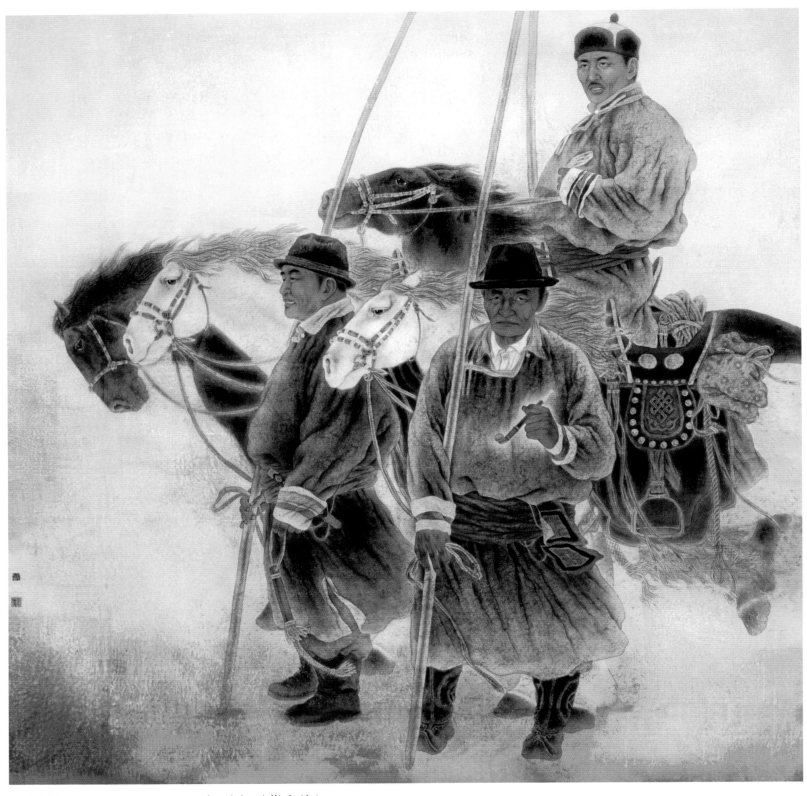

远方 195cm × 195cm 白嘎力（蒙古族）
Distance Bai Gali (Mongolian)

好山好水　183cm × 182cm　蒋世国（满族）
Beautiful Scenery　Jiang Shiguo (Manchu)

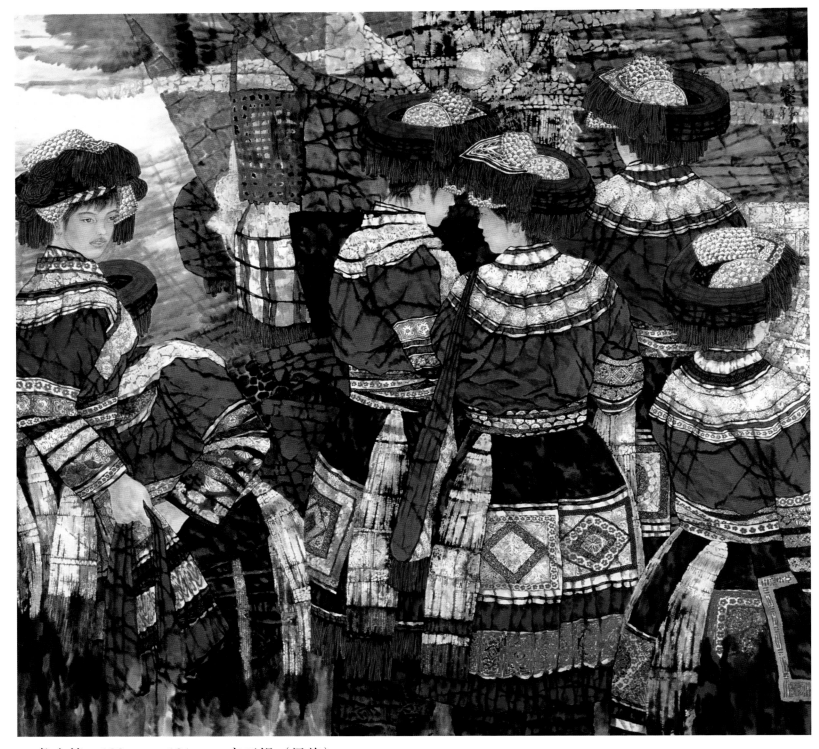

彝山情　180cm × 191cm　栾正锡（汉族）
Affectionateness for Yi Mountains　Luan Zhengxi (Han)

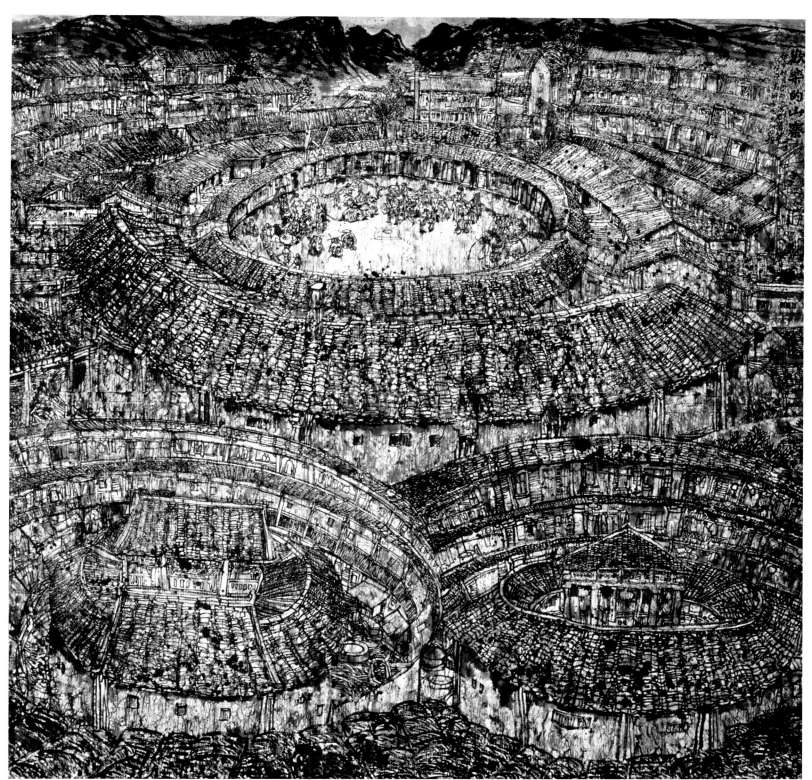

欢乐的山寨　202cm × 202cm　周 博（汉族）
Festal Mountain Village　Zhou Bo (Han)

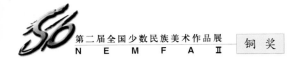

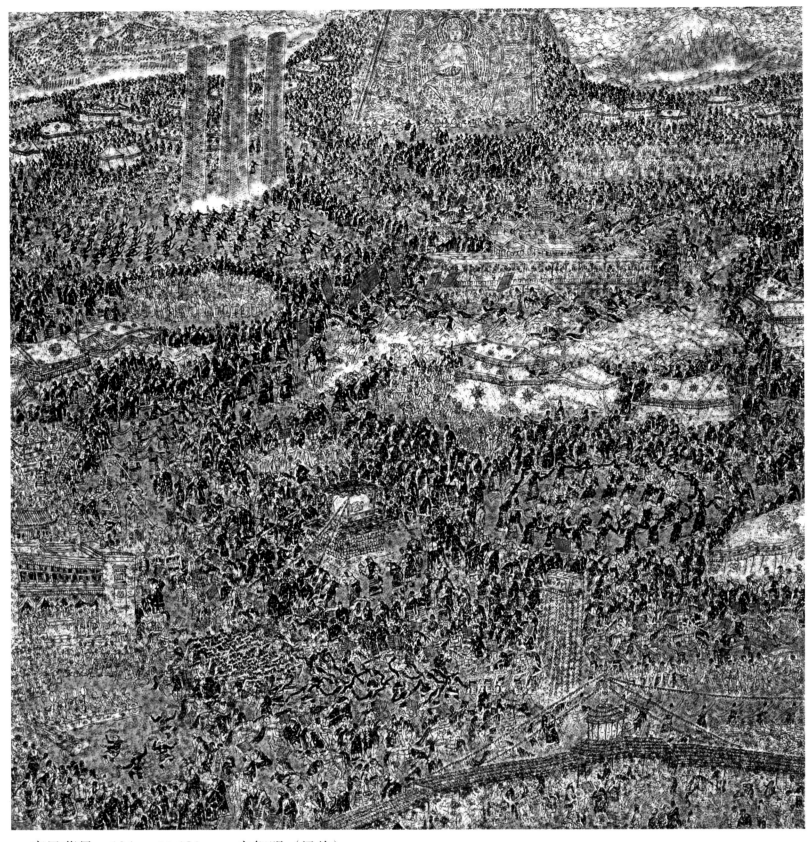

康巴藏风　194cm × 181cm　宋智明（汉族）
Tibetan Colour of Kangba　Song Zhiming (Han)

玫瑰色的梦　180cm × 155cm　陈少亭（汉族）
Roseal Dreams　Chen Shaoting (Han)

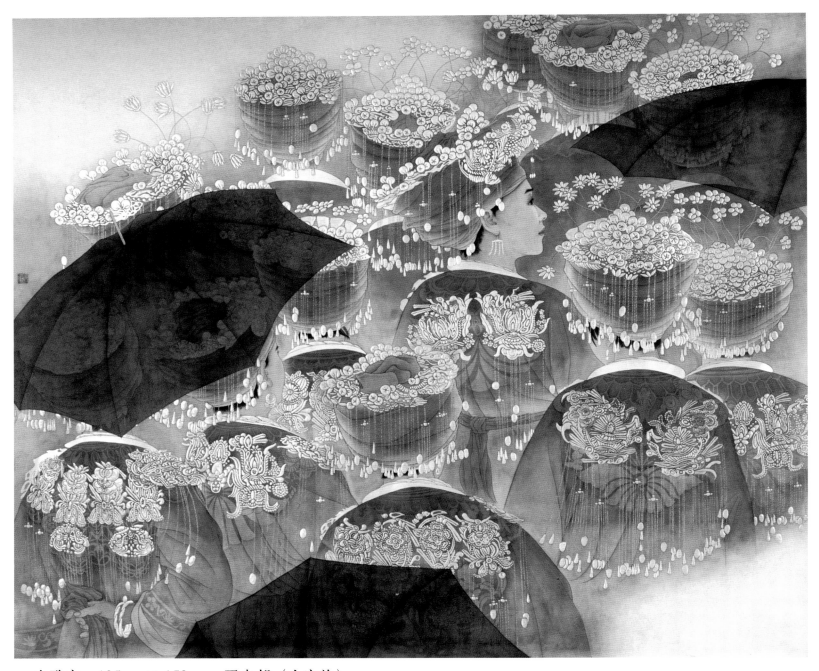

山歌恋　125cm × 150cm　聂忠邦（土家族）
Passion for Mountain Ballads　Nie Zhongbang (Tujia)

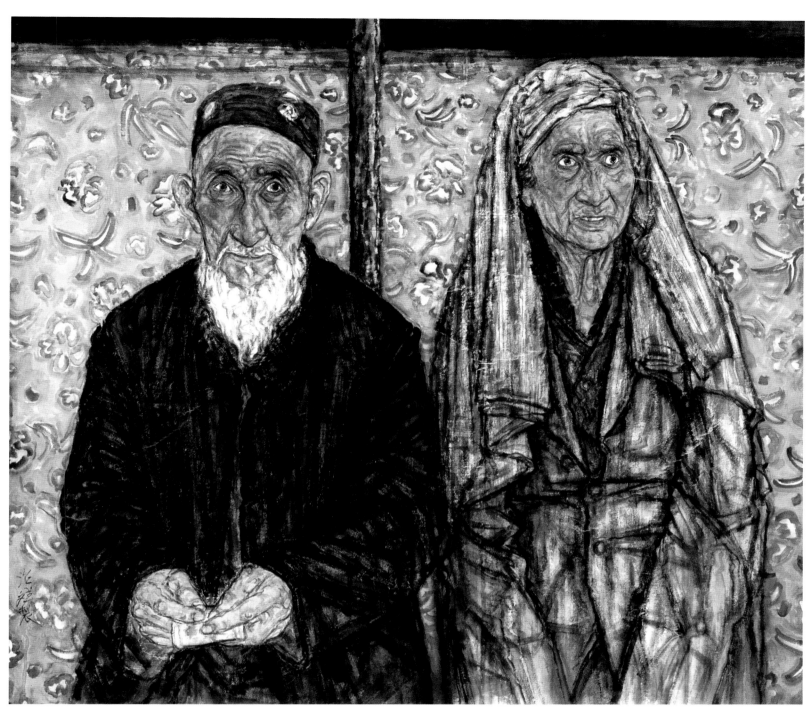

新疆纪行　128cm × 142 cm　范治斌（汉族）
Travel Notes of Xinjiang　Fan Zhibin (Han)

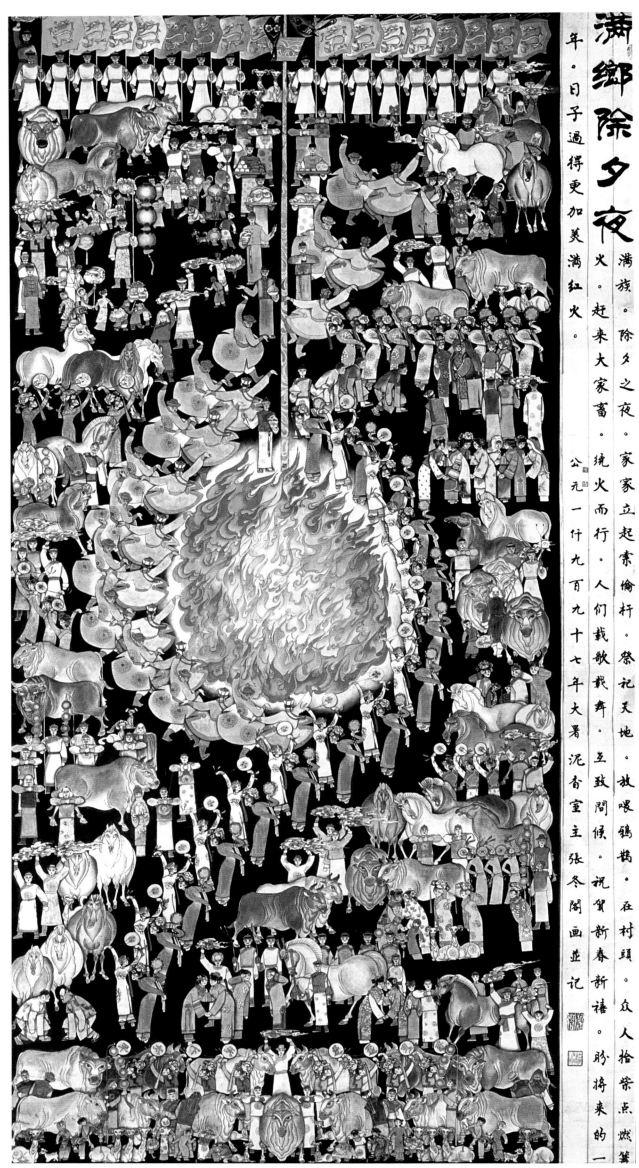

满乡除夕夜
满族。除夕之夜。家家立起索偷杆。祭记天地。故喂鸦鹊。在村头。众人抬柴点燃篝火。赶来大家畜。绕火而行。人们载歌载舞。至致问候。祝贺新春新禧。盼将来的一年。日子过得更加羡满红火。

公元一仟九百九十七年大暑泥香室主张冬阁画并记

满乡除夕夜
231cm × 121cm
张冬阁（满族）
New Year's Eve of a
Manchu Village
Zhang Dongge
(Manchu)

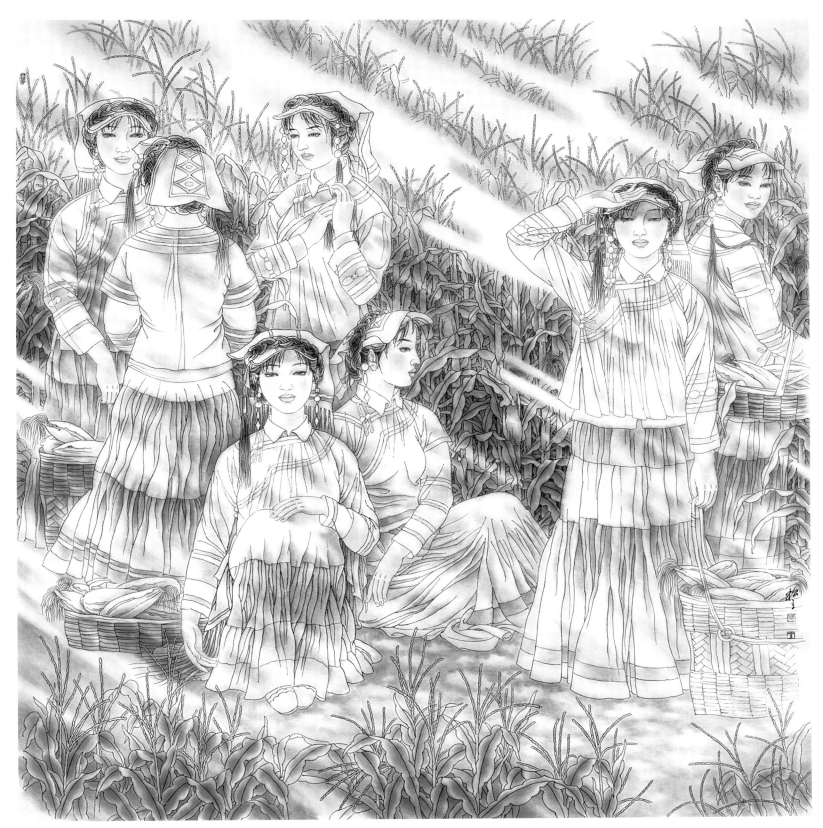

凉山清秋　　185cm×178cm　蔡松立（汉族）
Autumn of Liangshan　Cai Songli (Han)

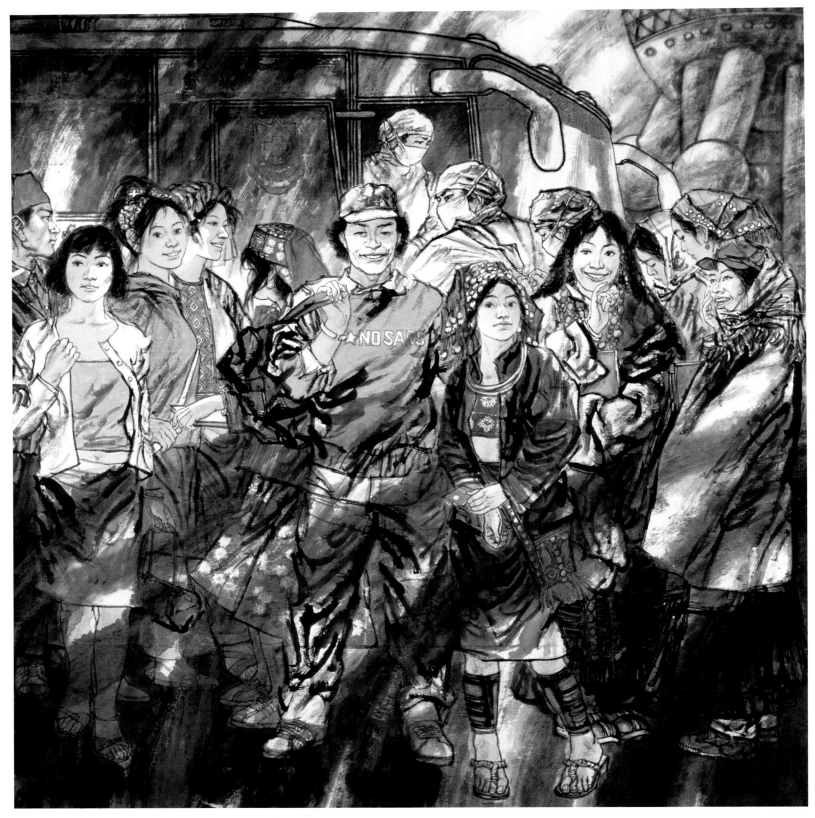

热血　201cm × 193cm　王维新（汉族）
Warm Blood　Wang Weixin（Han）

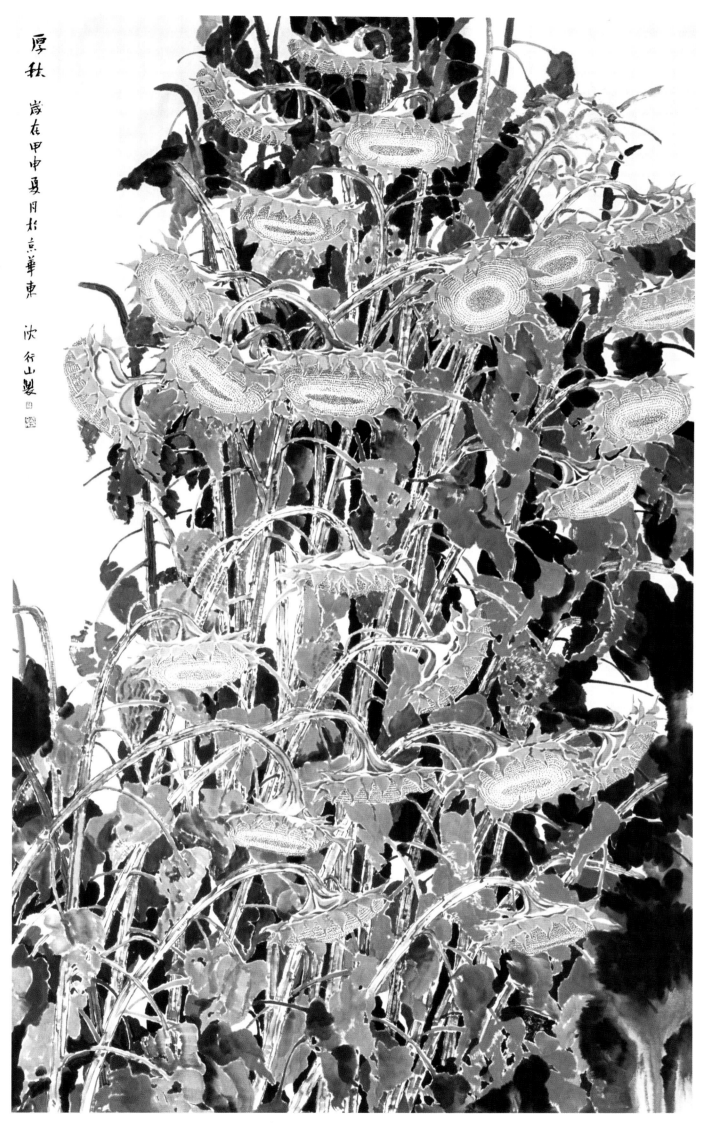

厚秋　206cm × 123cm　沈全成（汉族）
Deep Autumn　Shen Quancheng（Han）

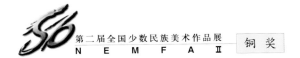

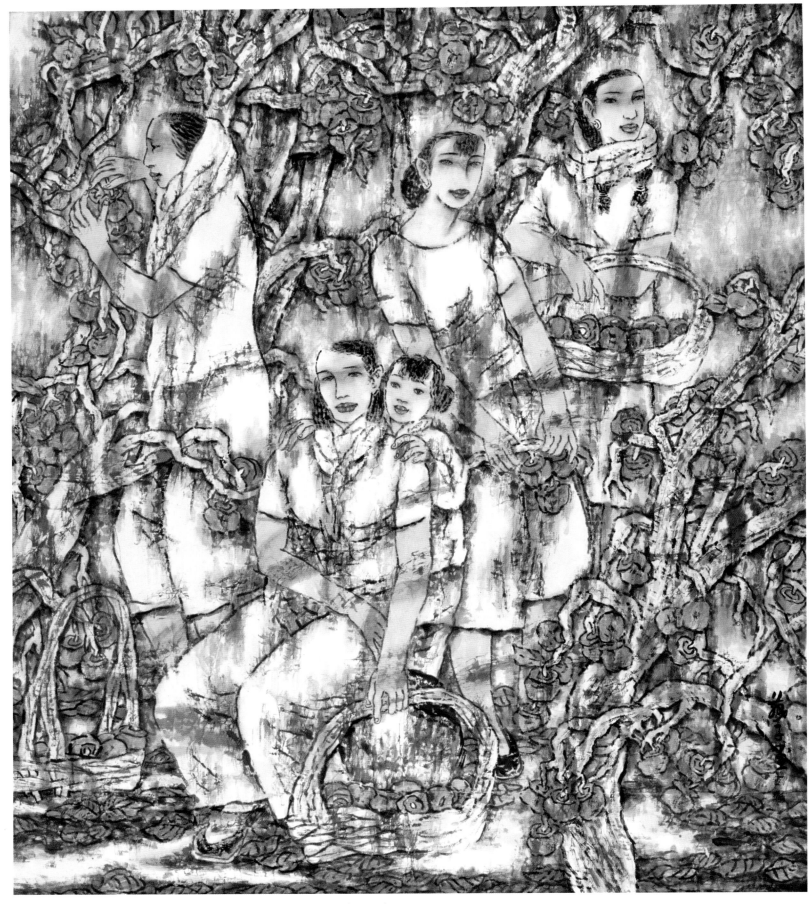

柿红又见一年秋　192cm×167cm　范敏燕（汉族）

Autumn Comes When Persimmons Grow Red　Fan Minyan (Han)

古道西风　90cm × 97cm　章燕紫（汉族）
West Wind on the Ancient Road　Zhang Yanzi (Han)

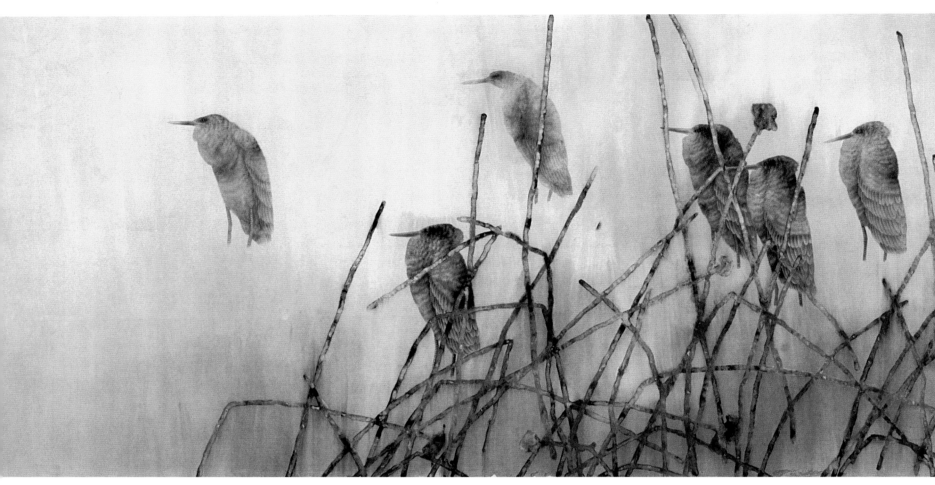

清寂世界　97cm × 202cm　王鹏程（汉族）
Silent World　Wang Pengcheng (Han)

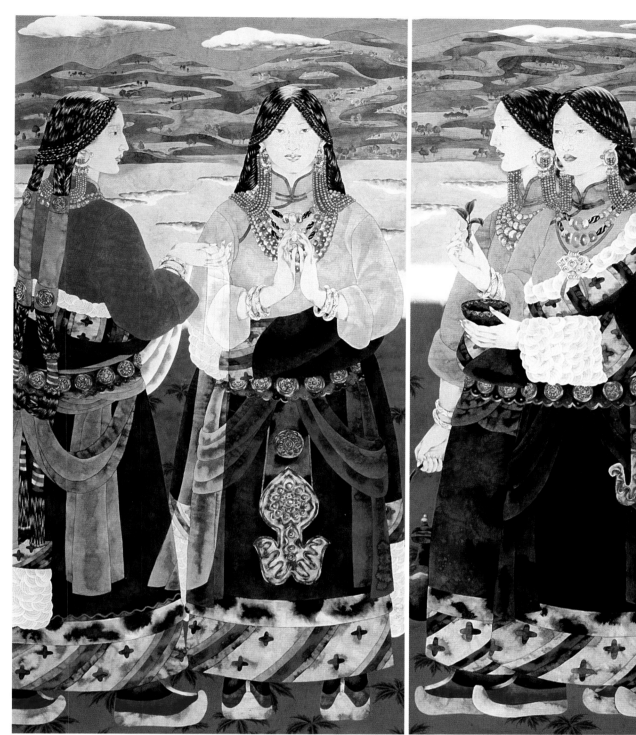

圣域　166cm × 175cm　贾宝锋（汉族）
Divine Land　Jia Baofeng (Han)

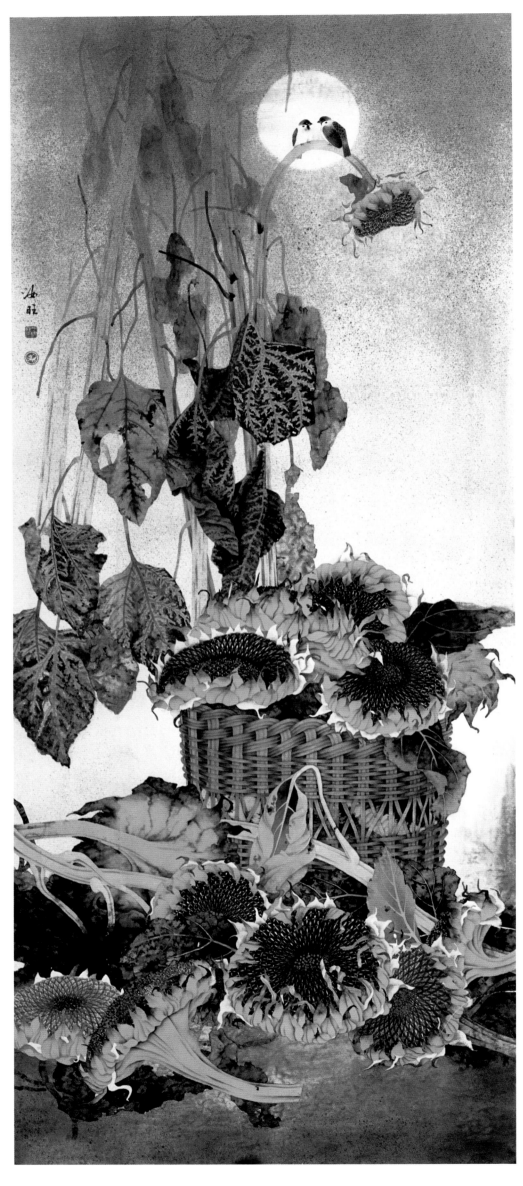

秋染斜阳醉　193cm × 83cm
于汝旺（汉族）
Golden Sunset in Autumn
Yu Ruwang (Han)

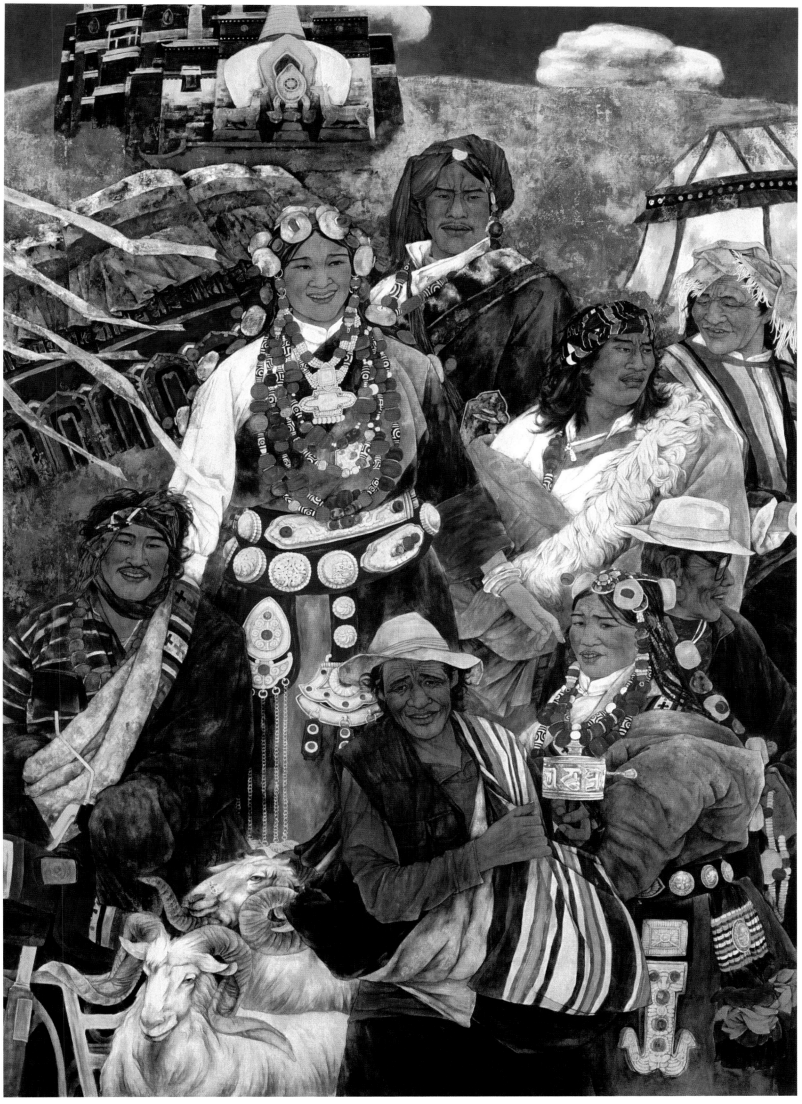

草原·吉祥　192cm×135cm　王骁勇（汉族）
Grassland·Luck　Wang Xiaoyong (Han)

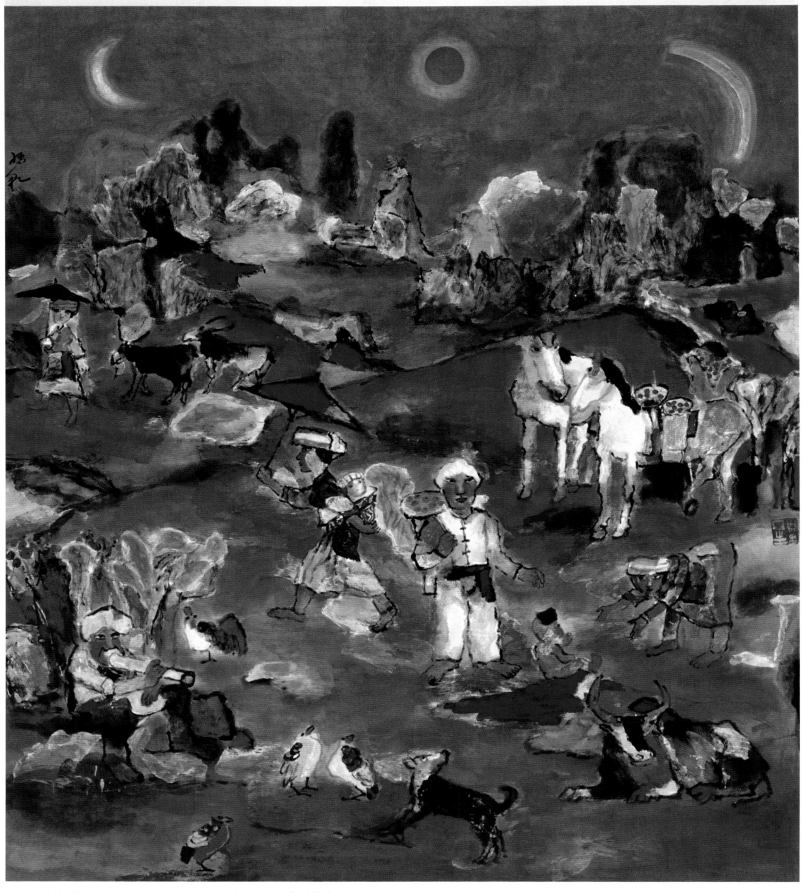

梦乡德峨　184cm×144cm　钟孺乾（汉族）
Dream of De'e　Zhong Ruqian (Han)

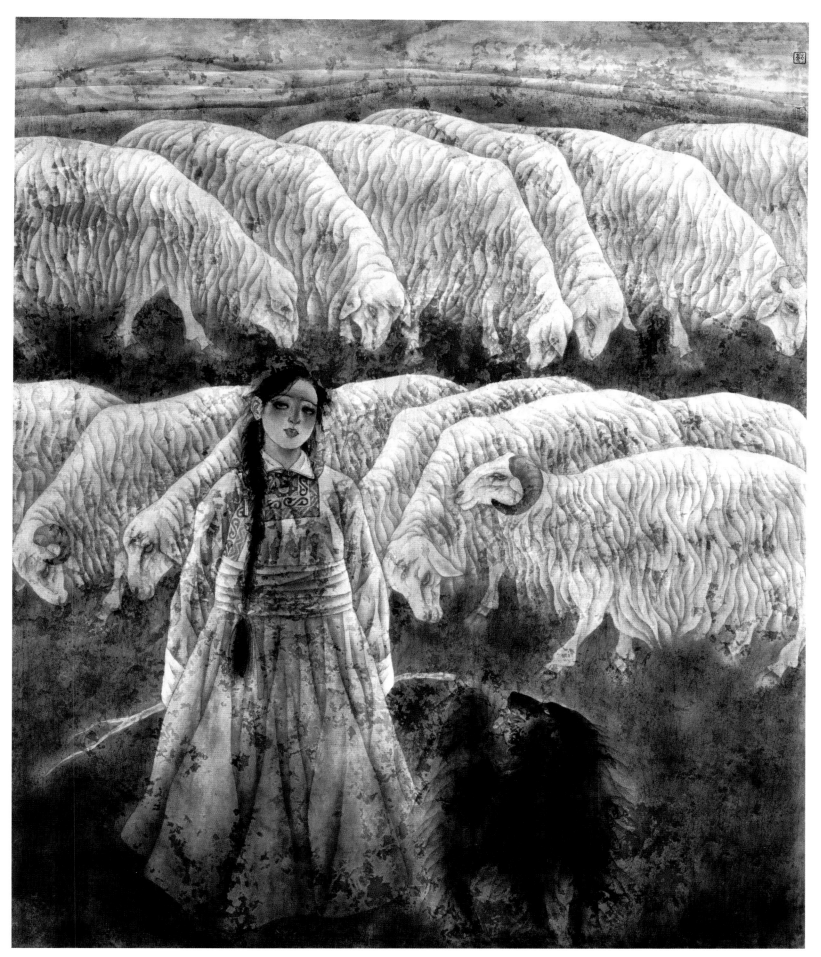

草原八月　179cm × 147cm　茹少军（蒙古族）
Grassland in August　Ru Shaojun (Mongolian)

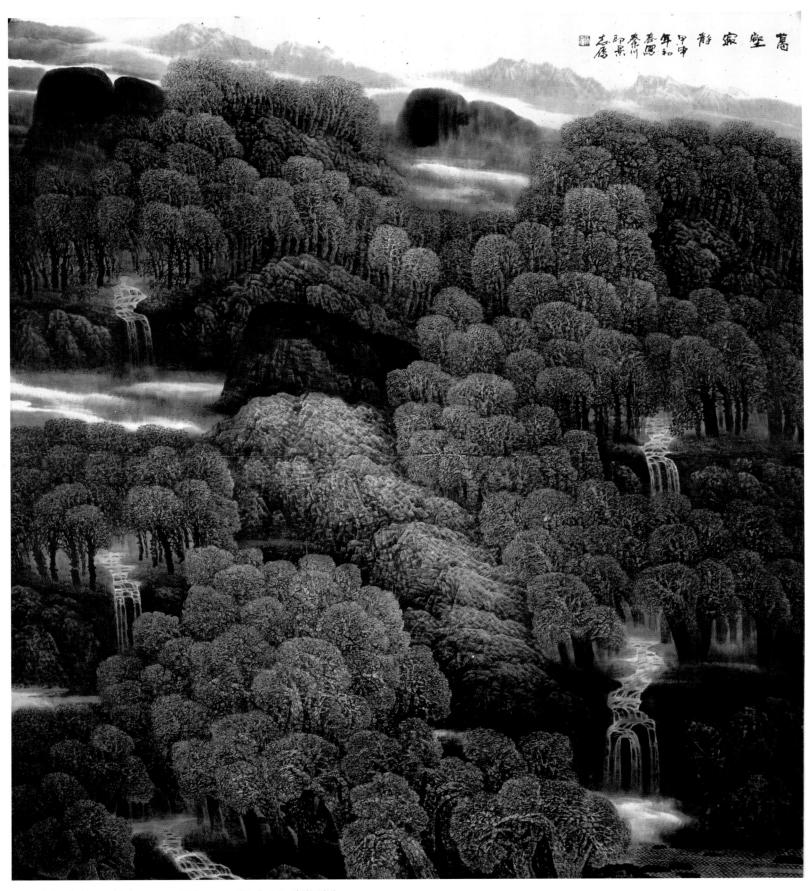

万壑寂静　184cm × 173cm　张志雁（满族）
Tranquil Mountain　Zhang Zhiyan (Manchu)

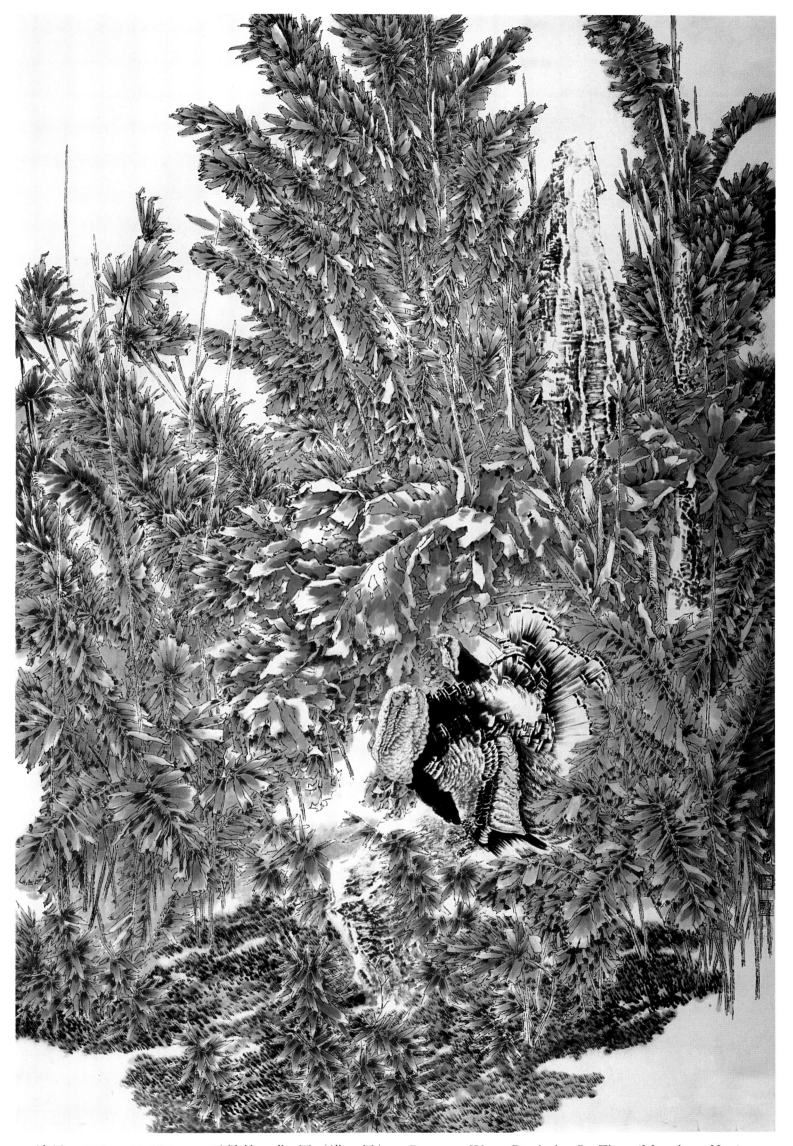

清风　208cm×137cm　王丹慧　曲周（满、汉）　Breeze　Wang Danhui　Qu Zhou (Manchu，Han)

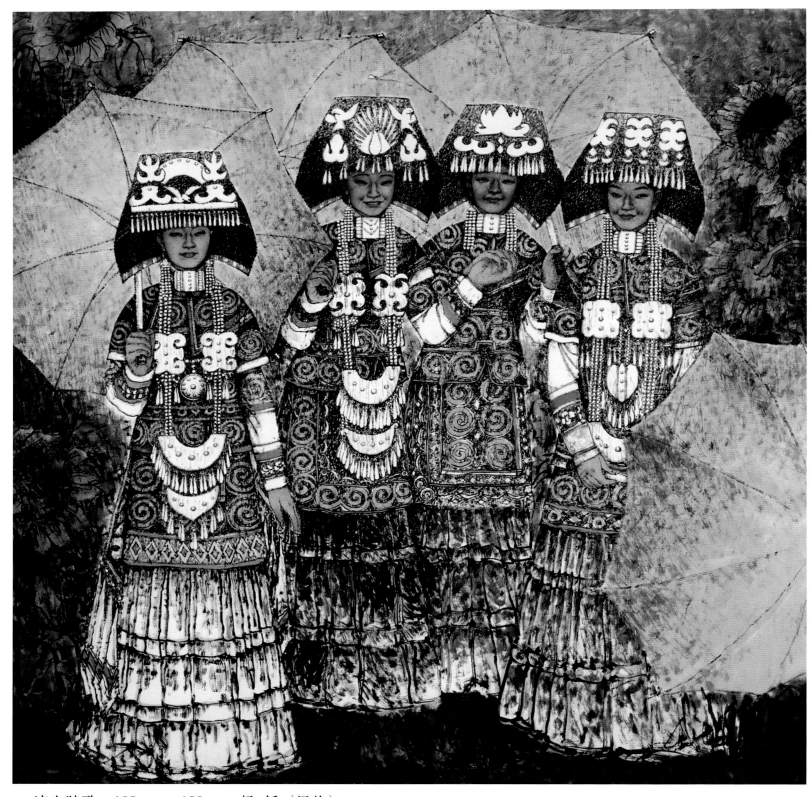

凉山踏歌　180cm×180cm　杨 循（汉族）
Dancing and Singing at Liangshan　Yang Xun (Han)

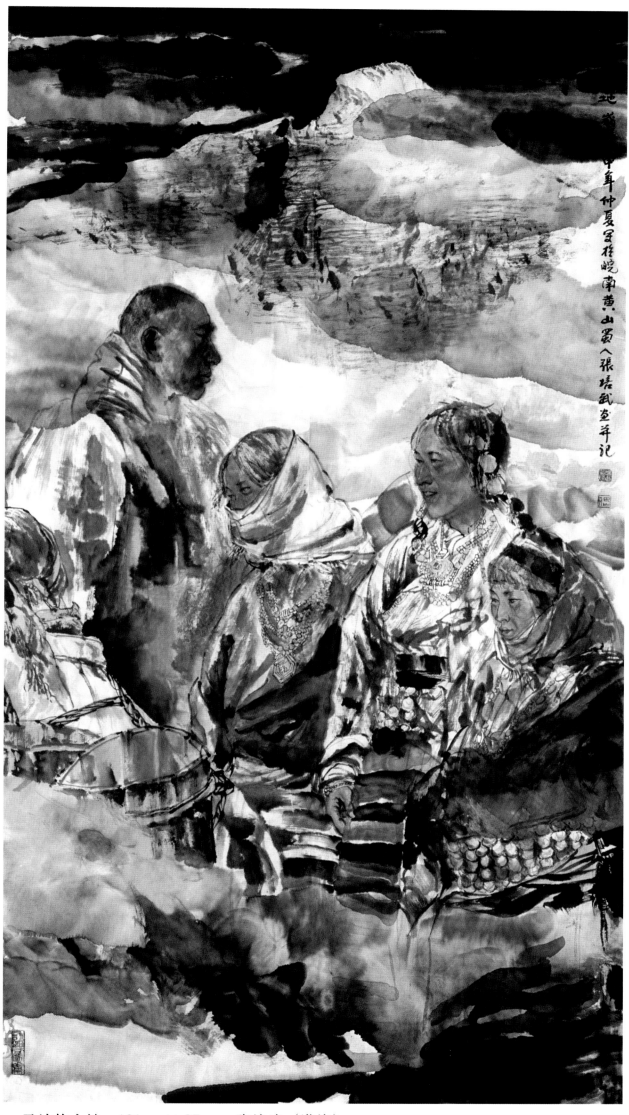

圣洁的土地　181cm × 97cm　张培武（满族）
Holy Land　Zhang Peiwu (Manchu)

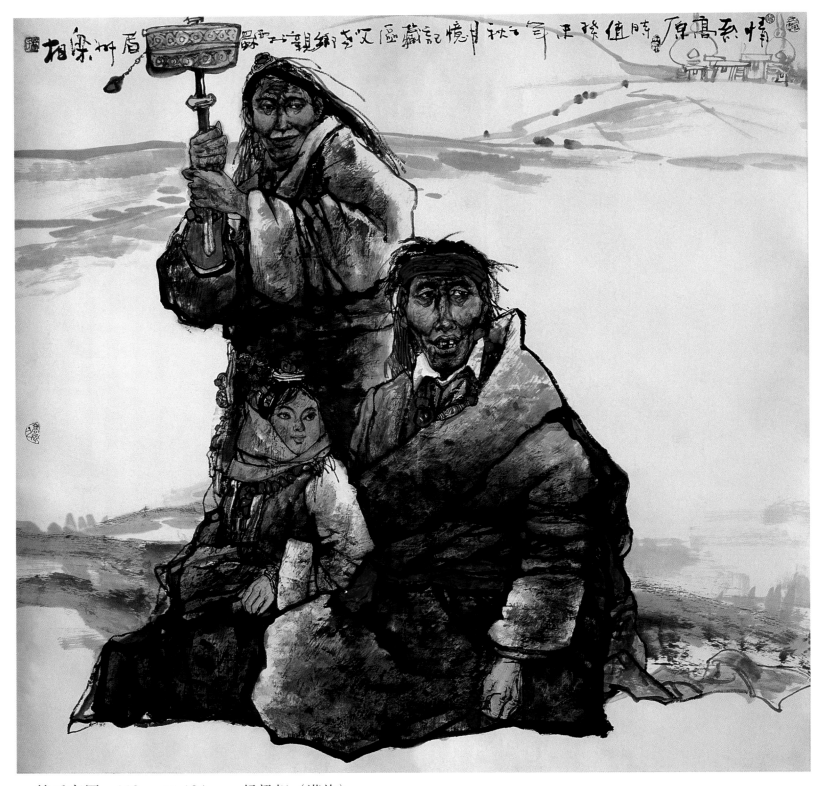

情系高原　118cm × 124cm　杨梁相（满族）
Emotion of the Snowy Land　Yang Liangxiang (Manchu)

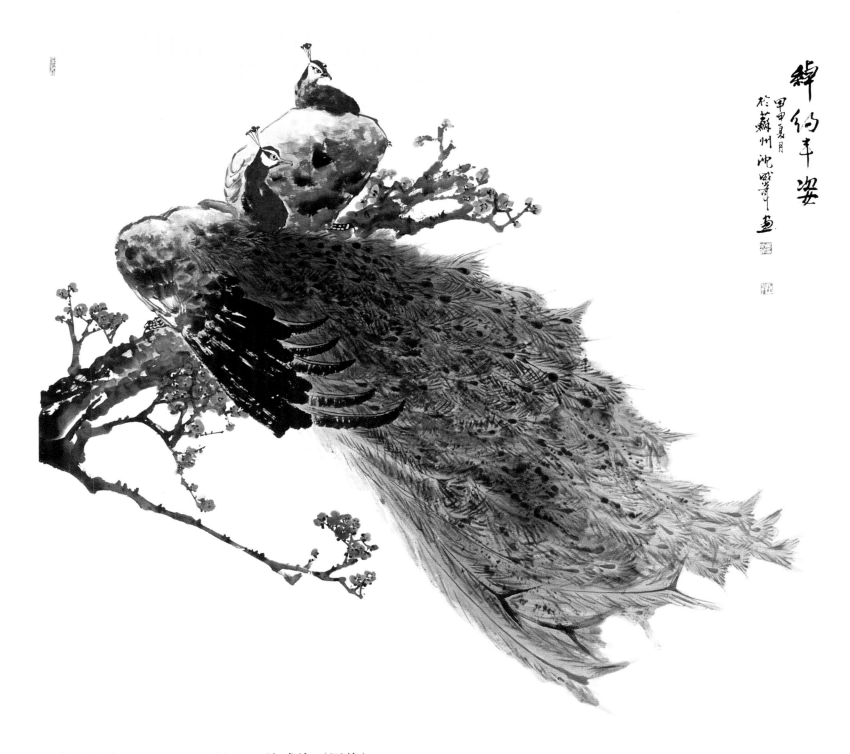

绰约丰姿　179cm × 191cm　沈威峰（回族）
Graceful Image　Shen Weifeng (Hui)

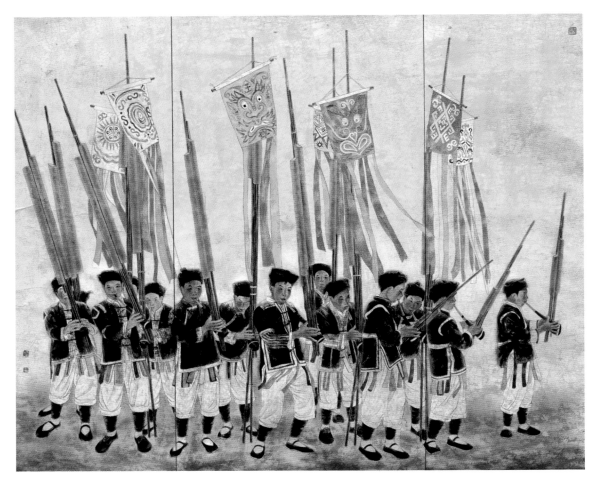

盛世笙歌　180cm × 200cm
赵　芳（回族）
Sheng Songs of the Heyday
Zhao Fang (Hui)

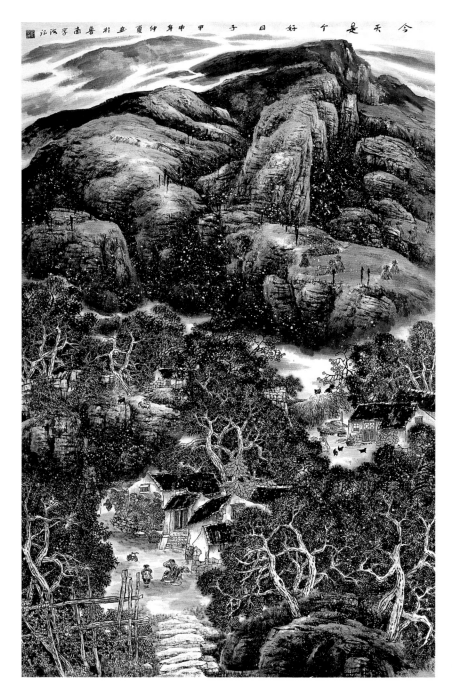

今天是个好日子　228cm × 138cm
刘学海（汉族）
Today is a Good Day
Liu Xuehai (Han)

祝福　184cm × 119cm
孙 波、王 明（汉、满）
Blessing
Sun Bo, Wang Ming (Han, Manchu)

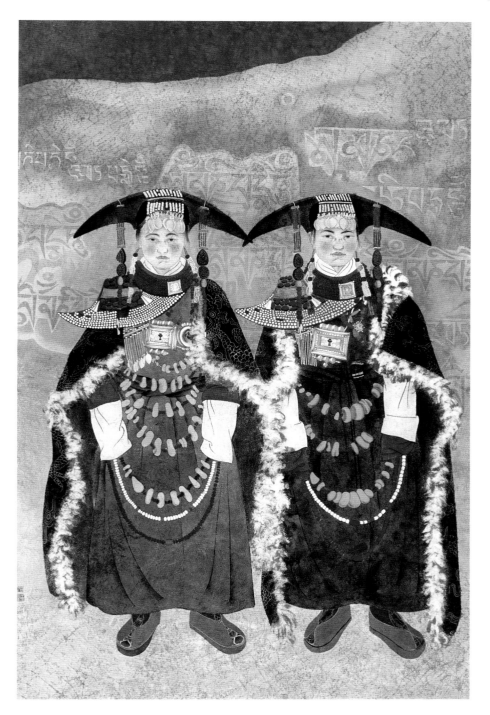

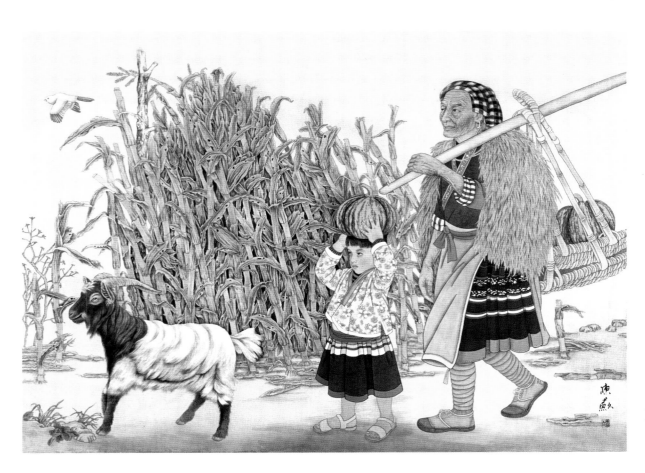

归　140cm × 199cm
陈 苏（壮族）
Return　Chen Su
(Zhuang)

花荫 193cm × 149cm
杨卫民（白族）
Flower Shade
Yang Weimin (Bai)

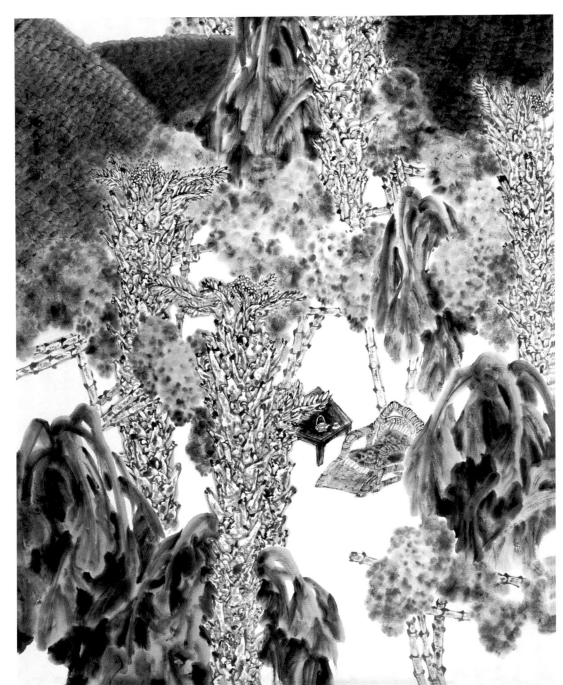

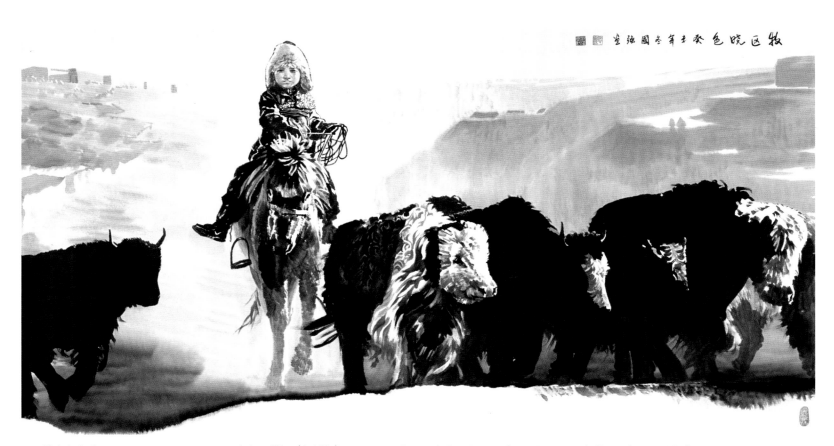

牧区晓色　98cm × 181cm　姬国强（回族）　Morning of the Pasturing Area　Ji Guoqiang (Hui)

高原　180cm × 97cm　韩 朝、张 巍（汉、满）
Tableland　Han Chao, Zhang Wei (Han, Manchu)

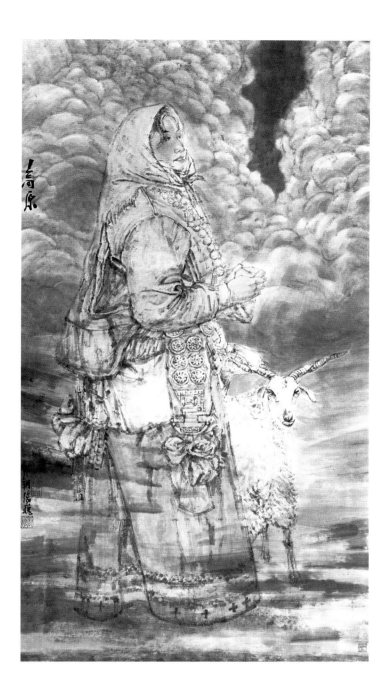

大巴扎　166cm × 126cm　邢玉泉（汉族）
Country Fair　Xing Yuquan (Han)

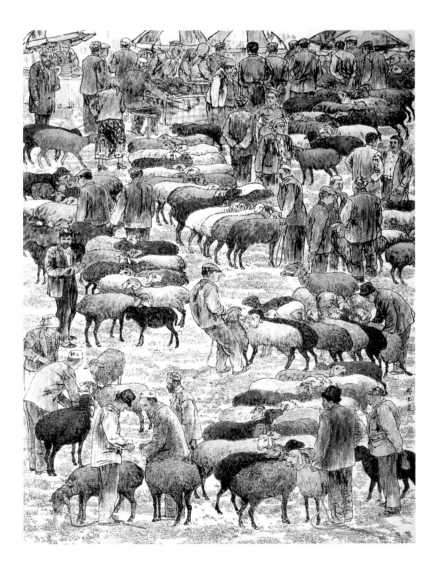

荷塘疏雨　193cm × 92cm　赵玉梅（汉族）
Lotus Pool in Drizzle　Zhao Yumei (Han)

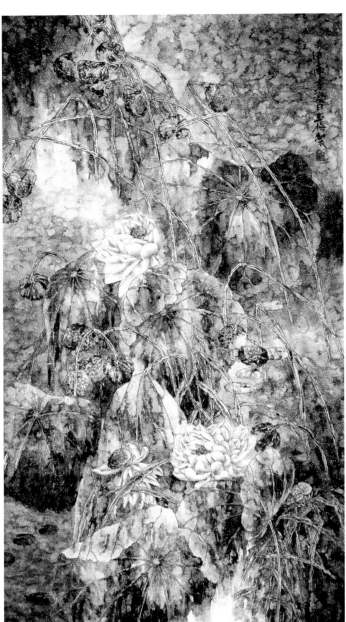

印象（三条屏）　197cm × 193cm
秦怀新（汉族）
Impression
Qin Huaixin (Han)

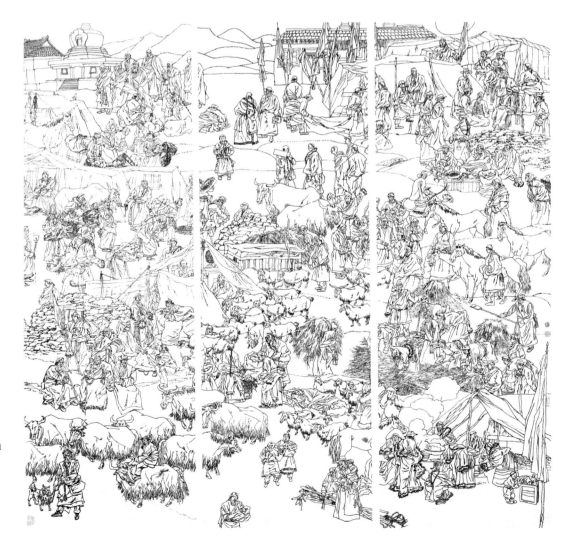

采槟榔 154cm × 175cm
那玉成（满族）
Picking Pinang
Na Yucheng (Manchu)

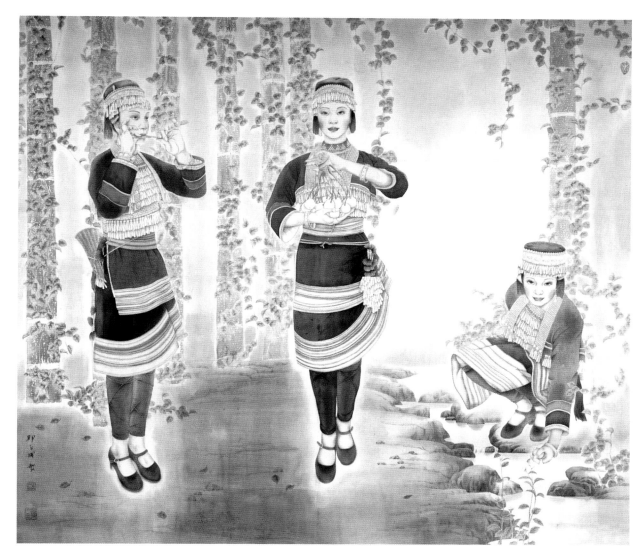

清境冰魂
164cm × 175cm
王光远（汉族）
Ice Spirit
Wang Guangyuan
(Han)

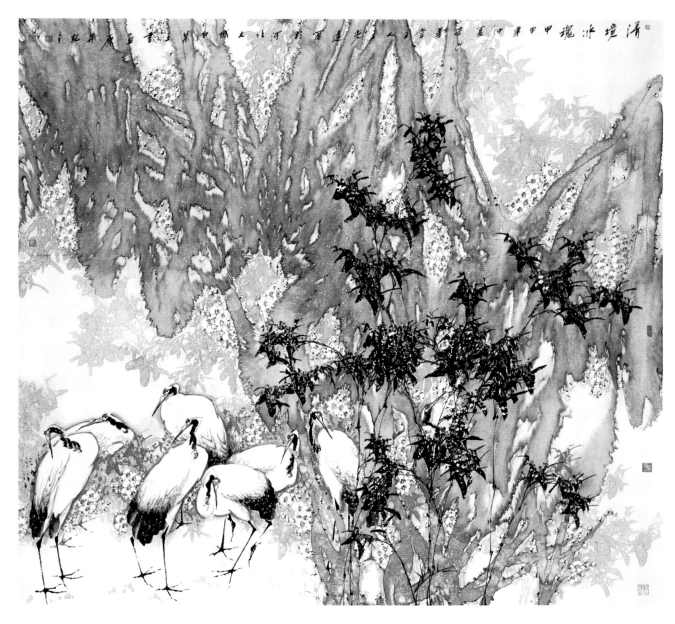

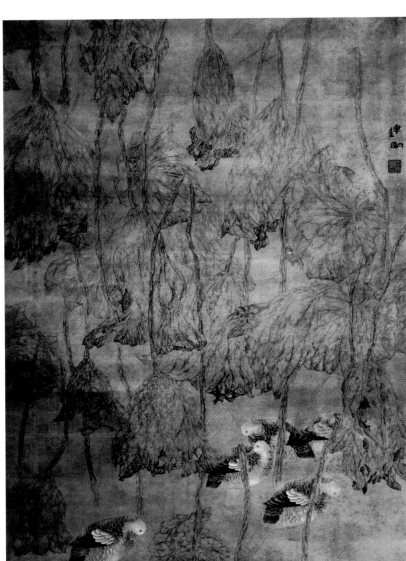

秋雨　138cm × 95cm　李建明（侗族）
Rain of Autumn　Li Jianming (Dong)

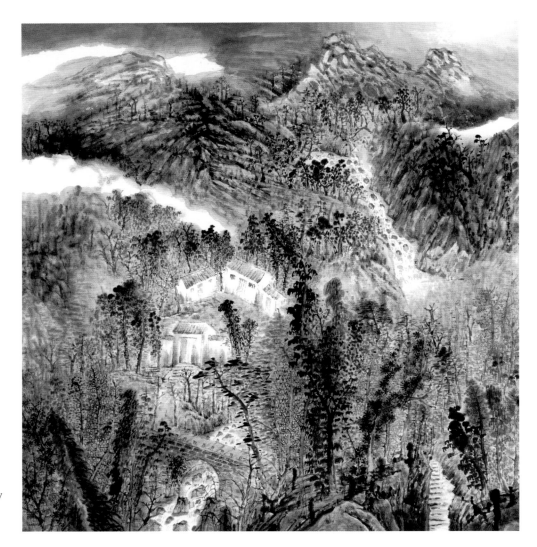

故园情深　178cm × 169cm
潘新生（汉族）
Affectionateness for the Country
Pan Xinsheng (Han)

天堂——敖鲁古雅
193cm × 181cm
乌恩琪（蒙古族）
Paradise —— Aoluguya
Wu Enqi (Mongolian)

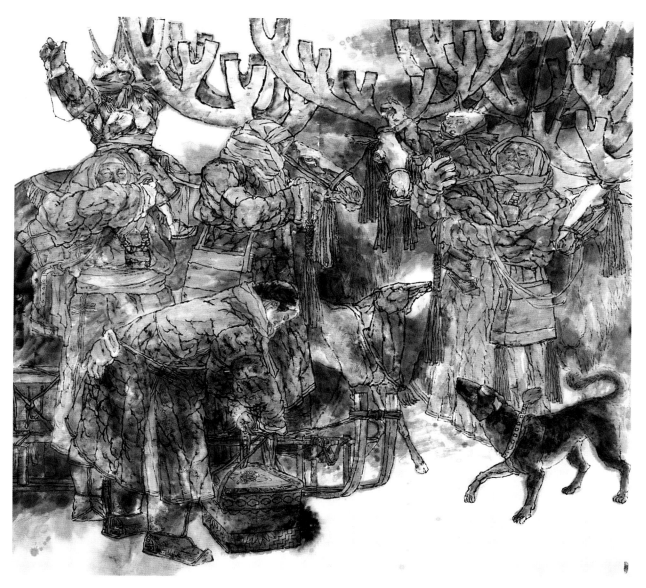

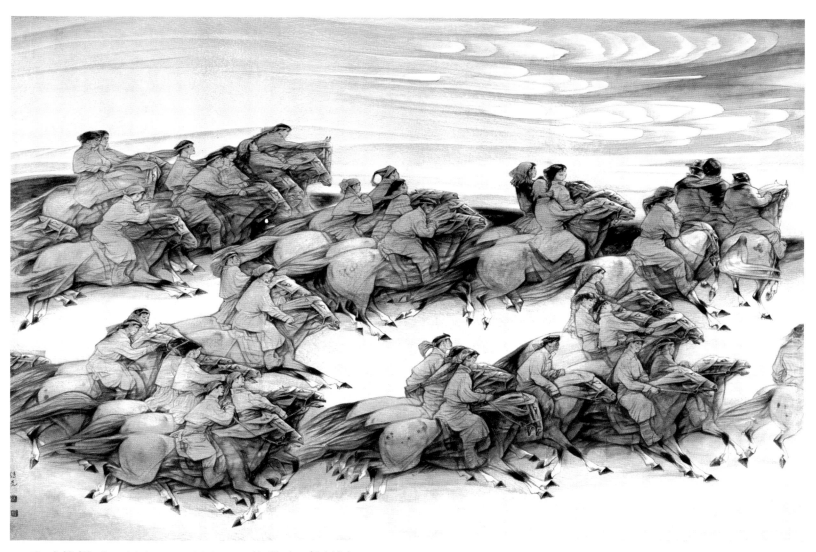

飞动的祥云　126cm × 185cm　徐继光（汉族）　Flying Propitious Clouds　Xu Jiguang (Han)

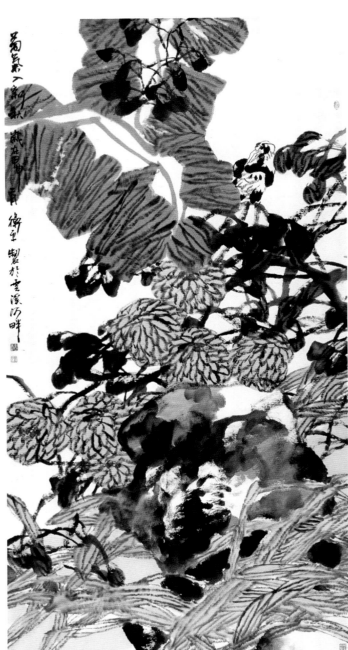

菊气入新秋　247cm × 124cm　王卫平（汉族）
Chrysanthemum　Wang Weiping (Han)

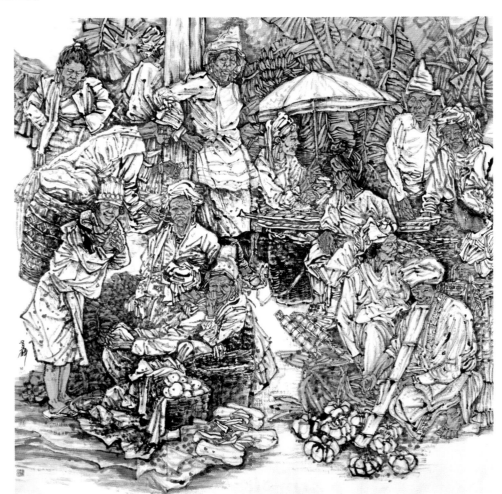

早市　182cm × 178cm
王首麟（汉族）
Early Morning Market
Wang Shoulin (Han)

雪域风情　177cm × 189cm
王　践（汉族）
Snowy Land
Wang Jian (Han)

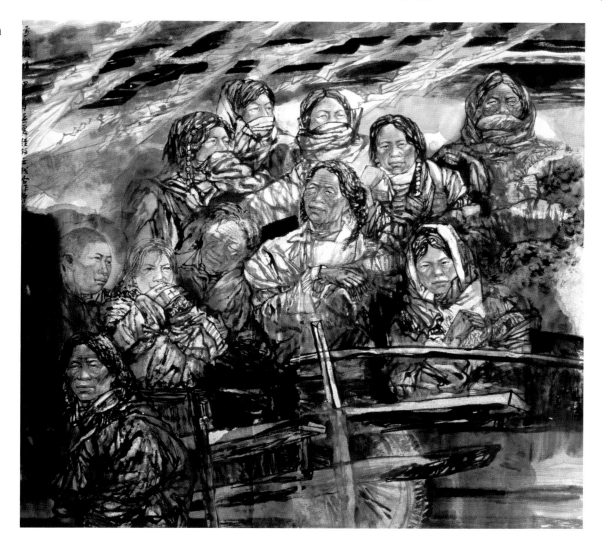

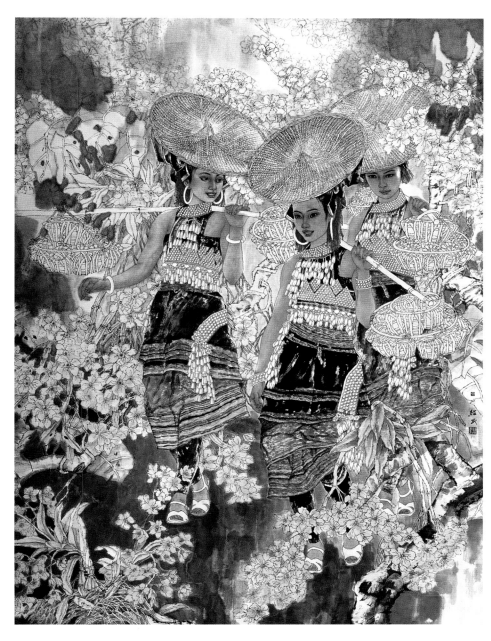

踏春　189cm × 141cm
辛绍民（汉族）
Go for A Walk in the Country in Spring
Xin Shaomin (Han)

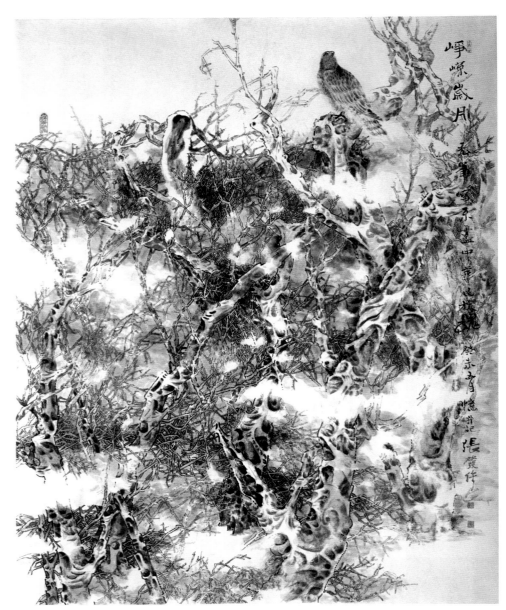

峥嵘岁月　184cm × 147cm
张发俭（汉族）
Splendent Years
Zhang Fajian (Han)

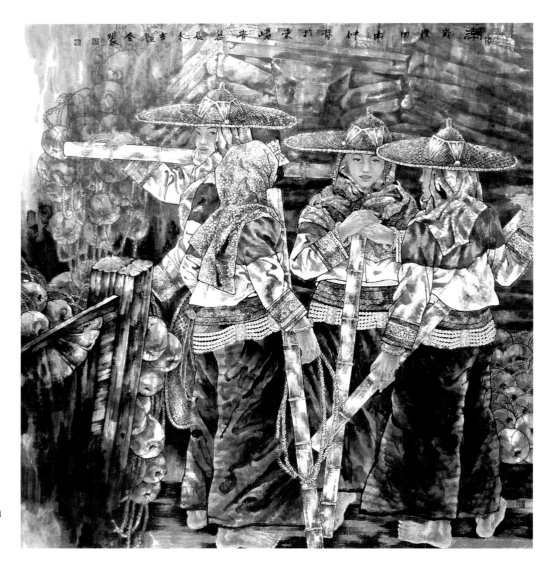

潮　191cm × 179cm
栾长征、孙吉艳（汉族）
Tide
Luan Changzheng, Sun Jiyan
(Han)

138

草原盛会　172cm × 171cm
朱自谦（汉族）
Pageant on the Grassland
Zhu Ziqian (Han)

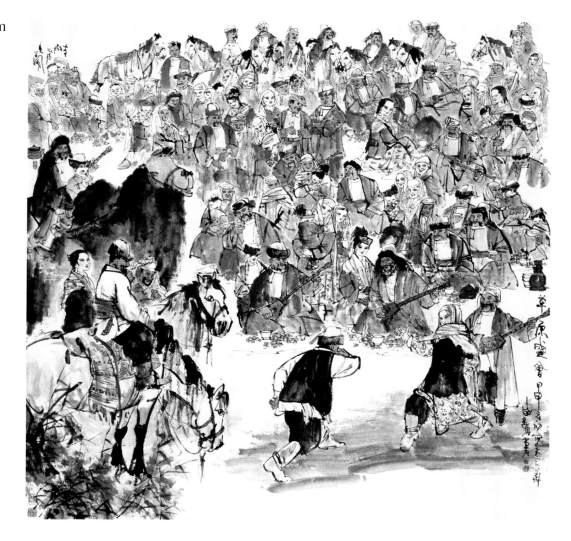

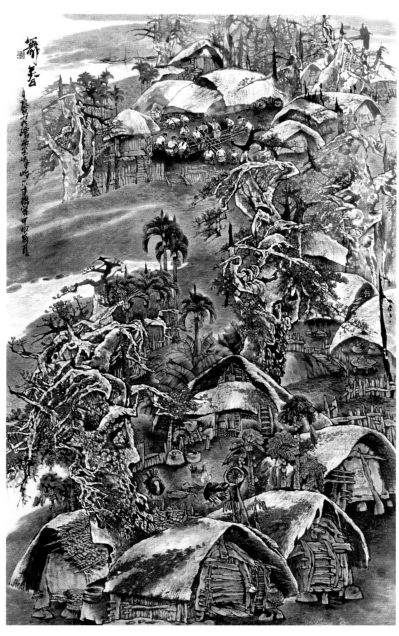

舞春　201cm × 125cm　王 良（黎族）
Dancing in Spring　Wang Liang (Li)

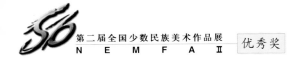

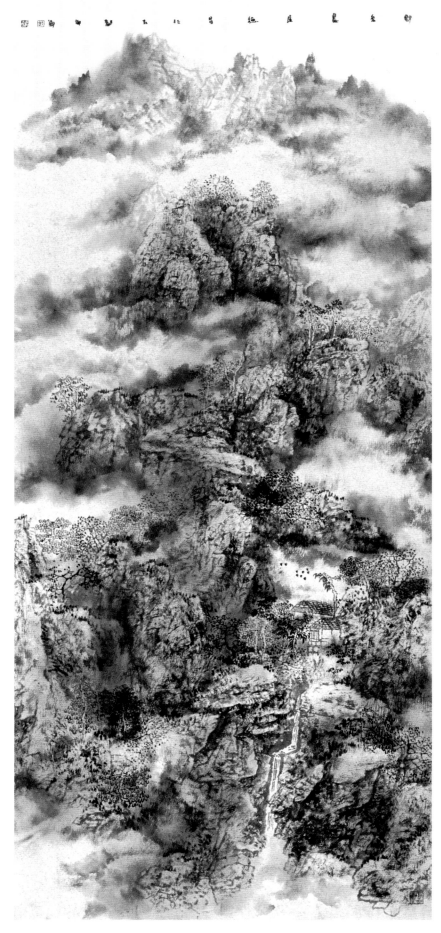

云厚风清绕秋韵　205cm × 90cm
郭德昌（汉族）
Autumn　Guo Dechang (Han)

蕉荫禽鸟图　195cm × 34cm　吴善贞（壮族）
Birds and Palm Tree　Wu Shanzhen (zhuang)

黔中印象　180cm×99cm　石冬梅（汉族）
Impression of the Central Guizhou
Shi Dongmei (Han)

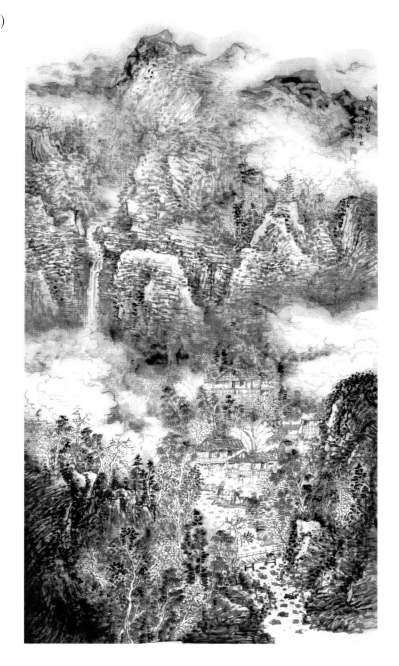

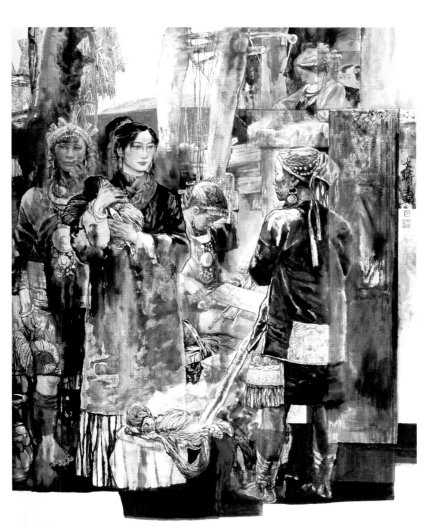

黄道婆在海南　184cm×144cm　黄文琦（汉族）
Huangdaopo in Hainan　Huang Wenqi (Han)

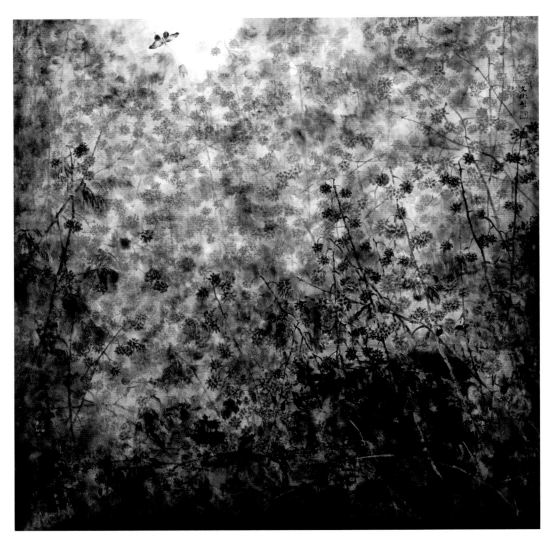

晨曦　139cm × 139cm
陈文彬（汉族）
First Sun Rays in the Morning
Chen Wenbin (Han)

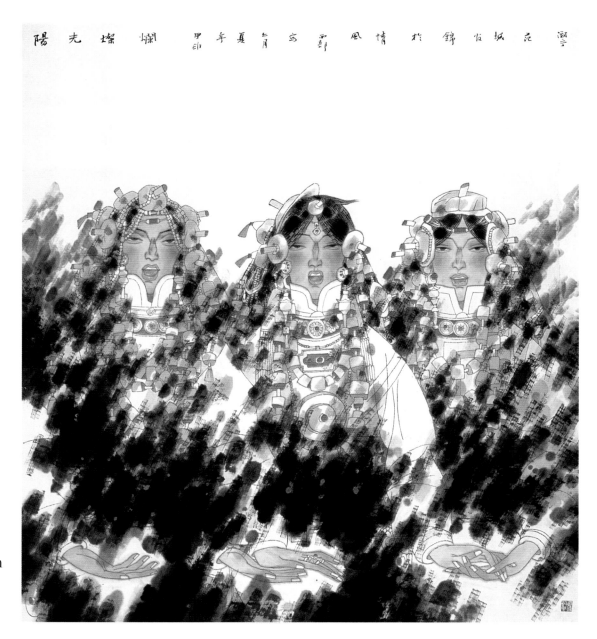

阳光灿烂　160cm × 145cm
范澍宁（汉族）
Sunny　Fan Shuning (Han)

终归大海作波涛　180cm × 94cm　黄国民（汉族）
Running towards the Ocean　Huang Guomin (Han)

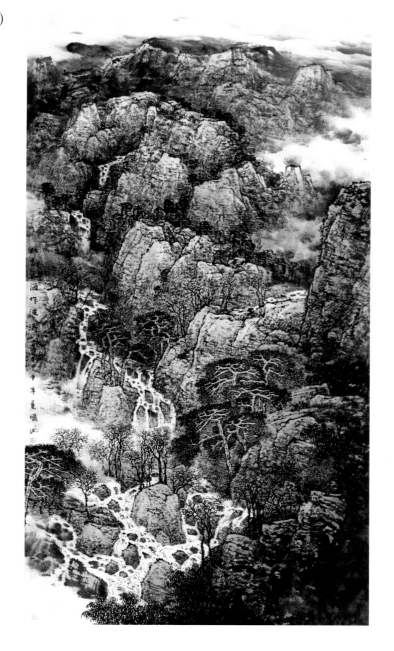

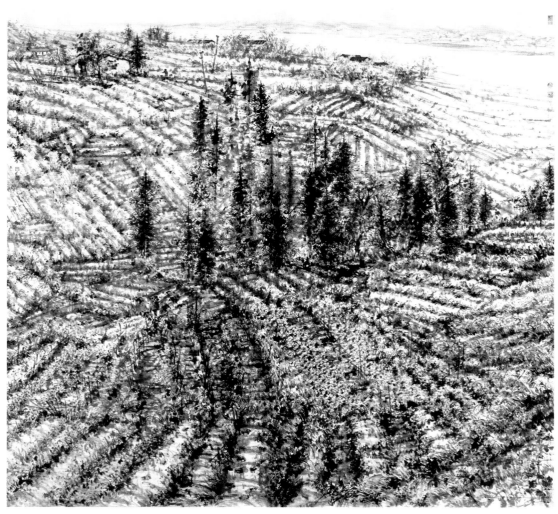

水土　181cm × 195cm
傅吉鸿（汉族）
Water and Soil
Fu Jihong (Han)

永远的香巴拉　165cm × 126cm
王圣松（汉族）
Xiangbala Forever
Wang Shengsong (Han)

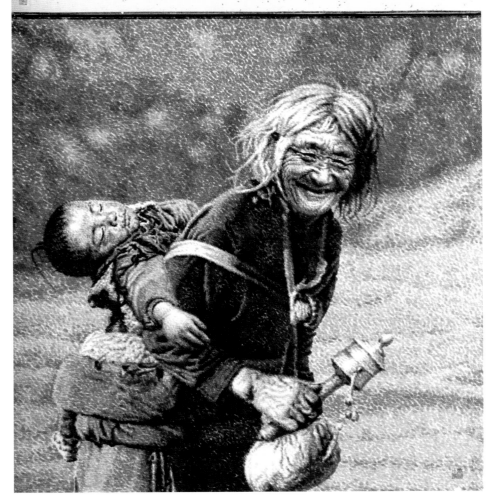

双栖读月图　180cm × 178cm
邓 圣（汉族）
Night with Moonlight
Deng Sheng (Han)

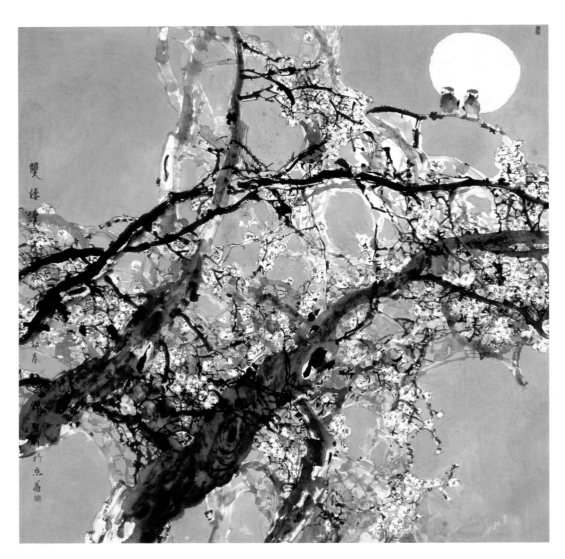

唐人马球图　181cm × 98cm　沙俊杰（汉族）
Polo Game in Tang Dynasty　Sha Junjie (Han)

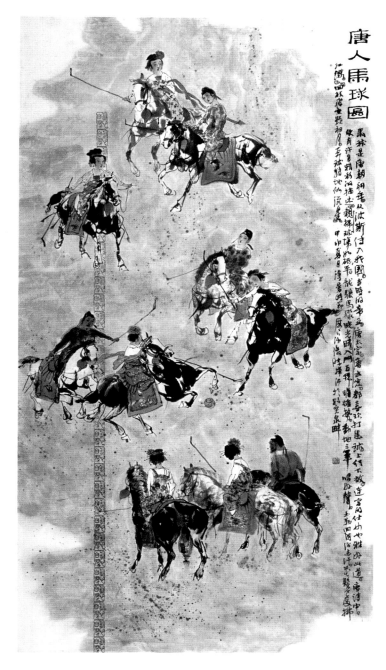

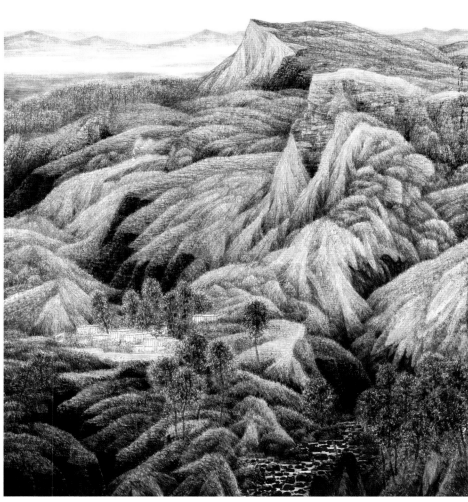

辽西靖秋图　194cm × 180cm
齐鹤龄（蒙古族）
Autumn Scenery of West Liao
Qi Heling (Mongolian)

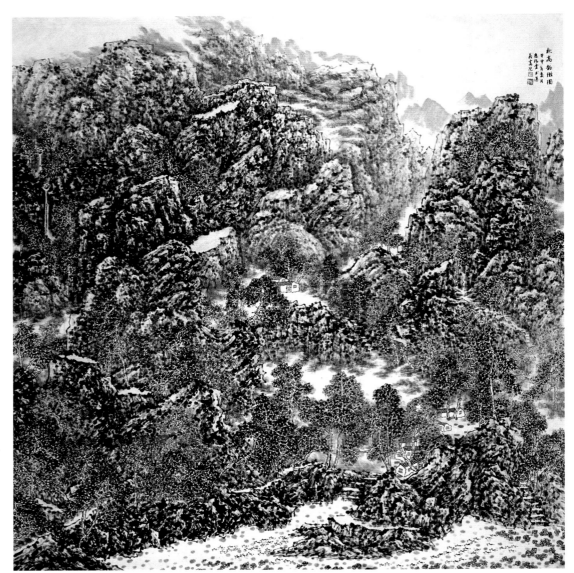

秋高韵致图　181cm × 174cm
田应福（汉族）
Late Autumn
Tian Yingfu (Han)

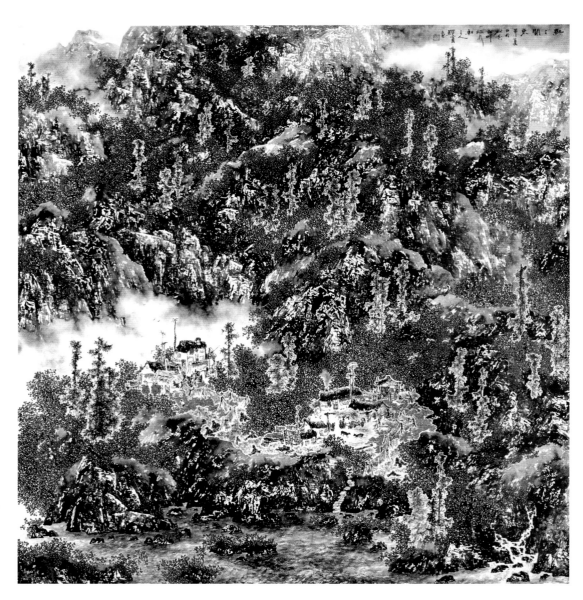

红了关东　180cm × 172cm
罗 霄（汉族）
Guandong Red
Luo Xiao (Han)

红土新篁　198cm × 120cm
何国门（汉族）
Red Soil and New Bamboo
He Guomen (Han)

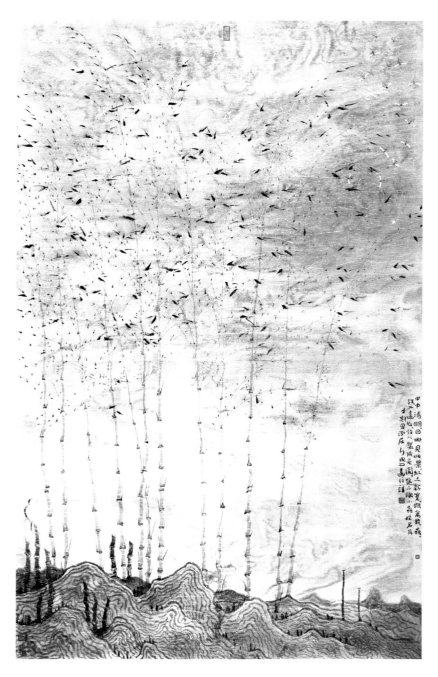

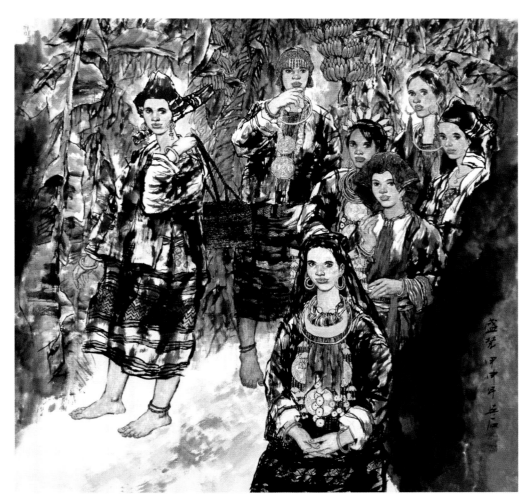

盛装　150cm × 150cm
齐英石（汉族）
Splendid Attire　Qi Yingshi (Han)

大风起兮
174cm × 154cm
赵 东（蒙古族）
Gale
Zhao Dong
(Mongolian)

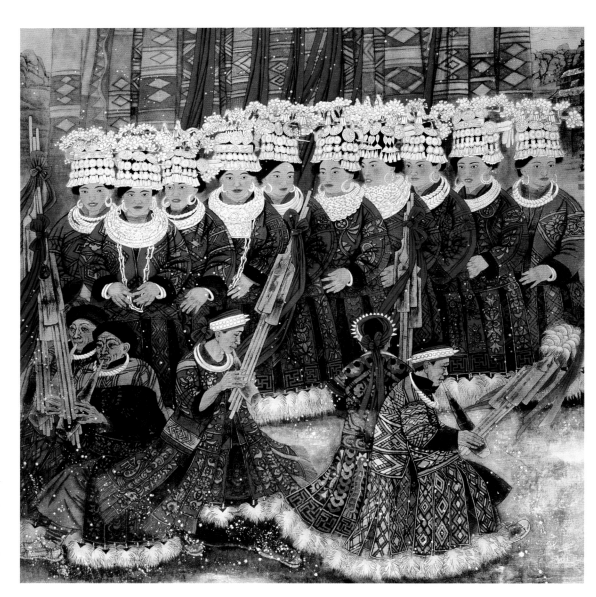

高原牯藏　188cm × 190cm
钟应举（汉族）
Tableland
Zhong Yingju (Han)

栅栏边
117cm × 140cm
陈　斌（汉族）
By the Rail Fence
Chen Bin (Han)

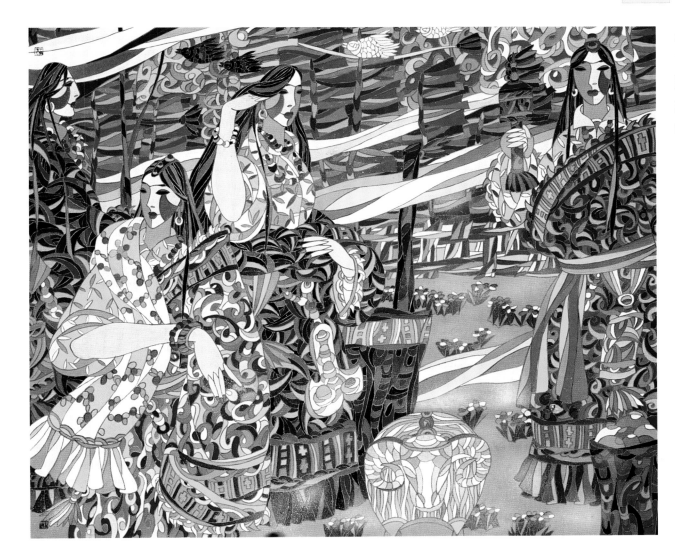

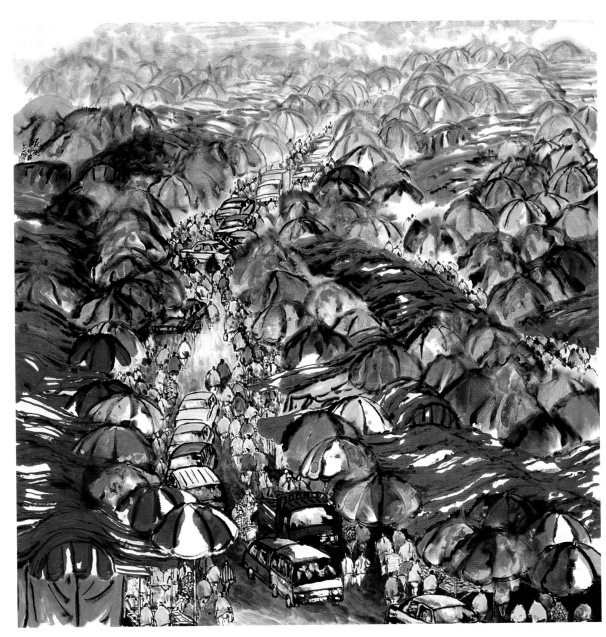

花街　193cm × 180cm
戚大成（汉族）
Street of Flowers
Qi Dacheng (Han)

149

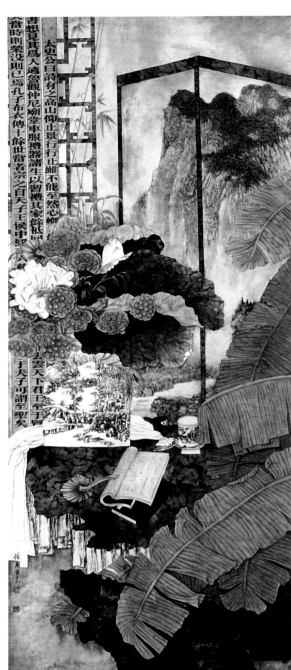

儒乡遗韵　　219cm × 92cm　　王德亮（汉族）
Glimpse of the Village　　Wang Deliang　（Han）

祥和团结的中华民族　　182cm × 176cm
杨德玉（汉族）
Harmonious and United Chinese Nation
Yang Deyu (Han)

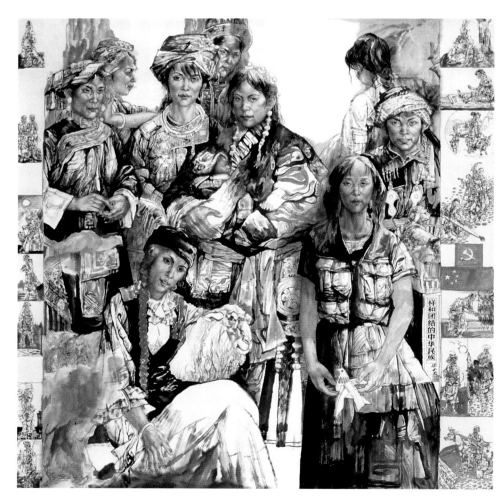

风从高原来　180cm × 97cm　田瑞龙（汉族）
Wind Comes from the Tableland
Tian Ruilong　(Han)

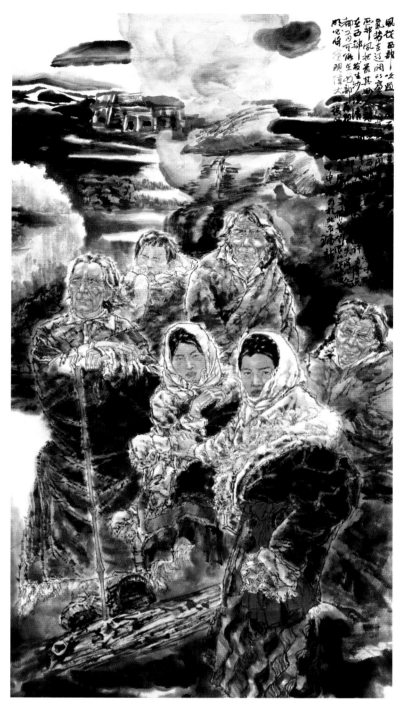

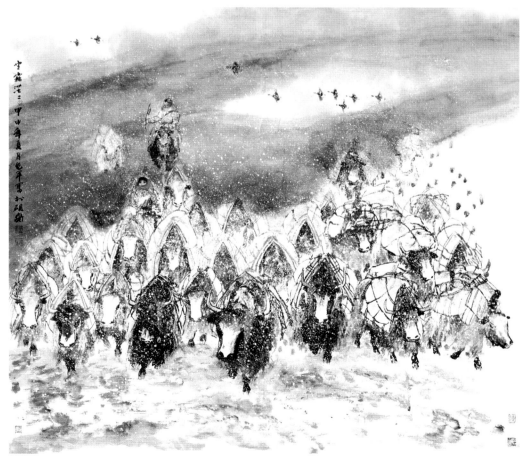

雪雾茫茫　145cm × 161cm
包　军（汉族）
Boundless Snow and Mist
Bao Jun (Han)

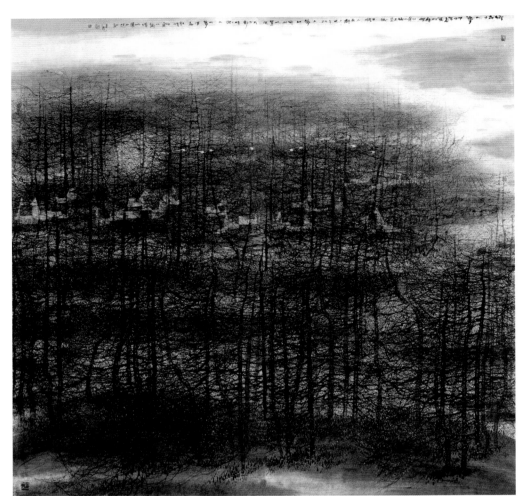

乡情入梦　172cm × 175cm
郭建龙（汉族）
Dreaming of Country
Guo Jianlong (Han)

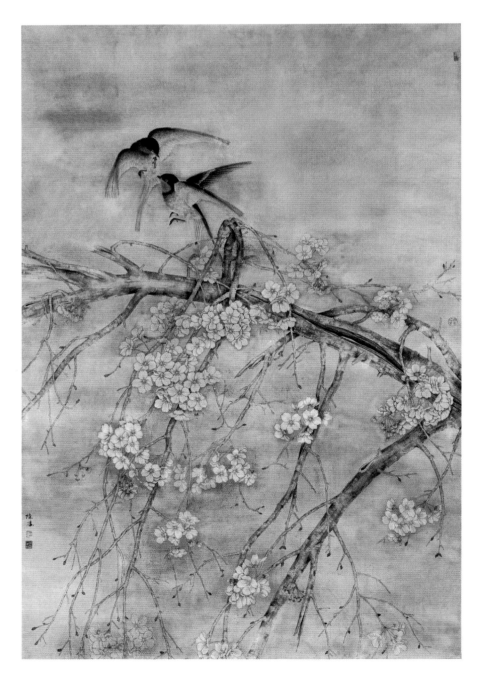

樱樱燕燕　138cm × 93cm　陈 胜（回族）
Cherry and Swallow　Chen Sheng　(Hui)

沂蒙厚土　210cm × 104cm　仇顺廷（汉族）
Thick Soil of Yimeng　Qiu Shunting (Han)

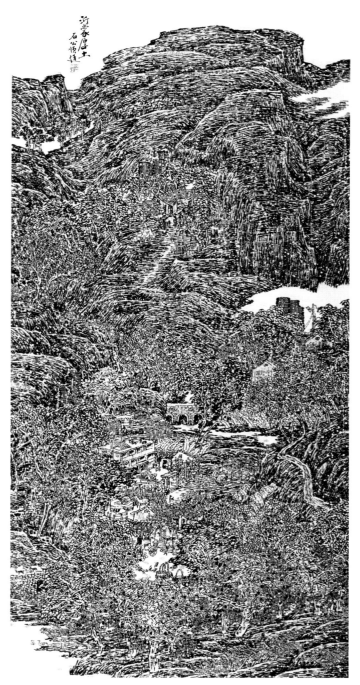

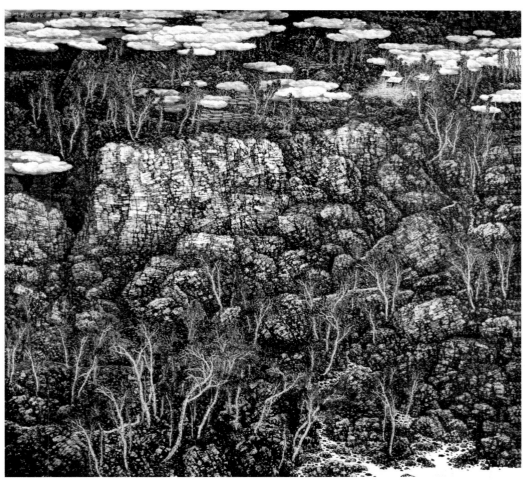

苗山夏韵　181cm × 193cm
金家林（汉族）
Summer in Miao Mountains
Jin Jialin　(Han)

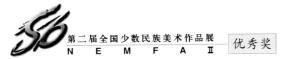

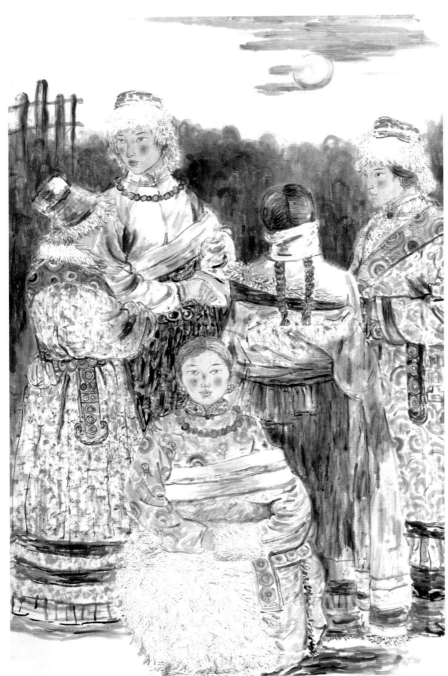

月圆　197cm × 124cm　丘 宁（汉族）
Plenilune　Qiu Ning (Han)

一江阔两岸　暮鼓动秋云
157cm × 192cm
秦 晖（汉族）
The River Divides the Land
into Two, the Sound of the
Evening Drum Flies over
the Autumn Clouds
Qin Hui (Han)

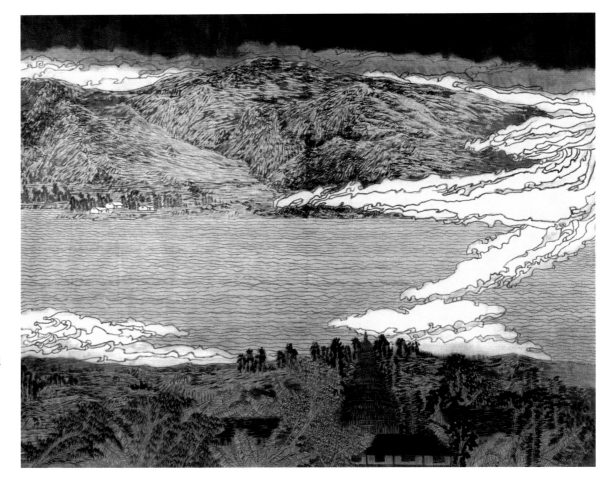

雾出雨山　185cm × 145cm
蒋新刚（回族）
Fog out of the Rainy Mountain
Jiang Xingang (Hui)

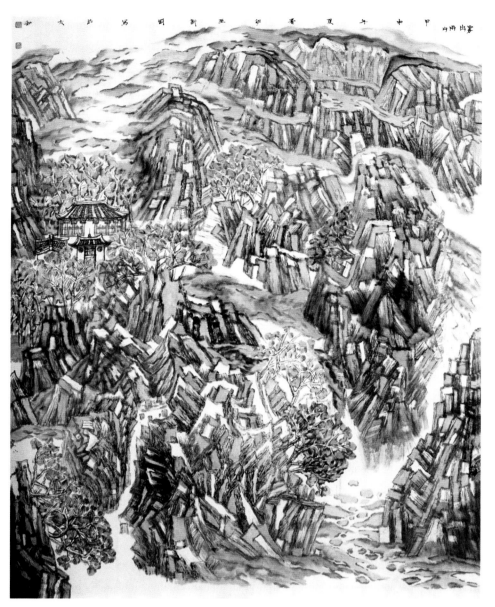

春归　212cm × 145cm　任 之（满族）
Spring Returns　Ren Zhi (Manchu)

居于绿地　194cm × 124cm
左剑虹（汉族）
Living with Green　Zuo Jianhong (Han)

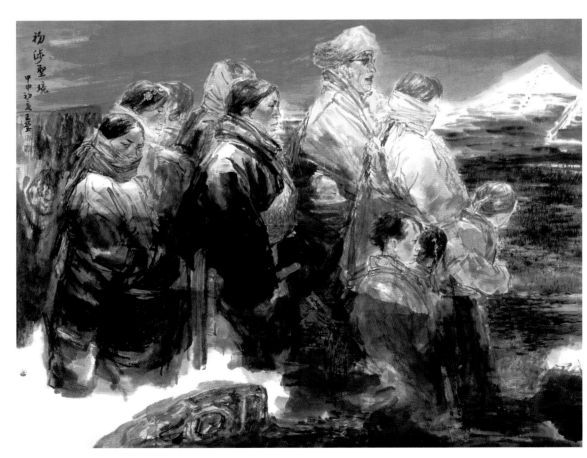

初涉圣境
145cm × 184cm
王 莹（汉族）
Prime Feeling of Divine Land
Wang Ying (Han)

盛装　192cm × 164cm
张雄鹰（汉族）
Splendid Attire
Zhang Xiongying (Han)

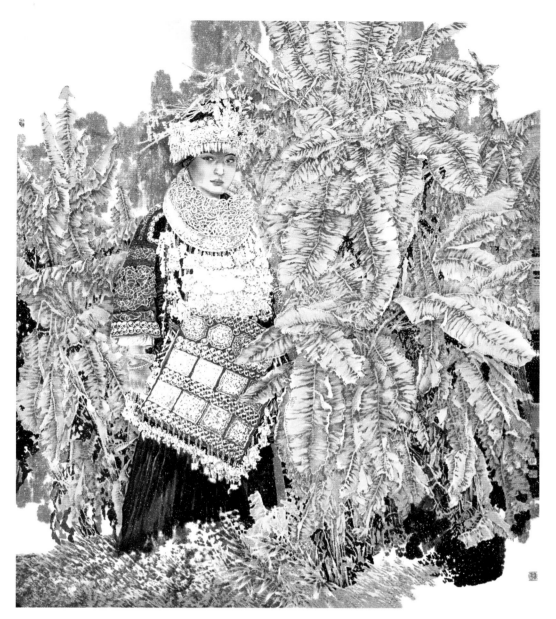

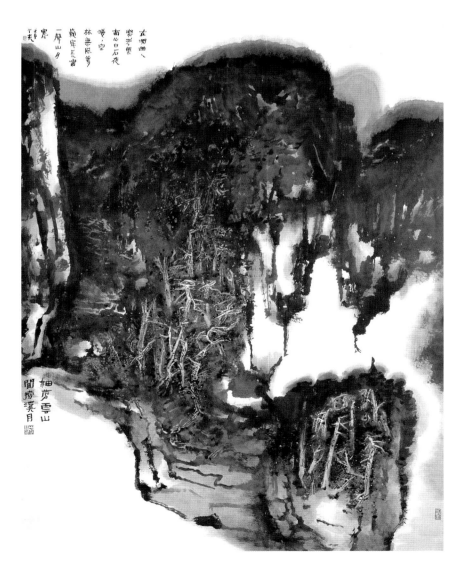

溪月云山　185cm × 145cm　庄小尖（汉族）
Brook, Moon, Clouds and Mountains
Zhuang Xiaojian (Han)

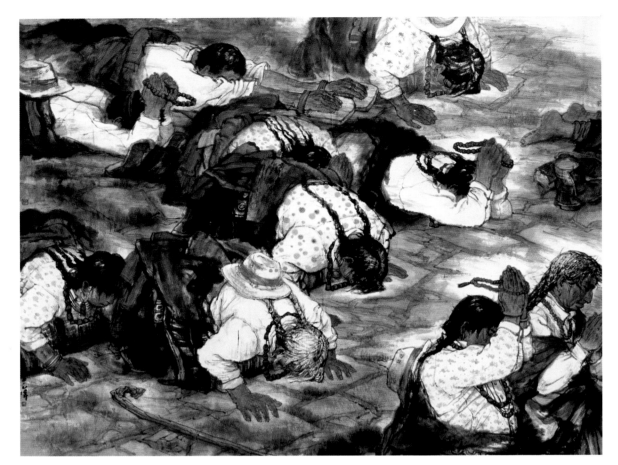

祈求　158cm×198cm
毛 伟（汉族）
Impetrate
Mao Wei (Han)

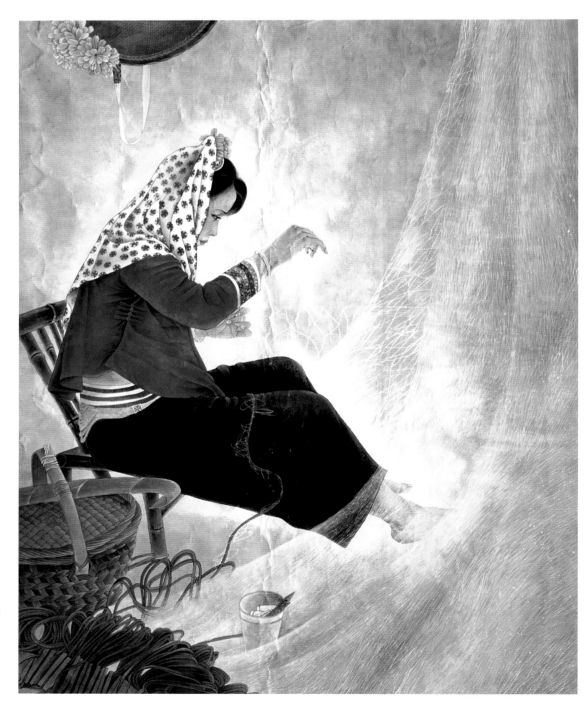

明儿赶潮　172cm×139cm
徐 娟（汉族）
Drive Tide Tomorrow
Xu Juan (Han)

塞上霜魂
177cm × 174cm
王九兴（满族）
Spirit of Frost
Wang Jiuxing
(Manchu)

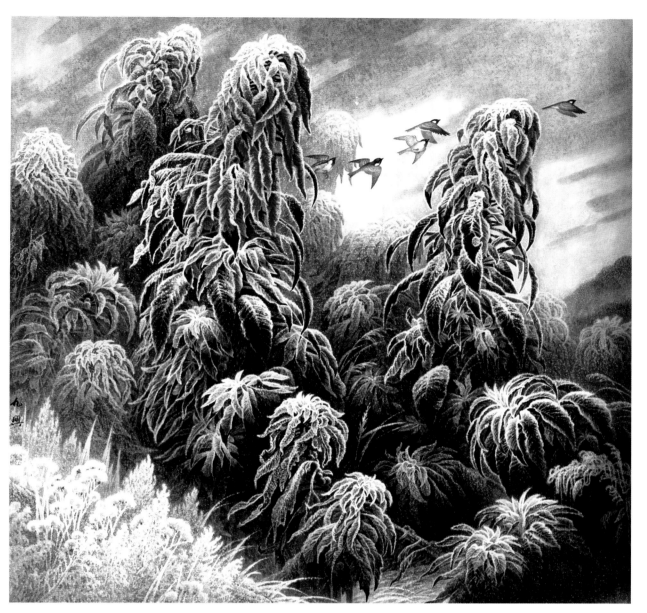

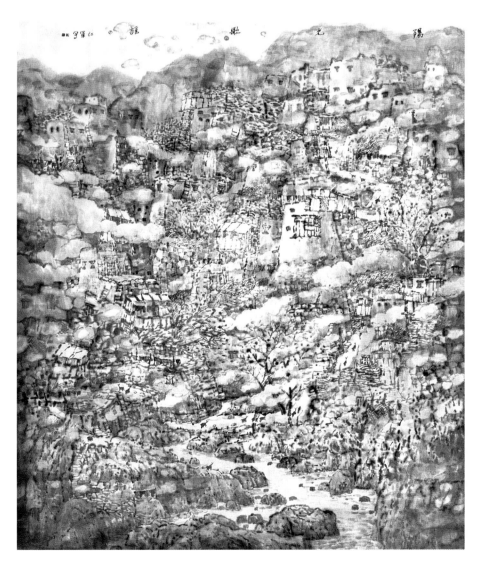

阳光歌谣　216cm × 178cm
龚仁军（汉族）
Ballad of the Sun
Gong Renjun (Han)

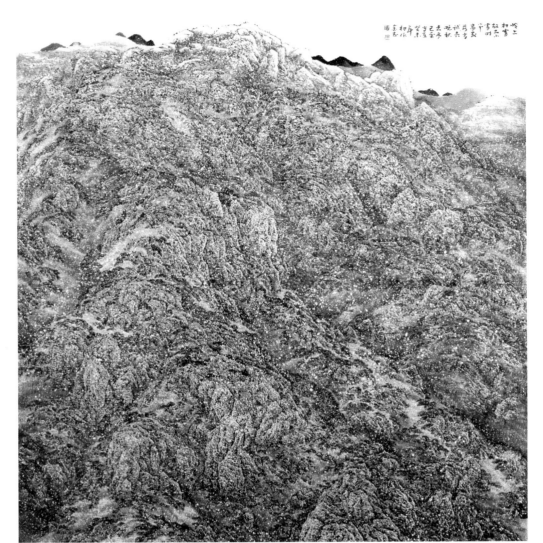

初雪　180cm×194cm
王金志（汉族）
First Snow　Wang Jinzhi (Han)

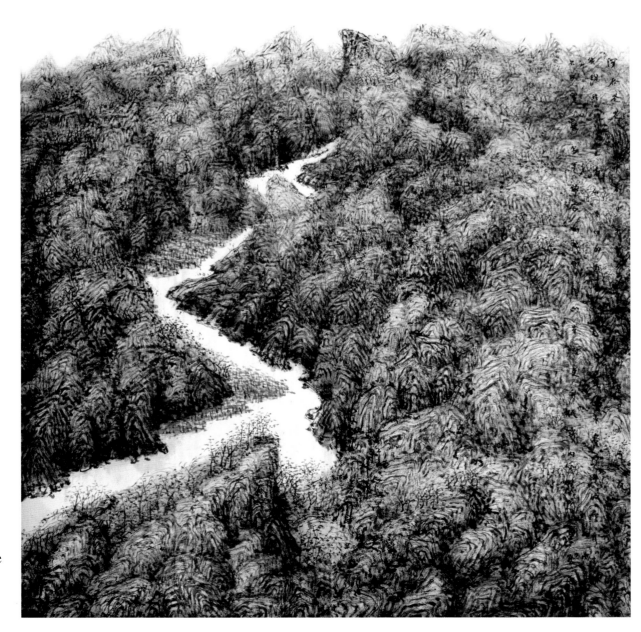

河谷苍苍
180cm×180cm
杨运高（壮族）
Vast Fluvial Vale
Yang Yungao
(Zhuang)

日月同辉
182cm × 182cm
赵　航（满族）
Sun and Moon Relect Each Other
Zhao Hang (Manchu)

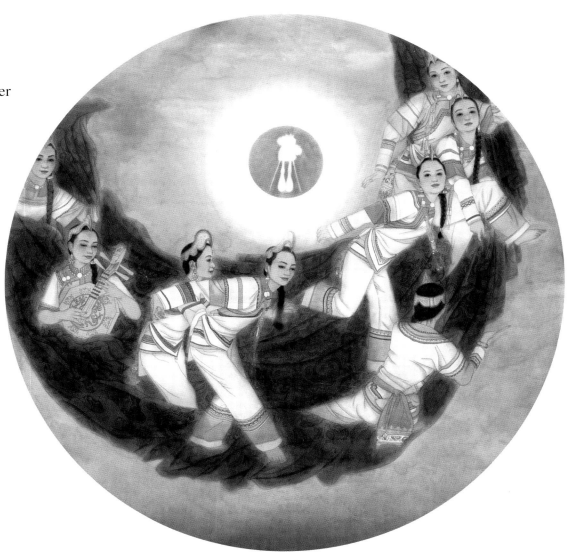

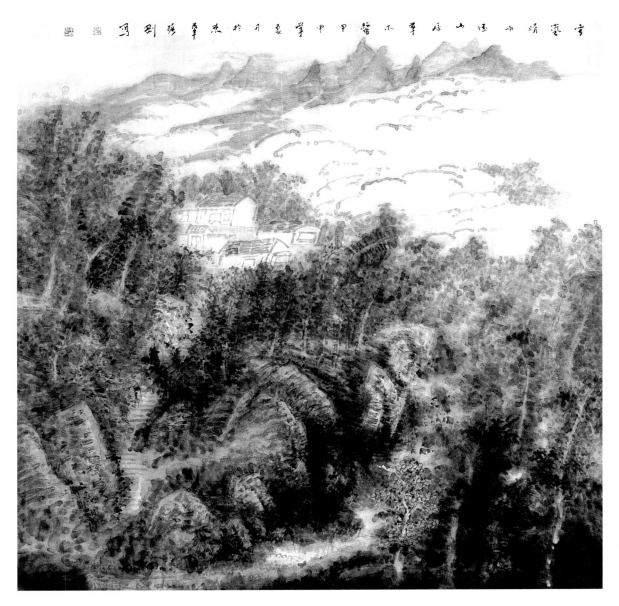

云岚晴雨后
124cm × 124cm
朱振刚（汉族）
Sunny after the Rain
Zhu Zhengang (Han)

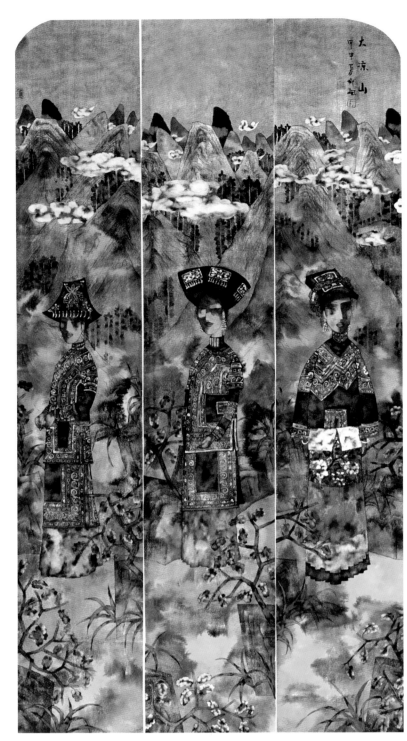

大凉山（三条屏）　　180cm×95cm
邓　枫（汉族）
Daliang Mountain
Deng Feng (Han)

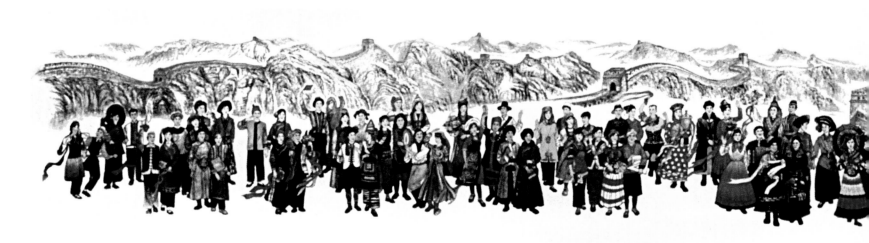

我爱中华　35cm×318cm　谭灿辉、罗会年（汉、汉）　　I Love China　Tan Canhui, Luo Huinian (Han,Han)

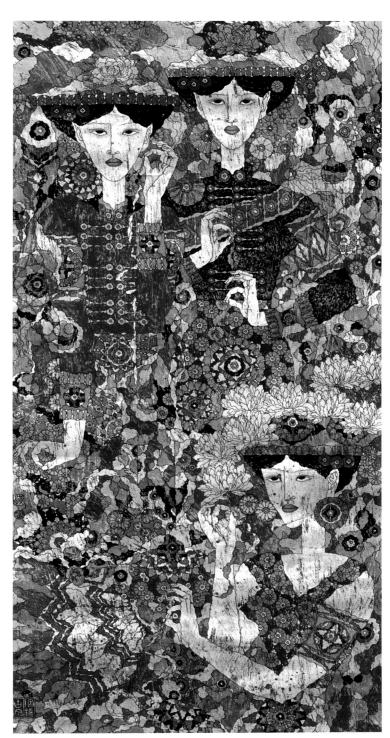

吉祥彩　131cm × 66cm
黄　山（汉族）
Auspicious Colours
Huang Shan (Han)

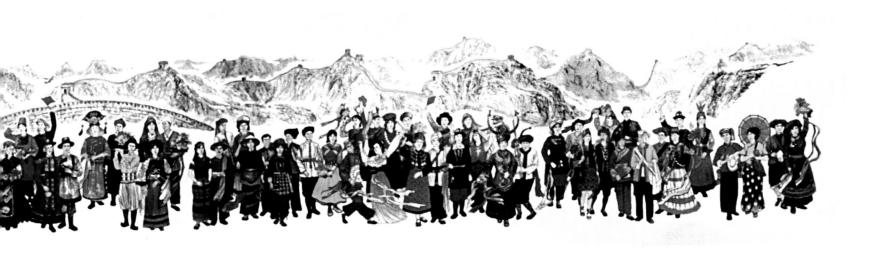

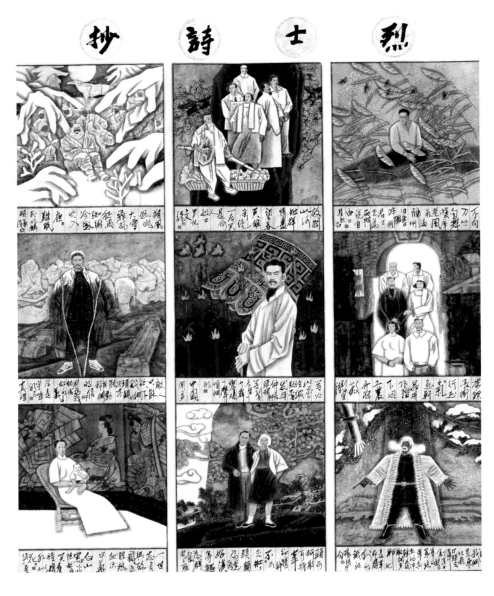

烈士诗抄　177cm × 156cm
孙 博（汉族）
Martyr Poem　Sun Bo (Han)

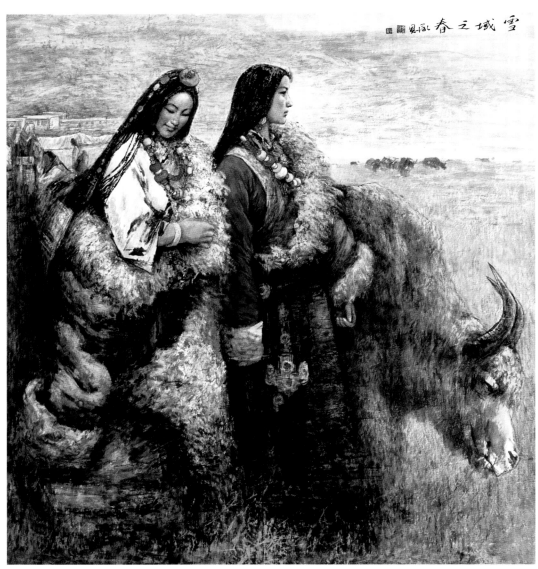

雪域之春　184cm × 171cm
李承恩（汉族）
Spring in Snowy Land
Li Cheng'en (Han)

清和朗润　181cm × 97cm　蔡　智（汉族）
Brightness　Cai Zhi (Han)

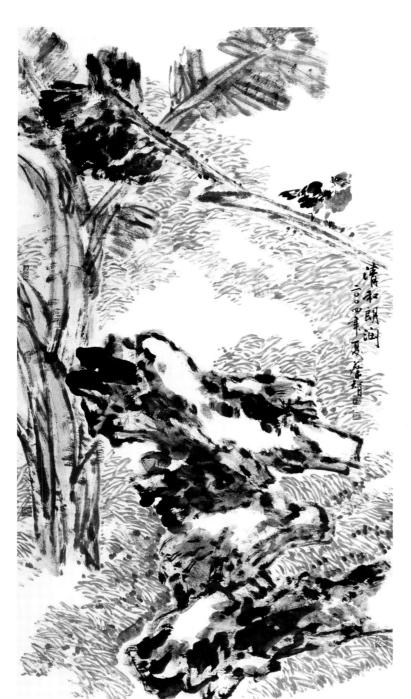

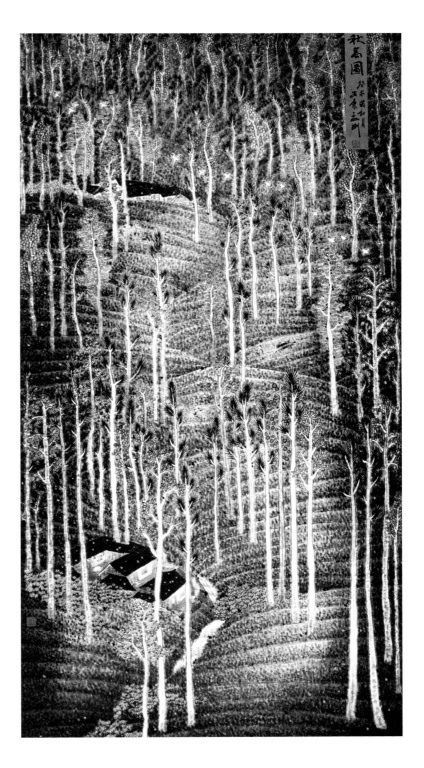

秋高图　184cm × 97cm　马孟刚（回族）
Late Autumn　Ma Menggang (Hui)

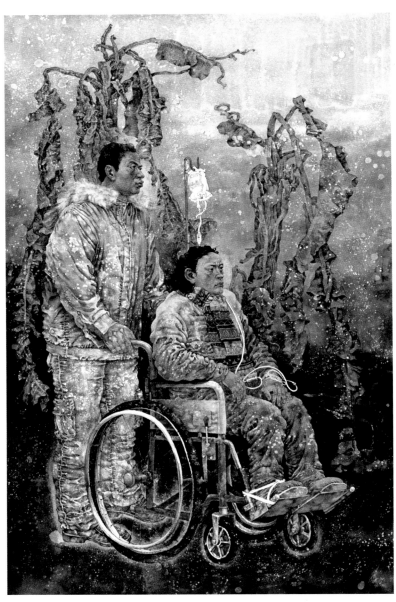

相伴　192cm×122cm　桑建国（汉族）
Concomitance　Sang Jianguo　（Han）

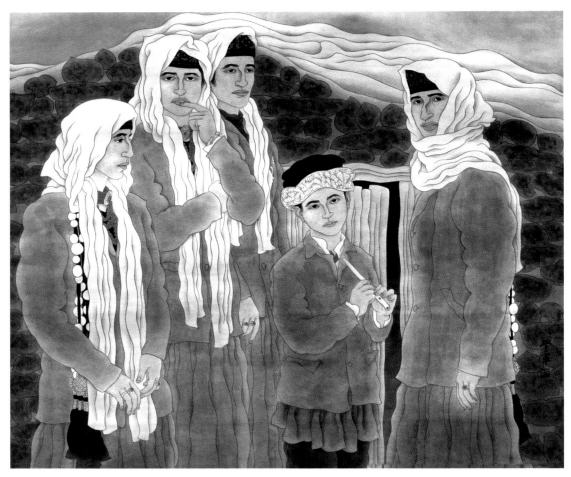

峰　104cm×123cm　胡学军（汉族）　Peak　Hu Xuejun (Han)

一苇杭之 180cm × 97cm 吴 冰（蒙古族）
Bird and Weed Wu Bing (Mongolian)

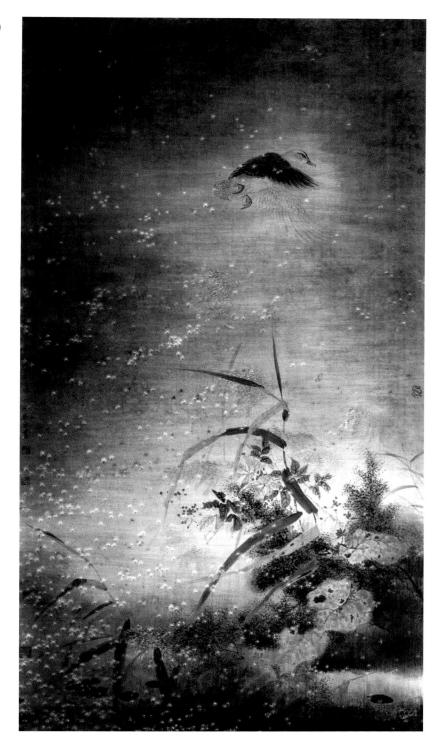

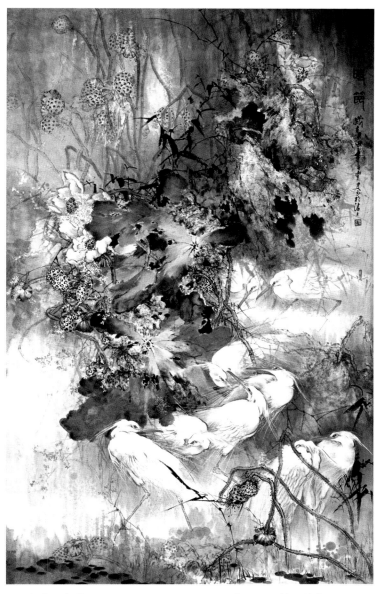

金色时节 202cm × 125cm 史 玉（汉族）
Golden Time Shi Yu (Han)

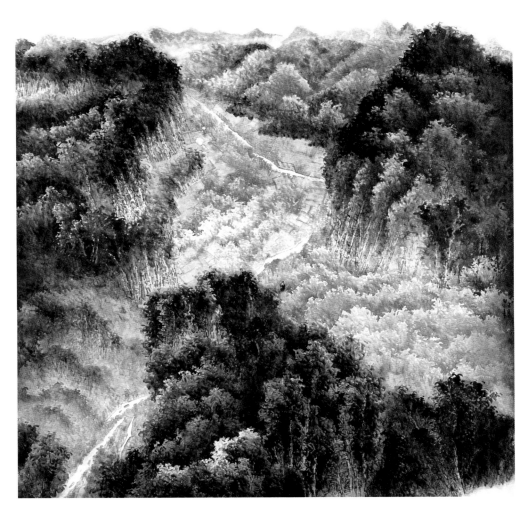

如今的南泥湾　191cm × 191cm
谢景勇（汉族）
Nowaday Nanniwan
Xie Jingyong (Han)

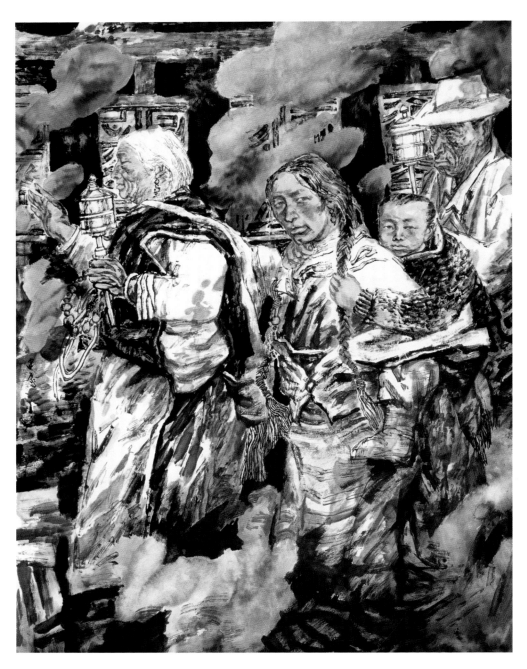

雪域净土　194cm × 148cm
许健康（回族）
Saintly Snowy Land
Xu Jiankang (Hui)

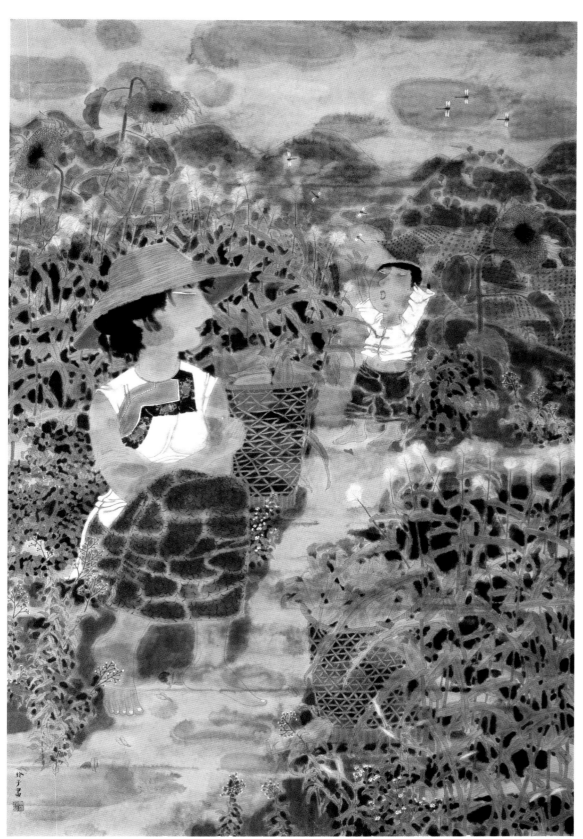

田园　184cm × 124cm　周玲子（汉族）
Countryside　Zhou Lingzi (Han)

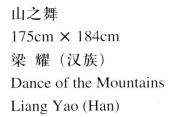

山之舞
175cm × 184cm
梁　耀（汉族）
Dance of the Mountains
Liang Yao (Han)

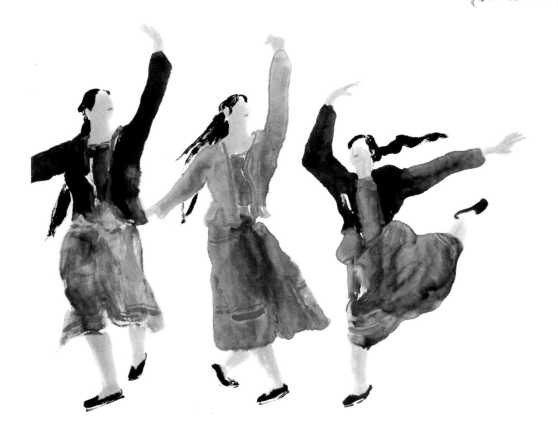

竹荫幽趣图　215cm × 121cm　李鸿玮（回族）
Bamboo Shade　Li Hongwei (Hui)

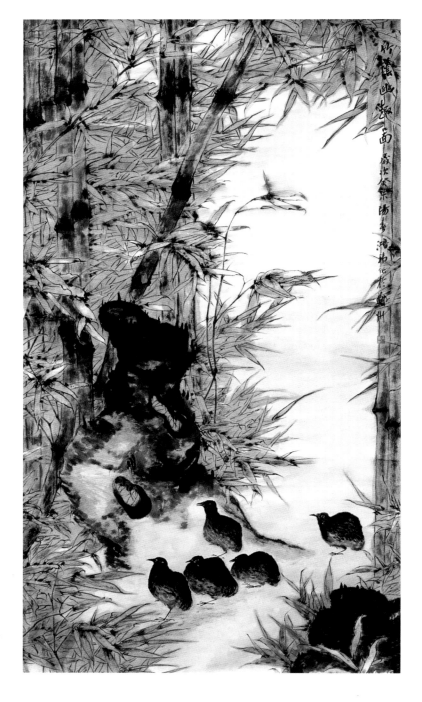

草原之晨　177cm × 126cm　马自强（汉族）
Morning of the Grassland　Ma Ziqiang (Han)

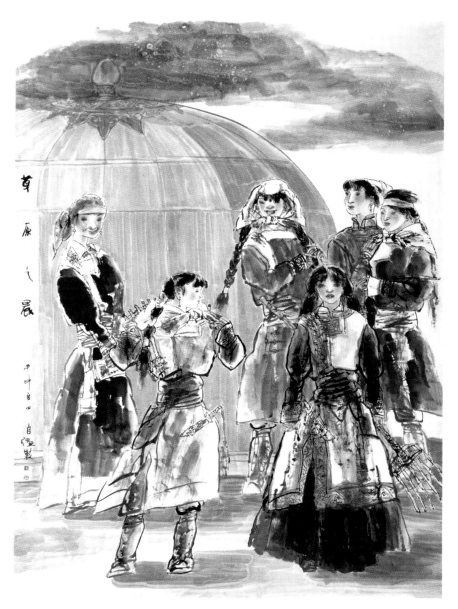

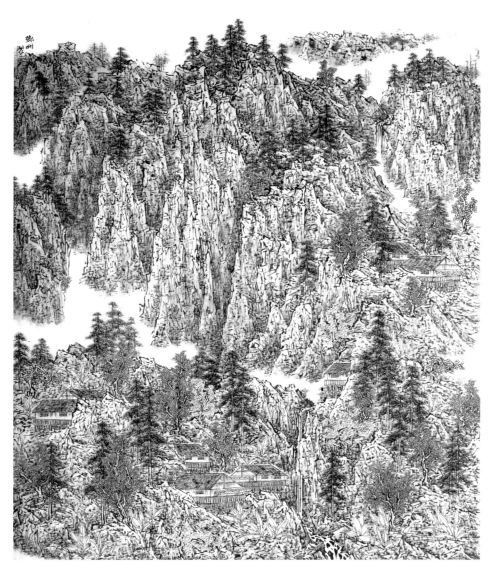

古寨春融　177cm × 147cm
邓 刚（汉族）
Spring in an Age-old Village
Deng Gang (Han)

雪域风情　180cm × 124cm　孙俊职（汉族）
Snowy Land　Sun Junzhi (Han)

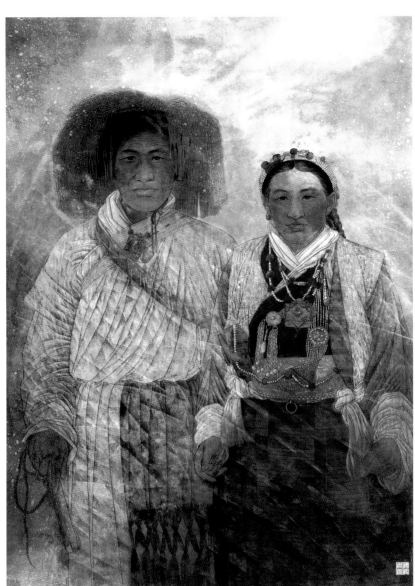

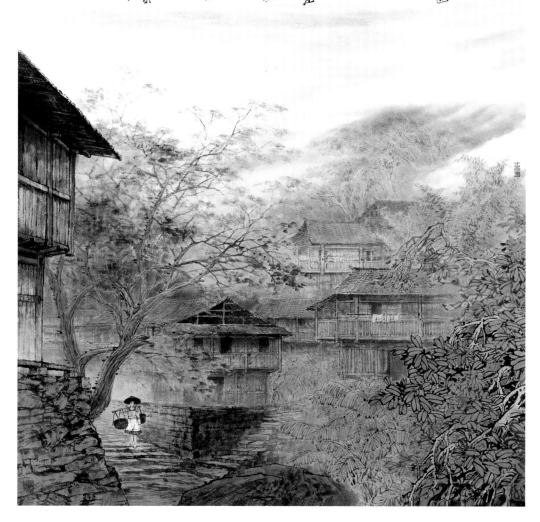

第二届全国少数民族美术作品展 纪念奖

侗家晨韵　136cm × 123cm
邵玉峰（汉族）
Early Morning at a Dong Village
Shao Yufeng (Han)

手鼓嘟嘟　138cm × 137cm
裴发邦（汉族）
Sound of Tambourine
Pei Fabang (Han)

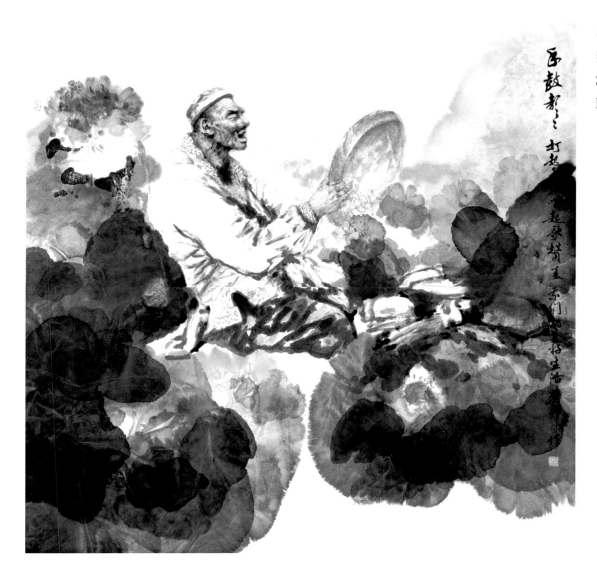

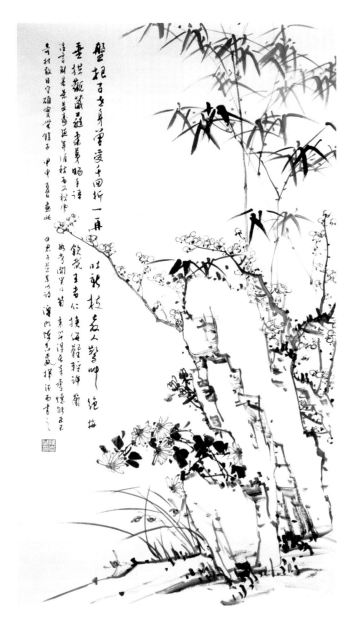

四君子图　179cm × 96cm　陈志威（澳门）
Plum, Orchid, Bamboo and Chryanthemum
Chen Zhiwei (Macao)

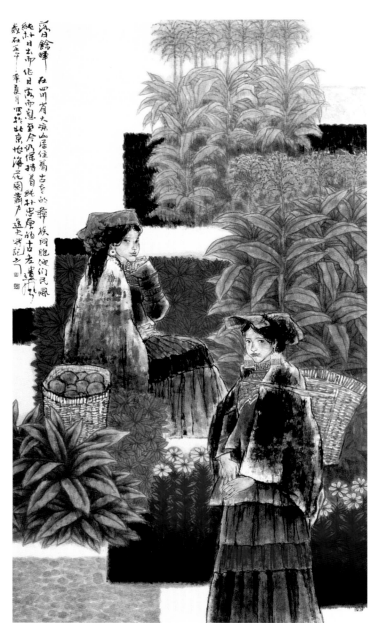

落日余晖　121cm × 214cm　萧 丽（汉族）
Sunset Glow　Xiao Li (Han)

凝聚　180cm × 180cm
罗 渊（汉族）
Cohesion
Luo Yuan (Han)

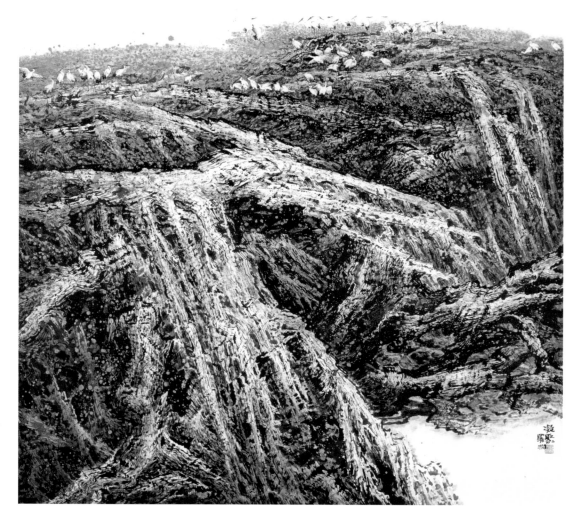

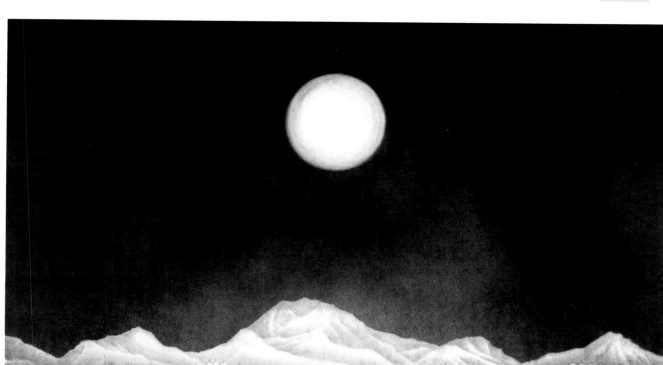

雪域圣路
145cm × 181cm
孙海峰（汉族）
Divine Path to the
Snowy Land
Sun Haifeng
(Han)

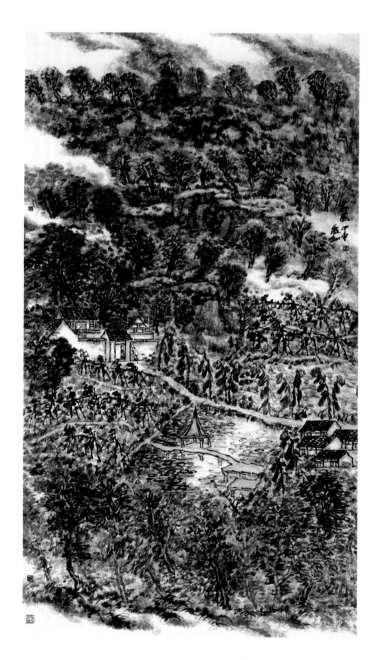

家园　180cm × 97cm　马庆和（汉族）
Country　Ma Qinghe (Han)

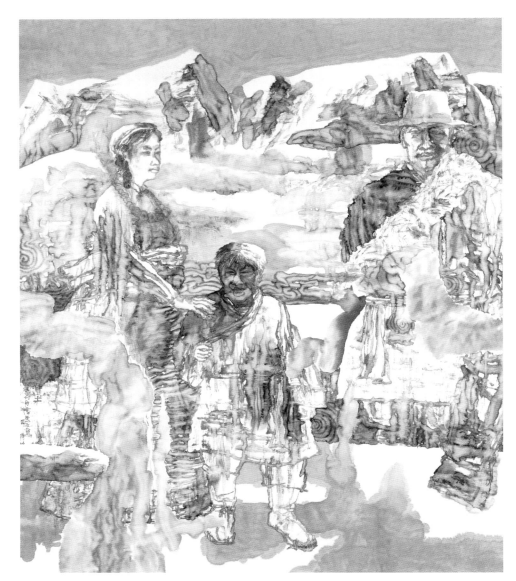

雪域净土　170cm × 143cm
谭崇正·（汉族）
Saintly Snowy Land
Tan Chongzheng (Han)

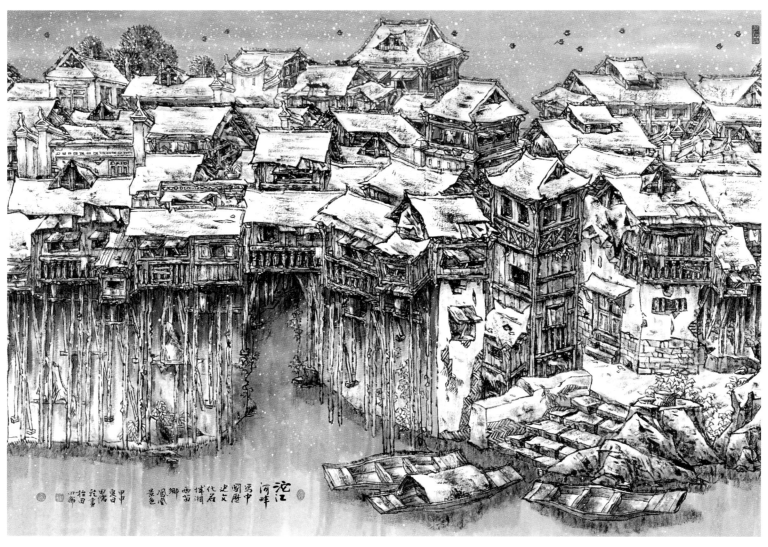

沱江河畔　145cm × 199cm　　田儒乾（苗族）　　Riverside of Tuo　　Tian Ruqian (Miao)

云岭高速　190cm × 165cm
肖　凡（汉族）
Freeway at Yunling
Xiao Fan (Han)

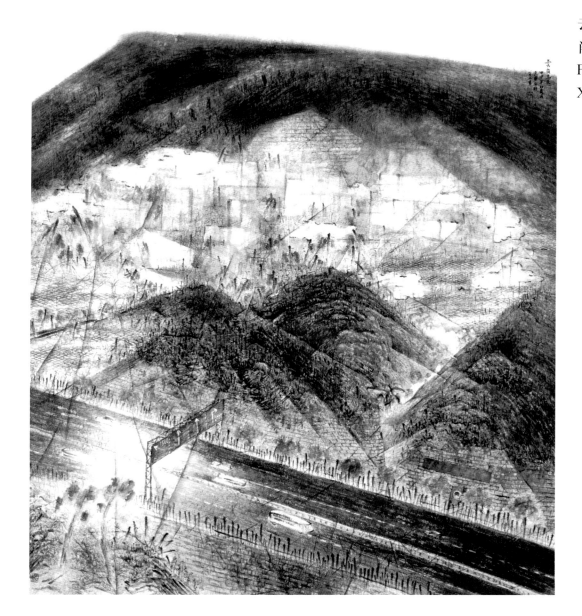

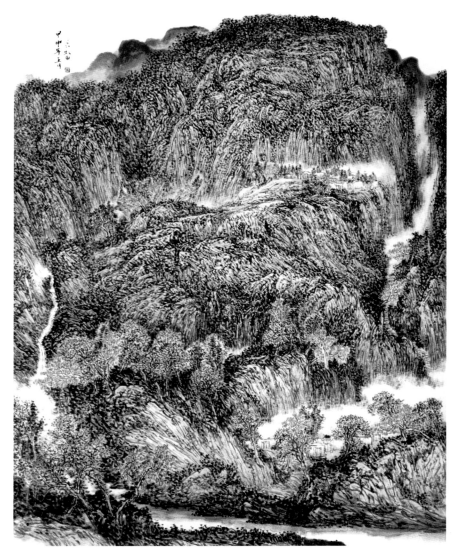

龙首山五月　183cm × 143cm
金长虹（汉族）
Longshou Mountain in May
Jin Changhong (Han)

云淡风轻　162cm × 153cm
杨振中（汉族）
Thin Clouds and Gentle Wind
Yang Zhenzhong (Han)

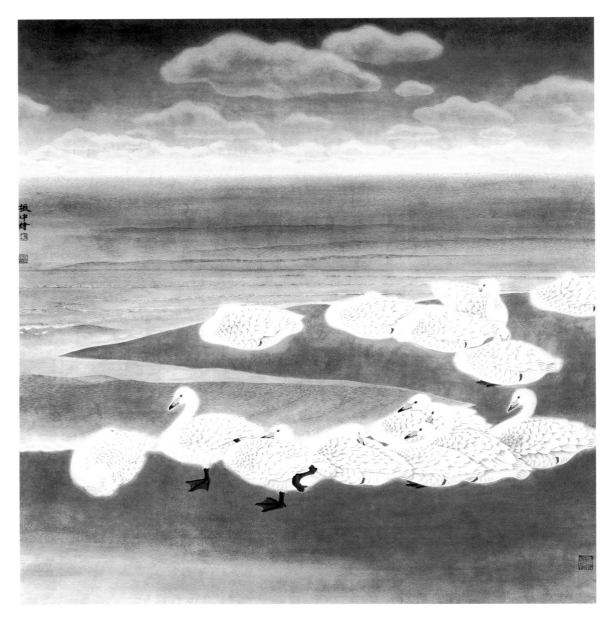

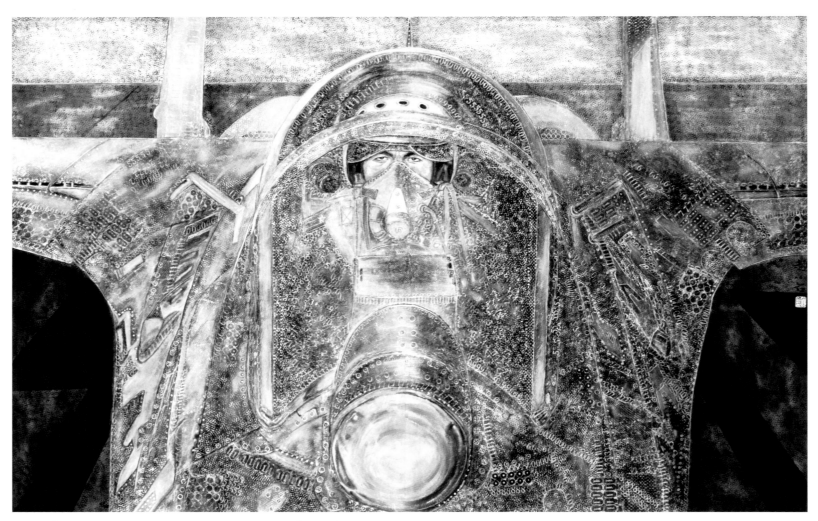

猎鹰　110cm × 155cm　　　赵小石（汉族）　　　Falcon　　　Zhao Xiaoshi (Han)

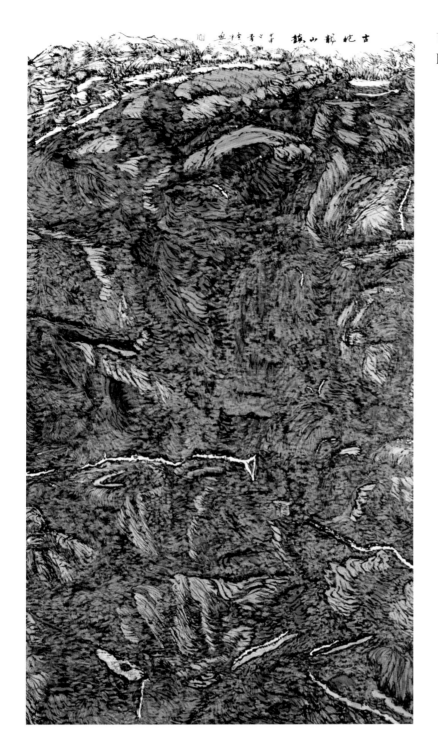

古皖龙山韵　181cm × 97cm　查 平（汉族）
Dragon Mountain　Zha Ping (Han)

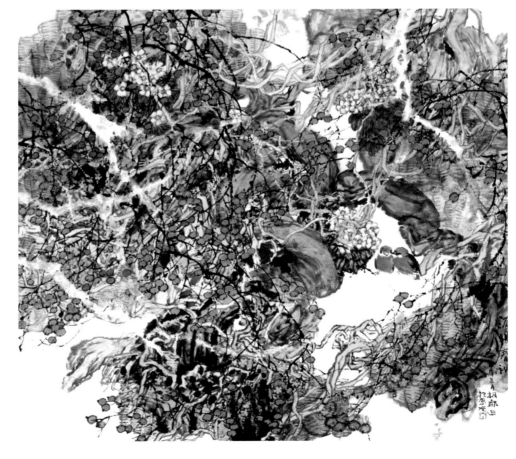

源头春秋　130cm × 144cm
向极鄢（土家族）
Headstream
Xiang Jiyan (Tujia)

青山耸翠图　179cm × 96cm　石农兵（侗族）
Green Mountains　Shi Nongbing (Dong)

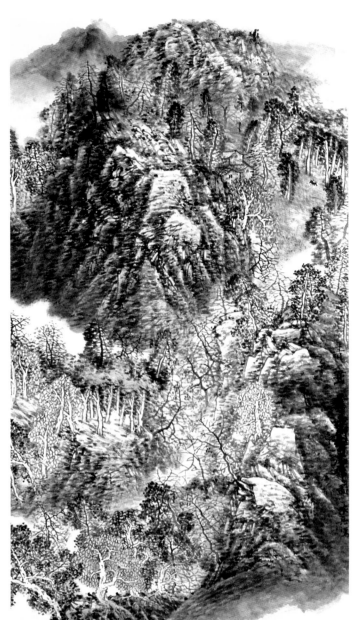

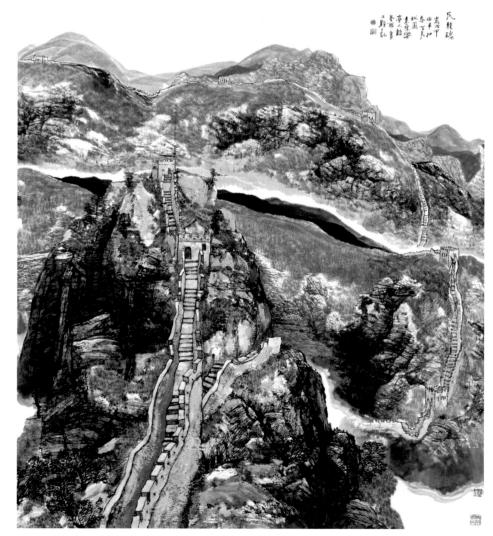

民族魂　169cm × 144cm
赵春雨（汉族）
National Spirit
Zhao Chunyu (Han)

遥远的乡愁
176cm × 178cm
唐　智（回族）
Distant Nostalgia
Tang Zhi (Hui)

春山一路鸟空啼　183cm × 144cm
陈秀梅（满族）
Spring Mountain
Chen Xiumei (Manchu)

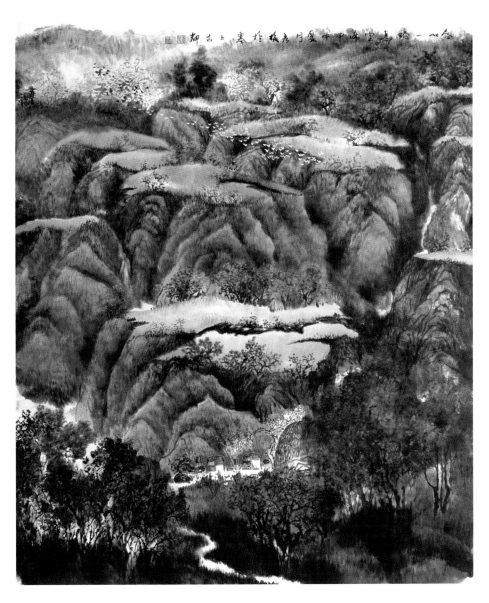

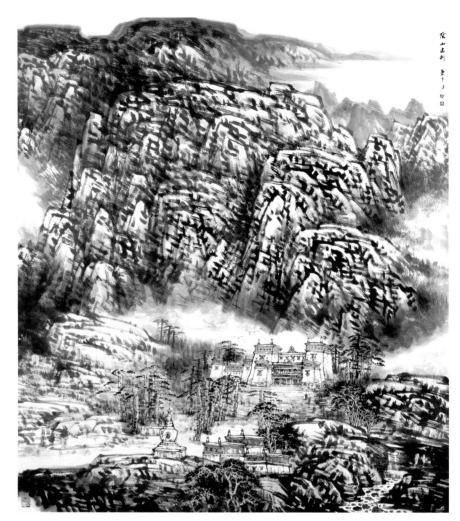

阴山古刹　170cm × 145cm
吴秉才（汉族）
Ancient Monastery among the Yin Mountain
Wu Bingcai (Han)

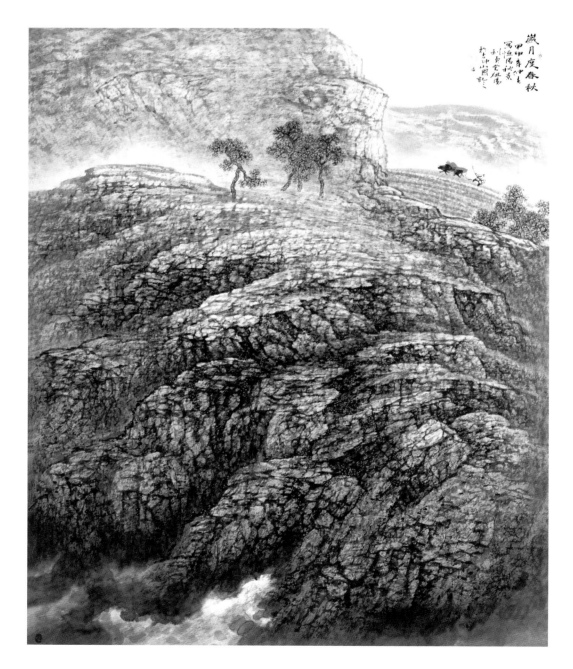

岁月度春秋　178cm × 144cm
王祖阳（汉族）
Years
Wang Zuyang (Han)

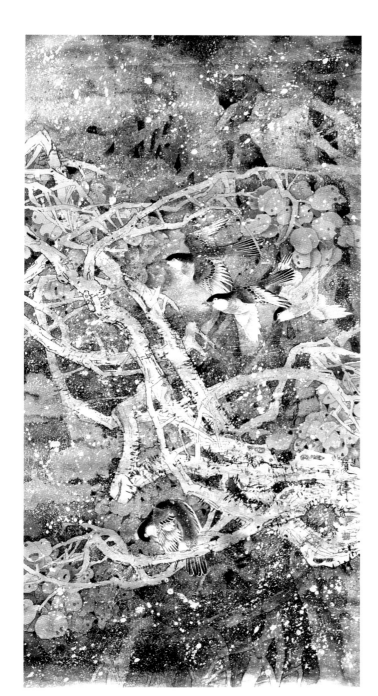

阳光下　131cm × 66cm　夏伟红（汉族）
In the Sun　Xia Weihong (Han)

老寨遗韵　181cm × 197cm
周坚洪（汉族）
Old Village
Zhou Jianhong (Han)

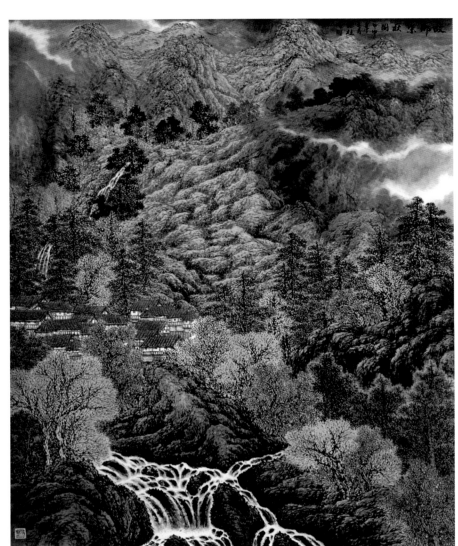

故乡染秋图　179cm × 145cm
邓德桂（土家族）
Autumn of the Country
Deng Degui (Tujia)

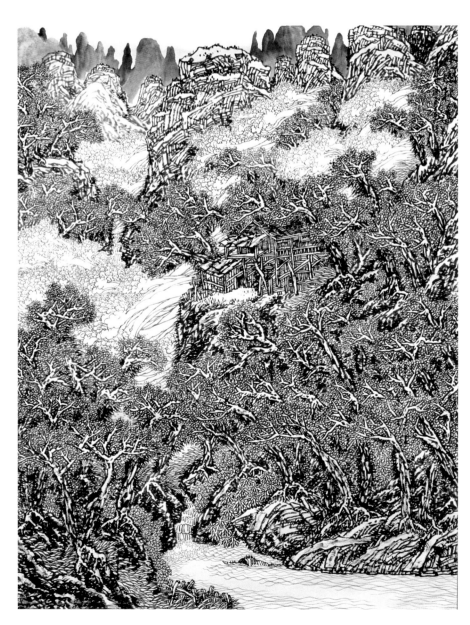

家园秋重　125cm × 170cm
阳兑弟（汉族）
Late Autumn at Home
Yang Mandi (Han)

科技新片进山来
191cm × 178cm
周长岭（回族）
New Technological Films
Come to the Mountain
Zhou Changling (Hui)

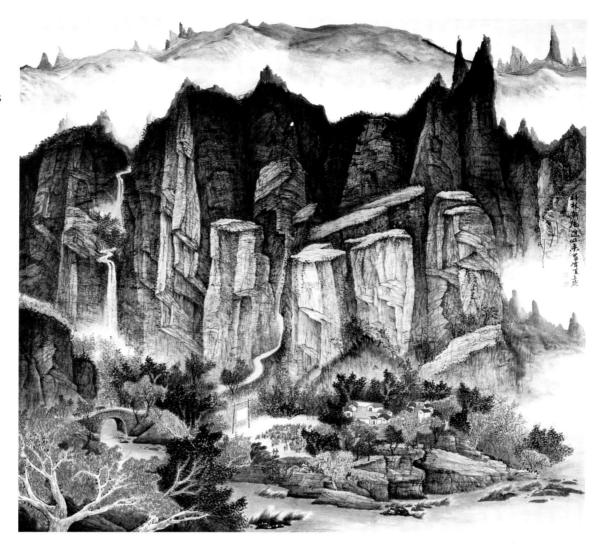

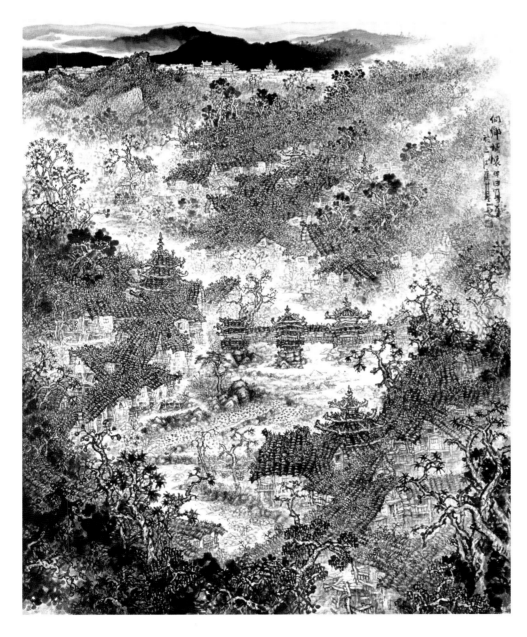

侗乡情怀　185cm × 144cm
骆庭基（汉族）
Passion for the Dong Village
Luo Tingji (Han)

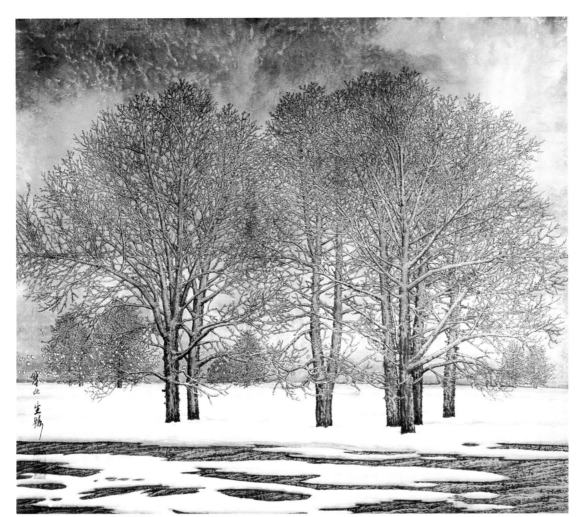

凝寒　177cm × 184cm
郑生路（汉族）
Chilliness
Zheng Shenglu (Han)

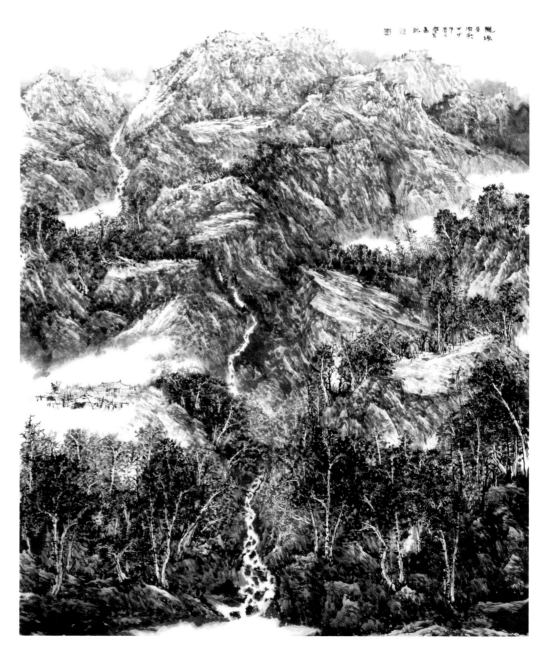

陇塬多浩气　182cm × 145cm
王庆吉（满族）
Vast and Mighty of Longyuan
Wang Qingji (Manchu)

东巴魂　69cm × 69cm
毕　恭（汉族）
Soul of Dongba
Bi Gong (Han)

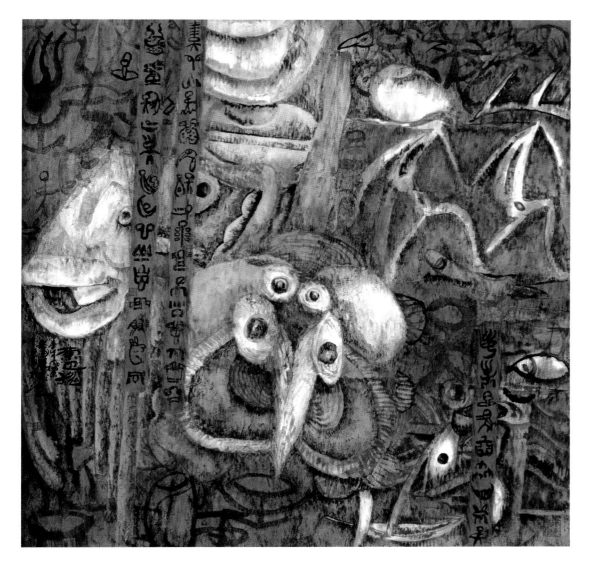

红土地日记　100cm × 90cm
汤　浴（汉族）
Diary of the Red Soil
Tang Yu (Han)

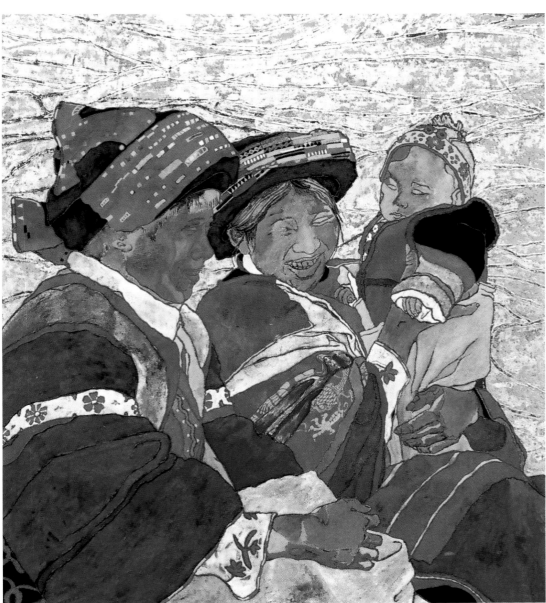

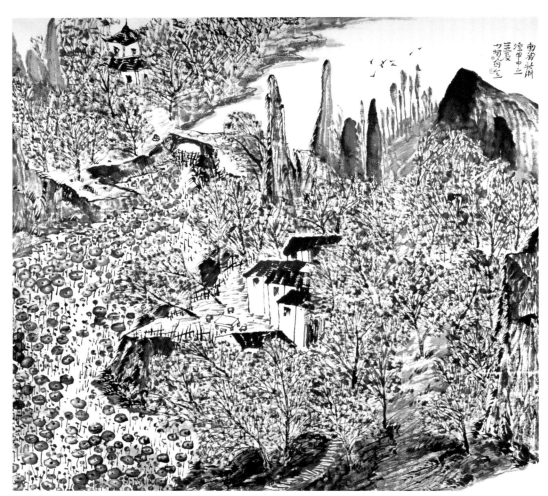

南浦秋渐凉
192cm × 180cm
黄少安（汉族）
Autumn of Nanpu
Huang Shao'an (Han)

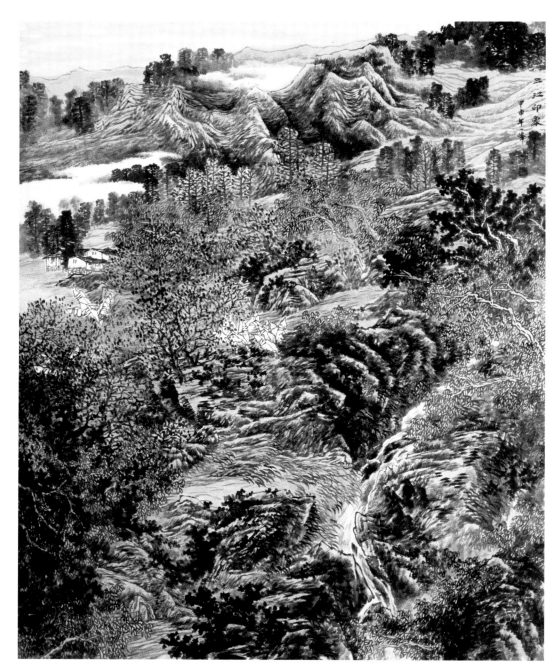

三江印象　180cm × 144cm
寿一峰（汉族）
Impression of Sanjiang
Shou Yifeng (Han)

苗山古道情悠悠　177cm × 171cm
侯以方（汉族）
Ancient Paths of Miao Mountains
Hou Yifang (Han)

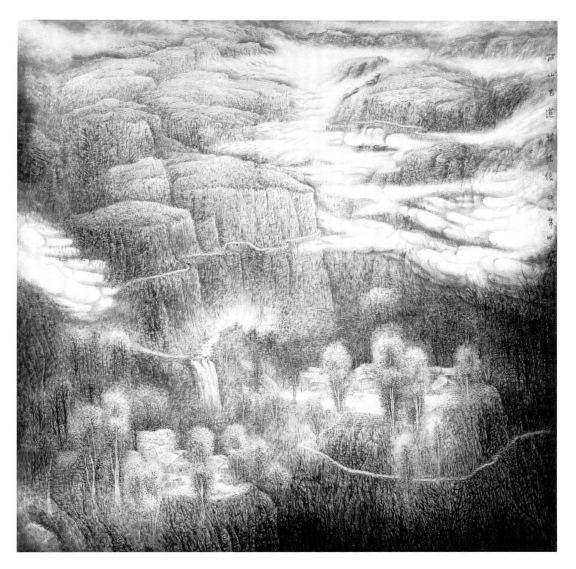

春山流云多带雨　100cm × 69cm
王明泽（汉族）
Rain Coulds Float over Spring Mountains
Wang Mingze (Han)

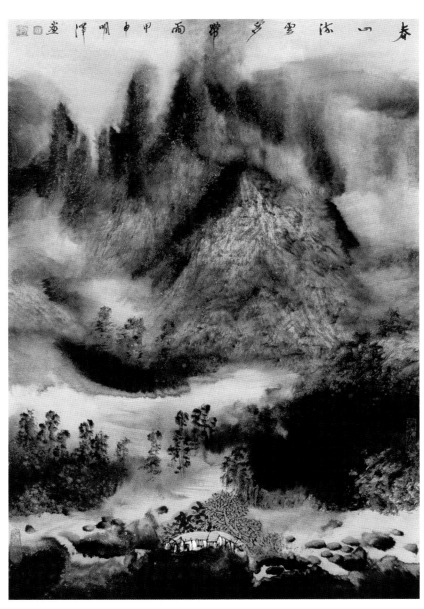

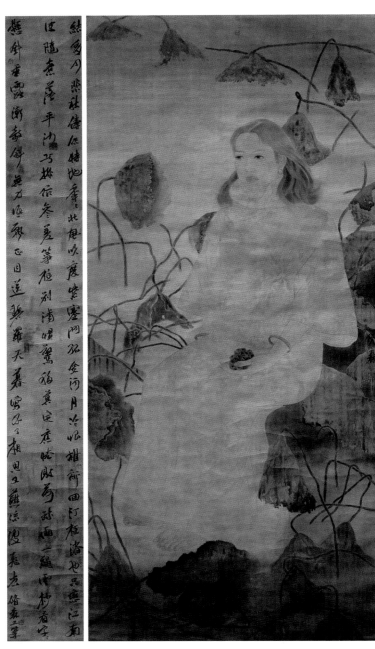

莲子清如水　198cm × 89cm　贾修森（汉族）
Lotus Seeds are As Pure As the Water
Jia Xiusen (Han)

冥色入甘溪　152cm × 180cm
李显凡（仡佬族）
Brook at Dusk
Li Xianfan (Gelao)

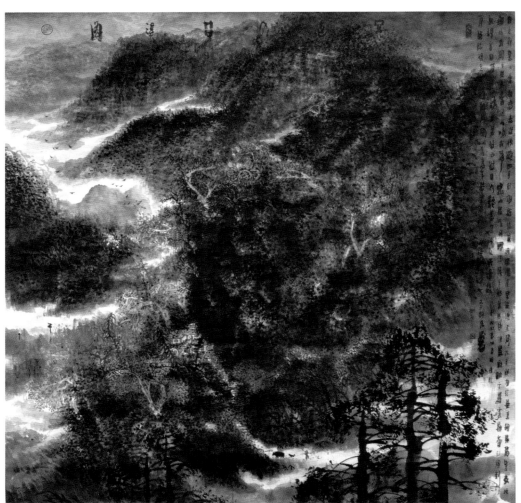

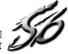

苗山清韵　244cm × 125cm　罗志坚（汉族）
Mountains of Miao　Luo Zhijian (Han)

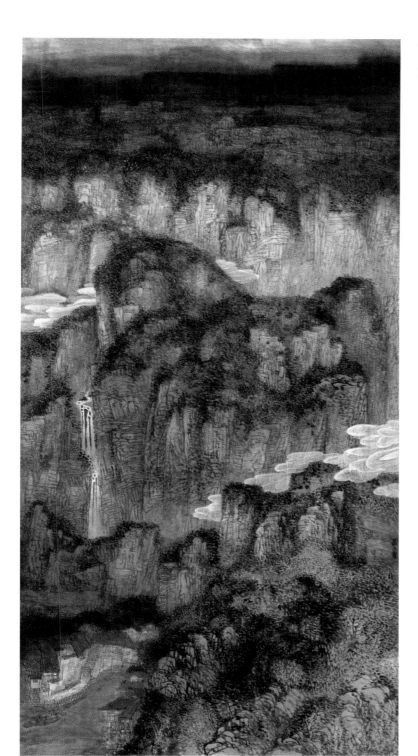

秋山莽莽闲云出　178cm × 80cm　马　钧（回族）
Mountains and Clouds of Autumn　Ma Jun (Hui)

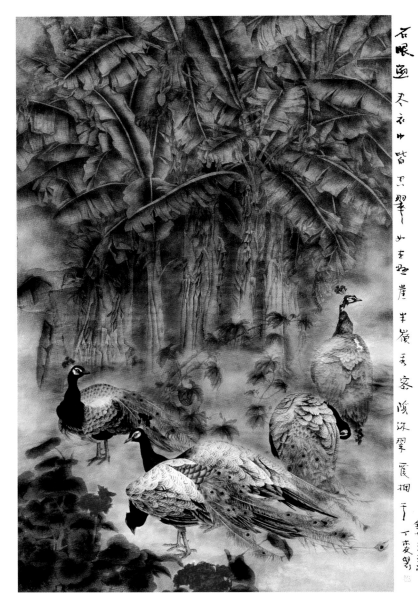

早露　190cm × 164cm
丁木友（回族）
Morning Dew
Ding Muyou (Hui)

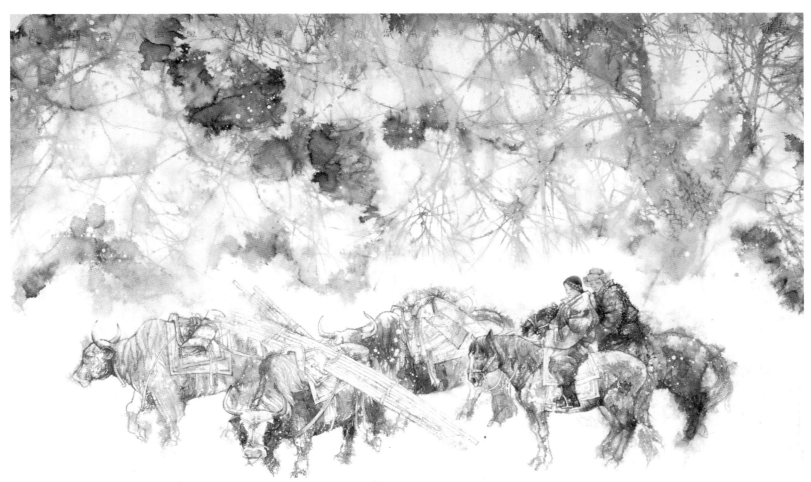

秋风清露起白云　86cm × 133cm　钱　磊（回族）
Autumn Wind, Sparkling Dews and White Clouds　Qian Lei (Hui)

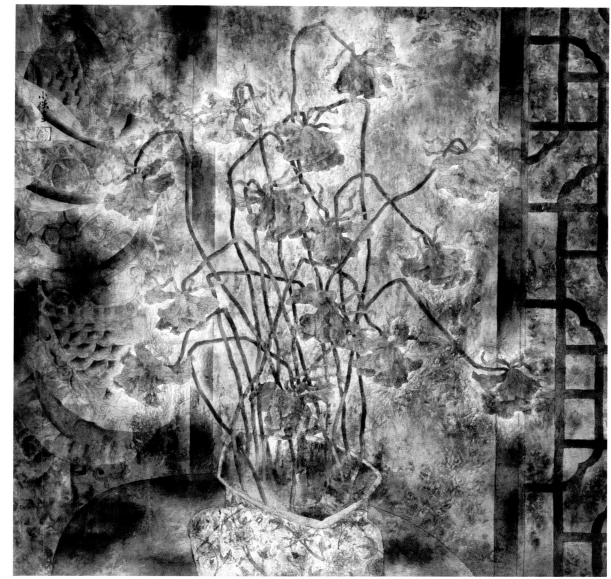

幽香　80cm × 80cm
黎小强（瑶族）
A Faint Fragrance
Li Xiaoqiang (Yao)

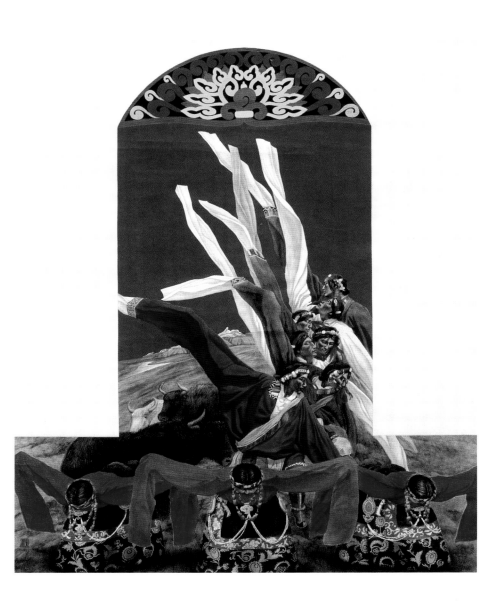

颠之舞　170cm × 145cm
王余（汉族）
Dance of the Top
Wang Yu (Han)

第二届全国少数民族美术作品展

三月三　203cm × 163cm　丁 远（回族）
The March 3rd Festival　Ding Yuan (Hui)

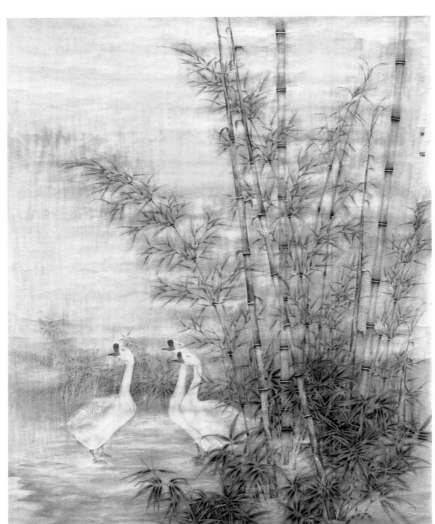

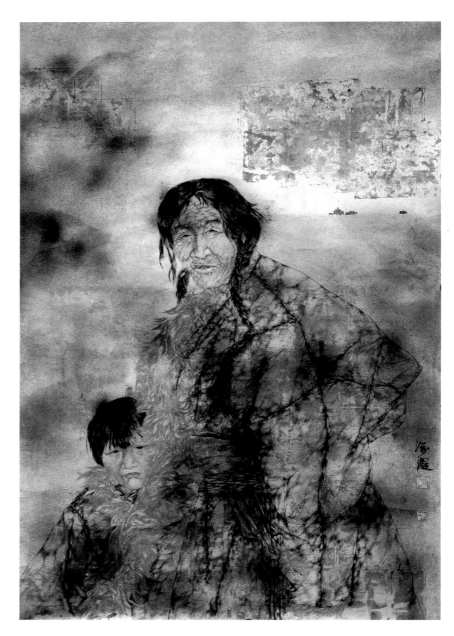

薄霜　141cm × 96cm　张海霞（汉族）
Filmy Frost　Zhang Haixia (Han)

乡情 184cm × 172cm
张东华（汉族）
Passion for the Country
Zhang Donghua (Han)

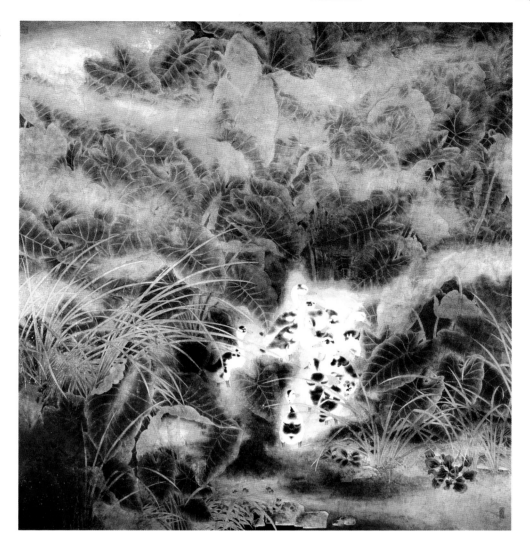

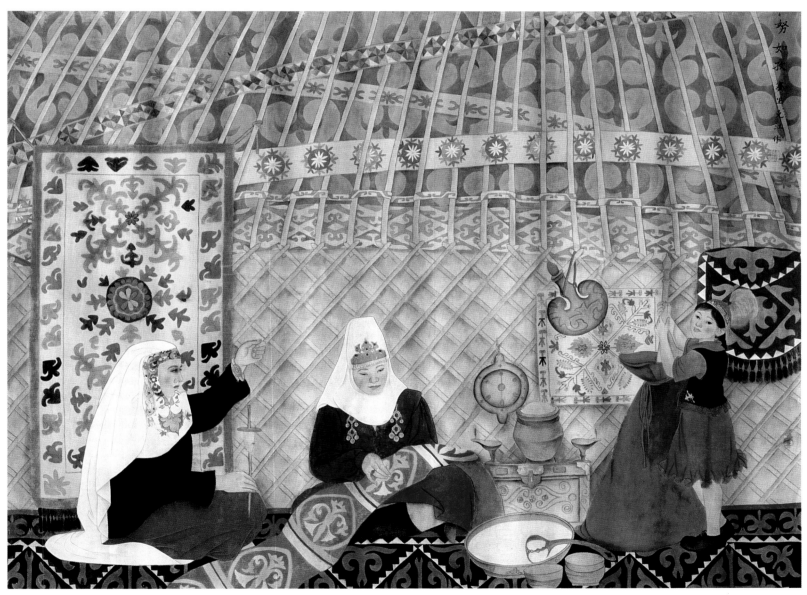

努如孜 135cm × 180cm 赛里克江·沙提（柯尔克孜族） Nuruzi Sailikejiang · Shati (Kirgiz)

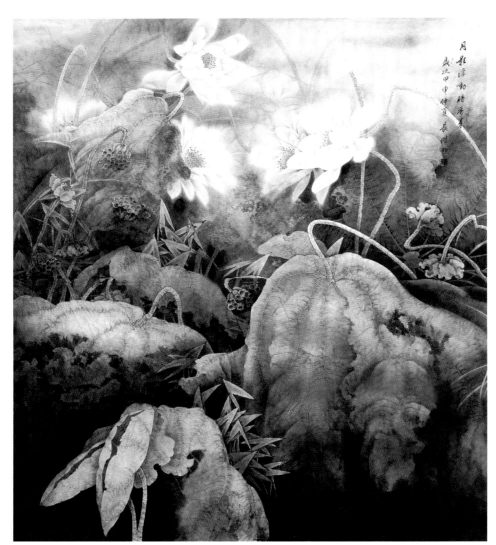

月影浮动暗香来　177cm × 155cm
薛长杰（汉族）
Reflection of the Moon Floating with Fragrance
Xue Changjie (Han)

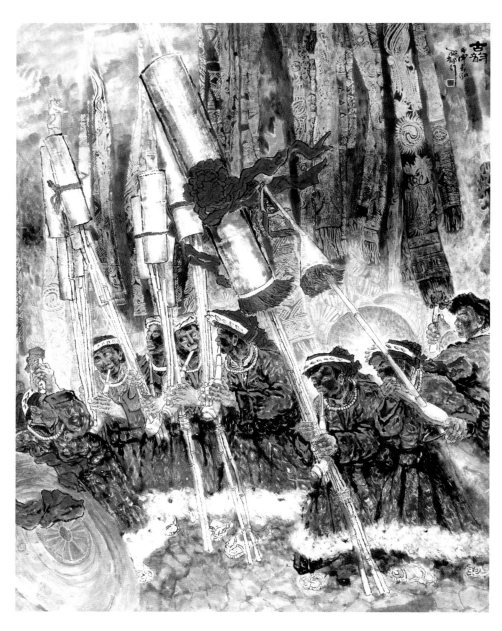

古韵　246cm × 190cm
何春泓（水族）
Ancient Charm
He Chunhong (Shui)

南国初秋　190cm × 91cm　王贻正（汉族）
Early Autumn in Southland
Wang Yizheng (Han)

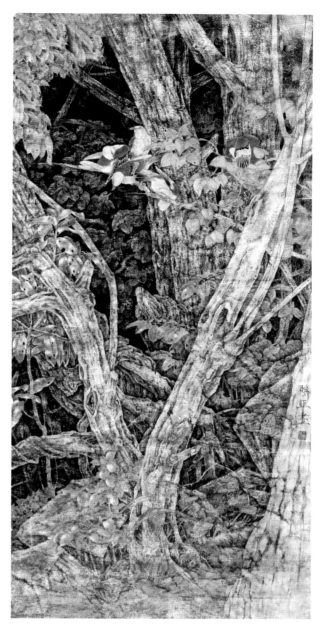

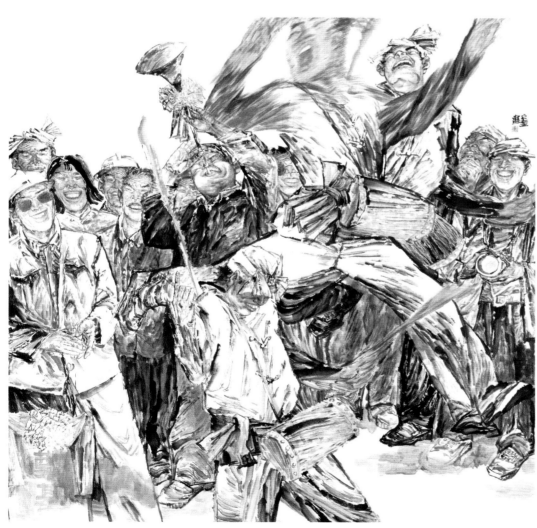

西部放歌　201cm × 198cm
张立奎（汉族）
West Singing
Zhang Likui (Han)

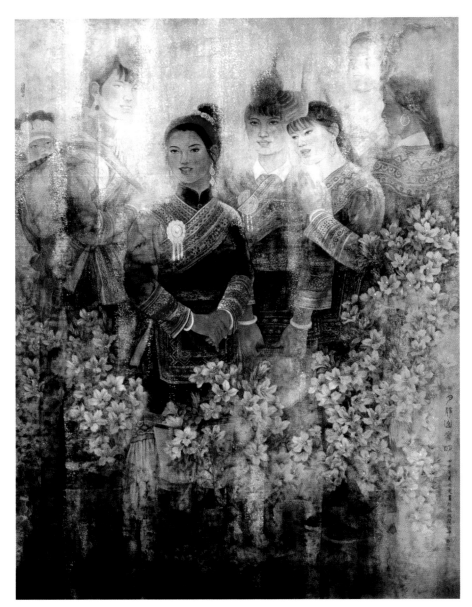

月静山花明　200cm × 150cm
梁丹雯（汉族）
Flowers under the Moon
Liang Danwen (Han)

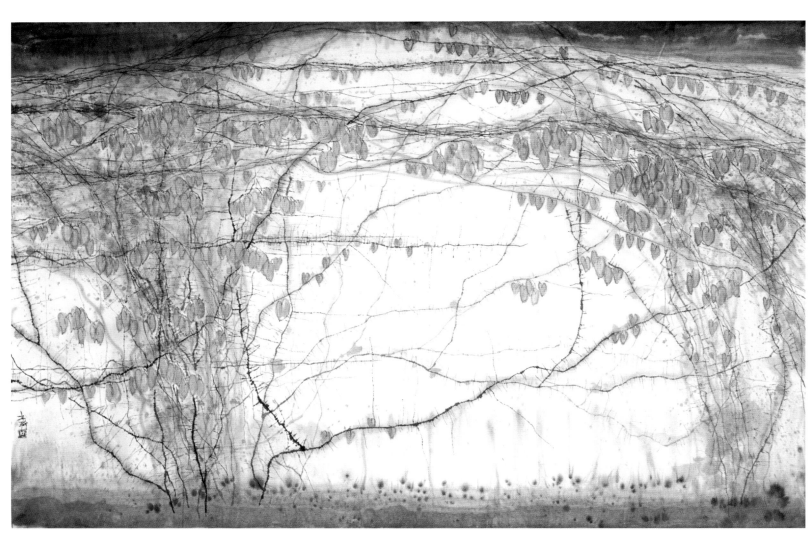

秋野　124cm × 186cm　何次联（汉族）　Open Country in Autumn　He Cilian (Han)

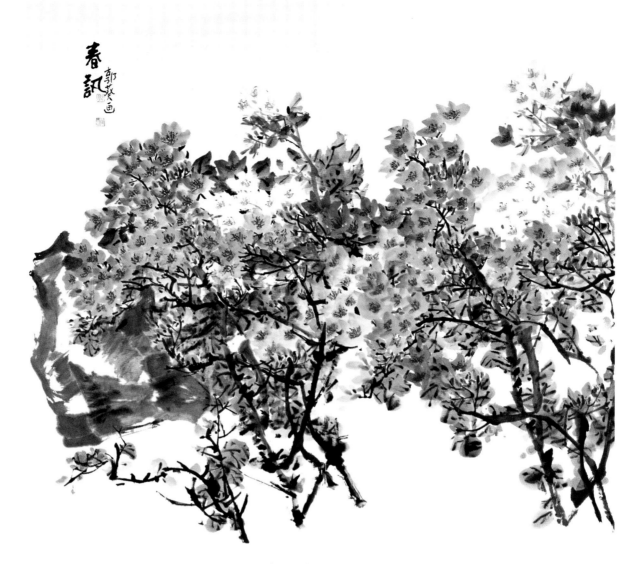

春讯　137cm × 137cm　郭 葵（汉族）　Message of Spring　Guo Kui (Han)

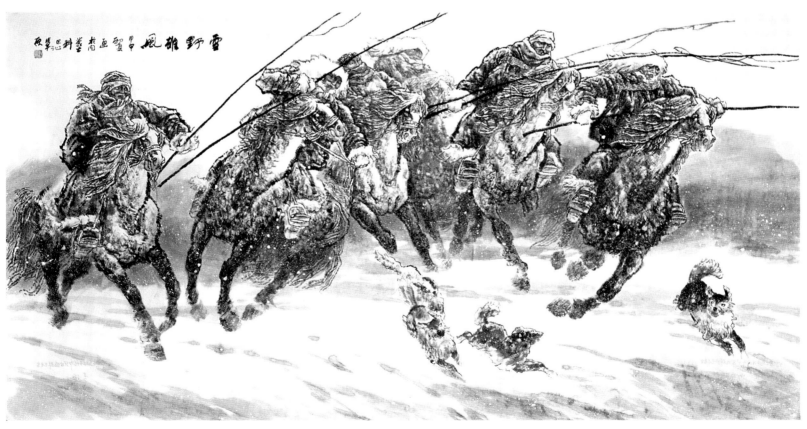

雪野雄风　97cm × 180cm　李德才（汉族）　Riding in Snow　Li Decai (Han)

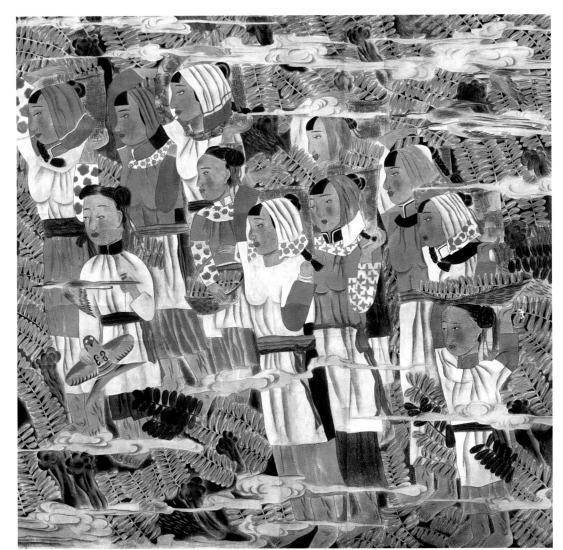

陌上桑　200cm × 200cm
王晓黎（汉族）
Mulberry Trees on the Ridge of Field
Wang Xiaoli (Han)

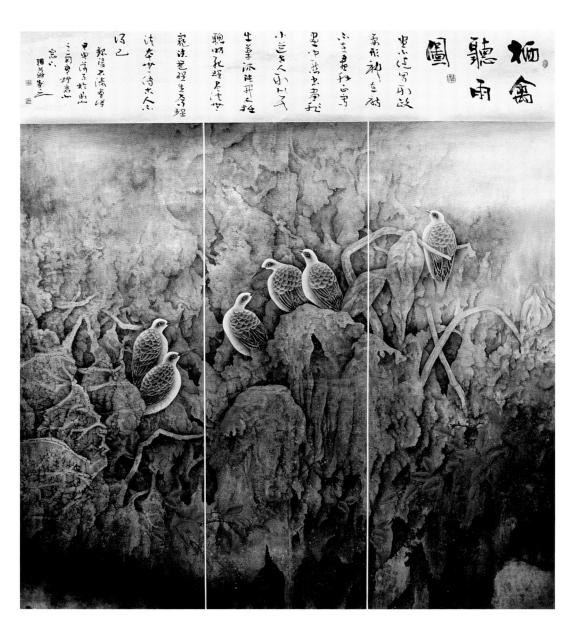

栖禽听雨图（三条屏）
204cm × 183cm
冯小华（汉族）
Resting Birds Listening to the Rain
Feng Xiaohua (Han)

和睦之家　196cm × 109cm　罗仁琳（满族）
Harmonic Family　Luo Renlin (Manchu)

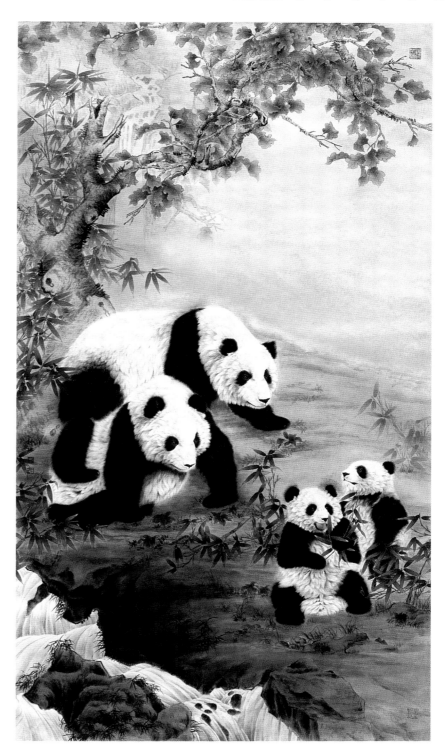

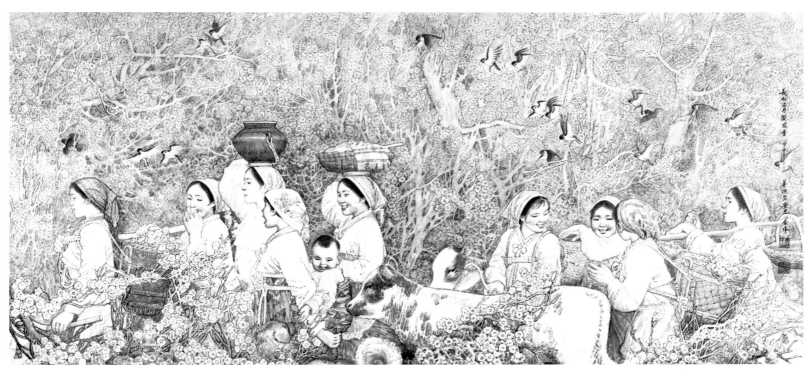

长白五月梨花香　93cm × 196cm　姜迎久、安 杰（满、汉）
Pear Blossom of Changbai Mountain in May　Jiang Yingjiu, An Jie (Manchu, Han)

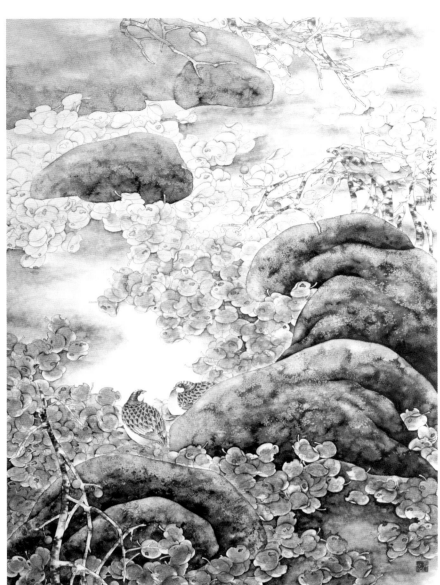

染九秋　150cm × 113cm　周维民（汉族）
Autumn Time　Zhou Weimin (Han)

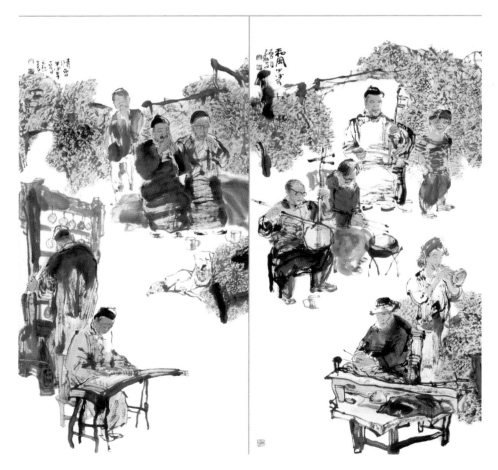

古乐之乡　166cm × 139cm
寇元勋（白族）
Home of the Ancient Music
Kou Yuanxun (Bai)

艳阳秋　174cm × 80cm　吴耕耘（汉族）
Sunny Autumn　Wu Gengyun (Han)

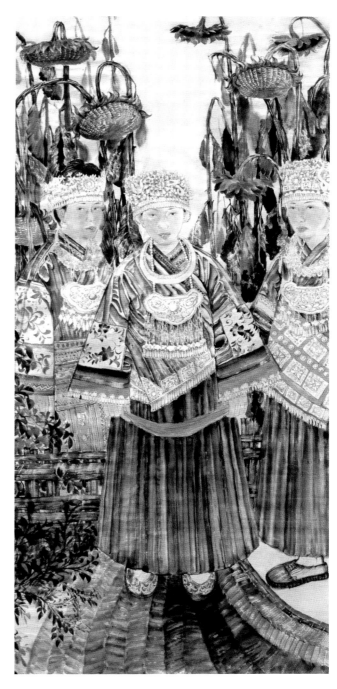

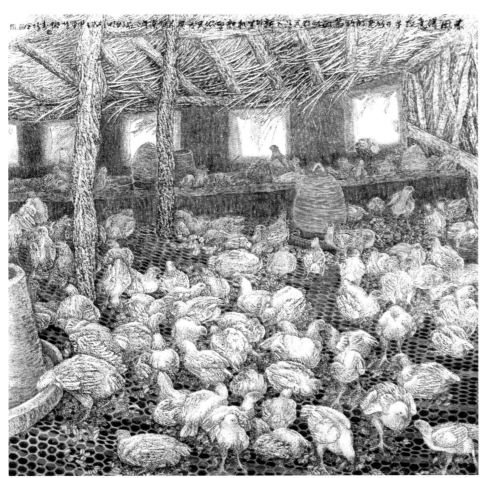

家园得意　185cm × 190cm
赵玉阳、李培全（汉族）
Wealthy Family
Zhao Yuyang, Li Peiquan (Han)

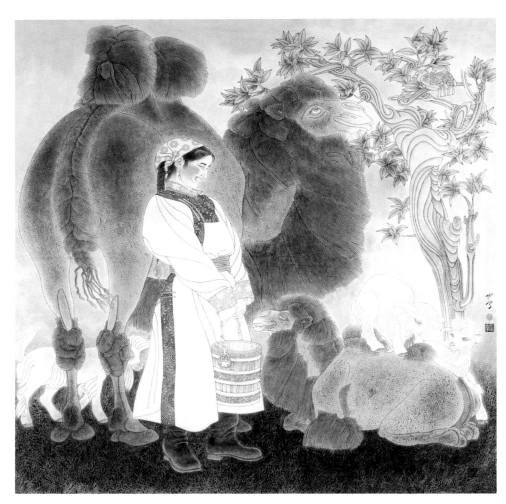

草原春暖　177cm × 172cm
包世学（蒙古族）
Warm Spring of the Grassland
Bao Shixue (Mongolian)

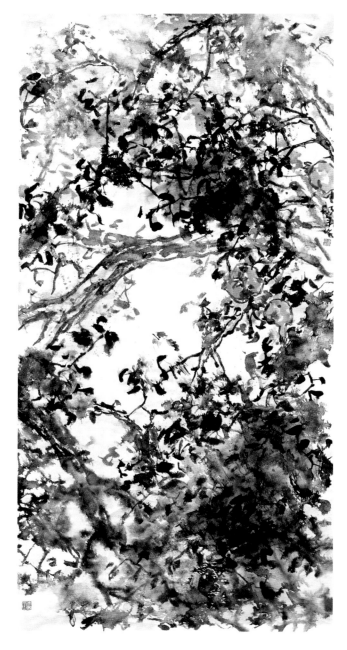

秋赏　131cm × 66cm　张伟革（汉族）
Autumn Appreciation　Zhang Weige (Han)

雾漫山寨　66cm × 66cm
王孟义（瑶族）
Mist Covering the Mountain Village
Wang Mengyi (Yao)

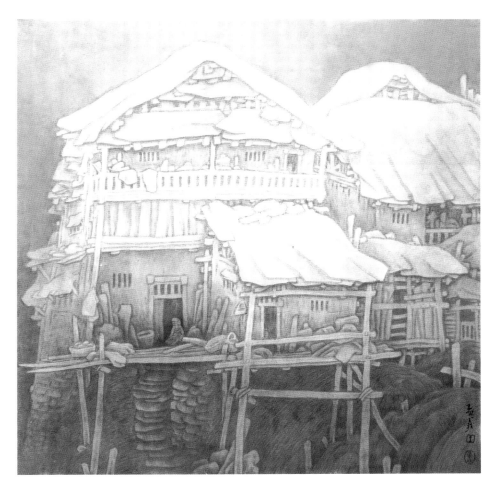

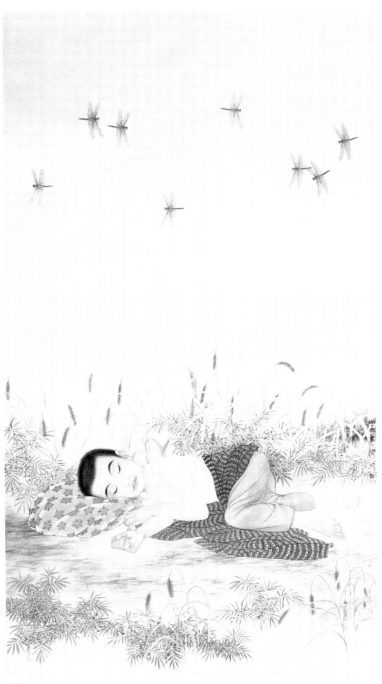

天使的梦　179cm × 91cm　刘树允（汉族）
Angel's Dream　Liu Shuyun (Han)

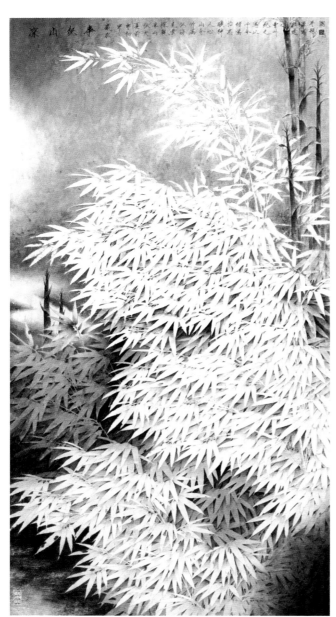

凉山纪事　230cm × 120cm　赵建军（汉族）
Things about Liang Mountain　Zhao Jianjun (Han)

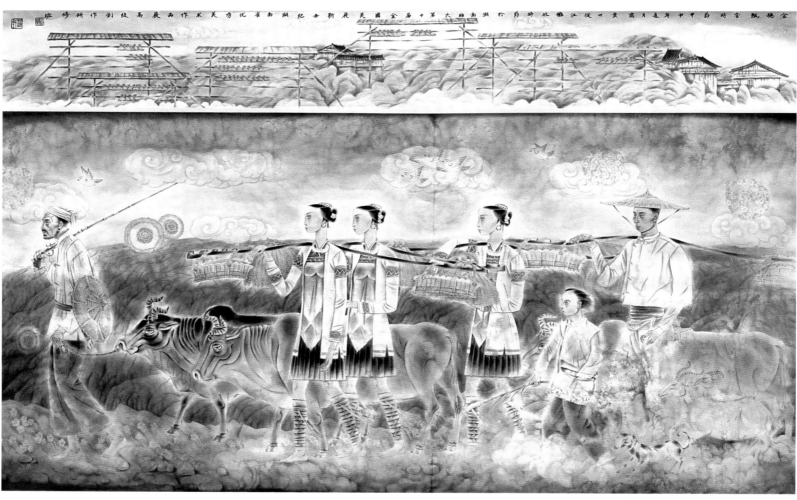

金穗飘香时节　114cm × 182cm　胡　林（汉族）　Harvest Time　Hu Lin (Han)

苗家姐妹　255cm × 145cm　史建红（汉族）
Miao Sisters　Shi Jianhong (Han)

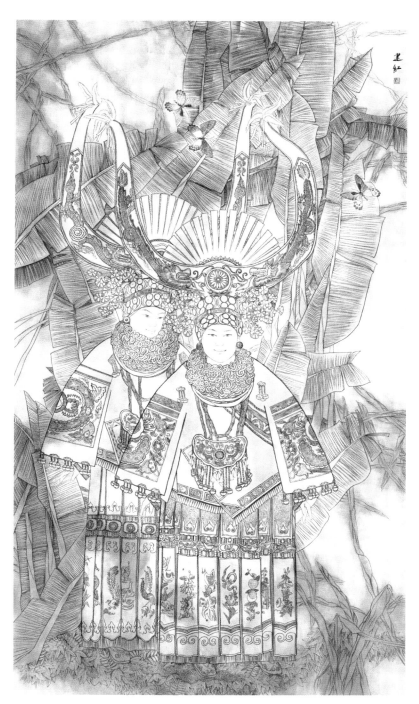

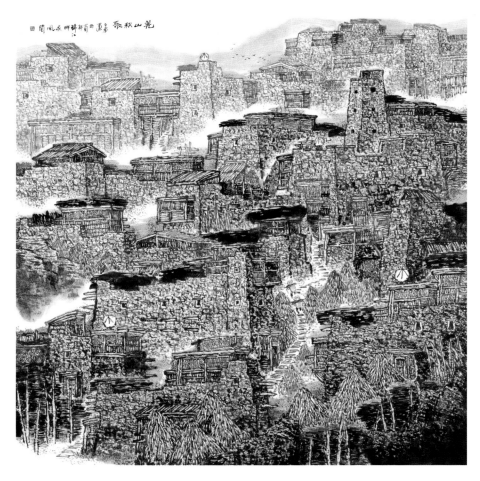

羌山秋歌　145cm × 148cm　王正春（汉族）
Autumn Song of Qiang Mountain
Wang Zhengchun (Han)

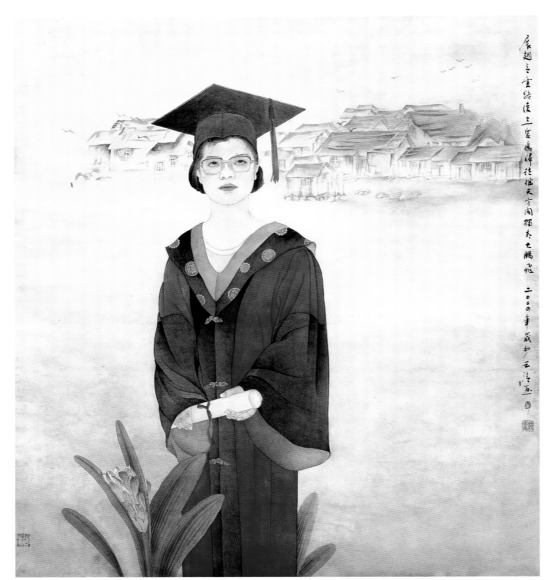

毕业歌　141cm × 128cm
韩云清（满族）
Graduation
Han Yunqing (Manchu)

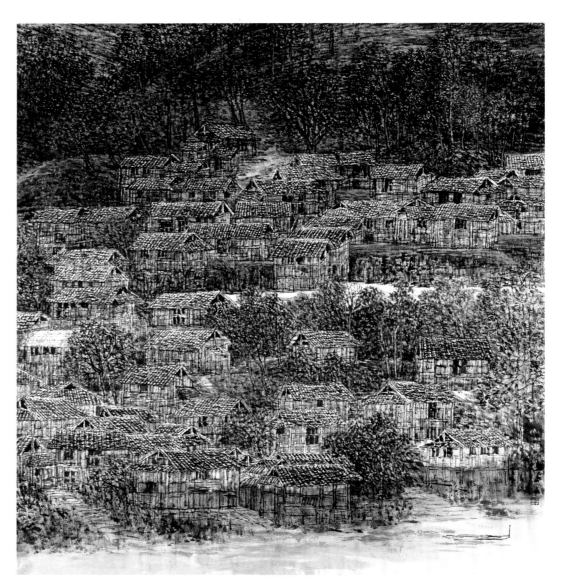

苗家春早　170cm × 156cm
钟彩君（汉族）
Early Spring of Miao
Zhong Caijun (Han)

秋落齐长城　181cm × 145cm
郭 峰（汉族）
Great Wall in Autumn
Guo Feng (Han)

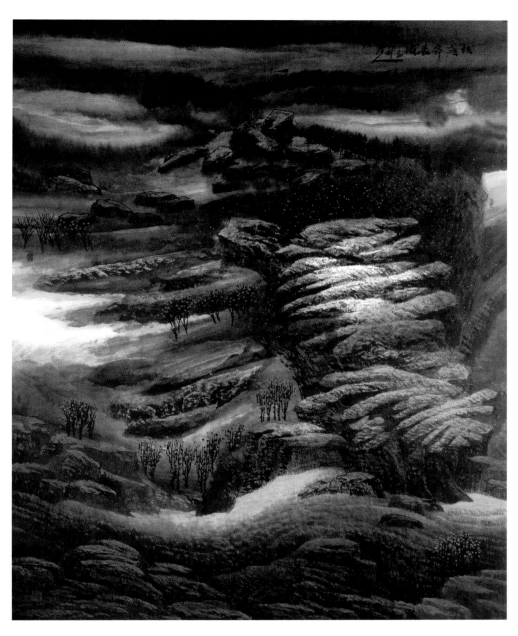

晨　174cm × 113cm　常 青（汉族）
Morning　Chang Qing (Han)

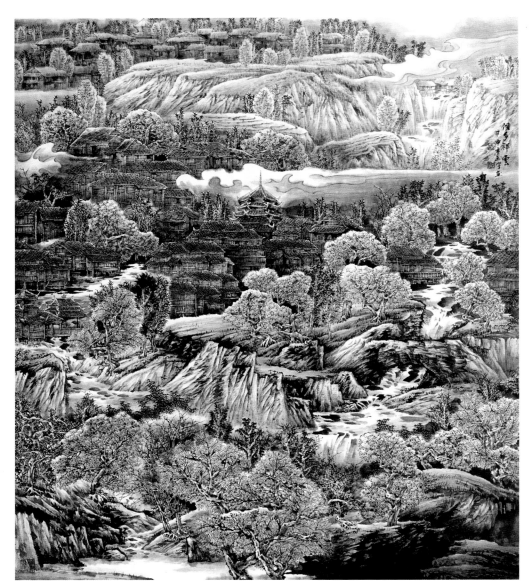

侗乡祥云　163cm × 136cm
林玉宇（汉族）
Propitious Clouds over Dong Villages
Lin Yuyu (Han)

高原情深　193cm × 178cm
甘东明（汉族）
Passion for the Tableland
Gan Dongming (Han)

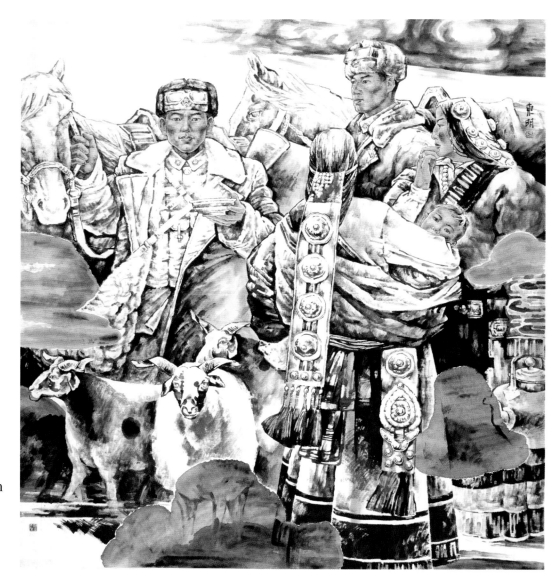

雪域风情图
134cm × 121cm
郭金服（汉族）
Snowy Land
Guo Jinfu (Han)

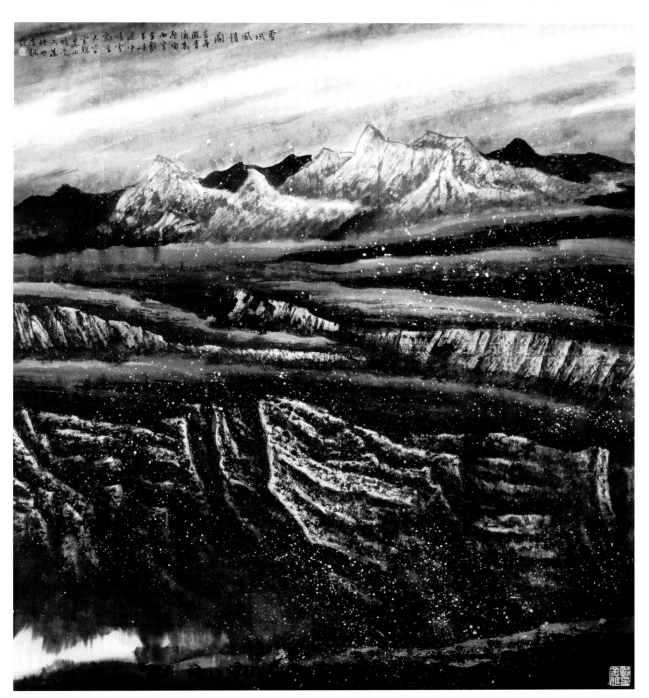

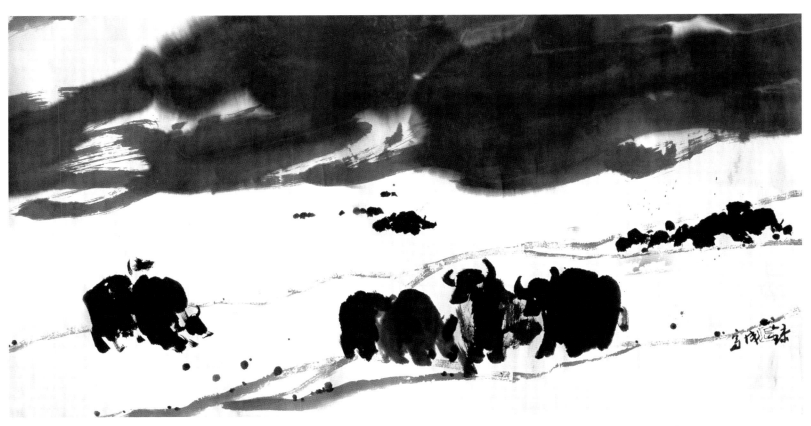

高原的云　98cm × 196cm　张录成（汉族）　Coulds over the Tableland　Zhang Lucheng (Han)

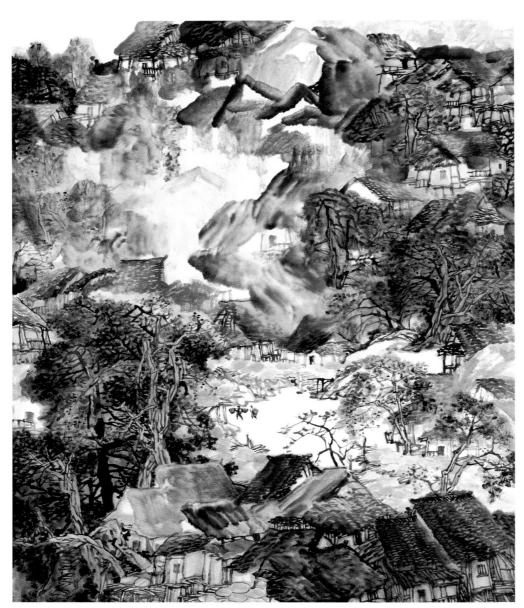

山寨晚霞　150cm × 125cm
吴烈民（侗族）
Sunset Glow of a Mountain Village
Wu Liemin (Dong)

行者无疆　143cm × 139cm
万运超（汉族）
Without Borders
Wan Yunchao (Han)

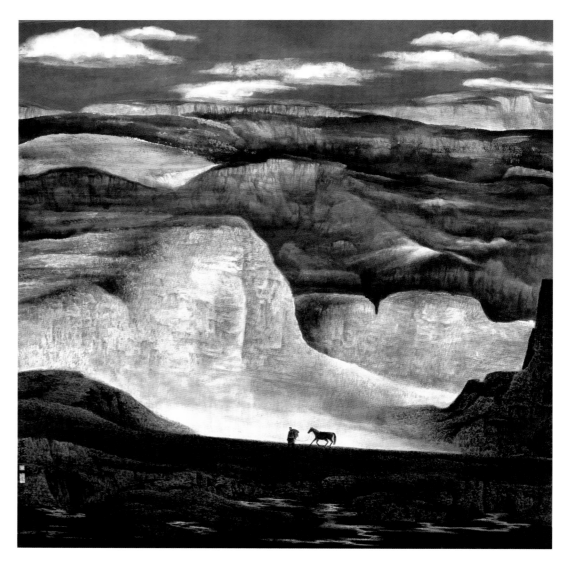

天心月圆　129cm × 84cm　李家田（回族）
Full Moon　Li Jiatian (Hui)

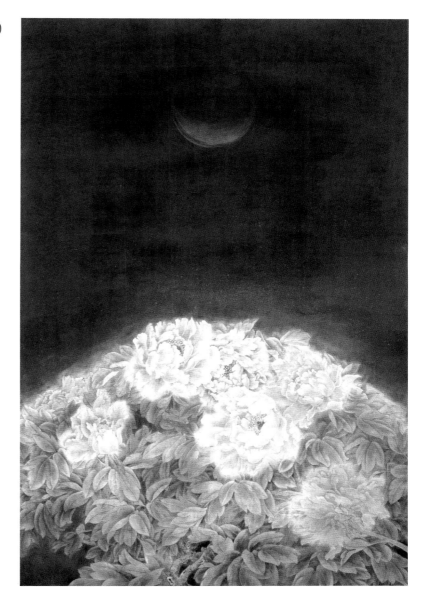

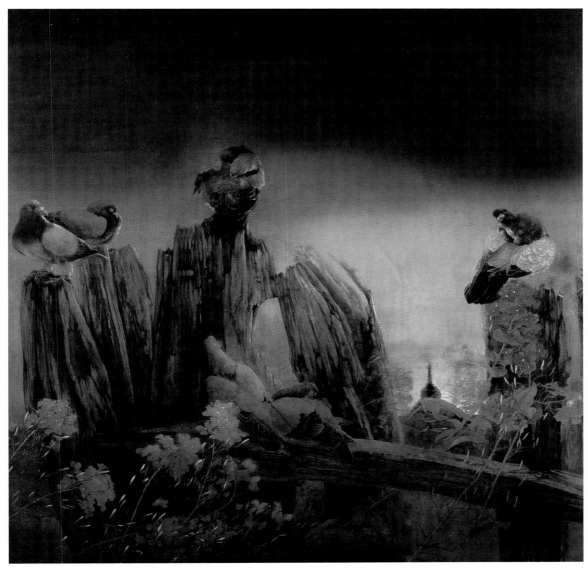

无题　144cm × 144cm
陈国新（汉族）
None Title
Chen Guoxin (Han)

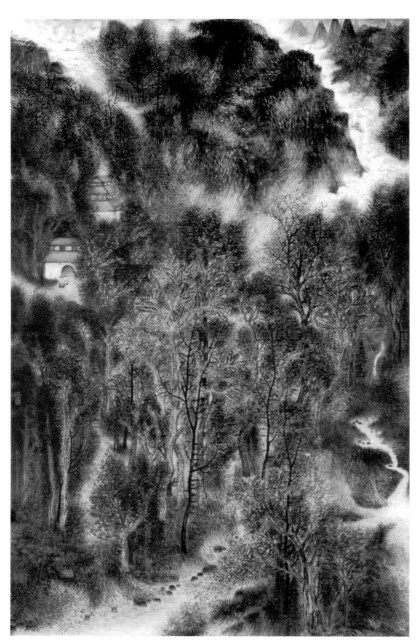

高山流云　191cm × 120cm
张宗凤（汉族）
Floating Clouds throught High Mountains
Zhang Zongfeng (Han)

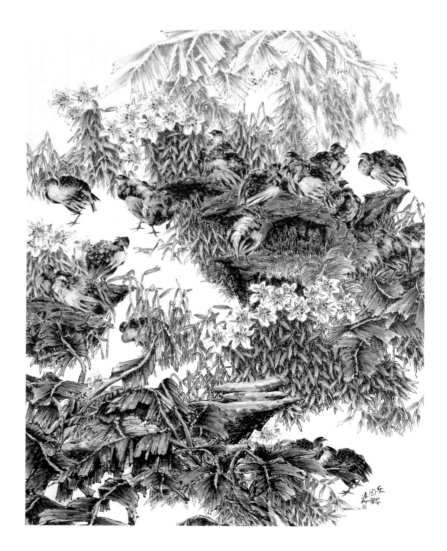

乐园　185cm × 145cm　王远翔（汉族）
Paradise　Wang Yuanxiang (Han)

侗寨秋爽　180cm × 97cm　孙海桂（汉族）
Autumn in a Dong Village　Sun Haigui (Han)

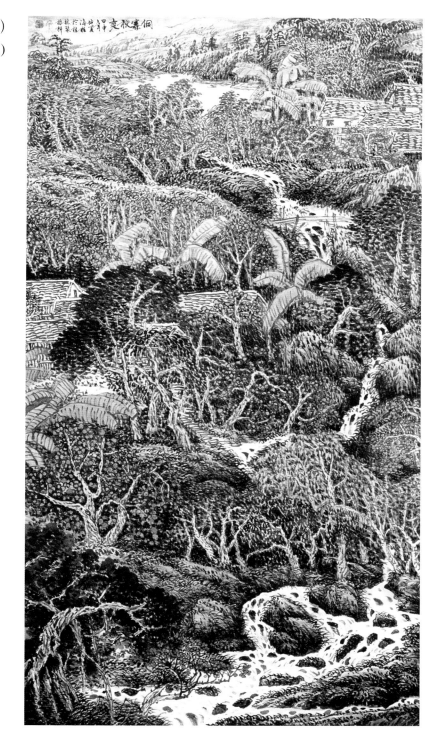

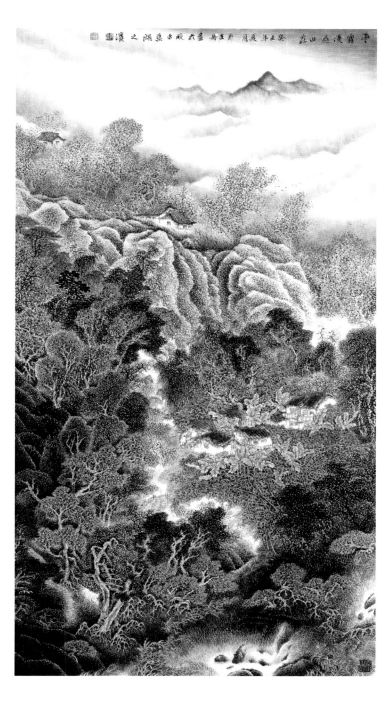

云雾漫过山庄　178cm × 96cm　郭在舟（汉族）
Clouds and Mist over a Mountain Village
Guo Zaizhou (Han)

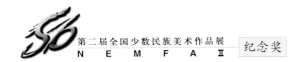

清溪潺潺绕故园　170cm × 144cm
陶君祥（汉族）
Clear Brook Surrounding the Country
Tao Junxiang (Han)

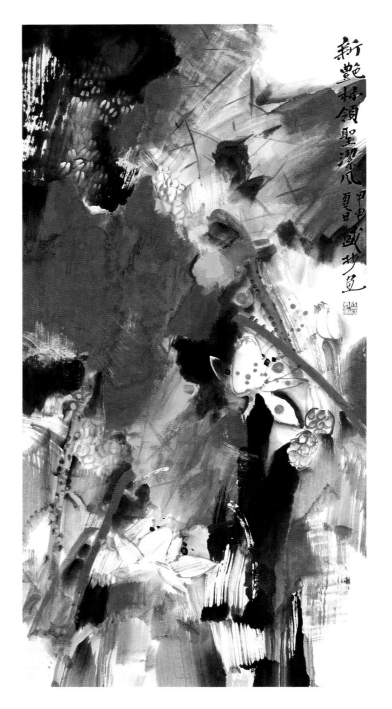

新艳标领圣洁风　138cm × 70cm　申盛林（汉族）
Pure and Grace　Shen Shenglin (Han)

秋到农家　198cm × 204cm
齐 松（汉族）
Autumn Comes to the Farmhouse
Qi Song (Han)

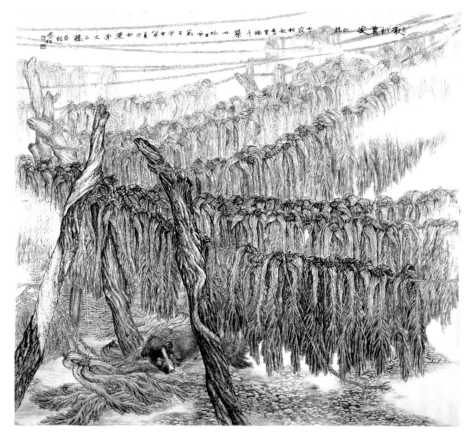

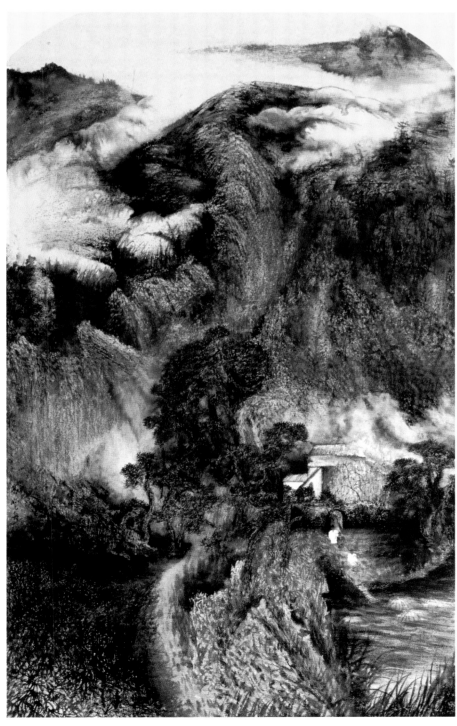

秋到农家　198cm × 204cm
齐 松（汉族）
Autumn Comes to the Farmhouse
Qi Song (Han)

秋意　187cm × 96cm　高登舟（汉族）
Autumn　Gao Dengzhou (Han)

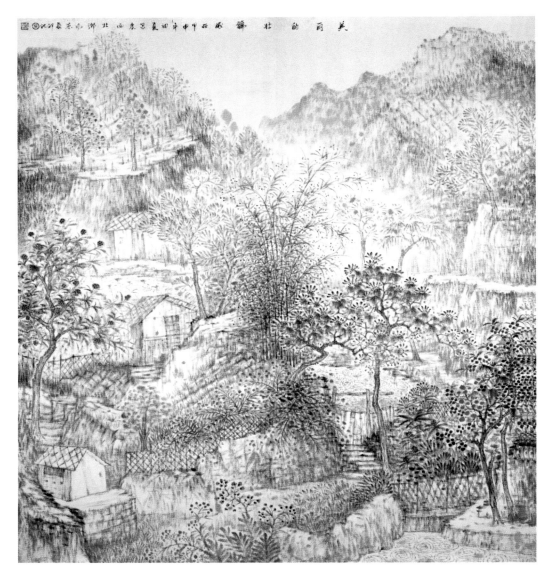

美丽的壮锦　155cm × 141cm
卿泰卯（汉族）
Beautiful Zhuang Brocade
Qing Taimao (Han)

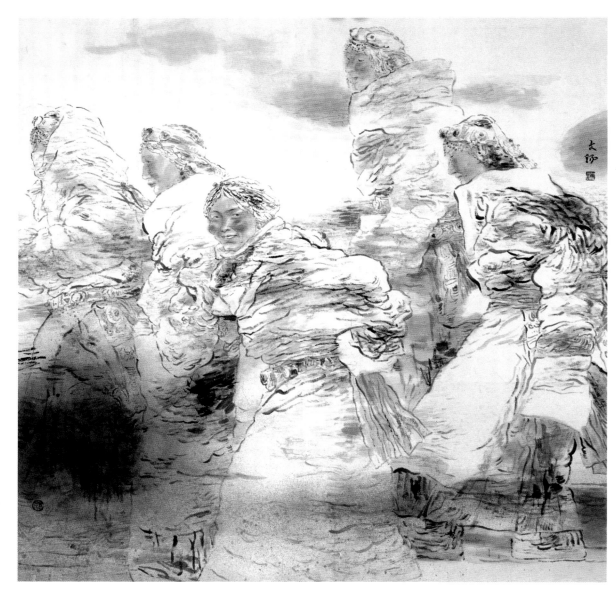

和风　125cm × 124cm
范文阳（汉族）
Gentle Wind
Fan Wenyang (Han)

七月的寄语　65cm × 65cm
周伯军（汉族）
July　Zhou Bojun (Han)

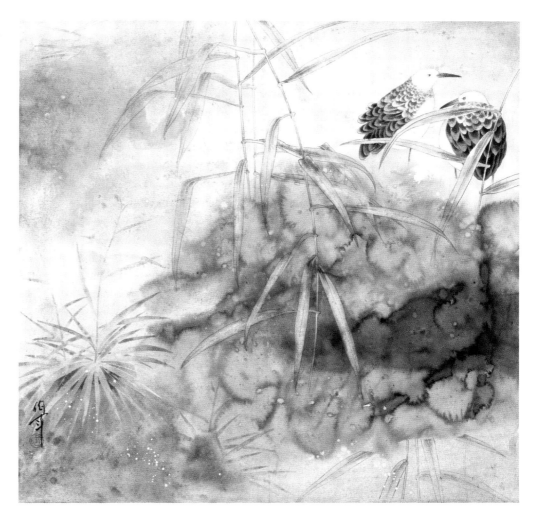

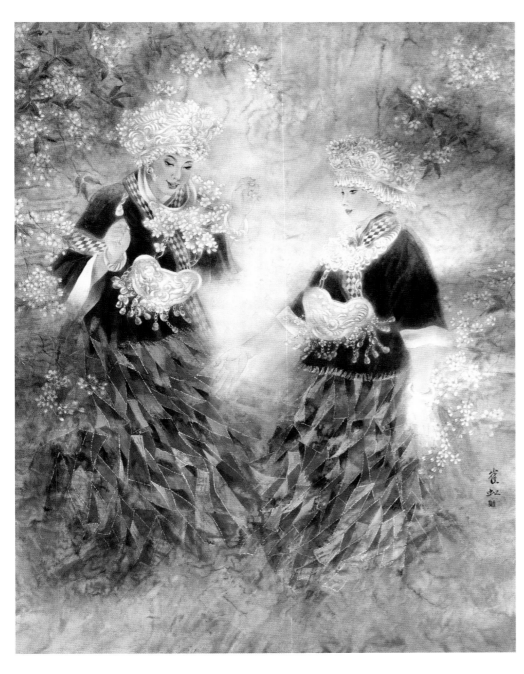

春到山寨　185cm × 140cm
崔 虹（汉族）
Spring Arrives at a Mountain Village
Cui Hong (Han)

听山歌　177cm×93cm　邓 彬（壮族）
Listening to the Mountain Ballads　Deng Bin (Zhuang)

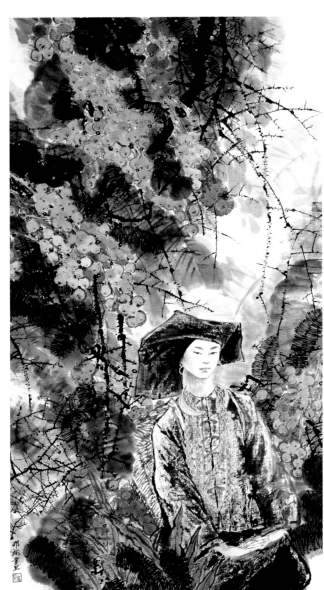

一溪清泉出幽涧　135cm×132cm
龙飞宇（汉族）
A Clear Stream　Long Feiyu (Han)

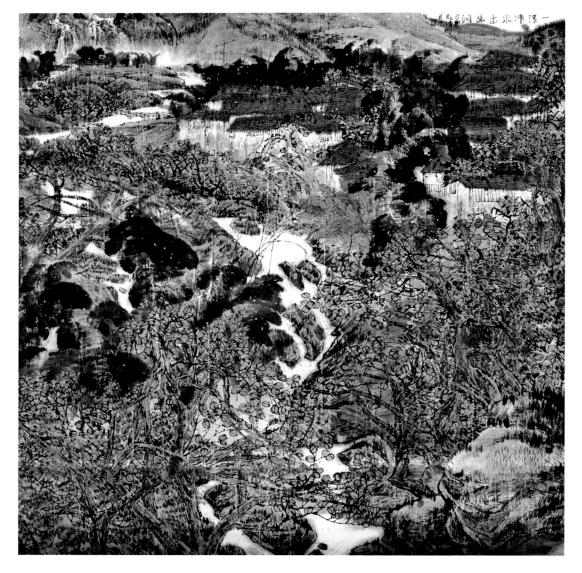

荷塘新雨后　明年花更红（二条屏）
176cm × 130cm
黄书元（汉族）
Lotus Pond after Rain, Flowers will be
Redder Next Year
Huang Shuyuan (Han)

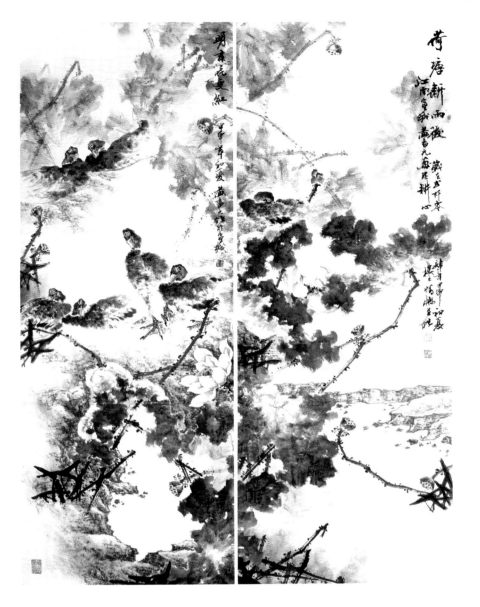

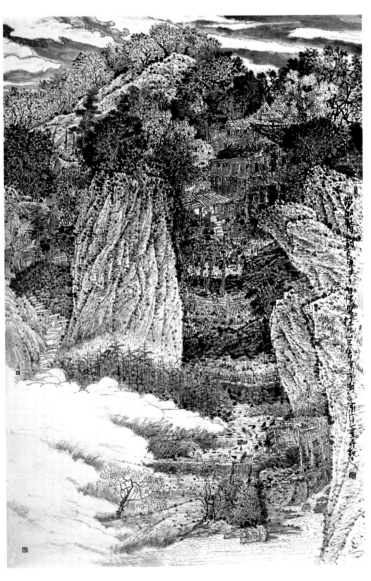

苗山情韵　197cm × 124cm　闭宗廷（汉族）
Glimpse of Miao Mountains　Bi Zongting （Han）

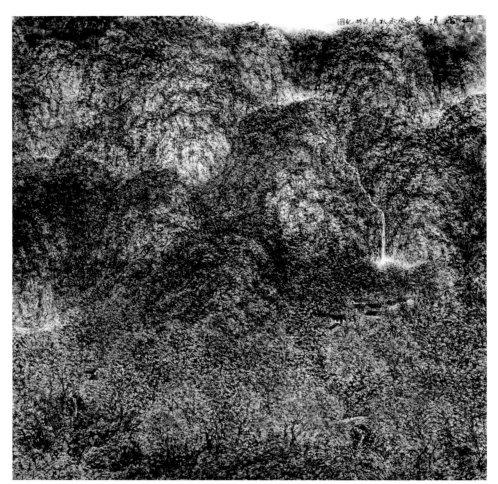

山谷鸣泉　121cm × 123cm
苟　彬（汉族）
Frolic Fountain inside the Valley
Gou Bin (Han)

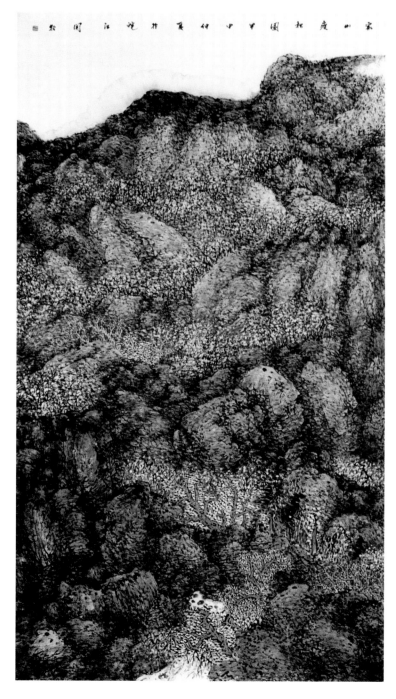

家山瘦秋图　180cm × 97cm　光国庆（汉族）
Mountains at Home in Autumn
Guang Guoqing (Han)

潮汐和船　166cm × 158cm
陈春勇（汉族）
Tide and Boat
Chen Chunyong (Han)

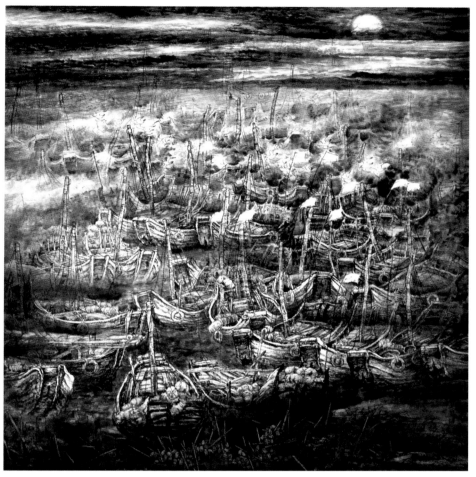

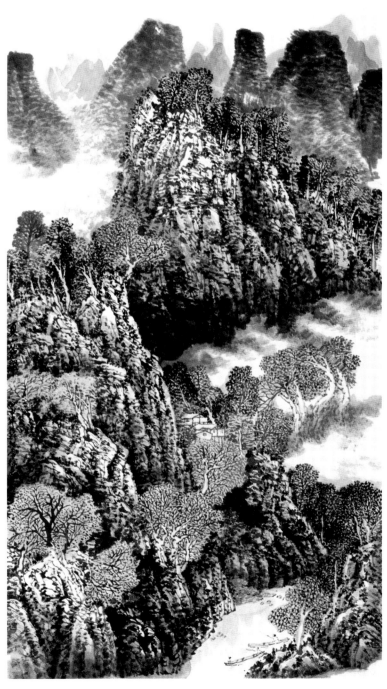

夏山苍翠　195cm × 105cm　徐家珏（汉族）
Verdant Mountain　Xu Jiajue (Han)

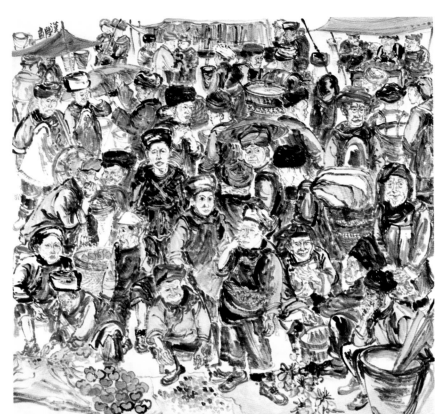

苗家风采 180cm × 180cm 房汉陆（汉族）
Glimpse of Miao Fang Hanlu (Han)

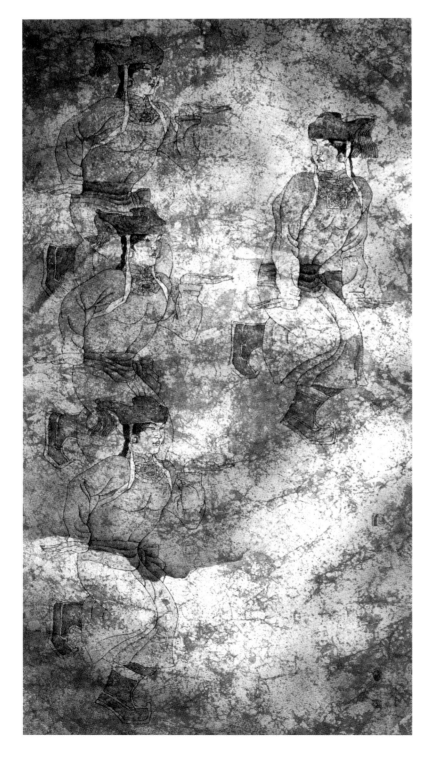

永恒 163cm × 87cm 包世德（蒙古族）
Forever Bao Shide (Mongolian)

薄暮　184cm × 123cm　陈晗晟（汉族）
Dusk　Chen Hansheng (Han)

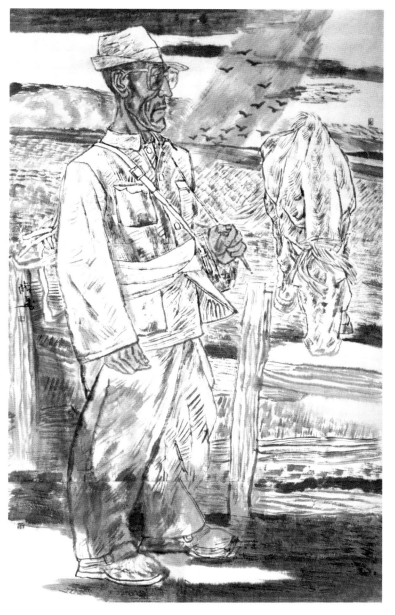

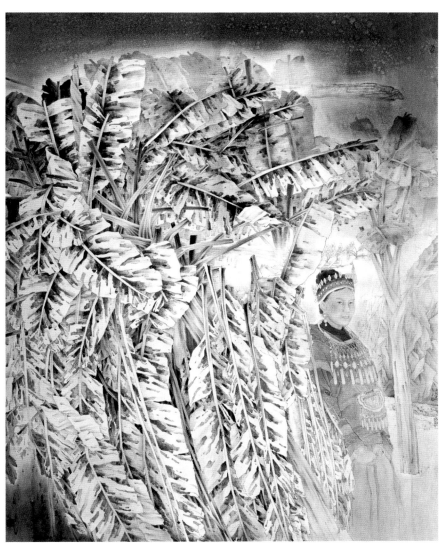

流动的云　190cm × 160cm　吴建明（汉族）
Floating Clouds　Wu Jianming (Han)

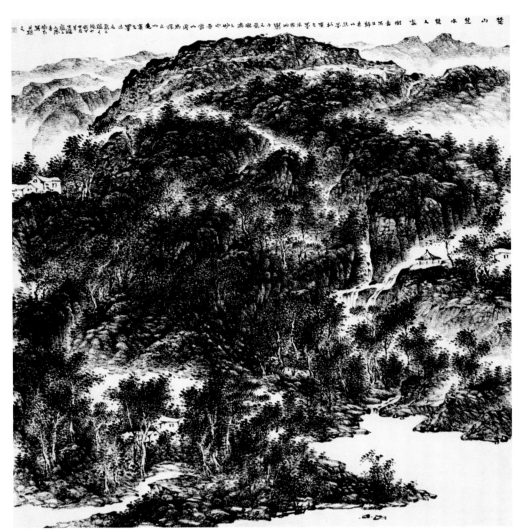

楚山楚水楚人家　190cm × 198cm
胡喻良（汉族）
Mountian, River and People of Chu
Hu Yuliang (Han)

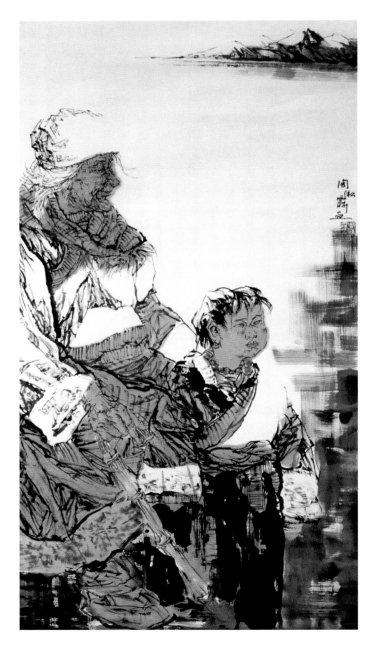

远山　180cm × 96cm　周淞霖（汉族）
Distant Mountains　Zhou Songlin (Han)

山谷里的呼唤　213cm × 191cm
陈宝亮（汉族）
Calls Resounding through the Valley
Chen Baoliang (Han)

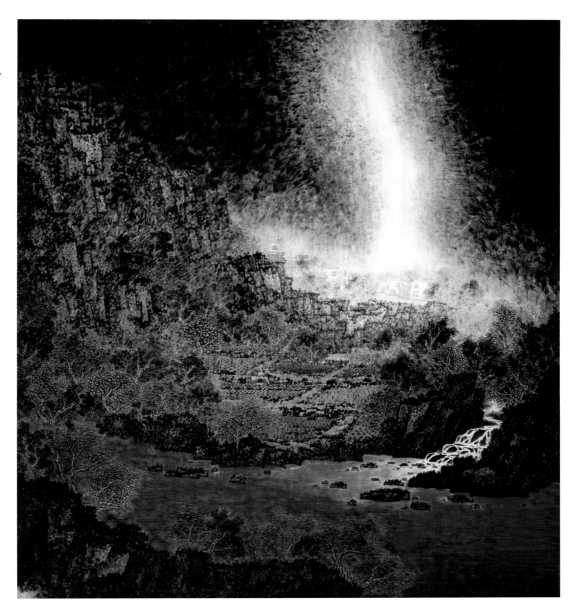

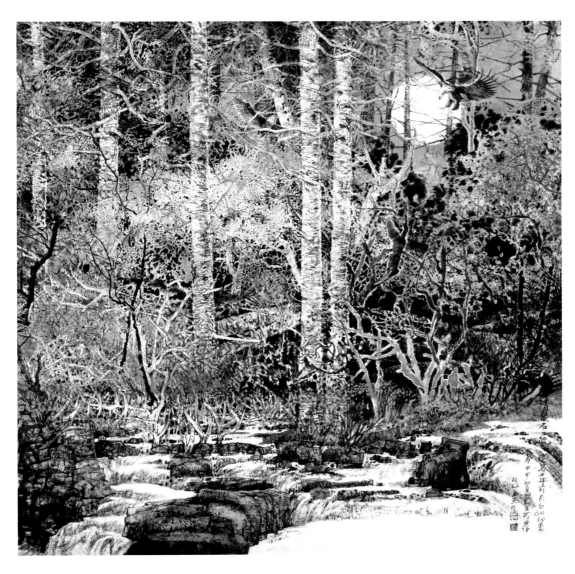

清泉石上流　179cm × 181cm
爱新觉罗·连经（满族）
A Clear Stream Floating over
the Stones
Aixinjueluo·Lianjing (Manchu)

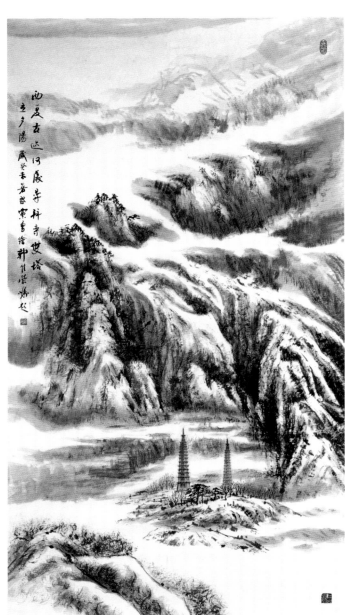

双塔斜辉　180cm × 97cm　党　勇（满族）
Twin Towers in the Setting Sun　Dang Yong (Manchu)

苗寨高秋　173cm × 187cm
徐　隆（汉族）
Late Autumn in A Miao Village
Xu Long (Han)

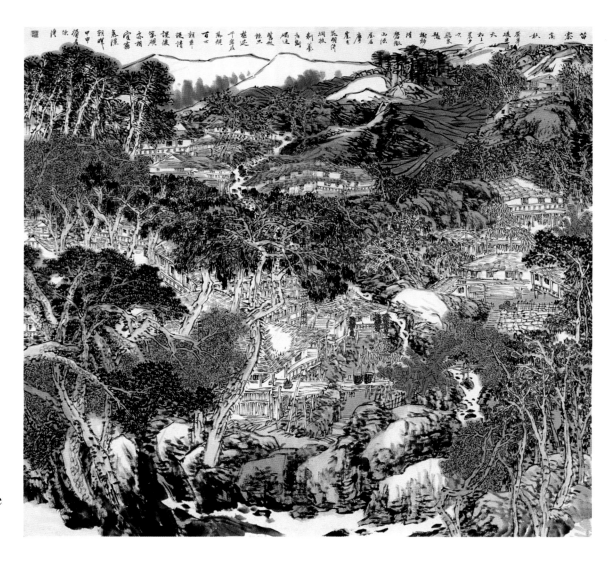

228

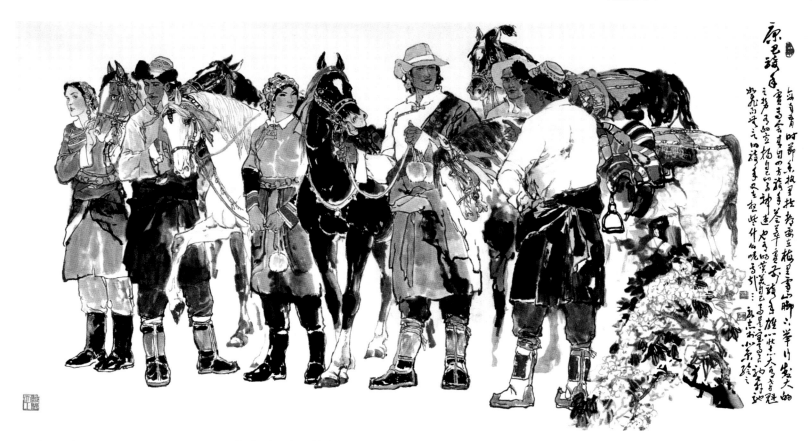

康巴骑手　97cm × 180cm　李永志（汉族）　Kangba Riders　Li Yongzhi (Han)

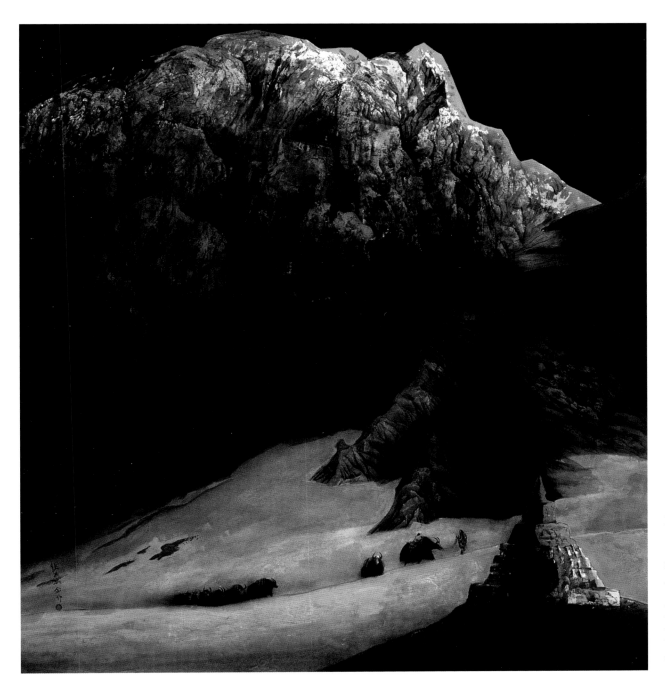

走出大山
154cm × 144cm
德西央金（藏族）
Walking Out of the
Mountain
Dexi Yangjin
(Tibetans)

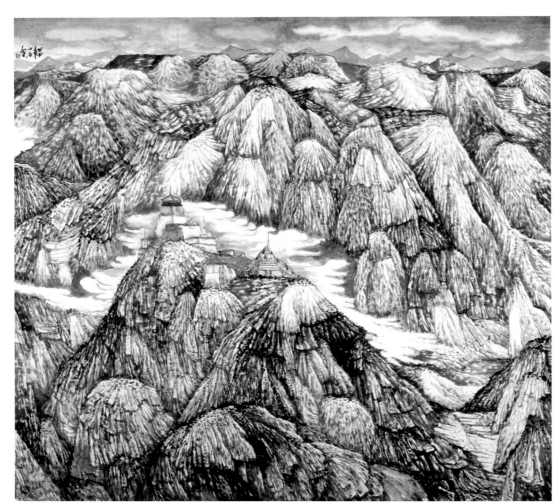

山水　173cm × 184cm
詹卫国（汉族）
Landscape
Zhan Weiguo (Han)

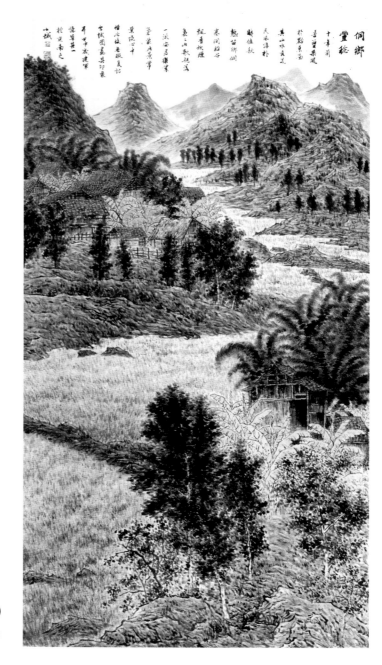

侗乡丰稔　180cm × 97cm　谢建军（汉族）
Harvest in a Dong Village　Xie Jianjun (Han)

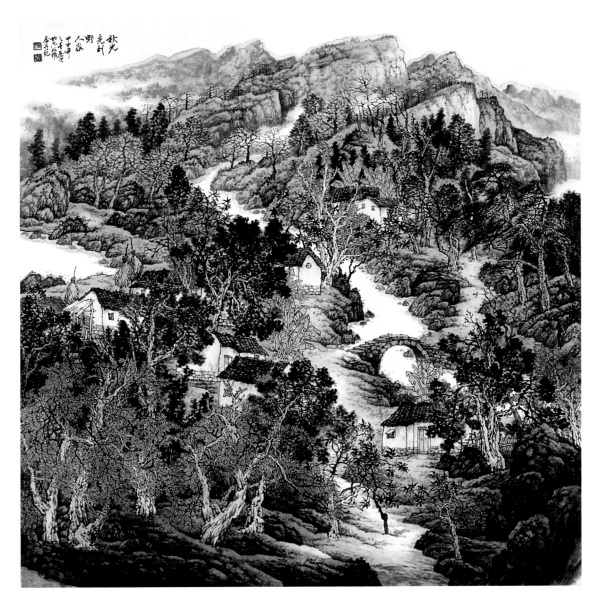

秋光先到野人家
177cm × 169cm
秦 天（苗族）
Arrival of Autumn
Qin Tian (Miao)

新嫁娘　125cm × 180cm　张世新（满族）　Bride　Zhang Shixin (Manchu)

高原雄莽秋色异　185cm × 145cm
包少茂（汉族）
Majestic Tableland in Autumn
Bao Shaomao (Han)

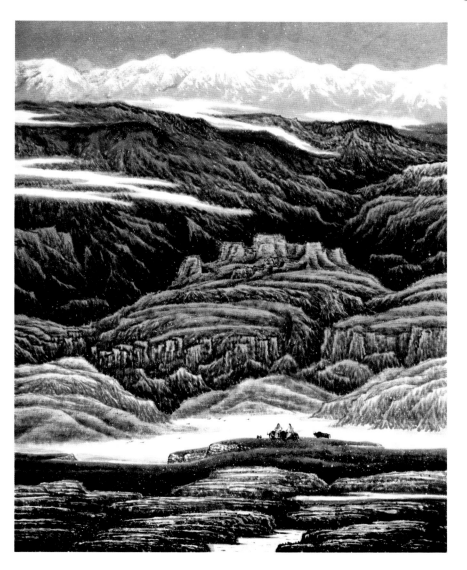

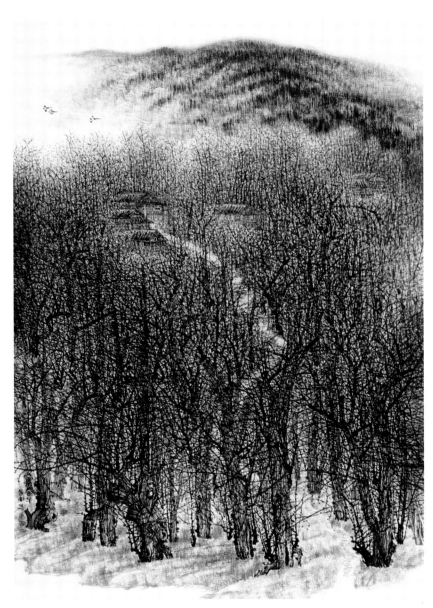

春到山寨　179cm × 124cm　李超南（土家族）
Spring Arrives at a Mountain Village
Li Chaonan (Tujia)

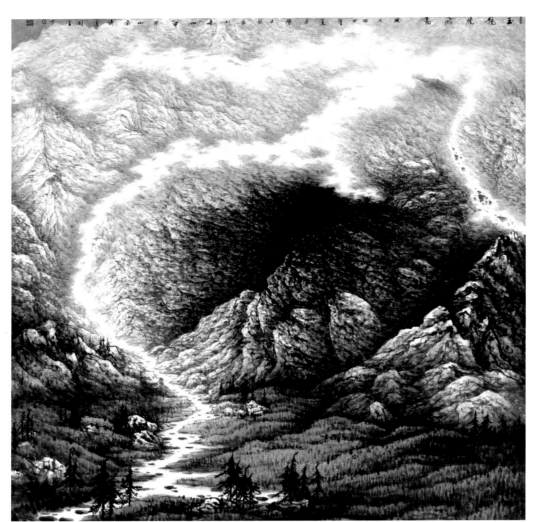

玉龙腾飞图　193cm × 195cm
陈天然（汉族）
Flying Dragon
Chen Tianran (Han)

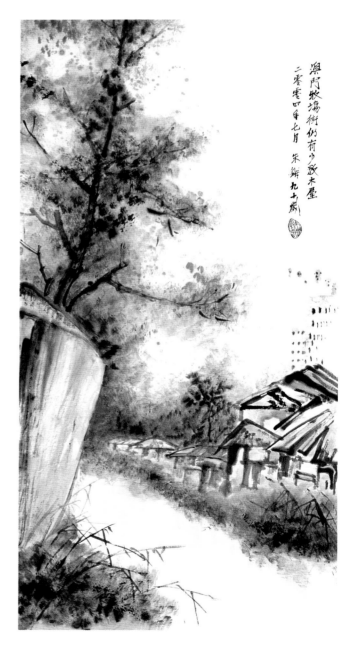

澳门牧场街　138cm × 70cm　朱 锵（澳门）
Street of Pastureland in Macao　Zhu Qiang (Macao)

画虎玉夏初申甲 曦晨

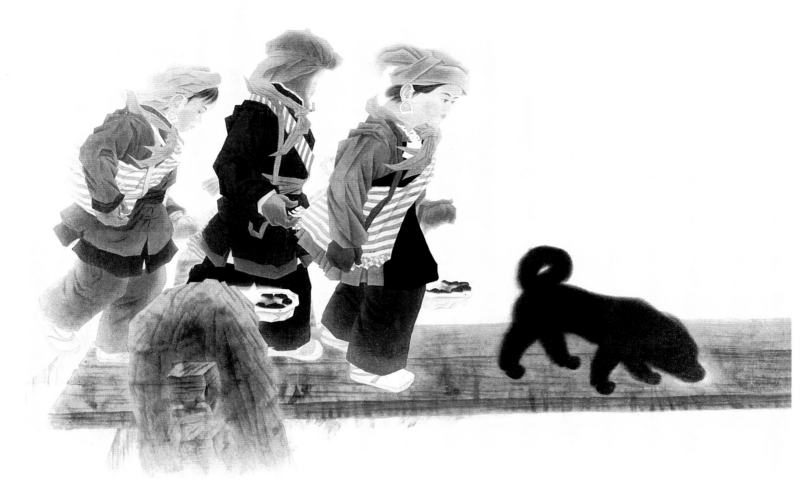

晨曦　112cm × 171cm　石玉虎（布依族）　Dawn　Shi Yuhu (Bouyei)

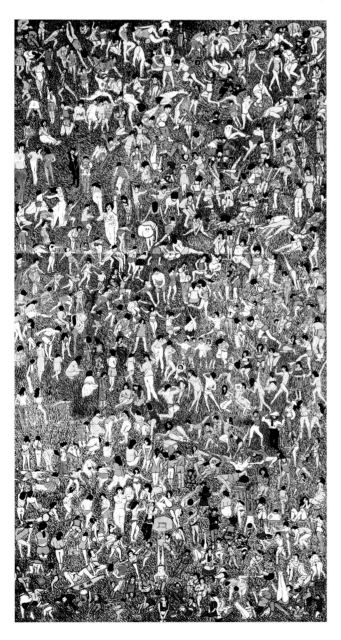

健身　136cm × 69cm　金 承（满族）
Exercise　Jin Cheng (Manchu)

第二届全国少数民族美术作品展 纪念奖
NEMFA II

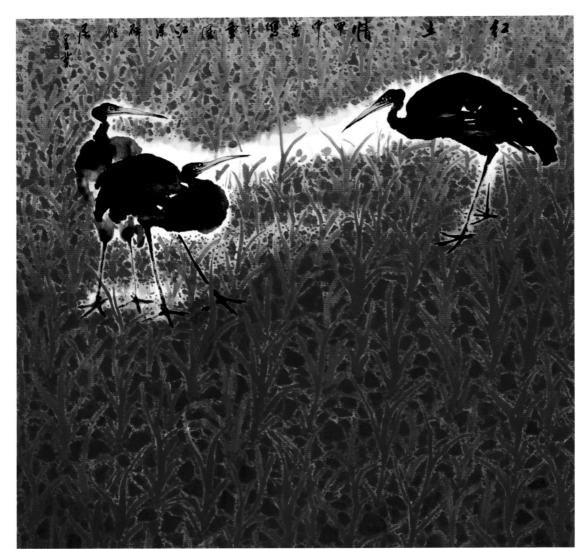

红土情　114cm × 117cm
邱呈业（汉族）
Passion for the Red Soil
Qiu Chengye (Han)

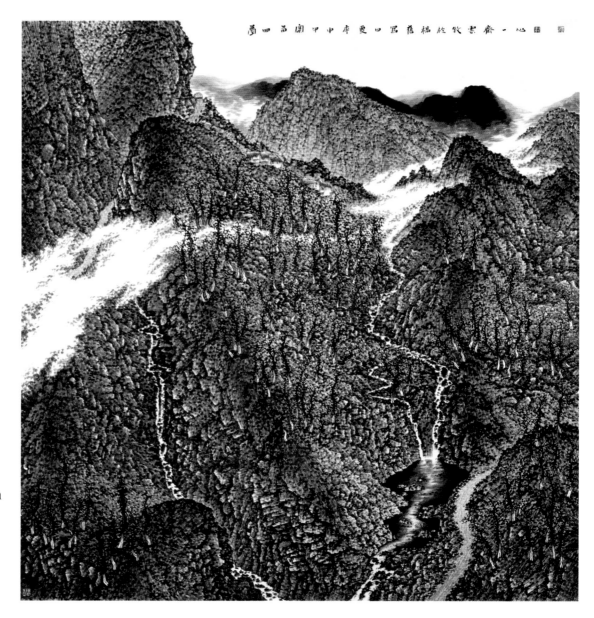

梦回苗寨　197cm × 180cm
轩一心（汉族）
Going back to the Miao
Village in Dreams
Xuan Yixin (Han)

东风花语　192cm × 163cm
张东菊（汉族）
Flowers in the Breeze
Zhang Dongju (Han)

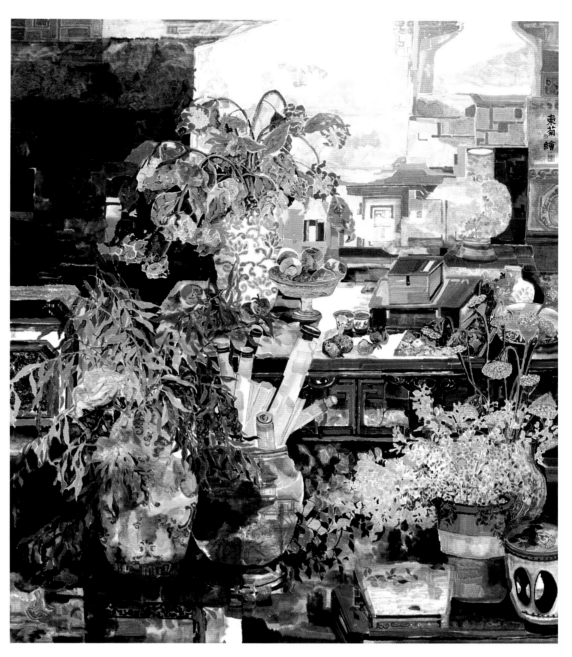

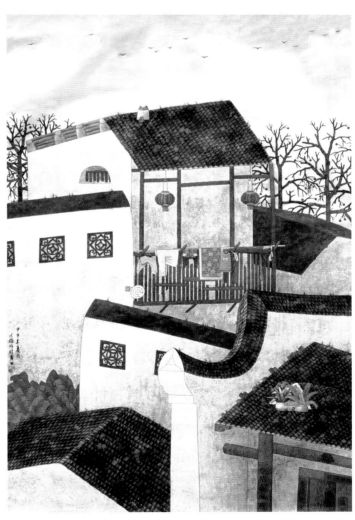

晨光叠秀　140cm × 96cm　陈雪琼、陈明雄（汉族）
Morning Rays　Chen Xueqiong, Chen Mingxiong (Han)

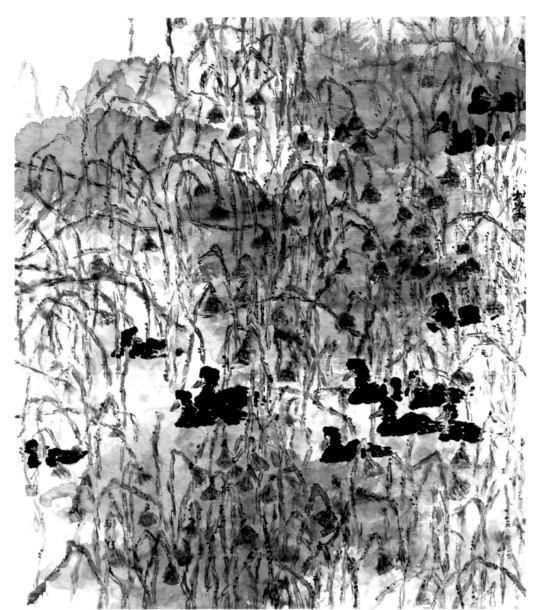

无题　175cm × 144cm
张如学（汉族）
No Title
Zhang Ruxue (Han)

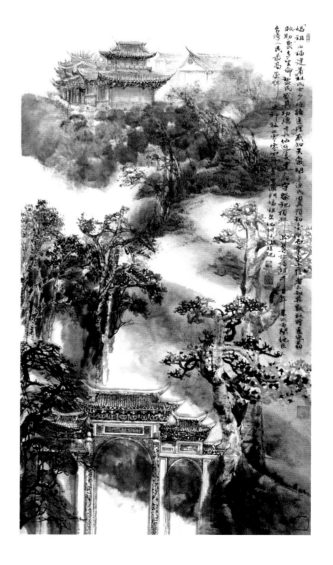

妈祖庙　179cm × 97cm　伍沃江（澳门）
Temple of Goddess of the Sea　Wu Wojiang (Macao)

238

花衣银饰　155cm × 155cm
朱崇珍、宋运友（汉族）
Colourful Dresses with Silver Adornments
Zhu Chongzhen, Song Yun you (Han)

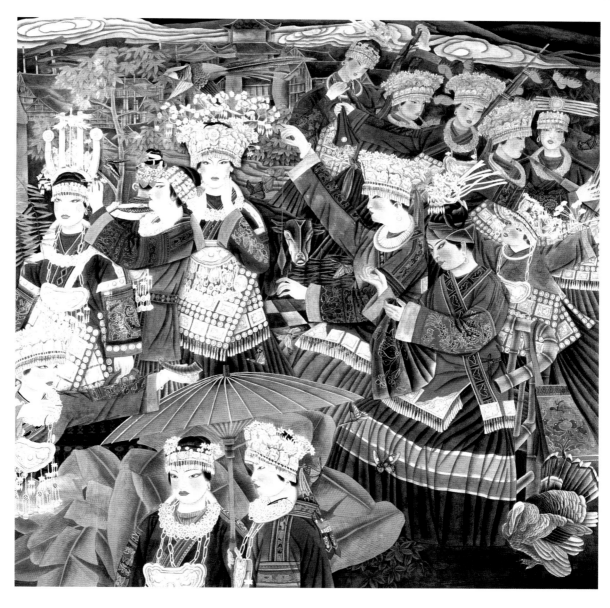

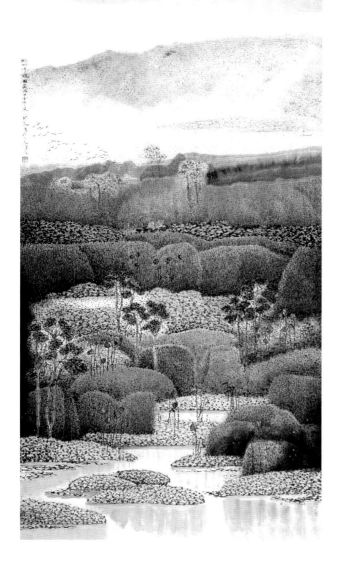

湖畔清晓图　180cm × 96cm　胡稼农（汉族）
Morning Lakeside　Hu Jianong (Han)

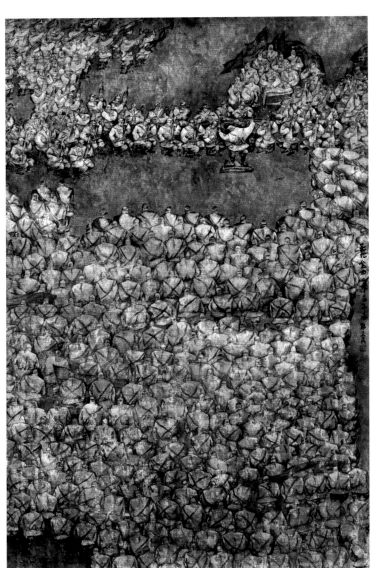

圣地金曲　190cm × 115cm　郭正民（汉族）
Golden Song　Guo Zhengmin (Han)

盛世放歌　177cm × 142cm
潘风全（汉族）
Singing at Heyday
Pan Fengquan (Han)

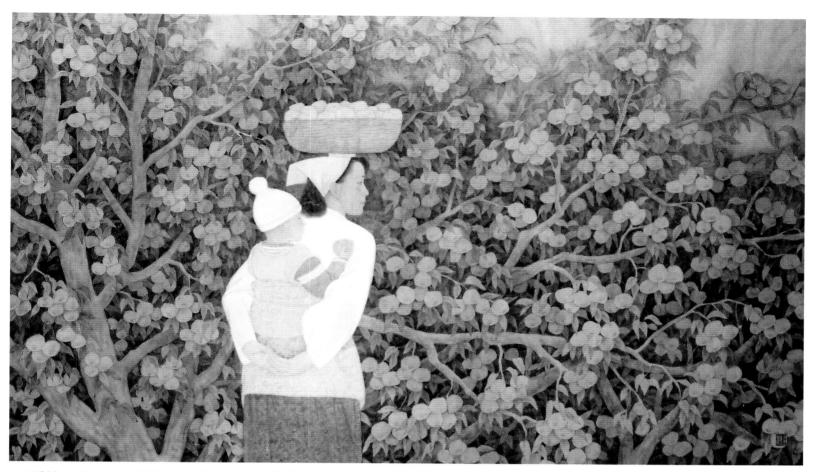

硕果　60cm×104cm　任 川（朝鲜族）　Great Achievements　Ren Chuan (Chaoxian)

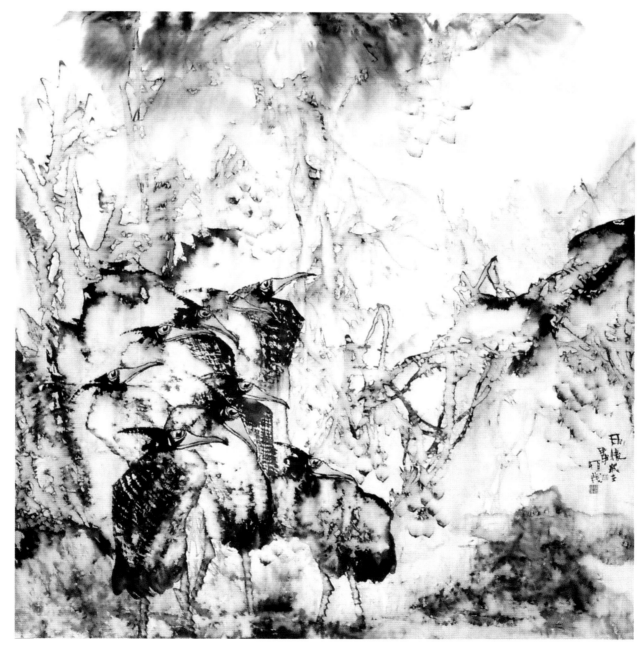

雨后　150cm×150cm　任恒茂（汉族）　After the Rain　Ren Hengmao (Han)

油画作品

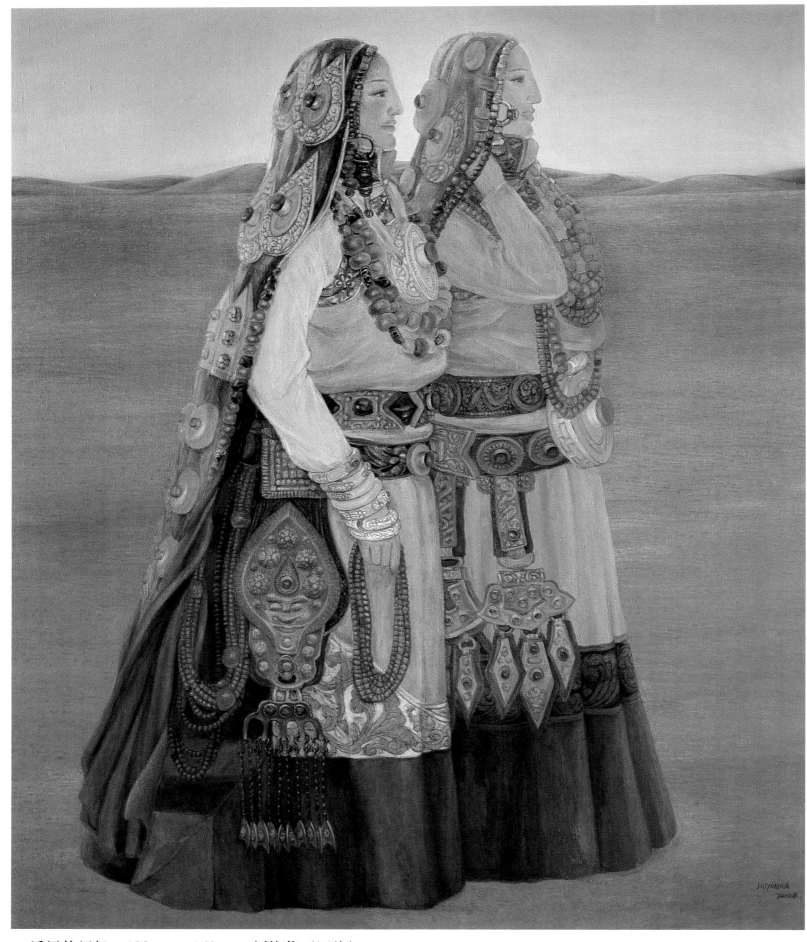

遥远的记忆　190cm × 160cm　刘艳华（回族）
Faraway Recollections　Liu Yanhua (Hui)

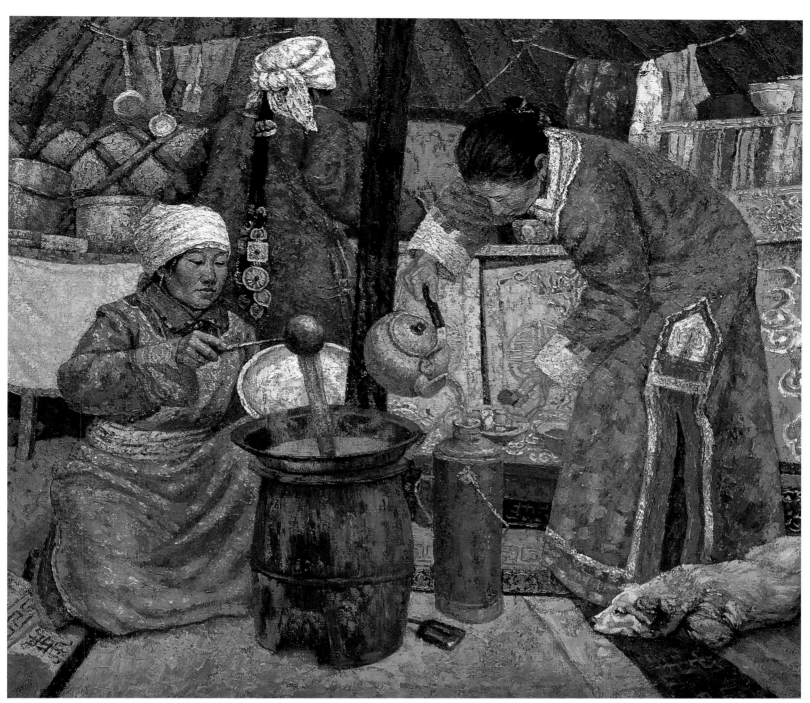

茶香　160cm × 180 cm　李喜成（蒙古族）
Tea Aroma　Li Xicheng (Mongolian)

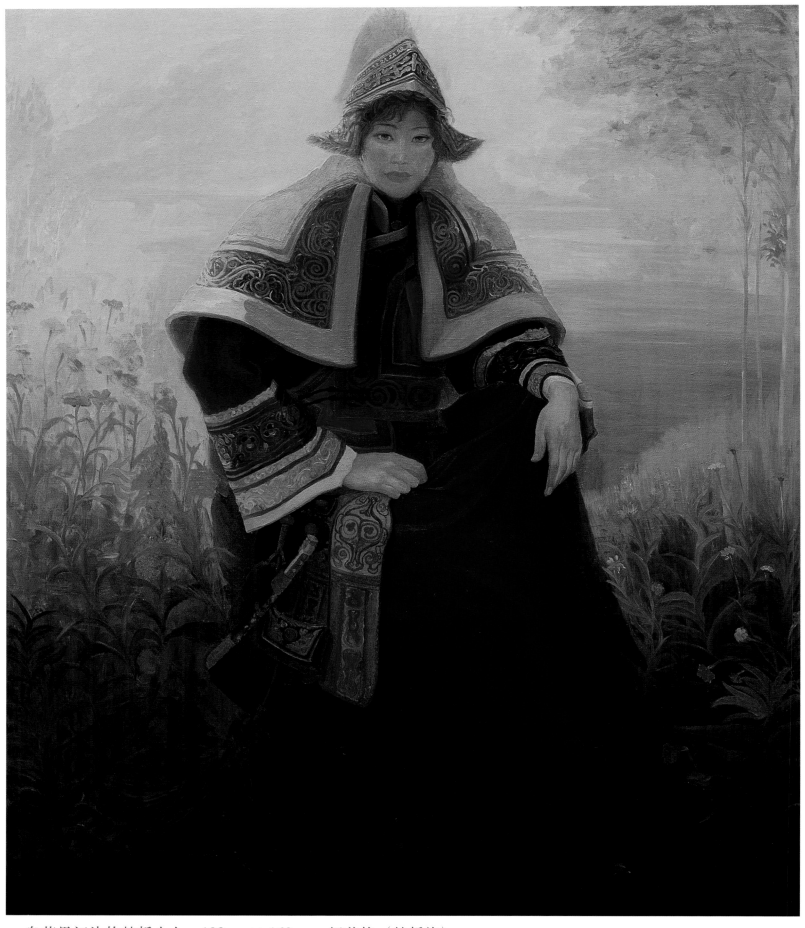

乌苏里江边的赫哲少女　190cm × 160cm　纪美艳（赫哲族）
The Hezhe Girl by the Wusuli River　Ji Meiyan (Hezhe)

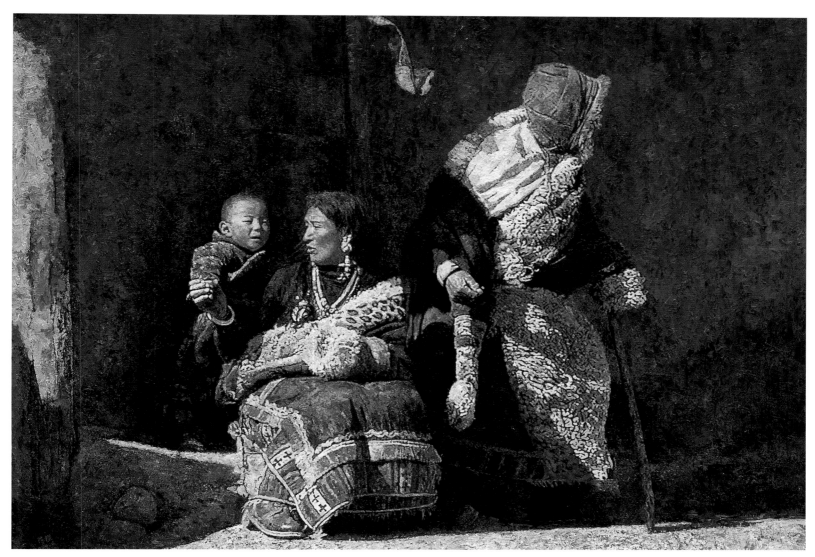

享受阳光　137cm×187cm　陈 铿（汉族）
Enjoy the Sunshine　Chen Keng (Han)

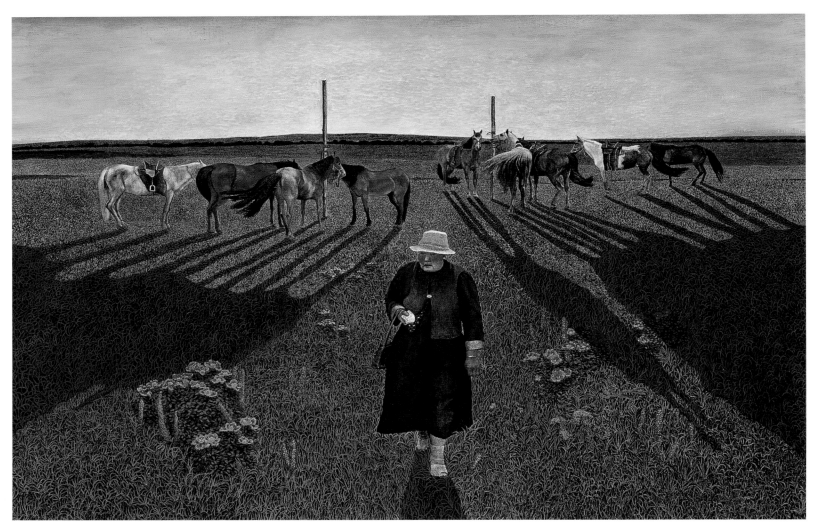

绿草地　120cm × 180cm　李岩坪（满族）
Green Meadow　Li Yanping (Manchu)

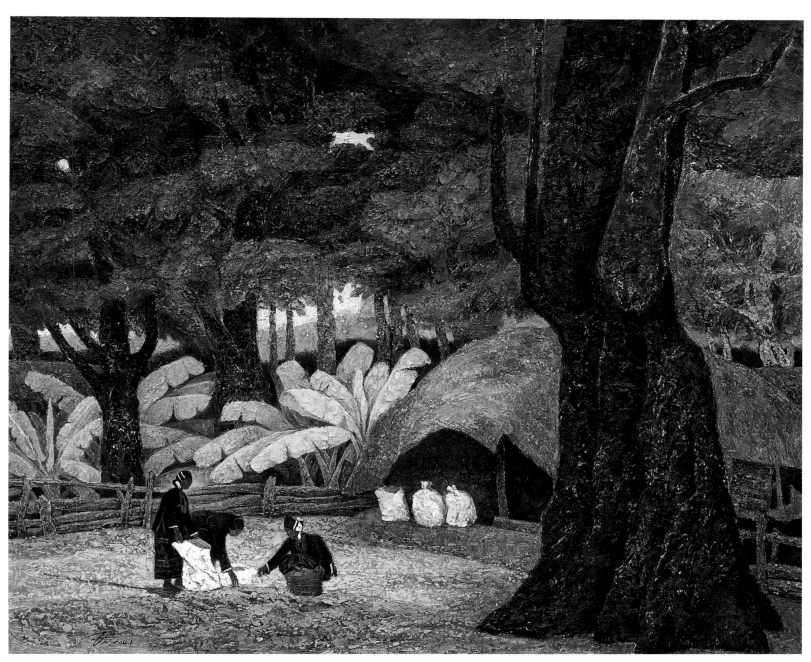

花开花落　100cm × 120cm　王　锐（汉族）
Blossom and Fade　Wang Rui (Han)

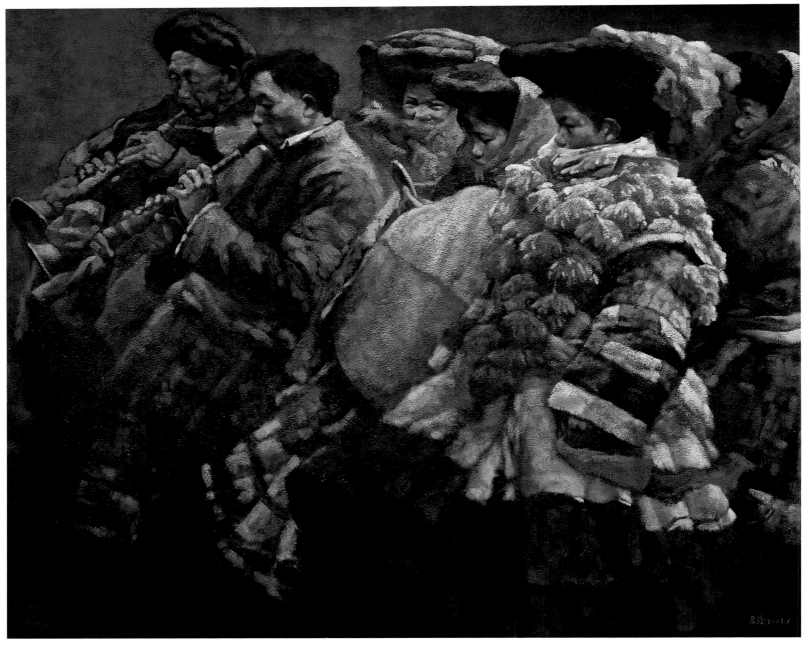

唢呐声声过山梁　150cm × 180cm　马　骏（回族）
Suo Na Music Flowing through Mountains　Ma Jun (Hui)

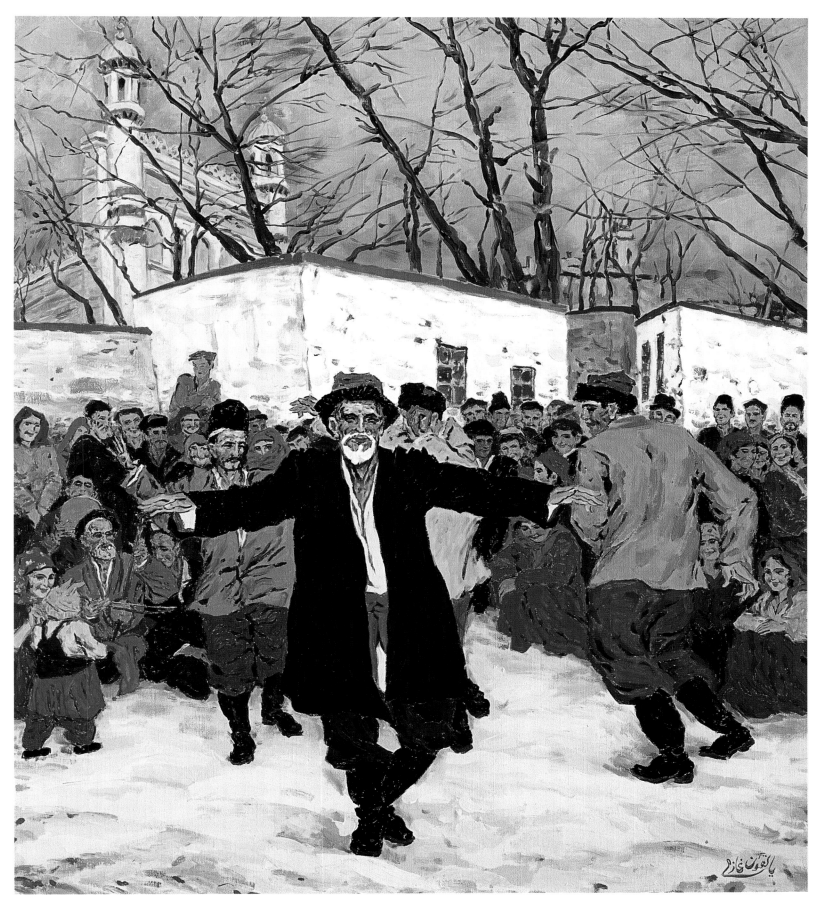

舞会　91cm×80cm　亚里昆·哈孜（维吾尔族）
Ball　Yalikun Hazi (Uygur)

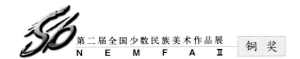

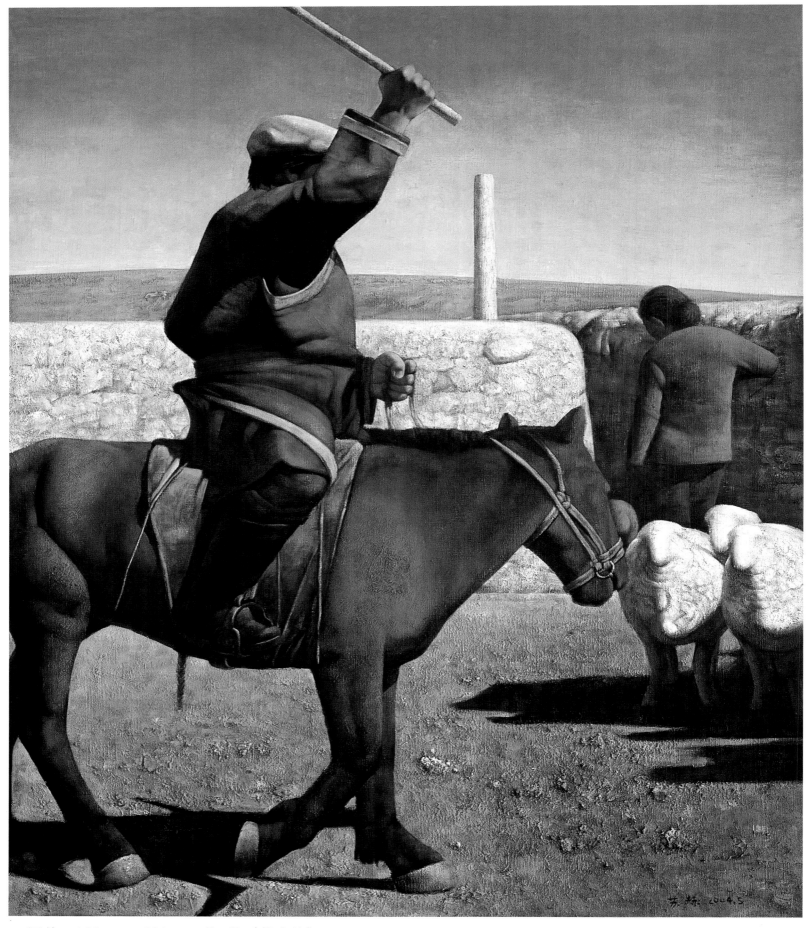

圈羊　153cm × 131cm　苏 赫（蒙古族）
Pen-grown Sheep　Su He (Mongolian)

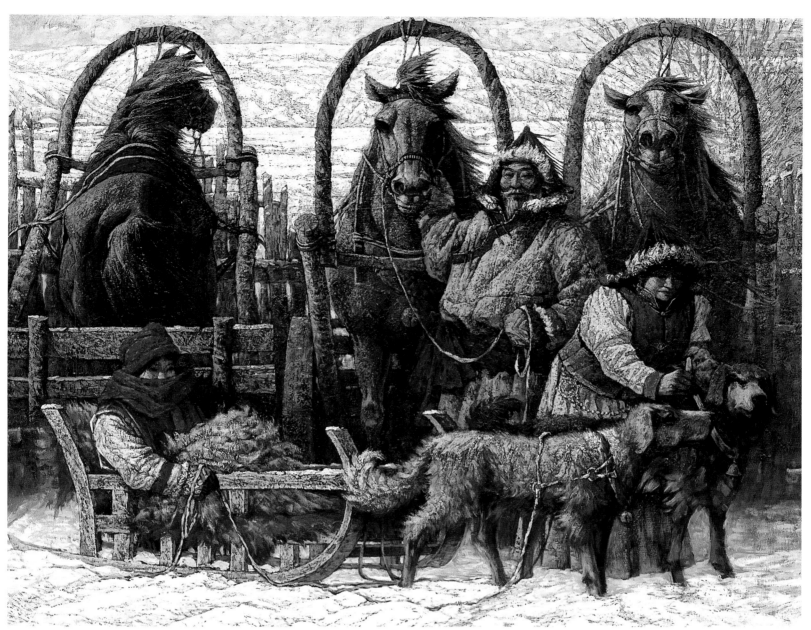

冬　128cm × 160cm　易 晶（满族）
Winter　Yi Jing (Manchu)

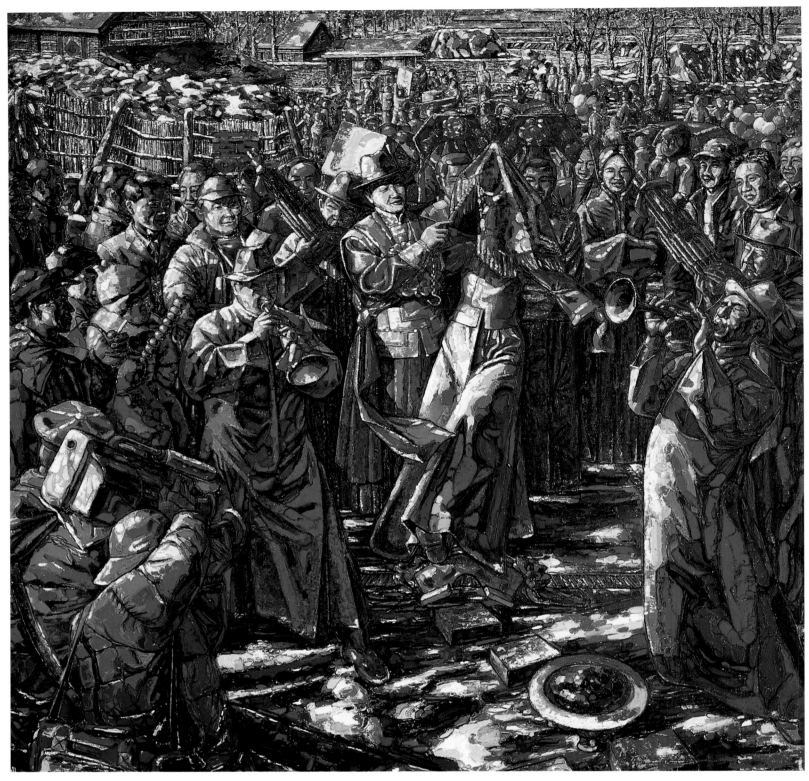

满族婚礼　176cm × 176cm　关忠宏（满族）
Manchu's Wedding　Guan Zhonghong (Manchu)

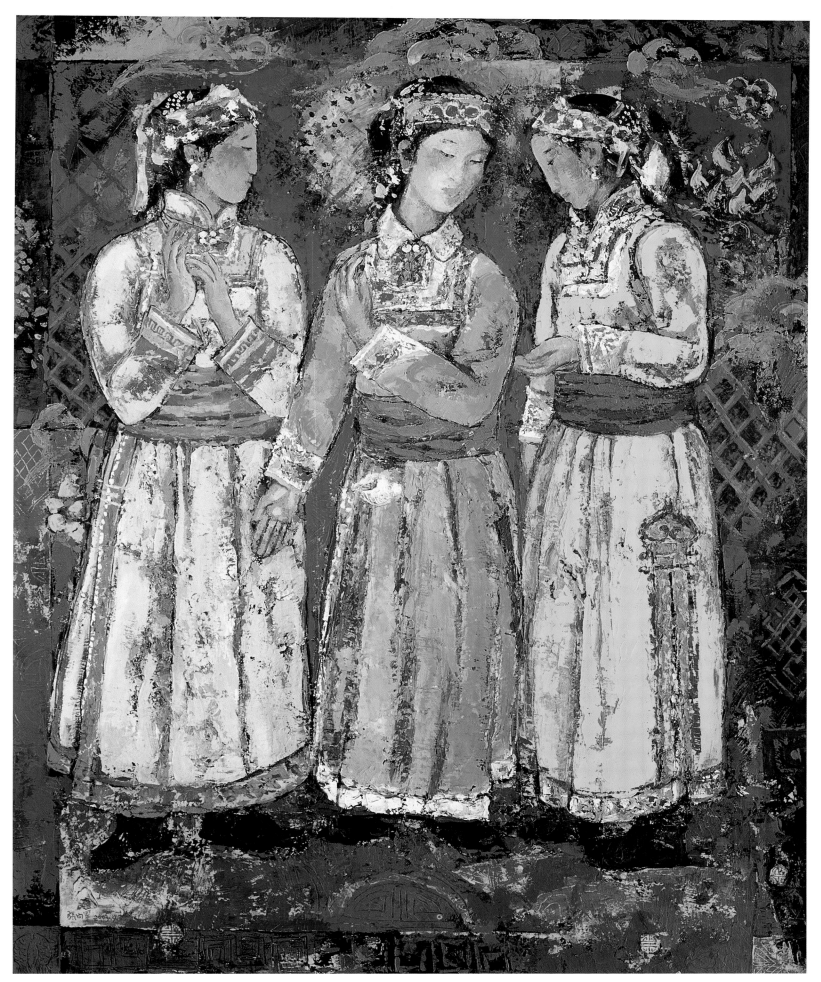

微风 160cm × 130cm 张向军（汉族）
Breeze Zhang Xiangjun (Han)

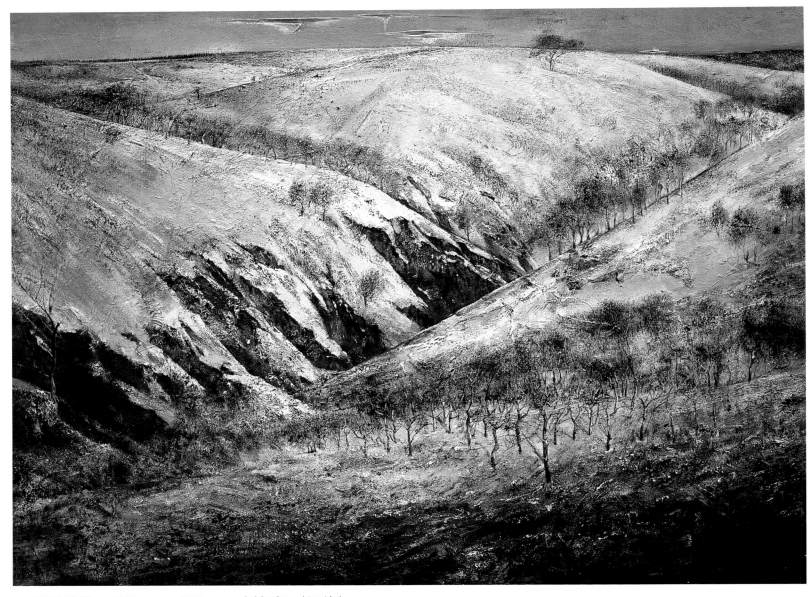

瑞雪晗秋　150cm × 200cm　刘长新（汉族）
Auspicious Snow in Autumn　Liu Changxin (Han)

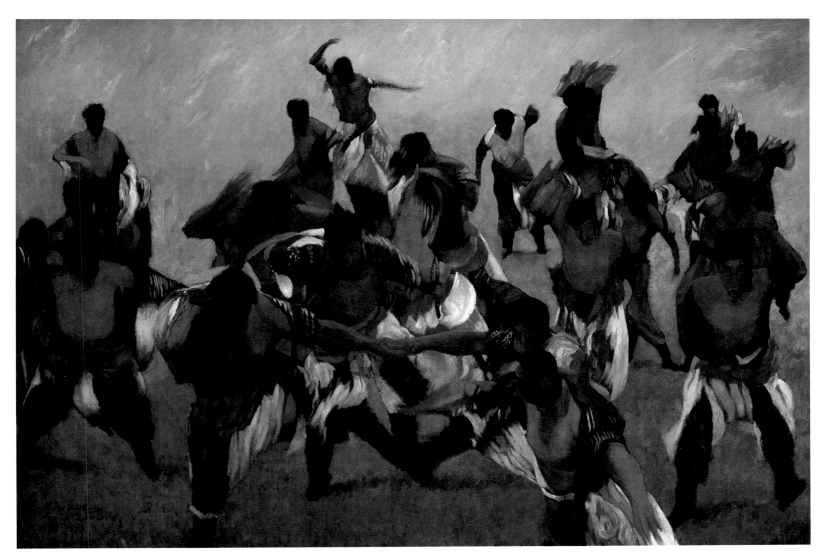

草原雄鹰　140cm × 200cm　杜 学（汉族）
Lanneret over Grassland　Du Xue (Han)

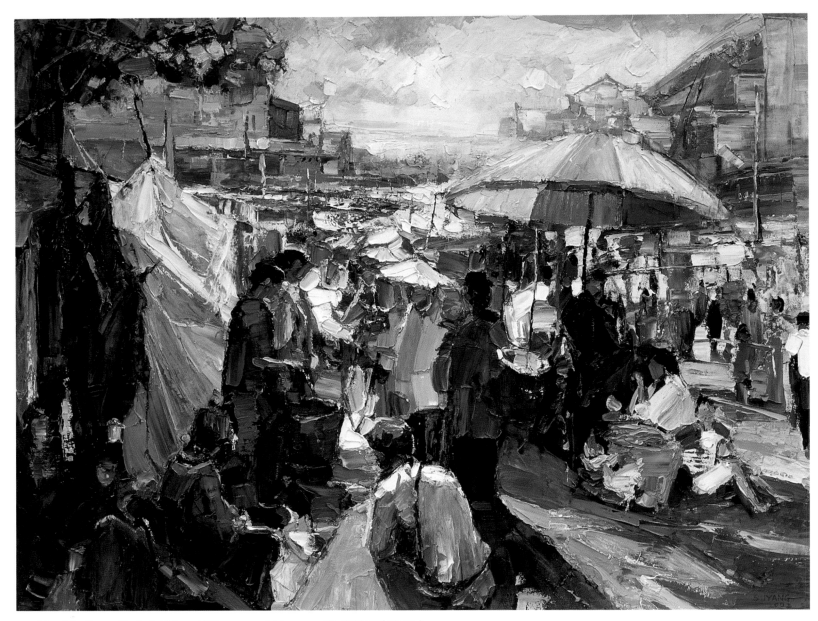

湘西印象·苗家赶场　108cm × 138cm　尚苏阳（汉族）
Impression of Xiangxi · Miao People Hurry on　Shang Suyang (Han)

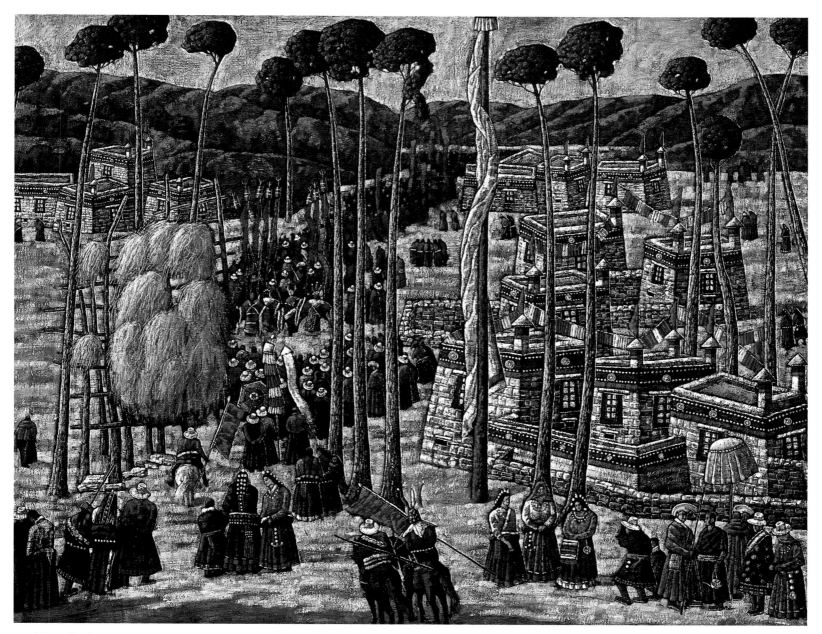

神舞表演　80cm × 100cm　　徐振国（汉族）
Divine Dance　Xu Zhenguo (Han)

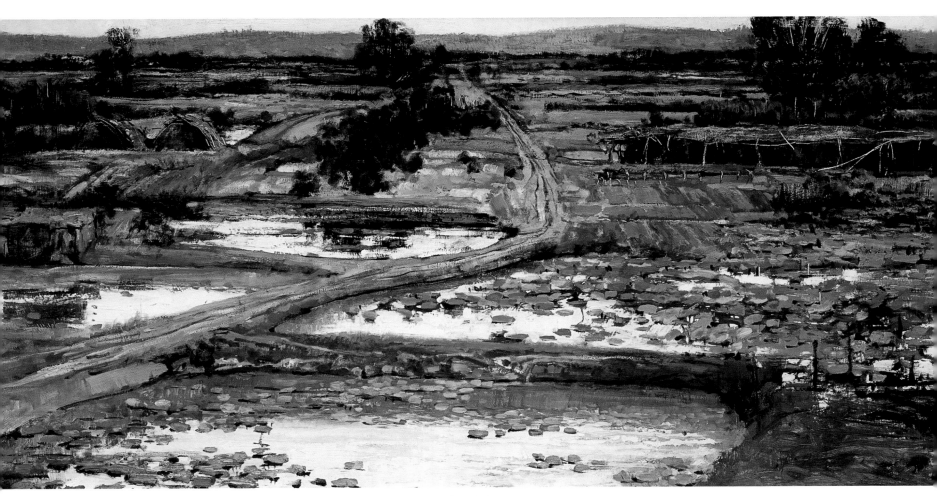

雁峰山下的秋色荷塘　　80cm×160cm　谭 昊（汉族）
Autumn Lotus Pool by the Yanfeng Mountain　Tan Hao (Han)

节日　100cm × 160cm　许 宁（汉族）
Festival　Xu Ning (Han)

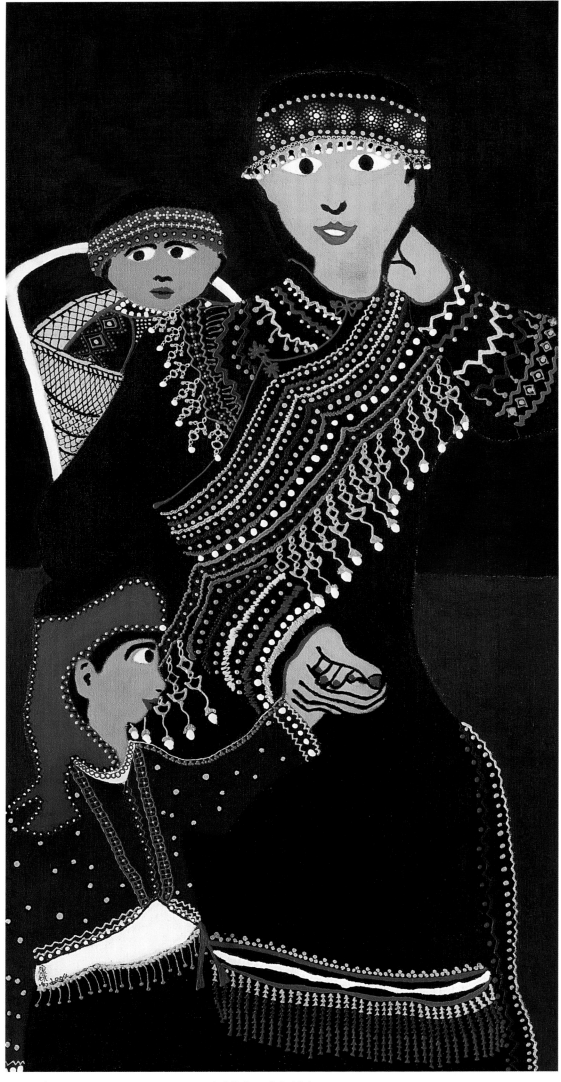

母与子　150cm × 75cm　康耀南 （台湾）
Mother and Sons　Kang Yaonan (Taiwan)

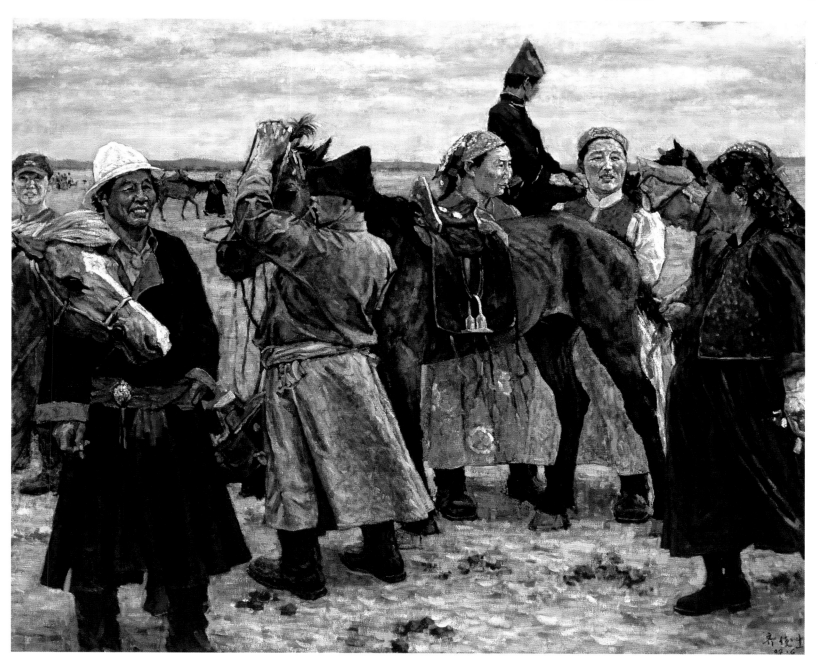

热土　150cm×180cm　齐俊生（蒙古族）
Ardent Land　Qi Junsheng (Mongolian)

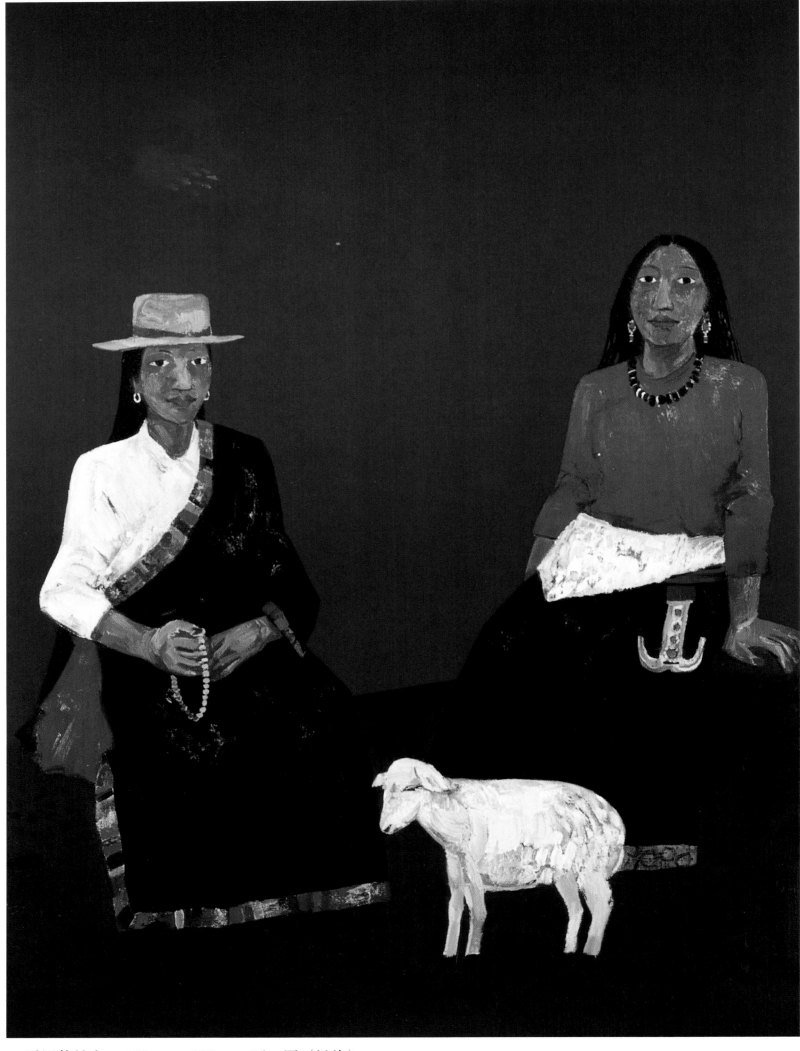

遥远的地方　　130cm × 100cm　丁一军（汉族）
Faraway Place　　Ding Yijun (Han)

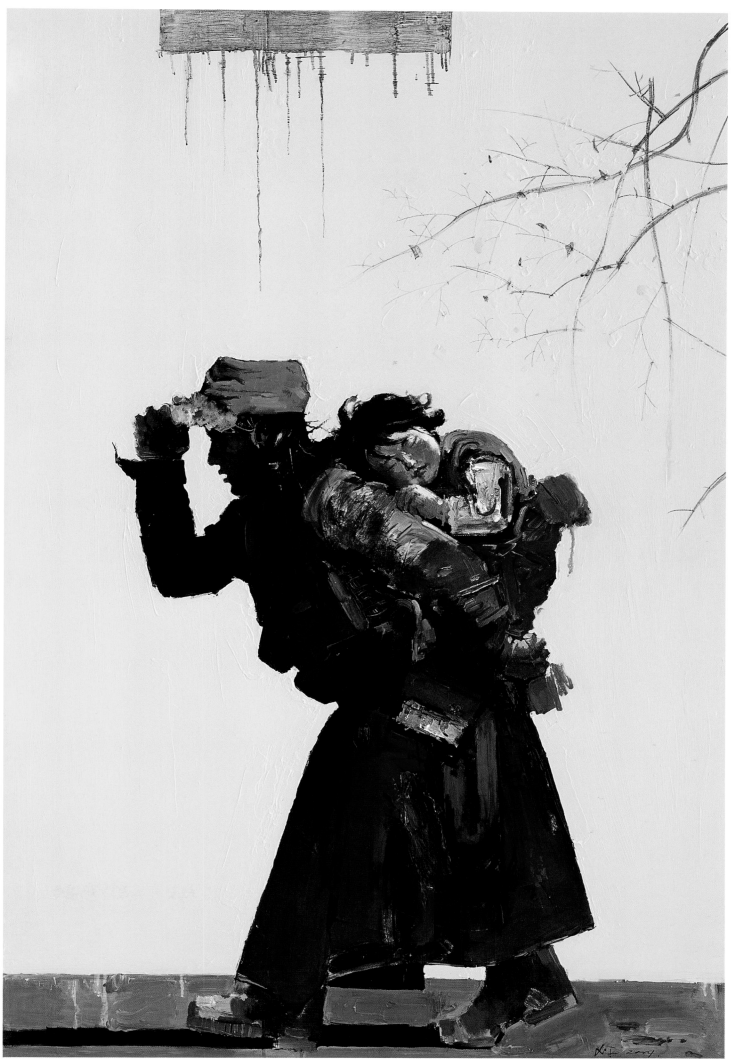

赶路　150cm × 100cm　巫晓疆（汉族）

Hurry on with the Journey　Wu Xiaojiang (Han)

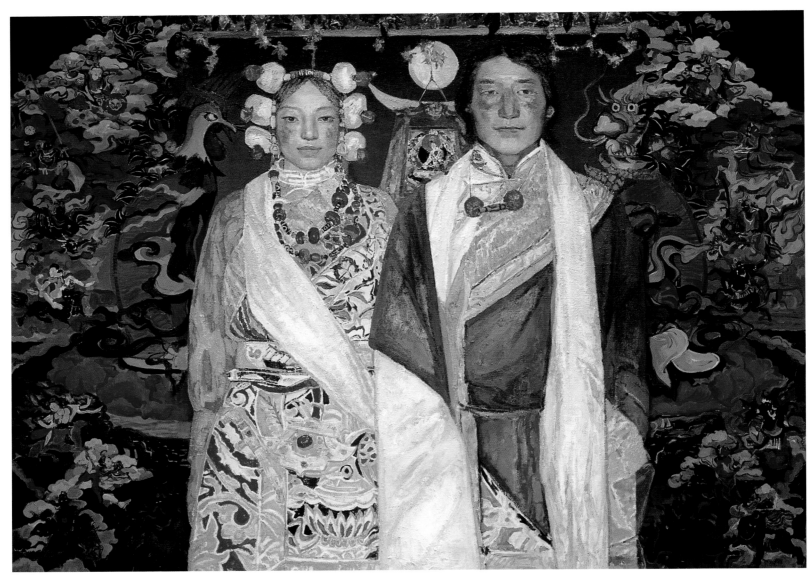

婚礼·扎西得勒　131cm×181cm　康　蕾（汉族）
Wedding Blessing　Kang Lei (Han)

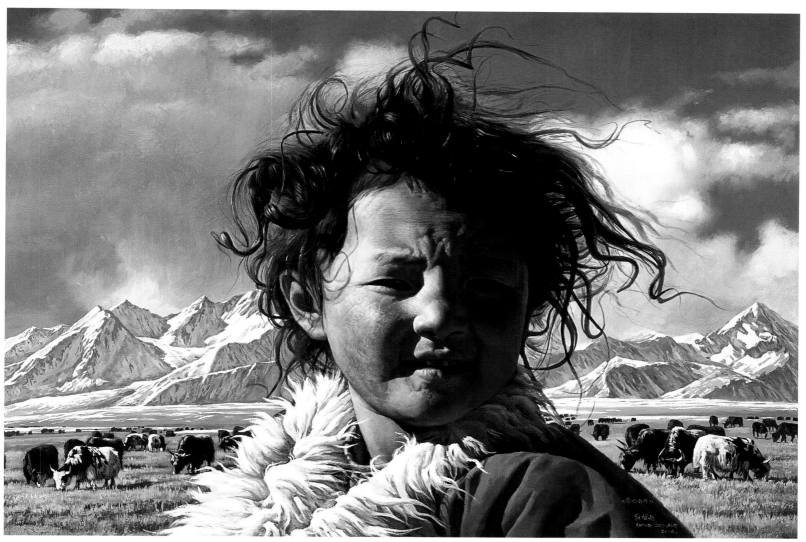

康巴小子　81cm×116cm　程继光（汉族）
Young Guys of Kangba　Cheng Jiguang (Han)

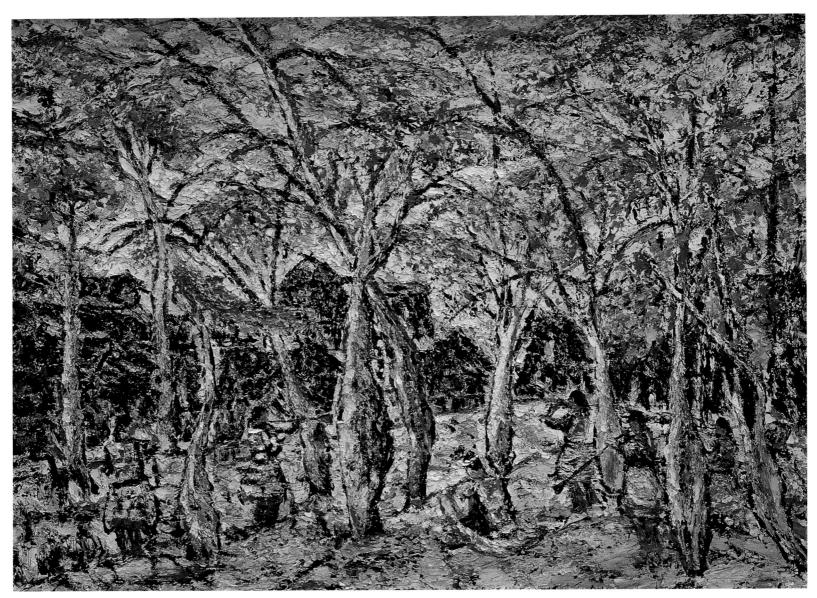

瑶山遗音　60cm × 80cm　凡 人（瑶族）　Echo of the Yao Mountains　Fan Ren (Yao)

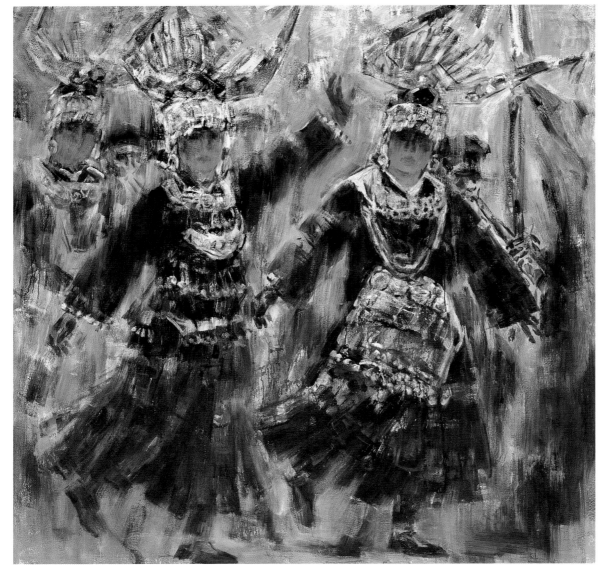

山舞银铃　150cm × 150cm
青 寰（苗族）
Frolic Mountains
Qing Huan (Miao)

阿依古丽　100cm × 80cm
刘 桢（汉族）
Ayiguli　Liu Zhen (Han)

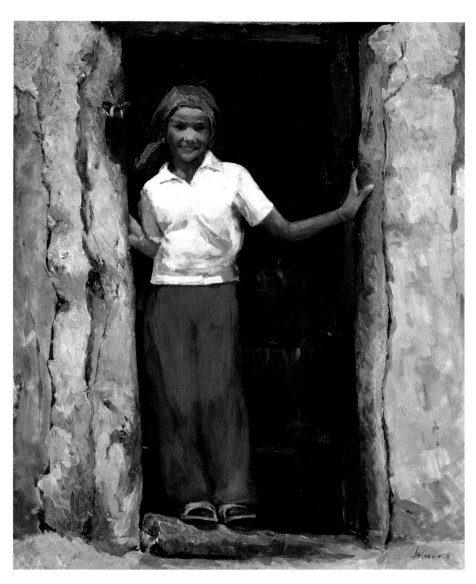

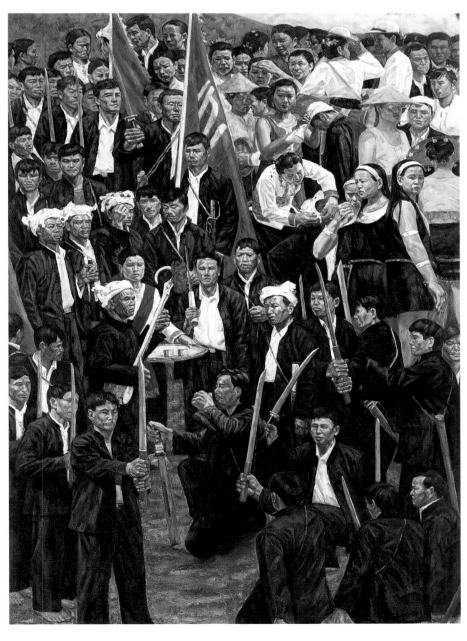

夏日的祭奠　180cm × 130cm
郑文勇（汉族）
Sacrifice in Summer
Zheng Wenyong (Han)

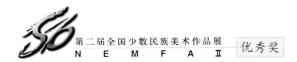
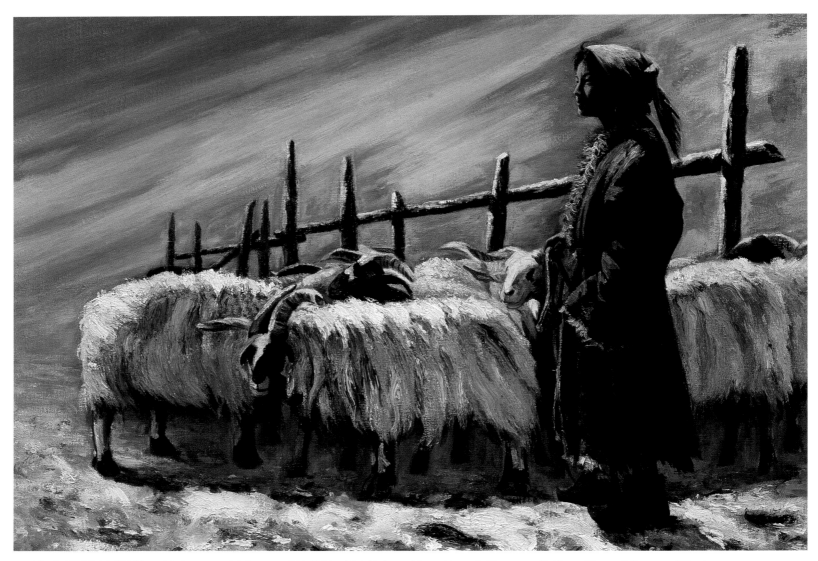

净土带已经苏醒　104cm×146cm　杨天羽（汉族）　Pure Land Came to Life　Yang Tianyu (Han)

等　80cm×60cm　张 民（汉族）
Waiting　Zhang Min (Han)

摔跤手　160cm × 160cm
张建岗（汉族）
Wrestler　Zhang Jiangang
(Han)

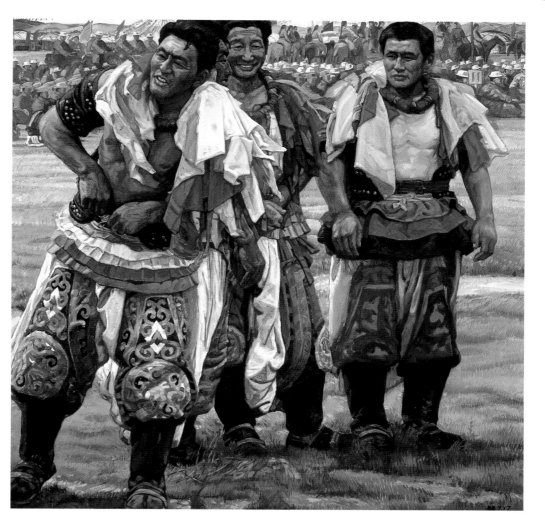

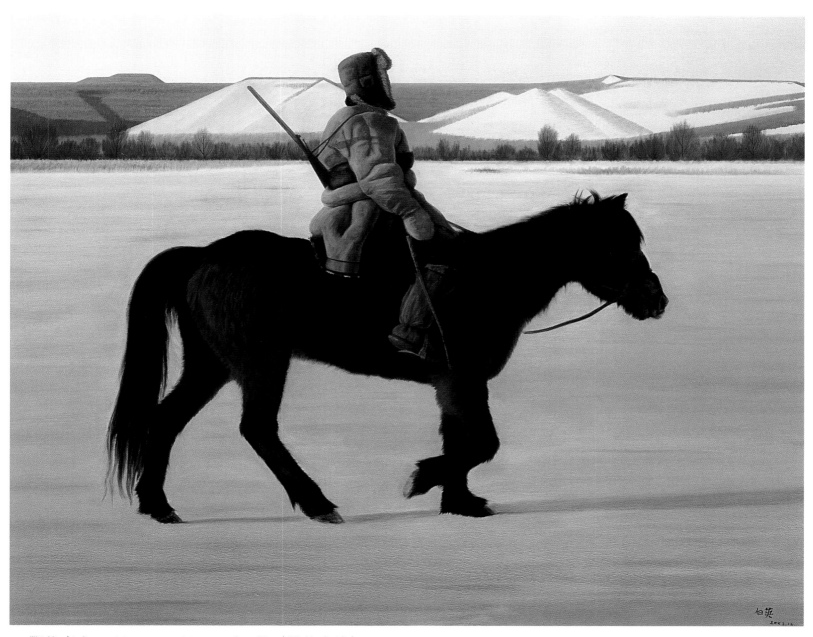

鄂伦春人　80cm × 100cm　白　英（鄂伦春族）　Oroqen People　Bai Ying (Oroqen)

金秋无语　190cm × 180cm
栗　月（汉族）
Silence in Golden Autumn
Li Yue (Han)

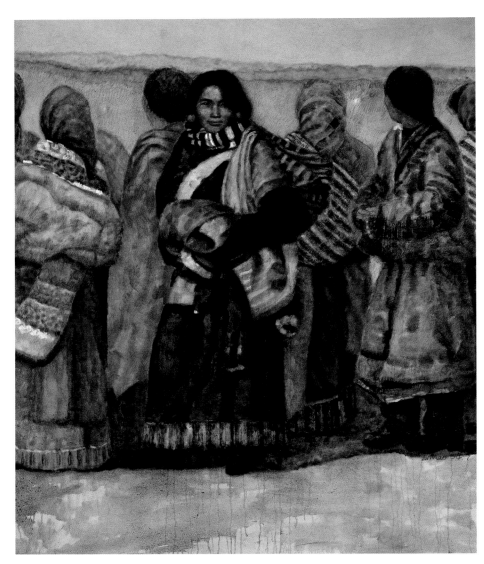

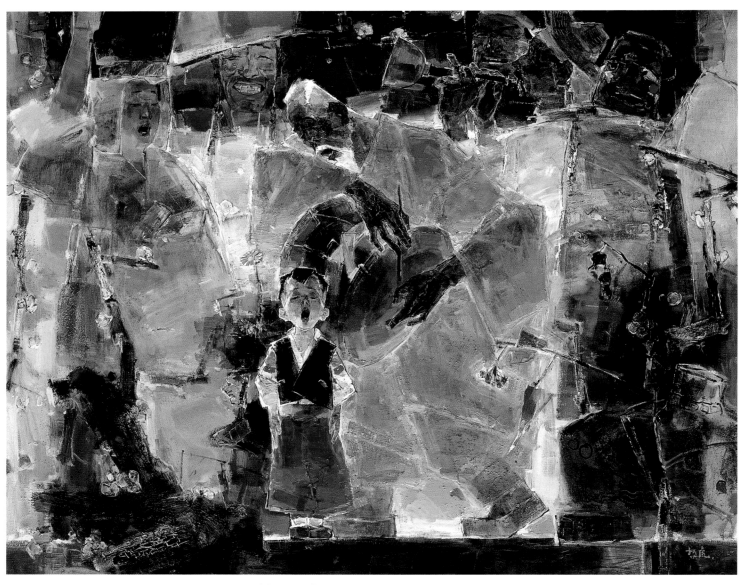

传歌　130cm × 163cm　李哲虎（朝鲜族）　Singing　Li Zhehu (Chaoxian)

圣殿　150cm × 150cm
周　群（汉族）
Divine Palace
Zhou Qun (Han)

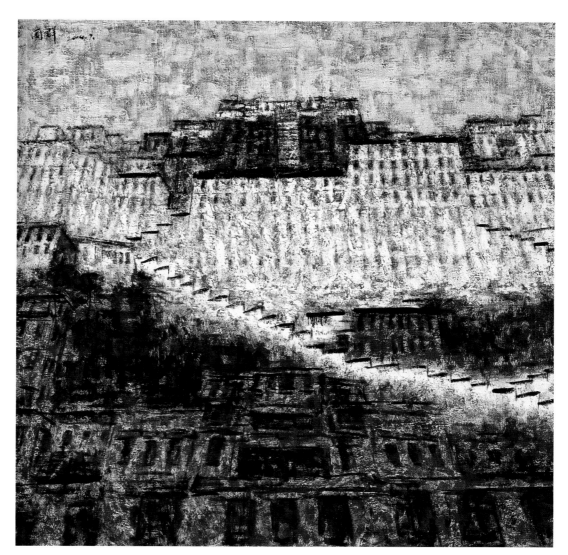

月光　100cm × 50cm　李贵男（朝鲜族）
Moonlight　Li Guinan (Chaoxian)

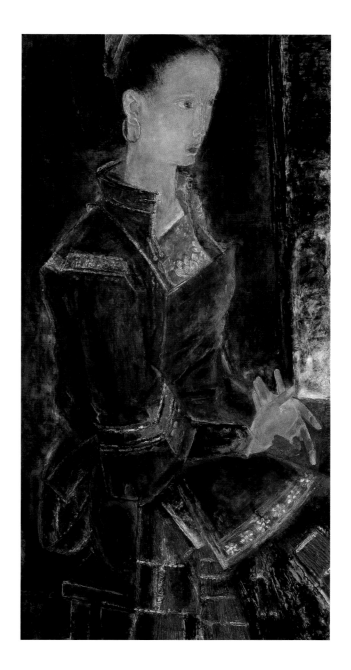

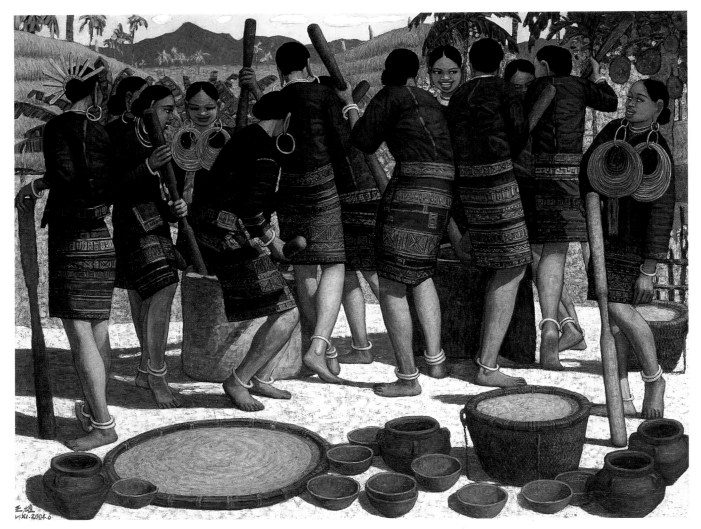

椿舞秋实　140cm × 180cm　王 雄（黎族）Dance for Autumn Fruits　Wang Xiong (Li)

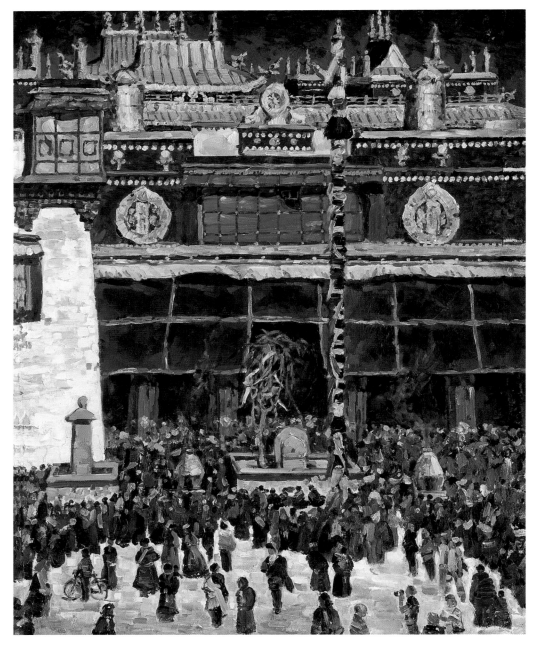

大昭寺　87cm × 67cm
阿 布（回族）
Jokhang Temple　A Bu (Hui)

朝拜者　111cm × 75cm　王立平（汉族）
Pilgrim　Wang Liping (Han)

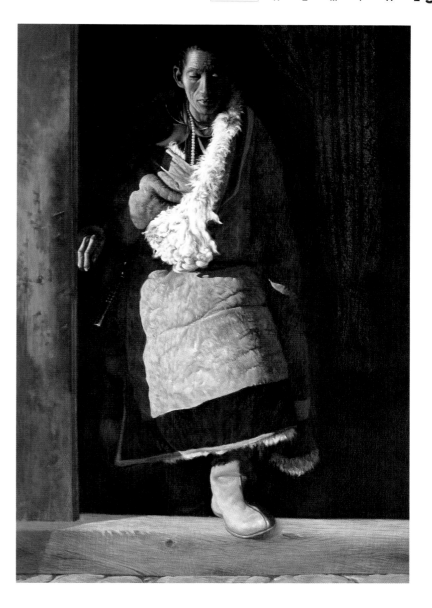

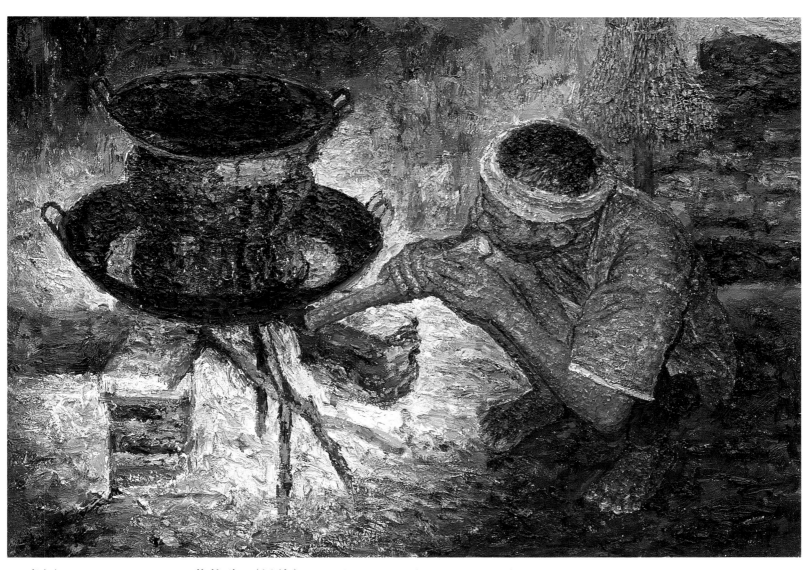

煮酒　72cm × 102cm　黄信驹（汉族）　Boiling the Wine　Huang Xinju (Han)

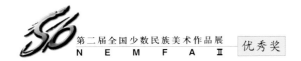

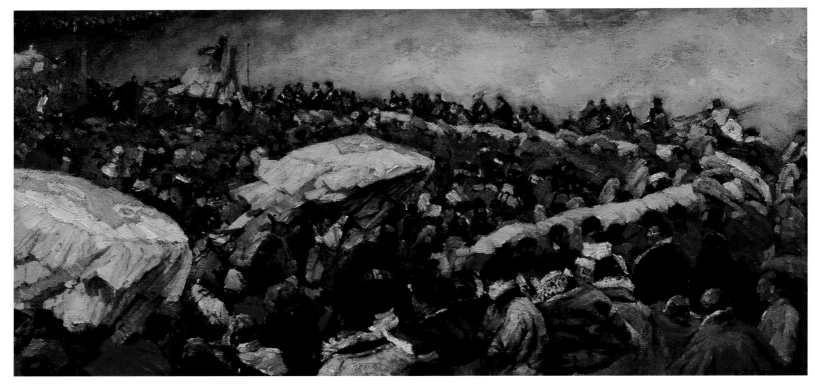

晒佛节　30cm × 60cm　李真胜 （汉族）　Saga zlaba　Li Zhensheng (Han)

飘进布里的云
178cm × 152cm
李军声（土家族）
Clouds Floating
Into the Cloth
Li Junsheng
(Tujia)

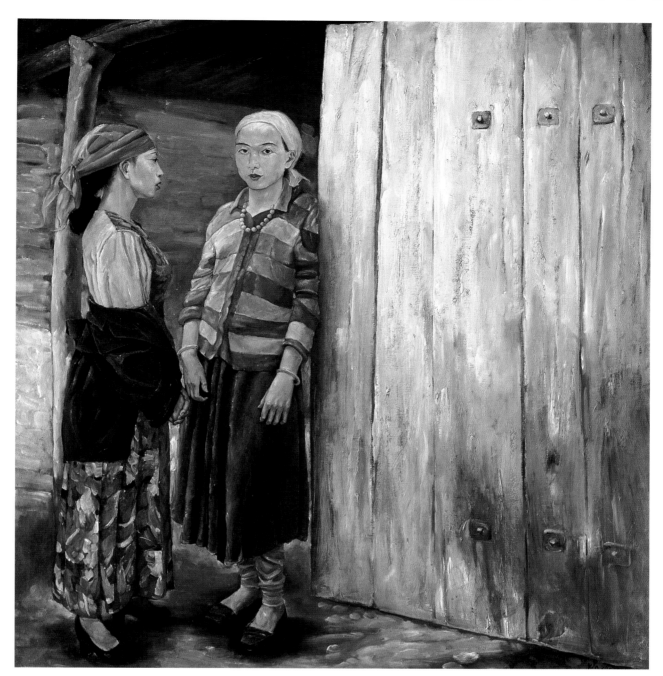

两个维族姑娘　150cm × 145cm　殷正洲 （汉族）
Two Uygur Girls　Yin Zhengzhou (Han)

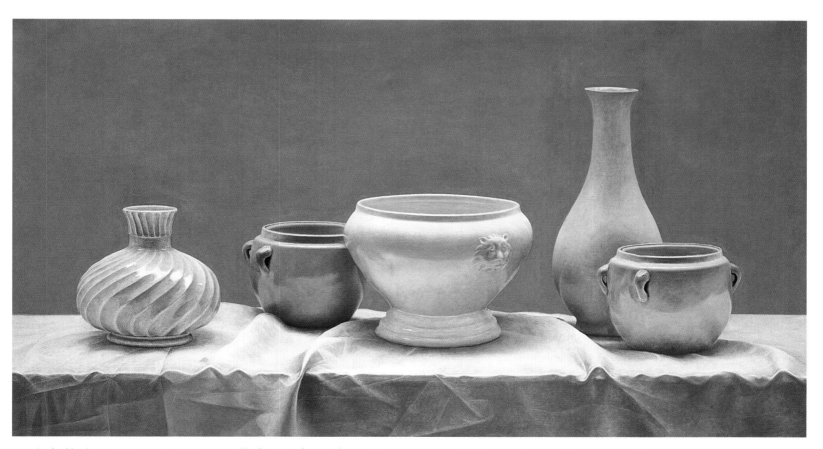

白色构成　105cm × 200cm　姜向东（汉族）　Composing of White　Jiang Xiangdong (Han)

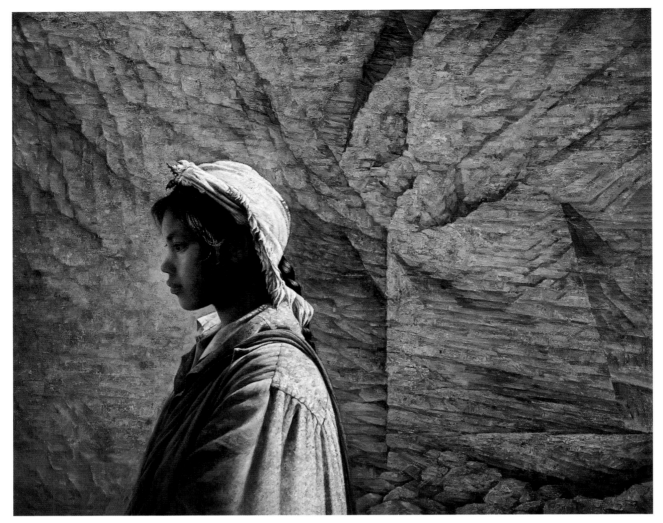

二月　99cm×120cm　刘七一（汉族）　February　Liu Qiyi (Han)

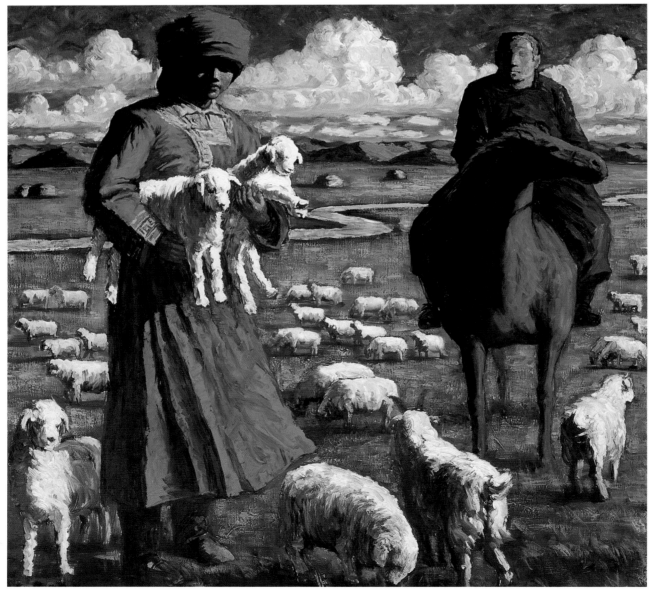

转山　150cm×180cm　李 茂（汉族）　Mountain-circling　Li Mao (Han)

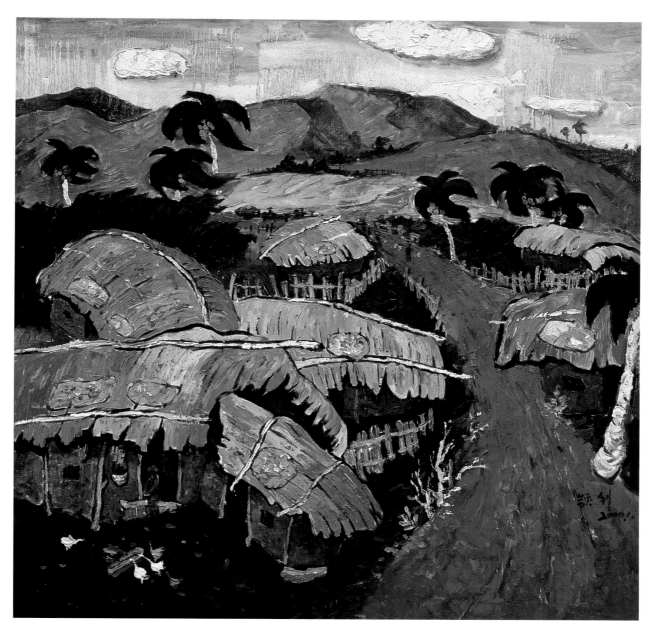

黎寨的傍晚　　100cm × 100cm　　周铁利（汉族）
Nightfall in a Li Village　Zhou Tieli (Han)

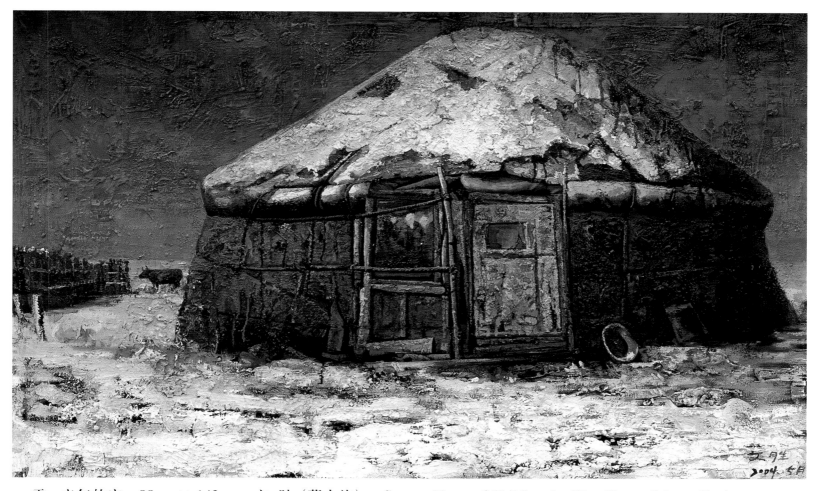

雪·童年的家　　88cm × 143cm　　文 胜（蒙古族）　　Snow·Home of Childhood　Wen Sheng (Mongolian)

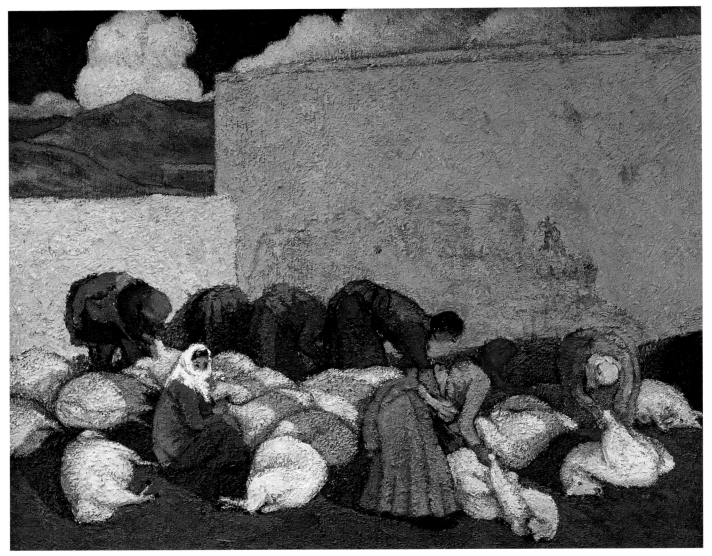

冬宰　45cm×55cm　周陋之（汉族）　　Sacrifice in Winter　Zhou Louzhi (Han)

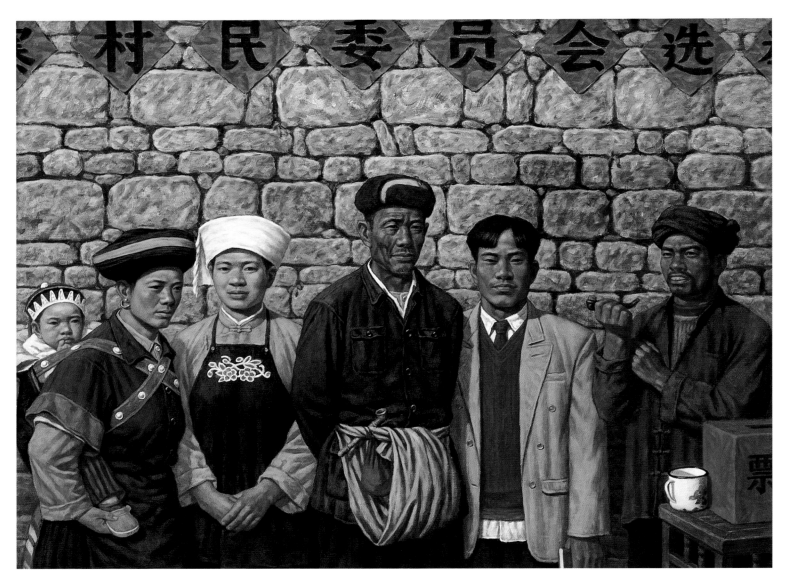

当选村官　100cm×132cm　陈晓光（汉族）　　Elected as Village Official　Chen Xiaoguang (Han)

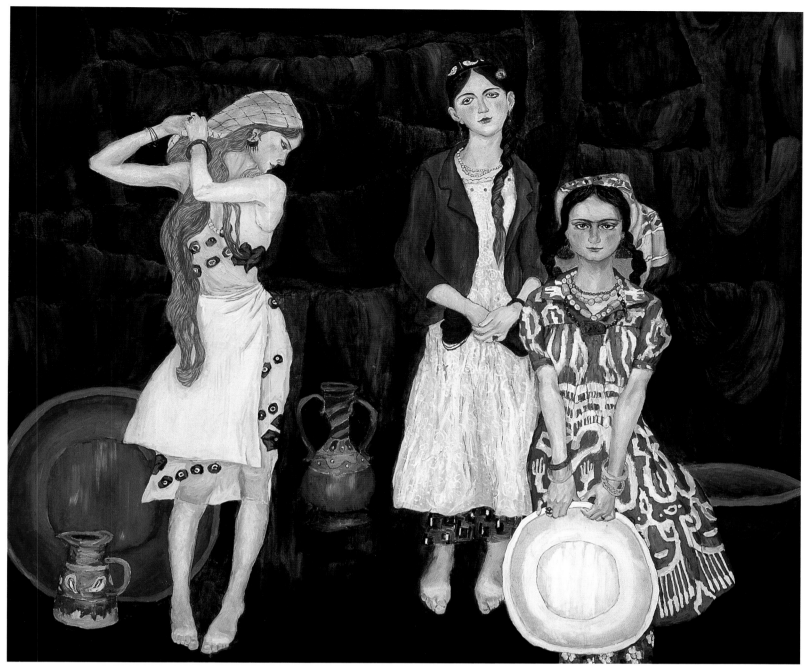

毛线女　109cm × 128cm　杨丽莎（汉族）　Three Ethnic Girls　Yang Lisha (Han)

印痕　100cm × 190cm　庄　重（汉族）　Moulage　Zhuang Zhong (Han)

来——去　178cm×91cm　李京浩（朝鲜族）
Come and Go　Li Jinghao (Chaoxian)

红色乐章　158cm×188cm　武　弋（汉族）　Red Movement　Wu Yi (Han)

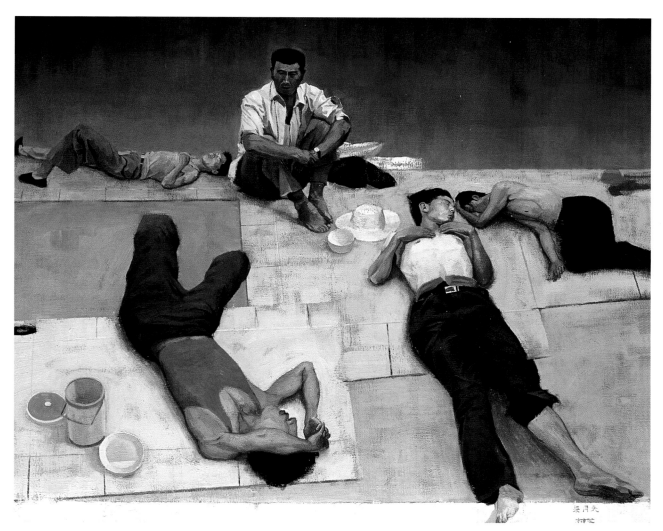

七月天　150cm × 180cm　唐建华（回族）　Day of July　Tang Jianhua (Hui)

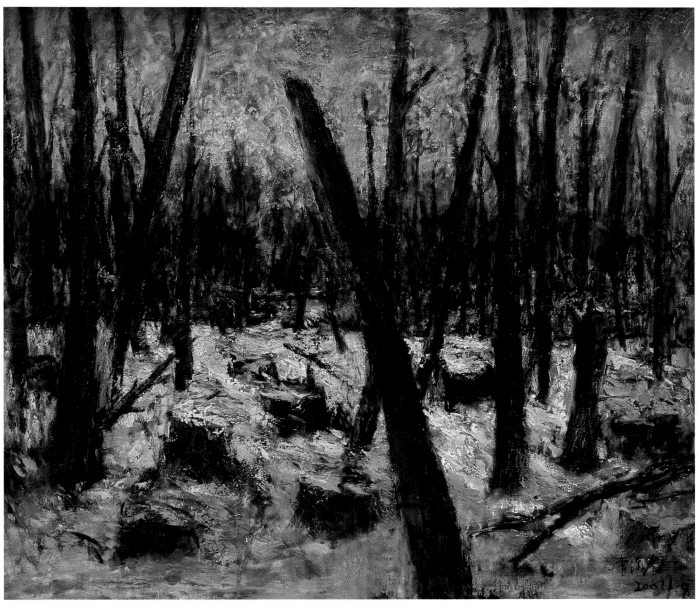

失乐园　160cm × 180cm　李满春（蒙古族）　Paradise Lost　Li Manchun (Mongolian)

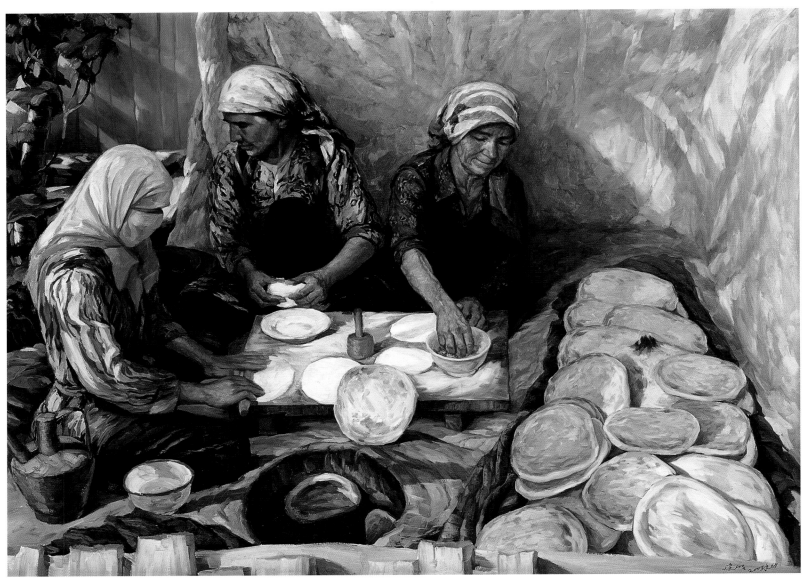

馕　97cm×130cm　隋建明（汉族）　Nang　Sui Jianming (Han)

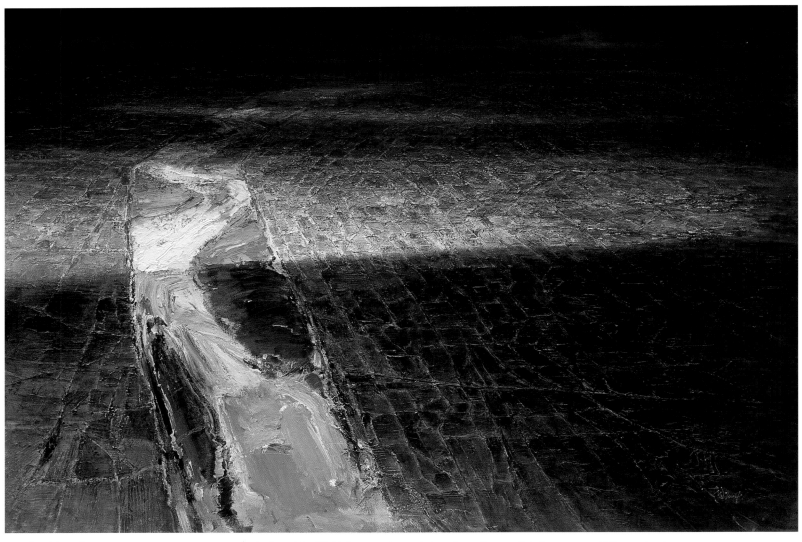

海兰江畔　110cm×160cm　李东仁（朝鲜族）　Riverside of Hailan　Li Dongren (Chaoxian)

晨　120cm × 80cm　王奇志（汉族）
Morning　Wang Qizhi (Han)

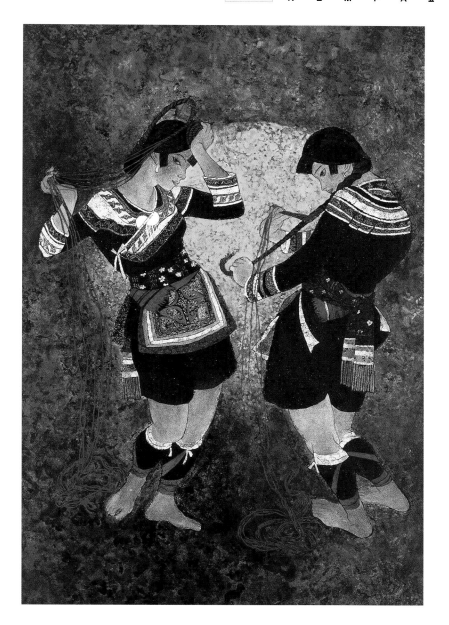

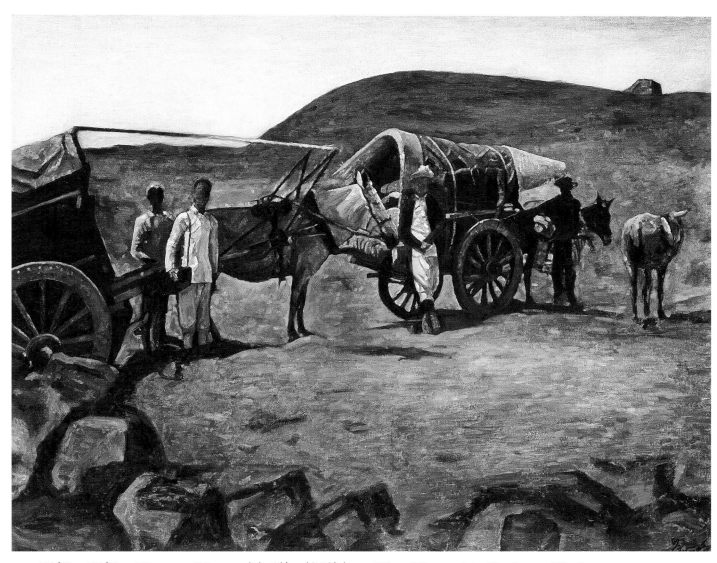

西部·西部　70cm × 90cm　刘可峥（汉族）　West-West　Liu Kezheng (Han)

德峨墟日　140cm × 124cm
杨卫平（汉族）
Country Fair in De'e
Yang Weiping (Han)

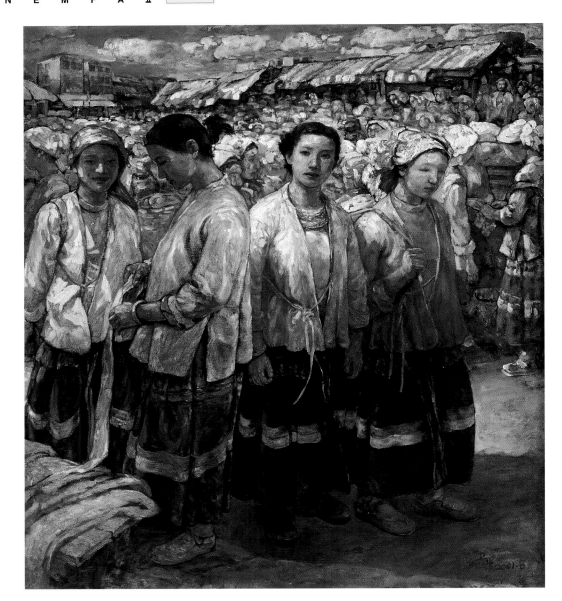

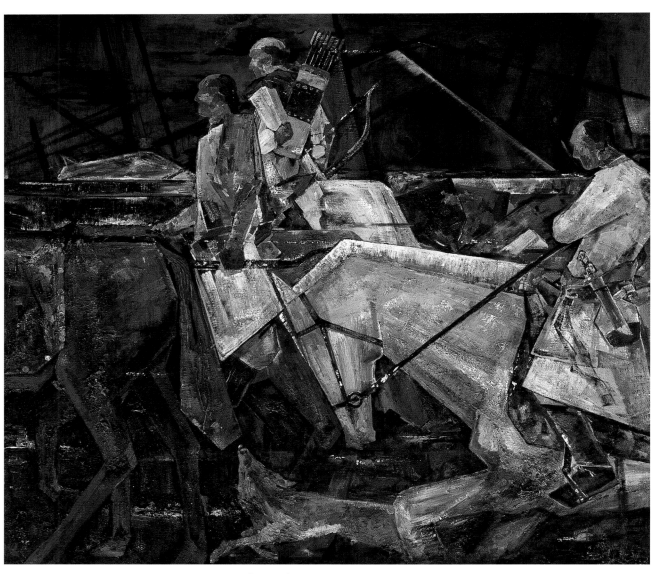

猎归　155cm × 175cm　温 鹏（满族）　Return from the Hunting　Wen Peng (Manchu)

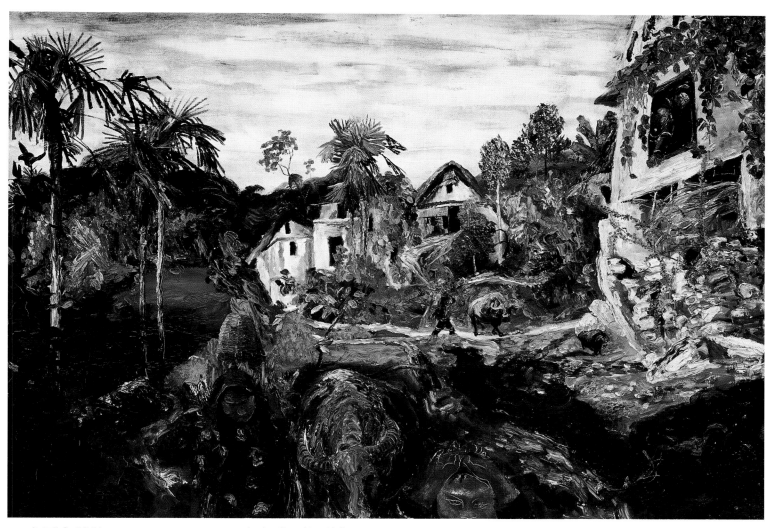

麻栗寨风情　81cm × 116cm　郭仁海（汉族）　Touch of A Mali Village　Guo Renhai (Han)

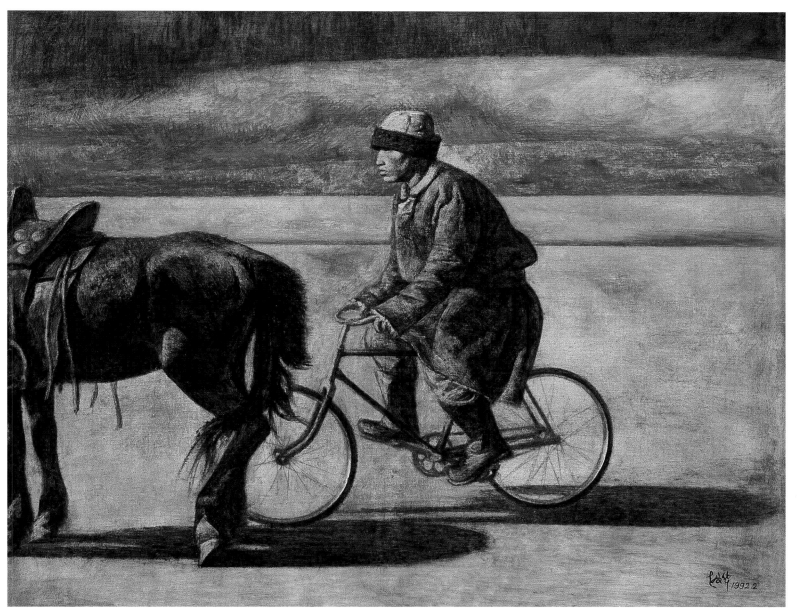

骑自行车的牧人　80cm × 100cm　赵文华（汉族）　Herder Riding the Bicycle　Zhao Wenhua (Han)

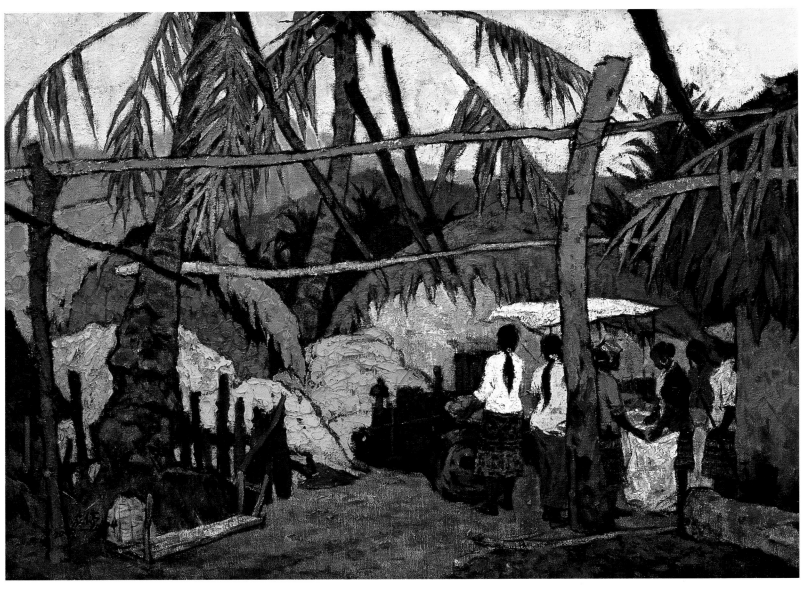

木棉花开的时节　60cm×80cm　王家儒（汉族）
Season When Ceibas Blossom　Wang Jiaru (Han)

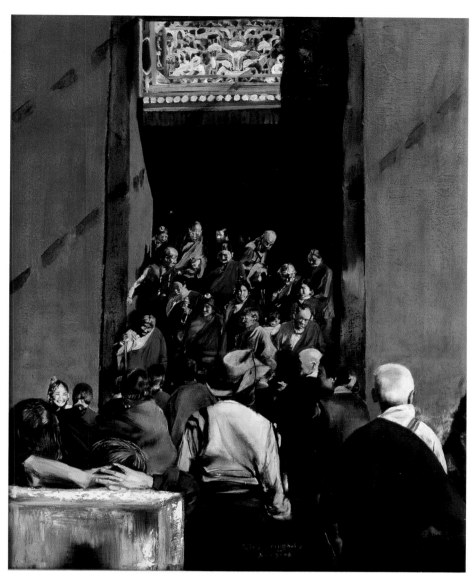

灌顶　81cm × 65cm　熊宁辉（汉族）
Abhiseca　Xiong Ninghui (Han)

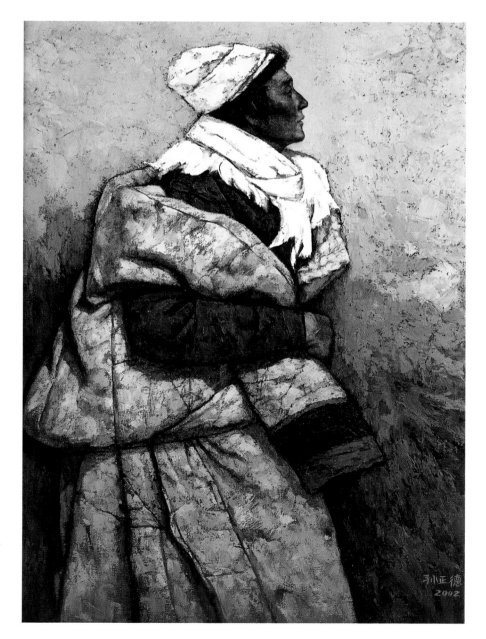

她从雪域走来　100cm × 72cm
孙正德（汉族）
Coming from the Snowy Land
Sun Zhengde (Han)

舞　130cm × 130cm　张广义（汉族）　Dancing　Zhang Guangyi (Han)

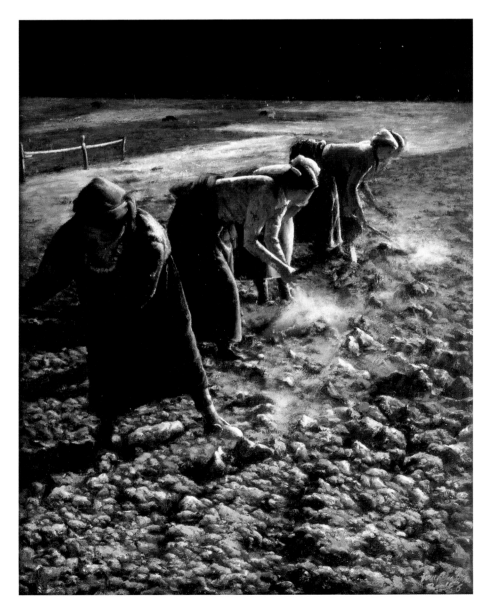

甘南藏区的劳作　60cm × 45cm
范少辉（汉族）
Larbor at Tibetan Area of GanLho
Fan Shaohui (Han)

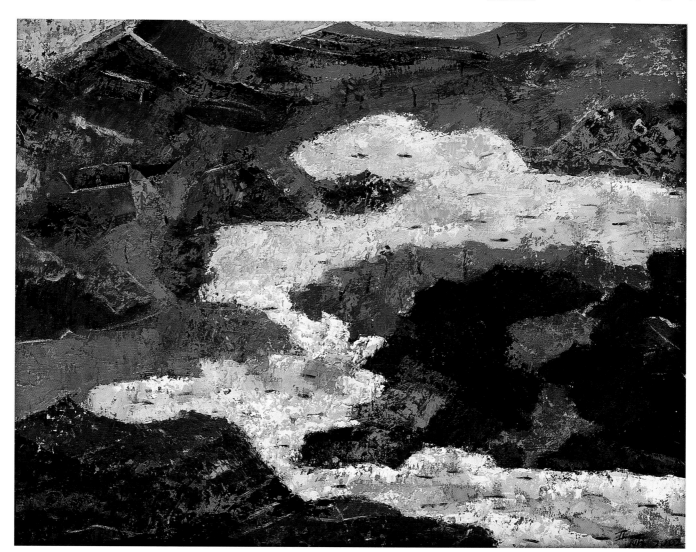

红色风景　60cm×73cm　亚 丽（汉族）　Red Landscape　Ya Li (Han)

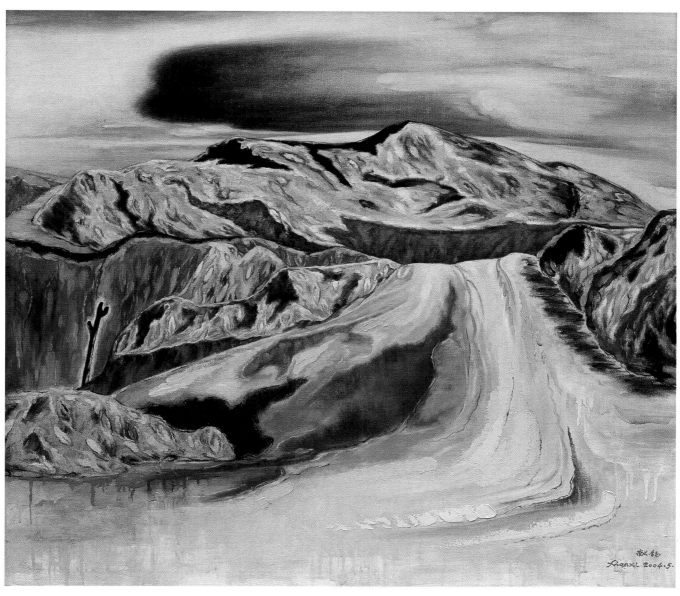

坡地　80cm×90cm　刘献锡（汉族）　Sloping Field　Liu Xianxi (Han)

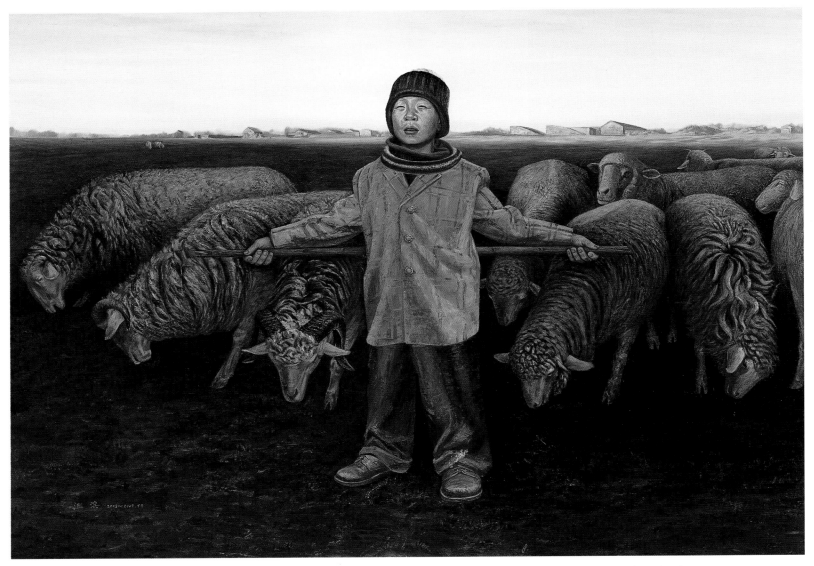

夕阳下的牧歌　130cm × 180cm　汪 滨（汉族）　Eclogue in the Setting Sun　Wang Bin (Han)

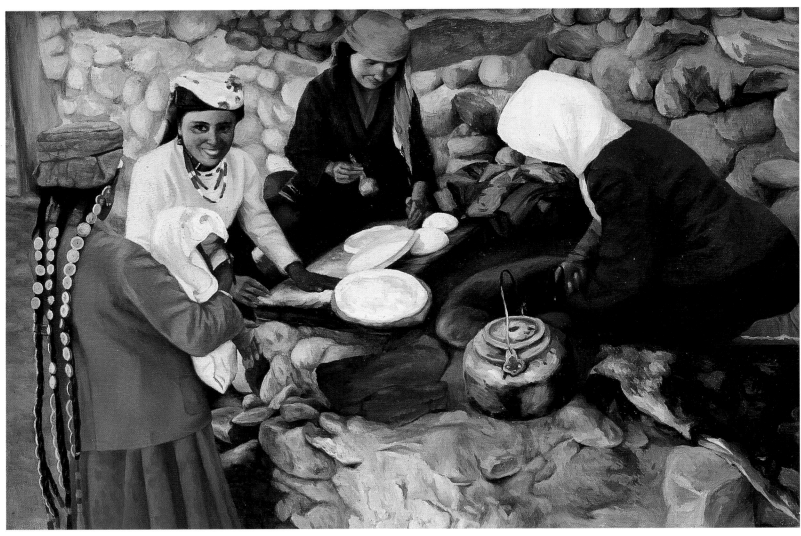

石头城的妇女　52cm × 76cm　金 凡（满族）　Women in the Stone City　Jin Fan (Manchu)

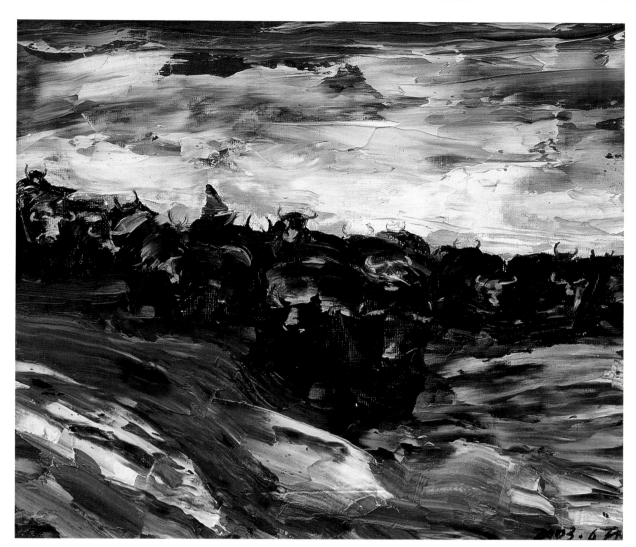

高原·牧声　30cm × 30cm　封明清（羌族）
Tableland-Herding Songs　Feng Mingqing (Qiang)

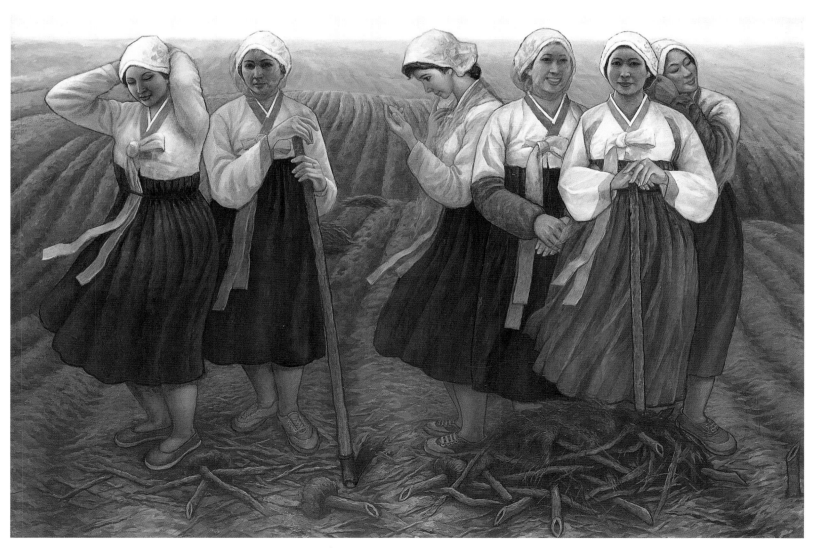

春风吹来的时候　110 cm × 160cm　车哲敏（朝鲜族）
When Spring Breeze Comes　Che Zhemin (Chaoxian)

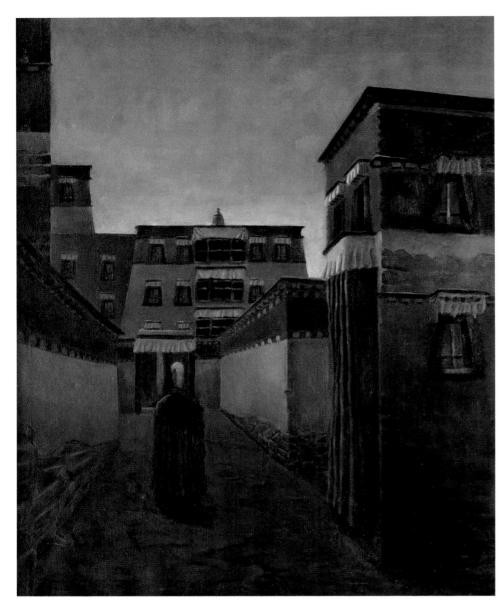

无题　120cm × 56cm
土旦才让（藏族）
No Title　Thub-bstan Tsering (Tibetan)

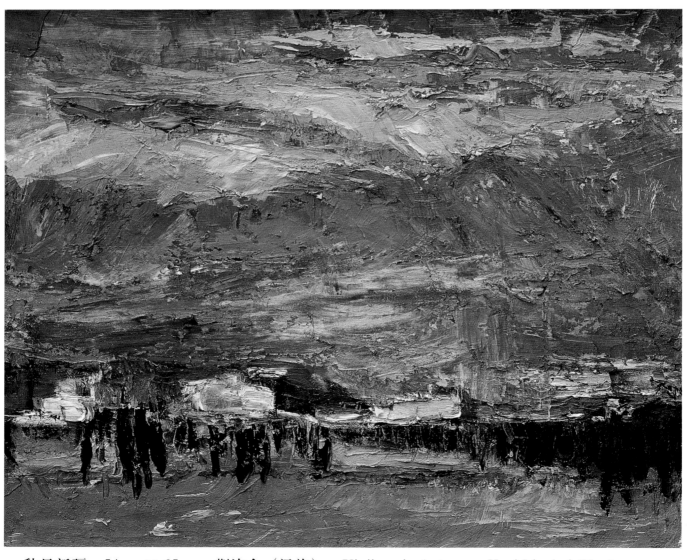

秋日新疆　54cm × 65cm　蒯连会（汉族）　Xinjiang in Autumn　Kuai Lianhui (Han)

心韵　131cm × 90cm　王 屹（汉族）
Rhyme of Heart　Wang Yi (Han)

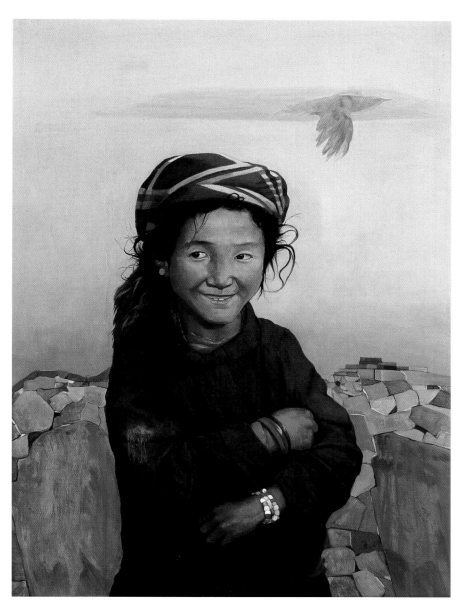

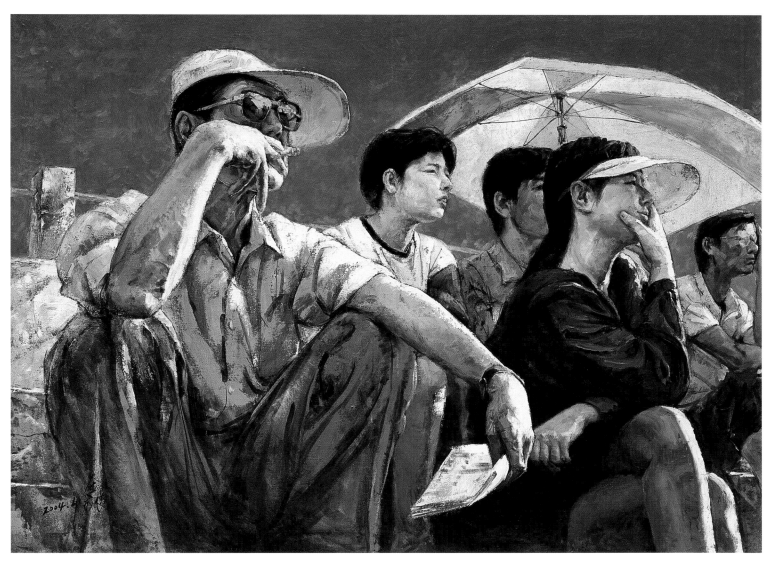

河坝球迷　97cm × 130cm　金成俊（朝鲜族）　Fans　Jin Chengjun (Chaoxian)

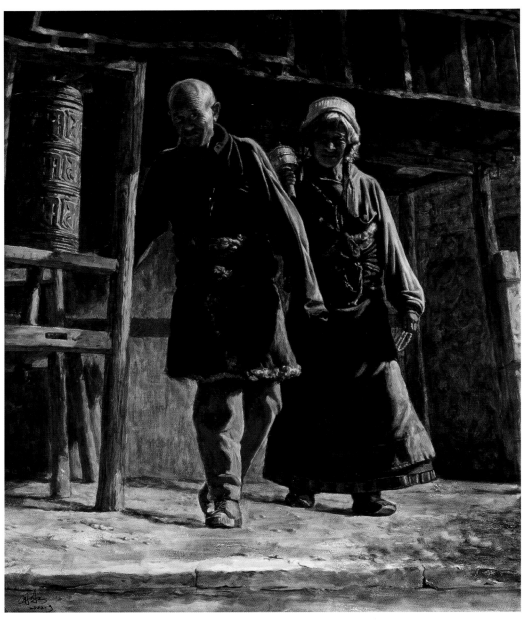

金色旅途　60cm×50cm　杨文勇（汉族）
Golden Journey　Yang Wenyong (Han)

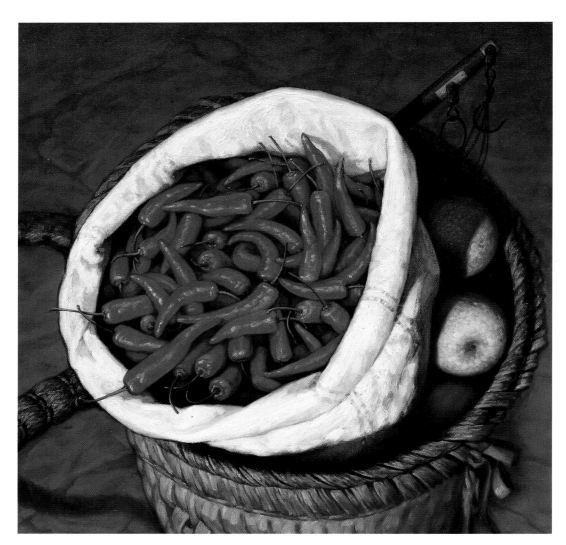

红辣椒　80cm×80cm
刘广滨（壮族）
Chilli
Liu Guangbin (Zhuang)

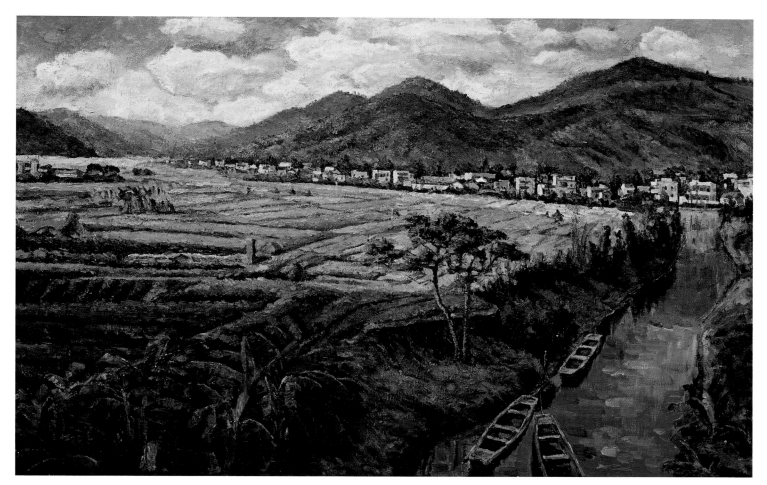

斜阳　115cm × 178cm　王宏造（汉族）　Setting Sun　Wang Hongzao (Han)

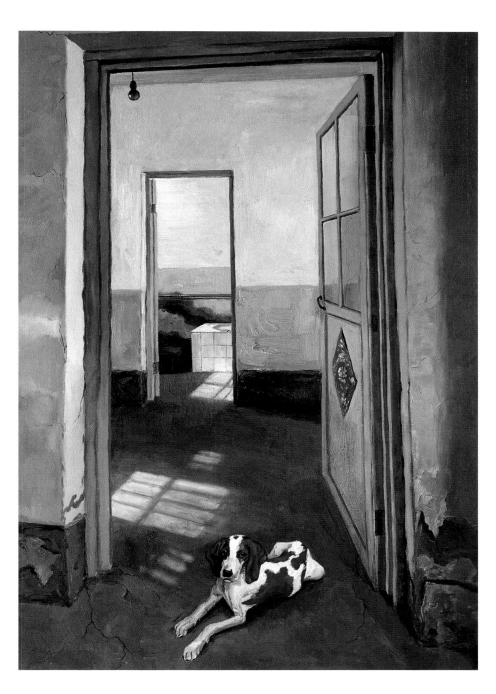

孤独的守望者　162cm × 114cm
宁　刚（汉族）
Lonely Watcher　Ning Gang (Han)

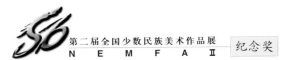

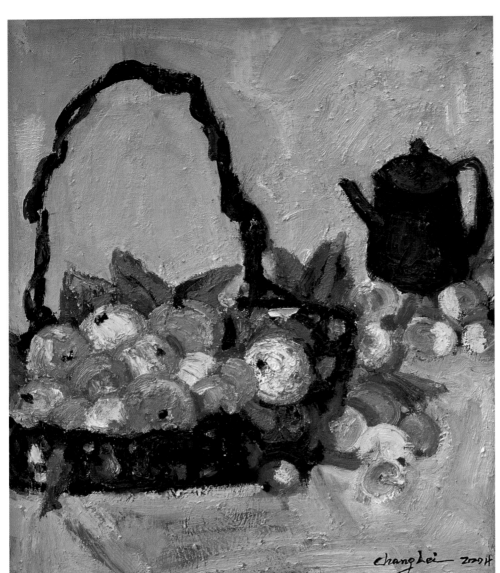

繁荣　60cm × 50cm　常 磊（汉族）
Prosperity　Chang Lei (Han)

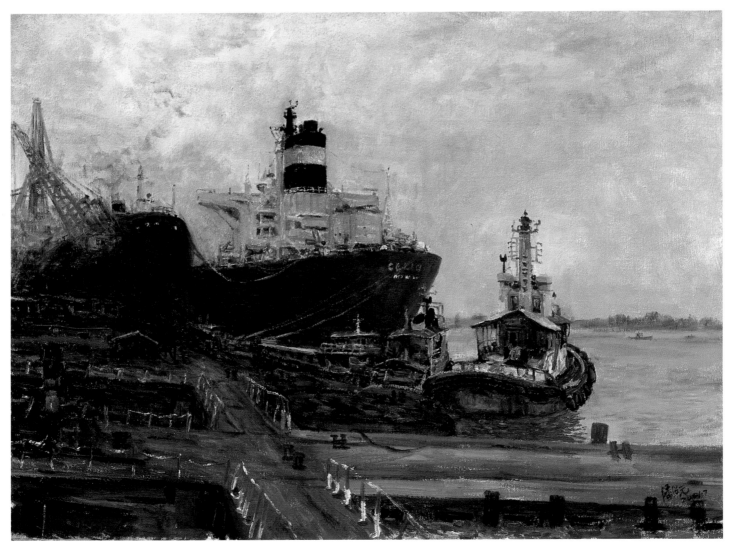

开往海南岛的货轮　70cm × 90cm　潘绍元（汉族）
Cargoship Heading for Hainan Island　Pan Shaoyuan (Han)

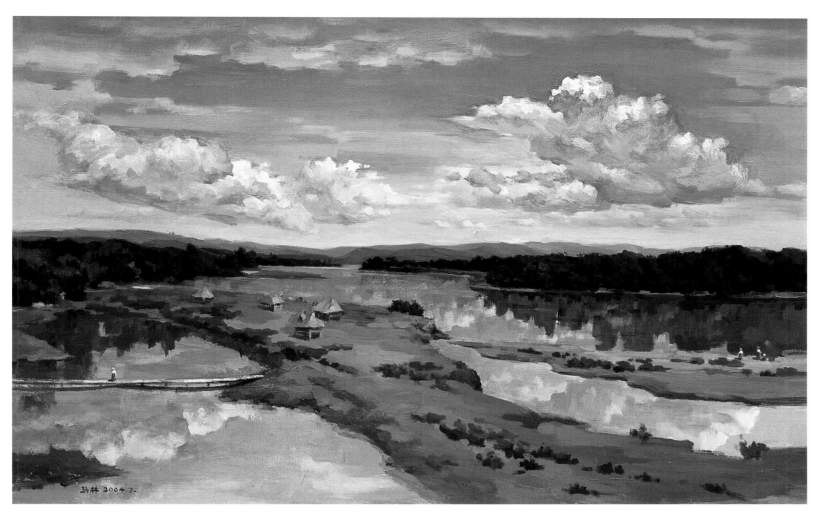

云影　70cm × 110cm　马 林（回族）　Clouds Shadow　Ma Lin (Hui)

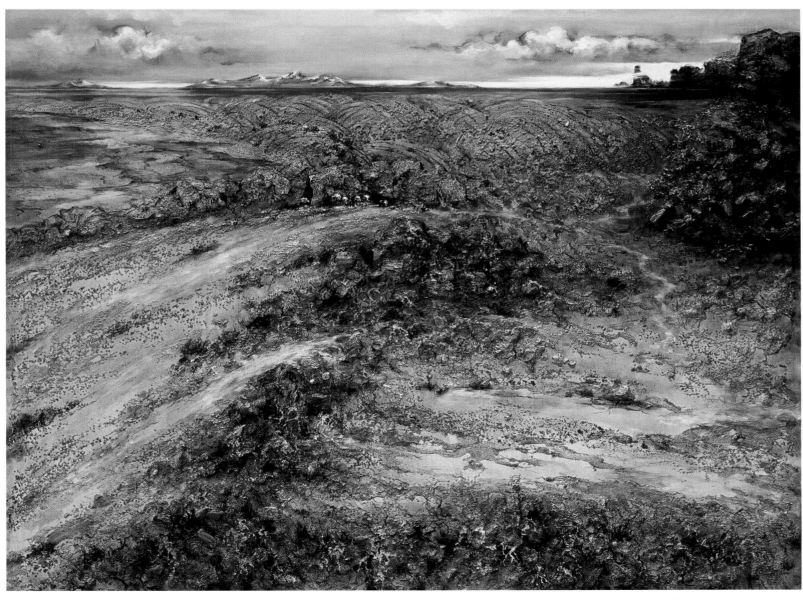

遥望那木措　112cm × 146cm　铁弘佐智（汉族）　Overlooking Namucuo　Tiehong Zuozhi (Han)

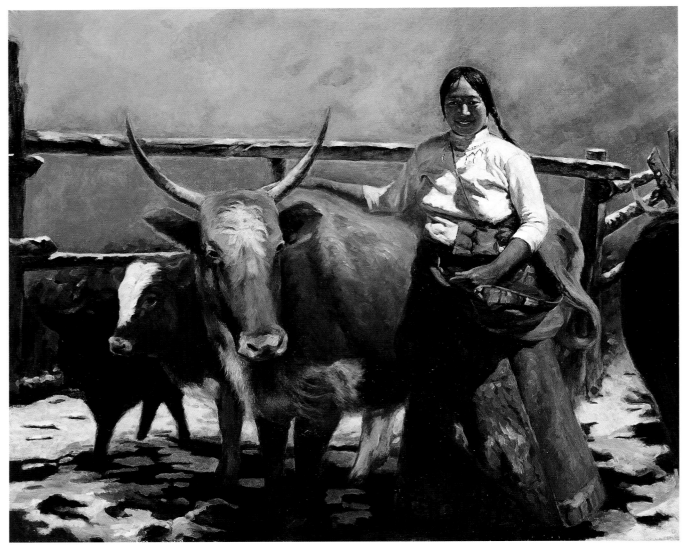

春融　121cm×145cm　徐剑鹏（汉族）　Unfreezing in Spring　Xu Jianpeng (Han)

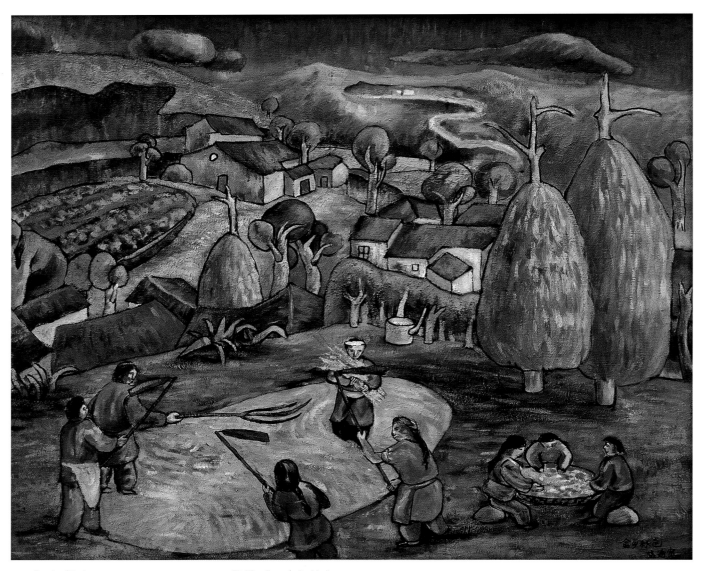

畲山秋色　88cm×120cm　蓝海宽（畲族）
Autumn of She Mountains　Lan Haikuan (She)

祝福·中国　100cm × 80cm　韩恩甫（汉族）
Blessing-China　Han Enfu (Han)

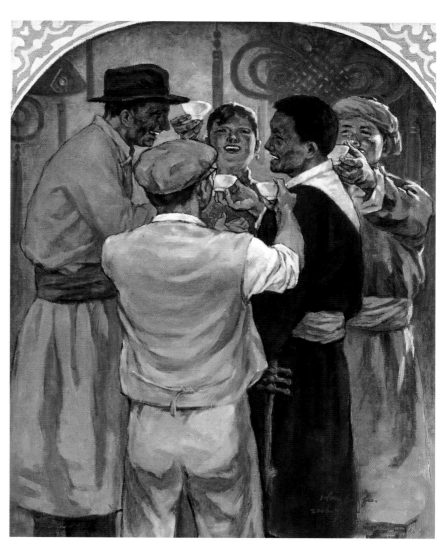

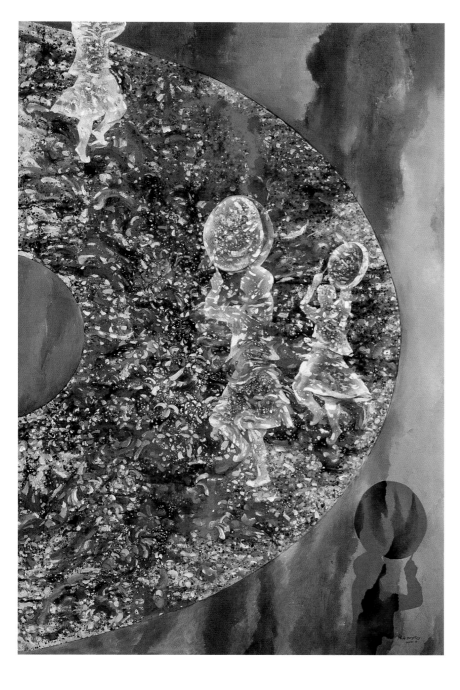

芬芳·跳皮鼓舞的尔玛人　195cm × 130cm
唐 平（羌族）
Fragrance ·Erma Dancer　Tang Ping (Qiang)

两只葫芦　30cm × 40cm　李向磊（汉族）　Two Gourds　Li Xianglei (Han)

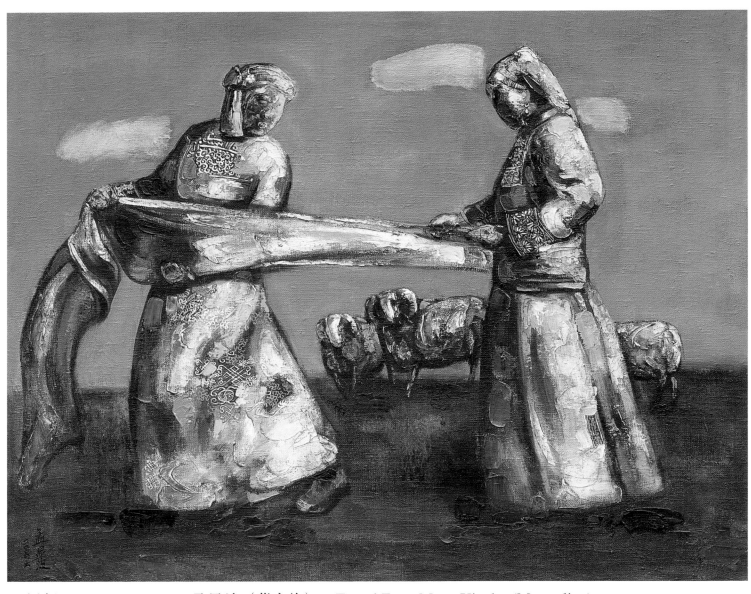

远行　66cm × 81cm　孟显波（蒙古族）　Travel Far　Meng Xianbo (Mongolian)

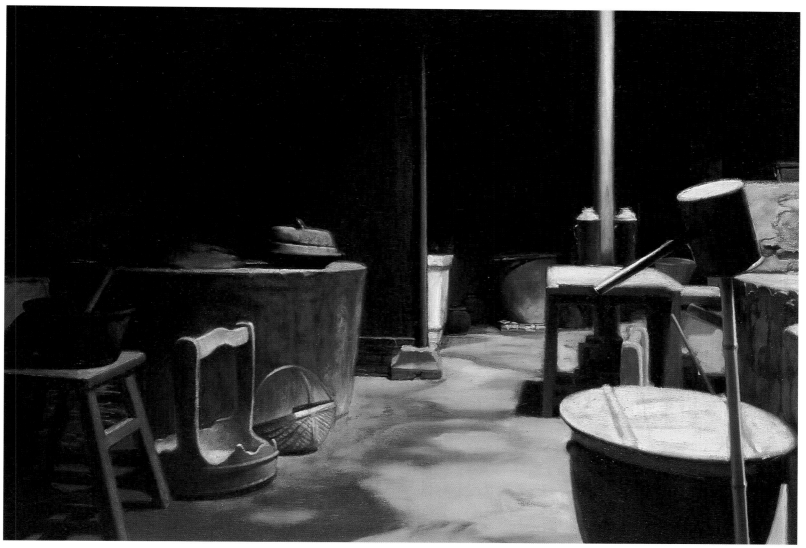

故乡　56cm × 79cm　冯俊熙（汉族）　Country　Feng Junxi (Han)

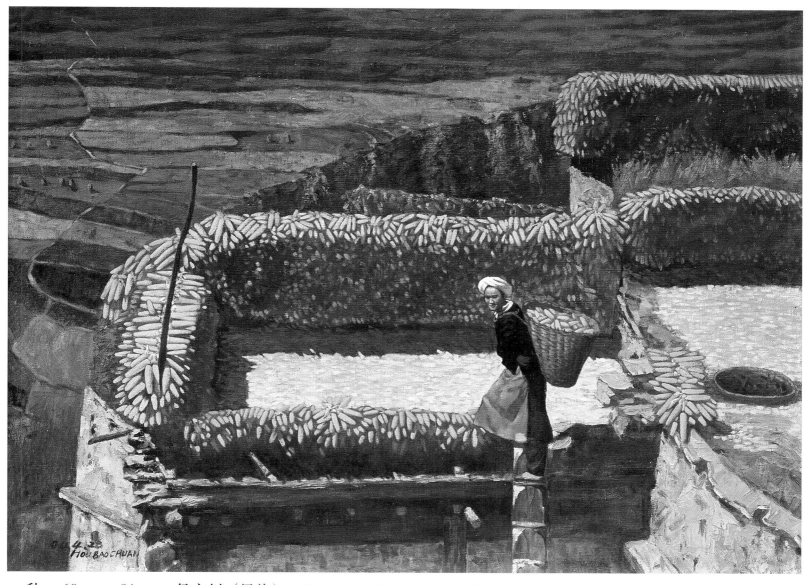

秋　60cm × 81cm　侯宝川（汉族）　Autumn　Hou Baochuan (Han)

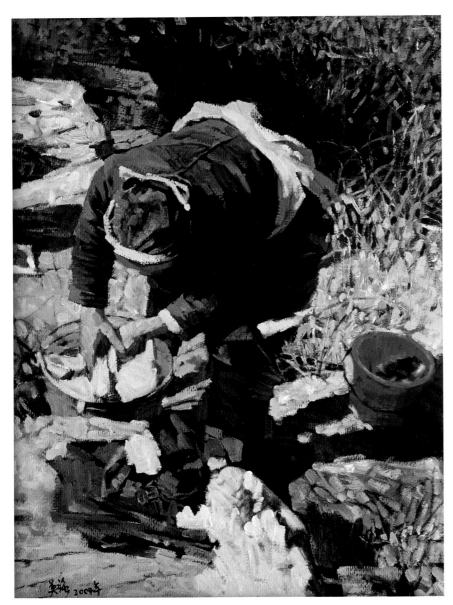

阳光下的洗衣女　55cm × 42cm
任英强（汉族）
Girl Washing Clothes in the Sun
Ren Yingqiang (Han)

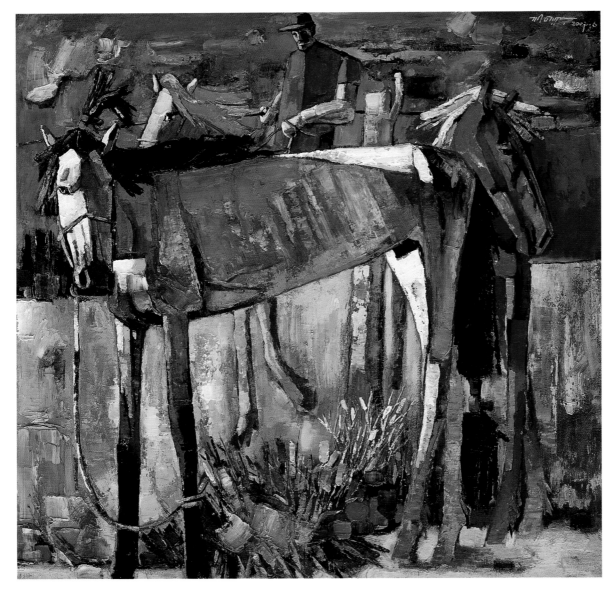

雨后　140cm × 140cm
博·阿斯巴根（蒙古族）
After the Rain
Bo·Asibagen (Mongolian)

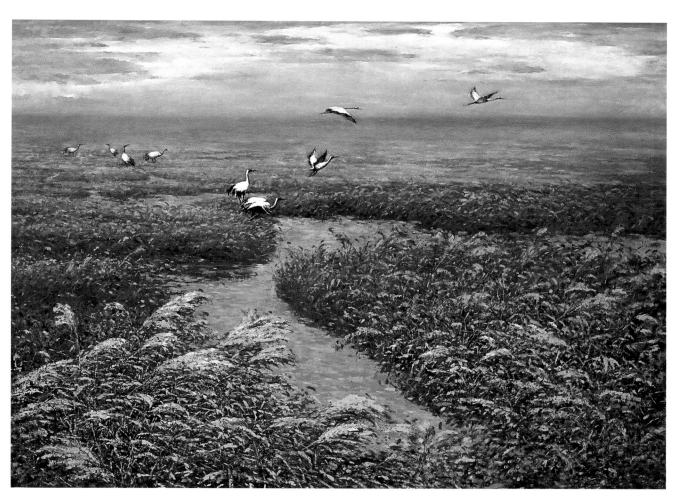

故乡情　100cm × 132cm　王兴杰（汉族）
Affectionateness for Home　Wang Xingjie (Han)

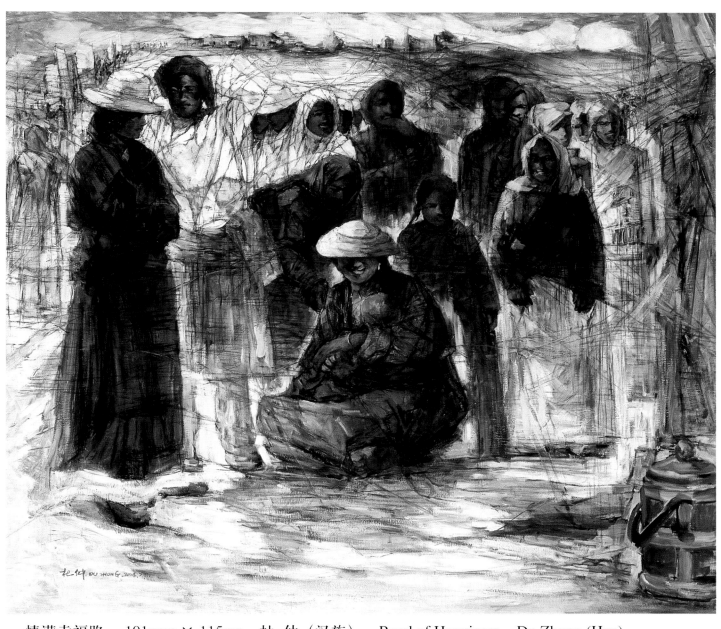

情满幸福路　101cmx × 115cm　杜 仲（汉族）　Road of Happiness　Du Zhong (Han)

城北秋景　54cm × 73cm　陈子胄（汉族）　Autumn of the Northern City　Chen Zizhou (Han)

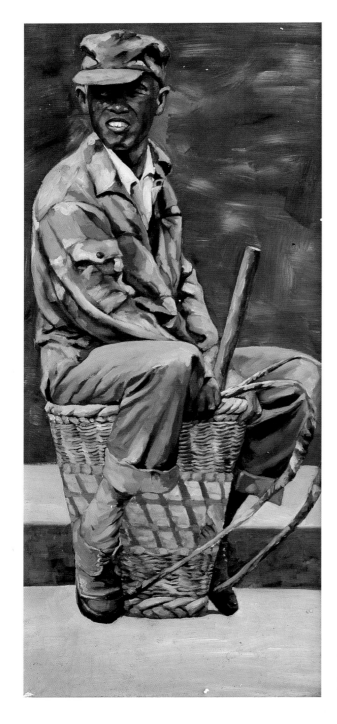

候工　150cm × 65cm
刘 咏（土家族）
Wating for Work
Liu Yong (Tujia)

阿妈　146cm × 114cm
杨 杰（汉族）
A Ma　Yang Jie (Han)

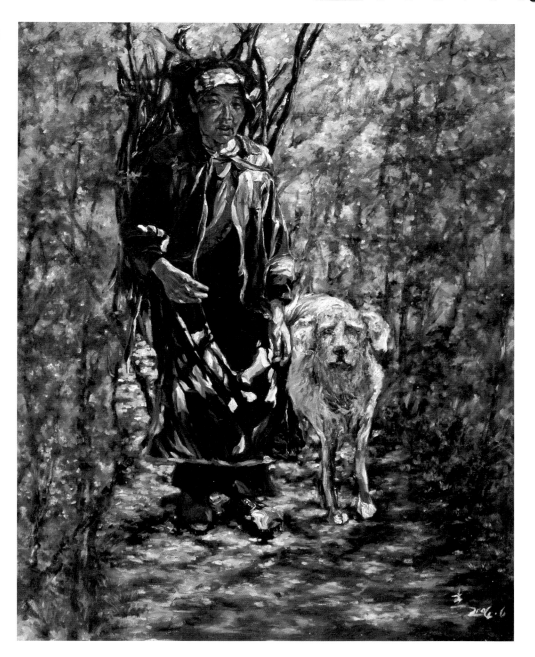

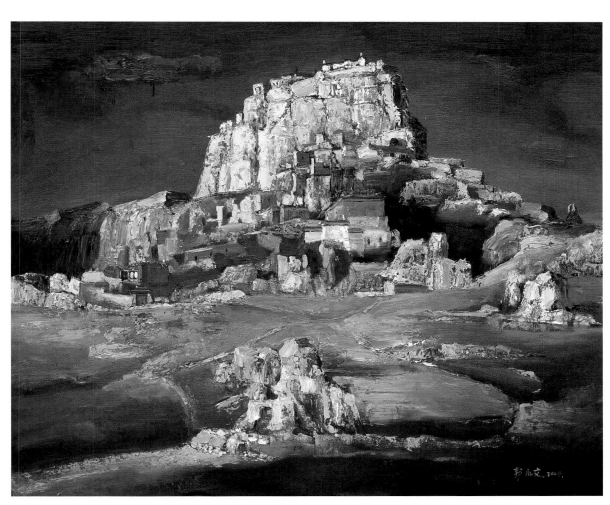

古堡遗韵　150cm × 180cm　郭永文（汉族）
Touch of the Archaic Castle　Guo Yongwen (Han)

第二届全国少数民族美术作品展 纪念奖

白云飘飘过山寨　100cm × 120cm　王铁根（汉族）
White Clouds Floating over the Village　Wang Tiegen (Han)

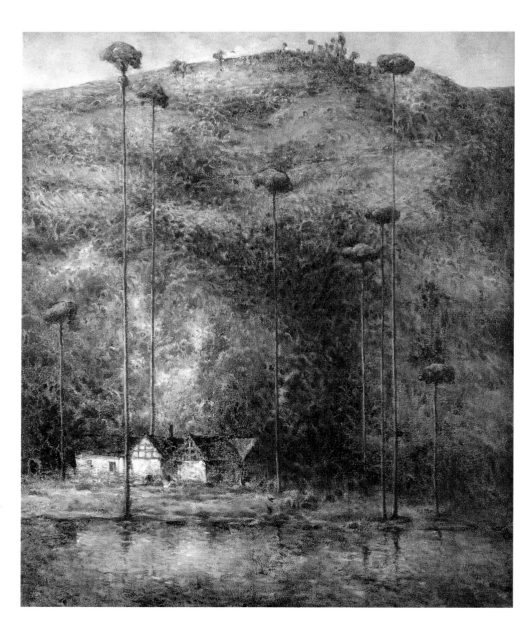

土家山居　60cm × 50cm
罗　徕（土家族）
Mountain House of
Tujia
Luo Lai (Tujia)

冷月　100cm × 80cm
马　路（满族）
Cold Moon　Ma Lu (Manchu)

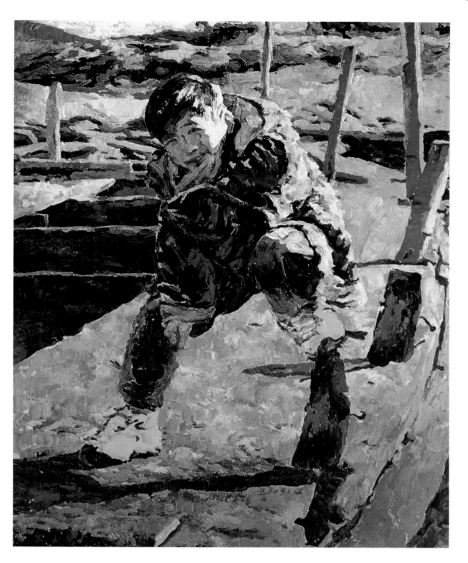

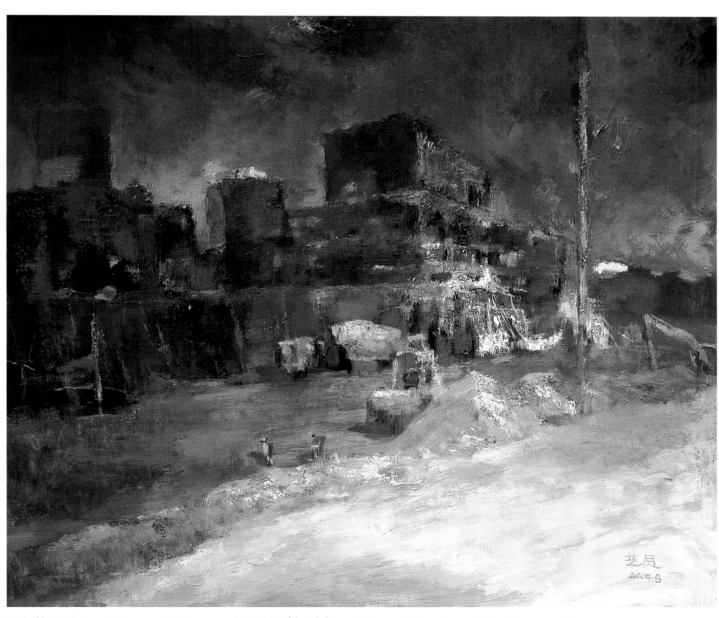

远方的雷声　100cm × 115cm　朱艺员（侗族）　Distant Thunder　Zhu Yiyuan (Dong)

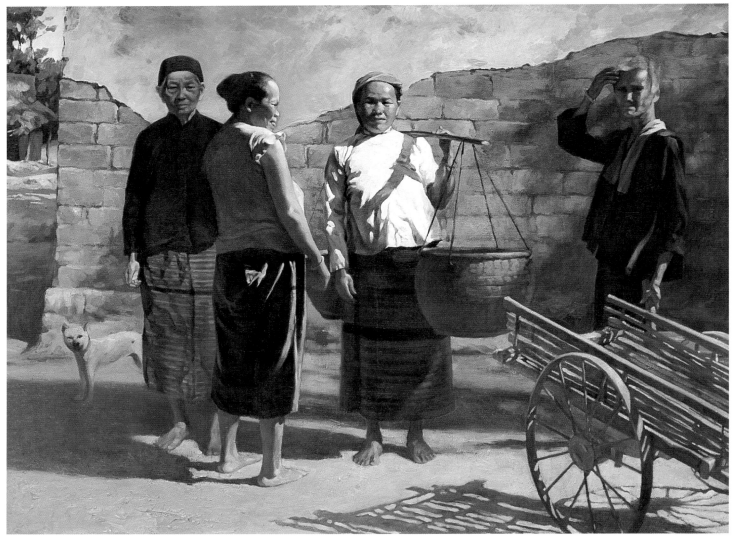

艳阳天　89cm × 116cm　陈奕文（汉族）　Sunny Day　Chen Yiwen (Han)

高原千秋　160cm × 130cm
刘建新（满族）
Old-line Tableland
Liu Jianxin (Manchu)

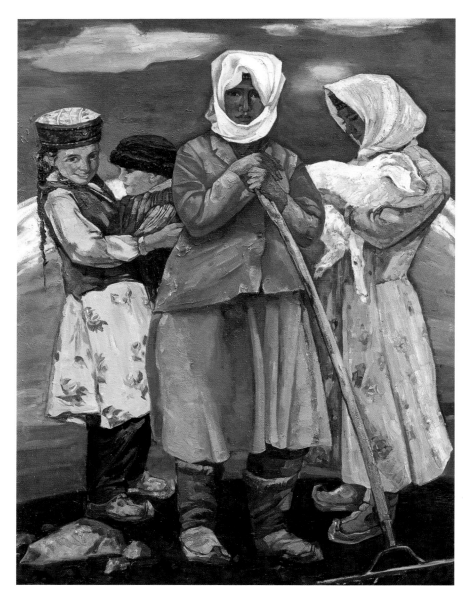

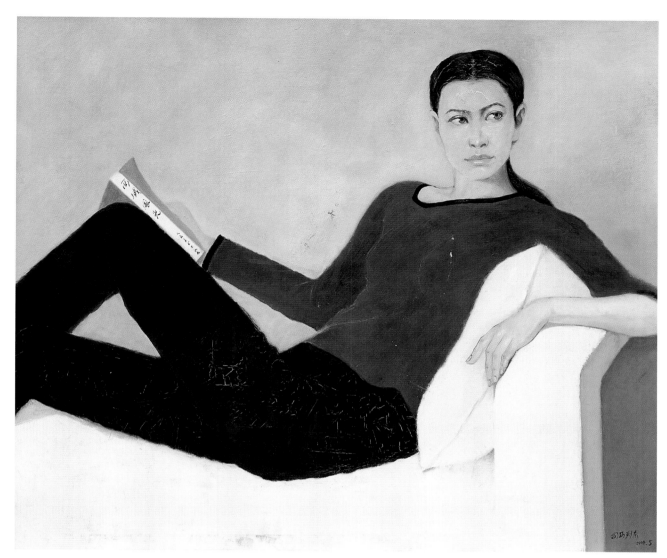

新疆姑娘　83cm × 96cm　司马列东（汉族）
Xinjiang Girl　Sima Liedong (Han)

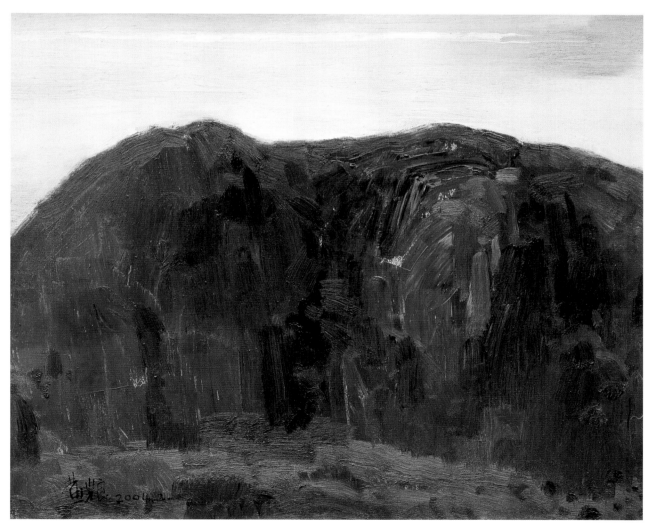

山旮旯　50cm × 60cm　黄光良（壮族）
Corners in the Mountains　Huang Guangliang (Zhuang)

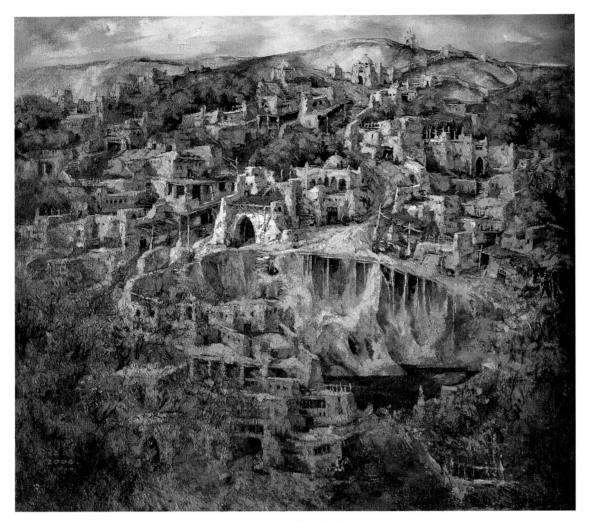

西域圣泉　120cm × 130cm　丁宗江（汉族）
Divine Fountain in the West　Ding Zongjiang (Han)

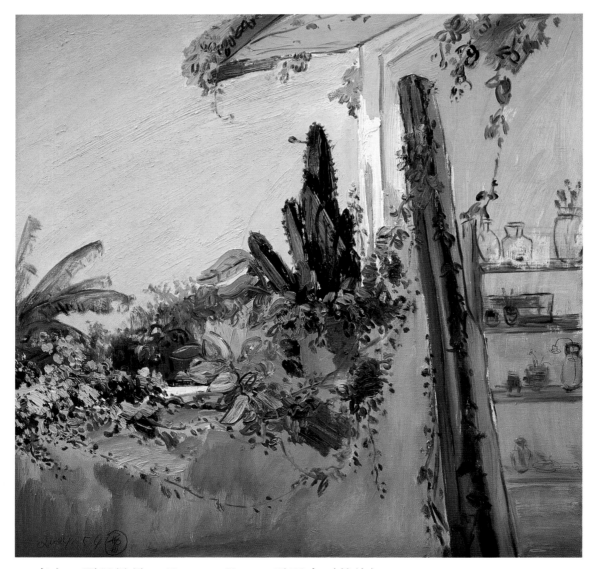

南方·夏日风景　60cm × 60cm　雷召杰（壮族）
South-Summer　Lei Zhaojie (Zhuang)

家园　137cm × 58cm　关金国（满族）
Home　Guan Jinguo (Manchu)

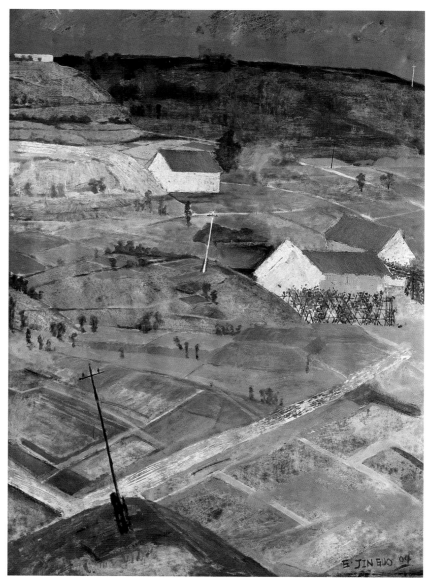

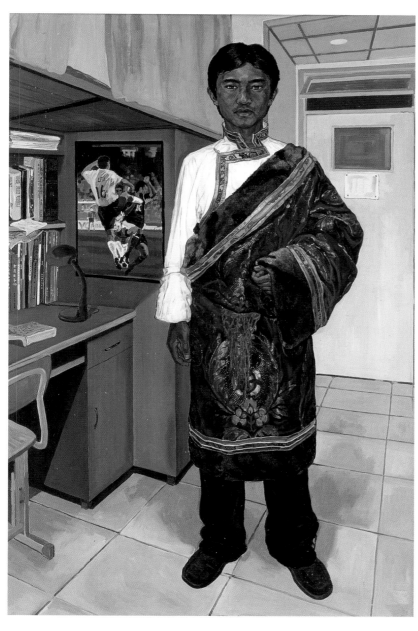

藏族学生　158cm × 105cm　徐德义（汉族）
Tibetan Student　Xu Deyi (Han)

年猪头　150cm × 150cm
张绍华（白族）
Pig Head of the Year
Zhang Shaohua (Bai)

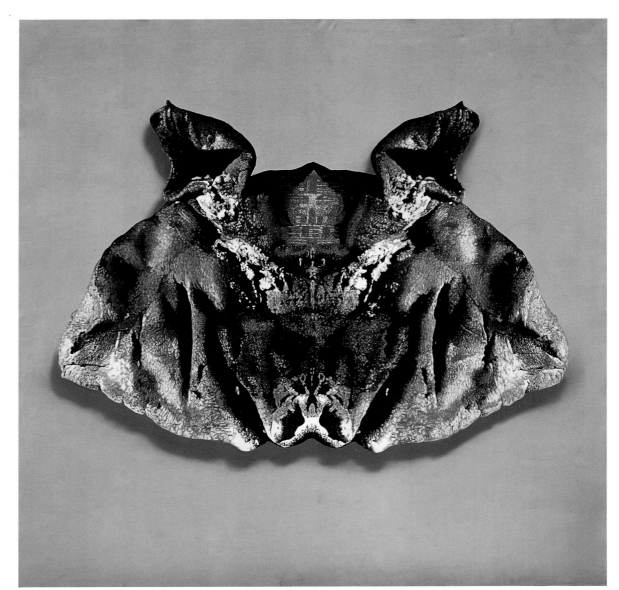

三月三　81cm × 100cm　刘志平（汉族）　The March 3rd Festival　Liu Zhiping (Han)

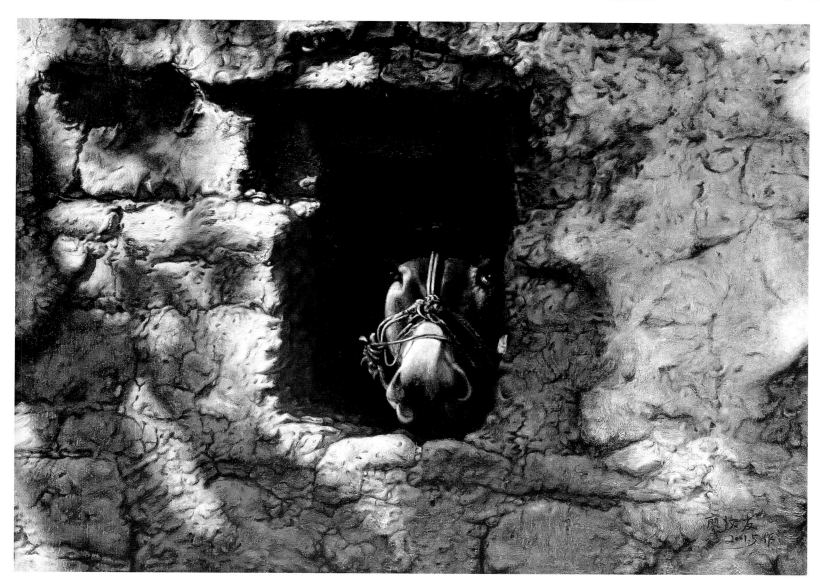

晌午　73cm × 100cm　廖汝友（汉族）　Noon　Liao Ruyou (Han)

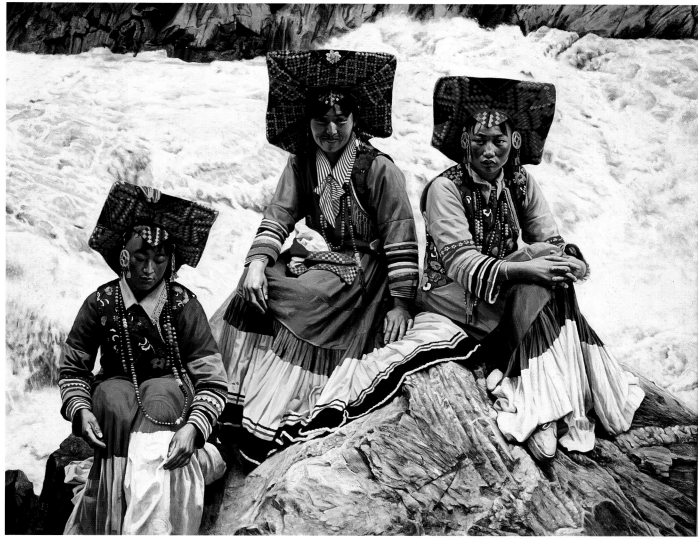

姐妹　120cm × 152cm　汪　辉（汉族）　Sisters　Wang Hui (Han)

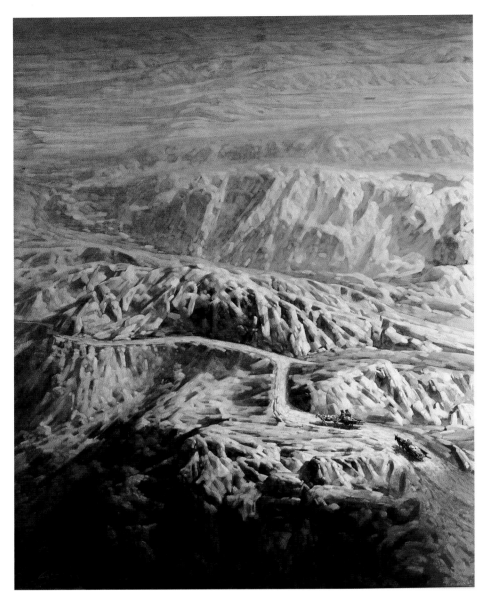

走出阿克塞　114cm × 88cm
冷建军（汉族）
Walking out of Akesai
Leng Jianjun (Han)

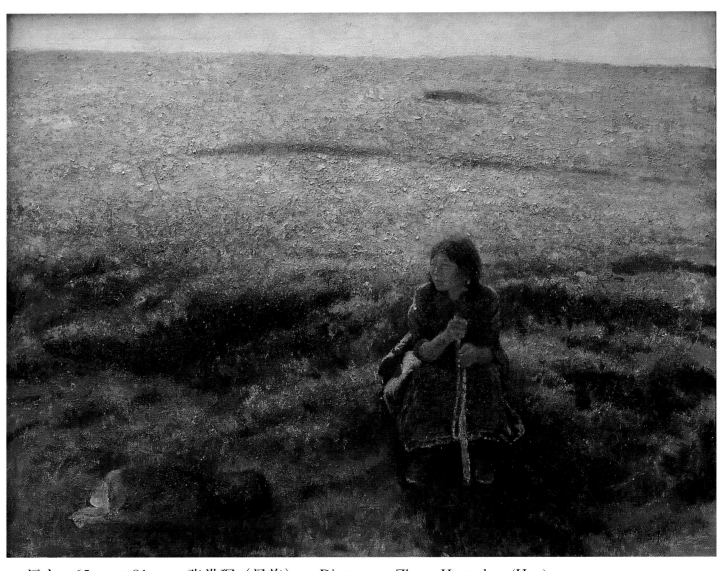

远方　65cm × 81cm　张洪琛（汉族）　Distance　Zhang Hongchen (Han)

呼伦贝尔守护丰美的草原
160 cm × 160cm
王韶巍（汉族）
Hulunbeier Guards the
Lush Grassland
Wang Shaowei (Han)

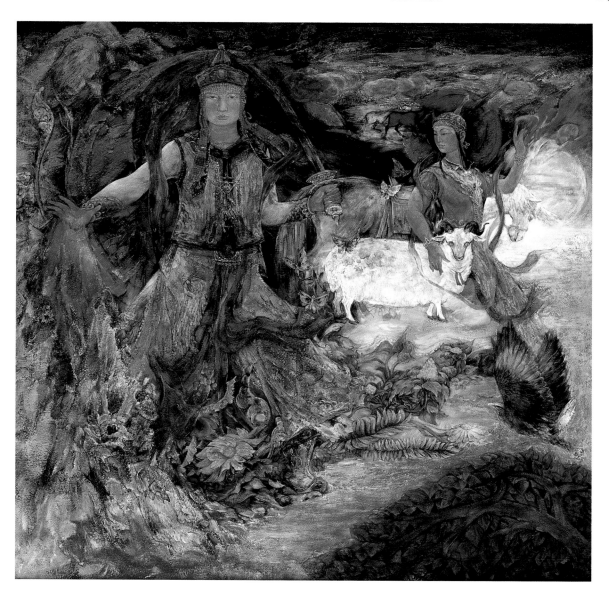

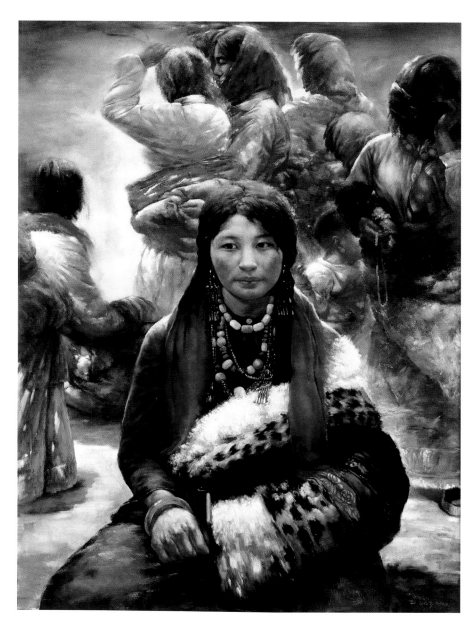

圣地在远方　150cm × 110cm
张　洪（汉族）
Holy Land Lies Far
Zhang Hong (Han)

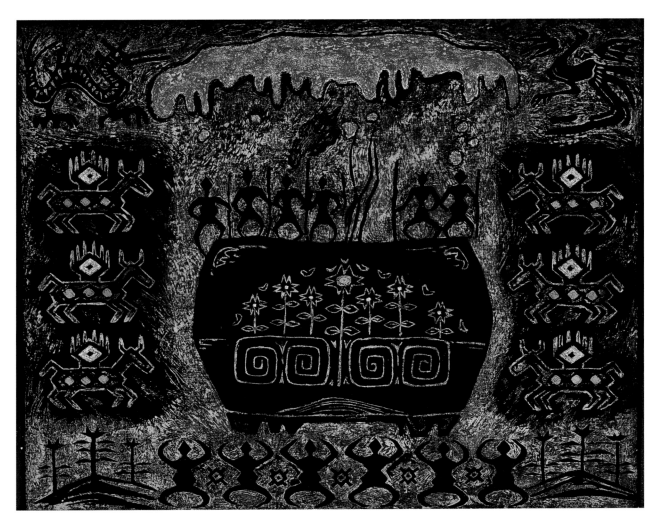

丰年祭
63cm × 76cm
李卫良（黎族）
Ceremony of the
Harvest Year Sacrifice
Li Weiliang (Li)

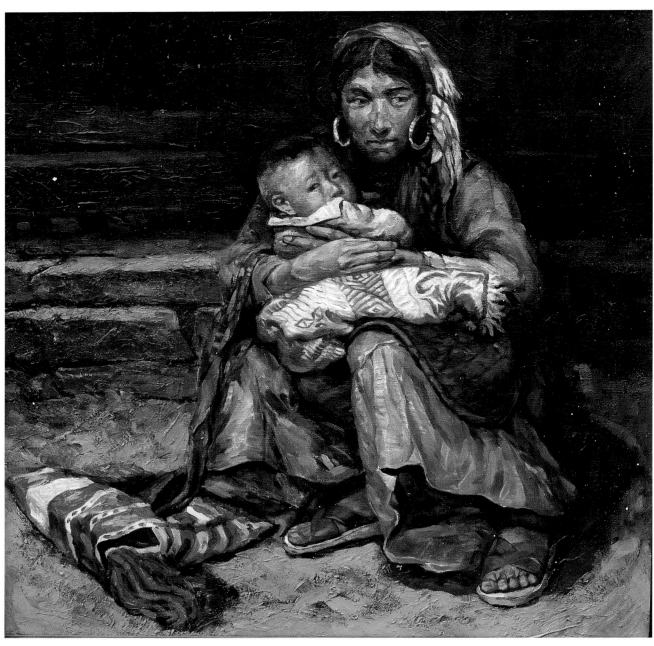

母子　177cm × 177cm　周家俊（白族）　Mother and Son　Zhou Jiajun (Bai)

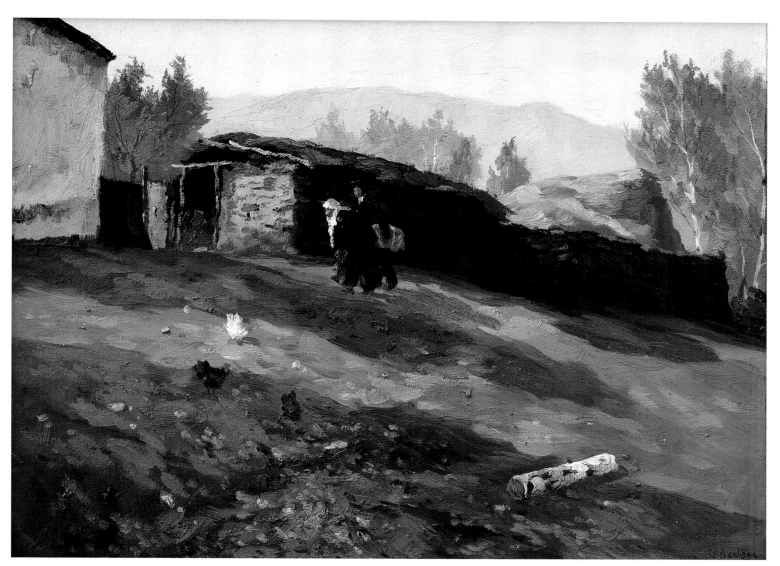

走亲　45cm × 60cm　木哈买提江（哈萨克族）　Visiting Relatives　Muhamaitijiang (Kazak)

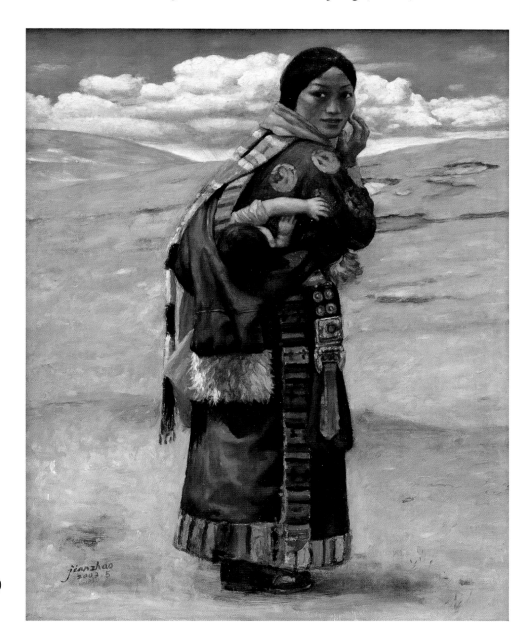

出行　51cm × 41cm　刘剑钊（汉族）
Go on A Trip　Liu Jianzhao (Han)

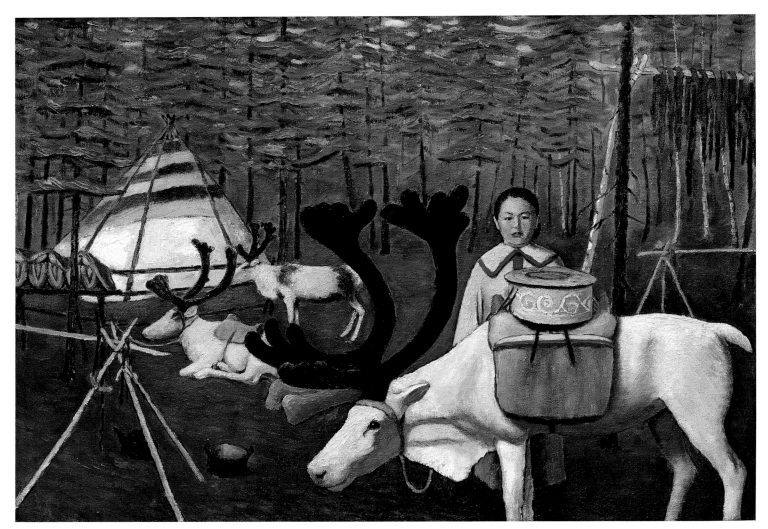

敖鲁古雅风情　77cm×107cm　涂桑清（鄂温克族）　Touch of Aoluguya　Tu Sangqing (Ewenke)

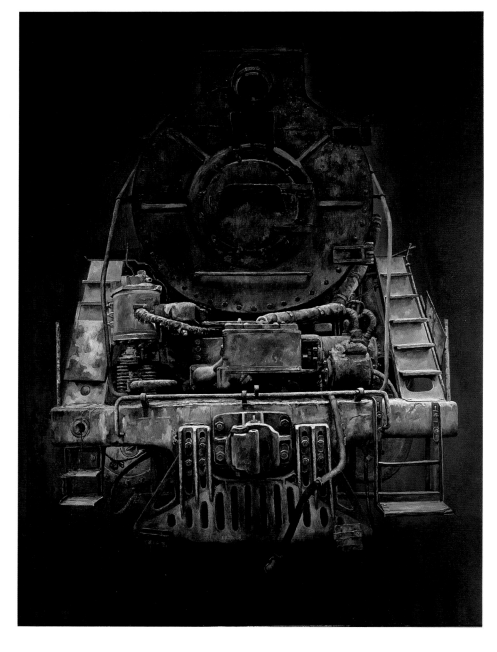

前进　1230号　165cm×143cm
唐党生（侗族）
Advancing No. 1230
Tang Dangsheng (Dong)

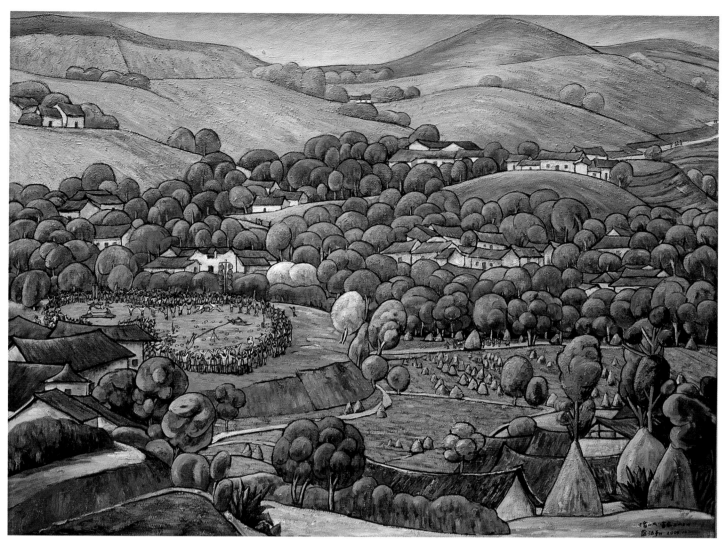

畲家"三月三"　　114 cm × 146cm　　蓝法勤（畲族）
The March 3rd Festival of She Nationality　　Lan Faqin (She)

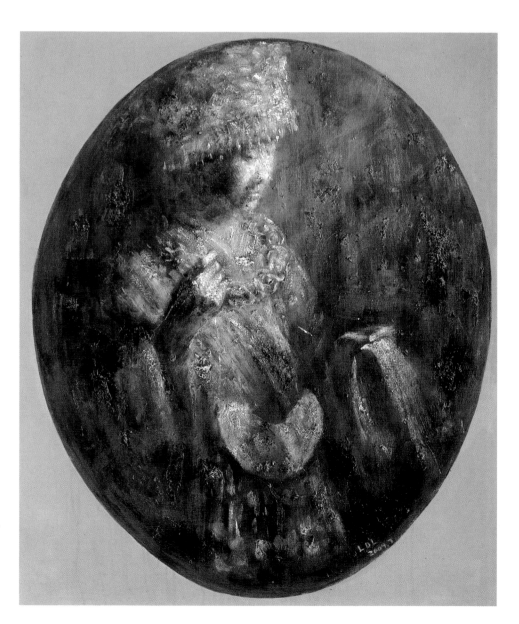

苗寨之夜　100cm × 81cm
刘东路（汉族）
Night in a Miao Village
Liu Donglu (Han)

第二届全国少数民族美术作品展
N E M F A I Ⅱ
纪念奖

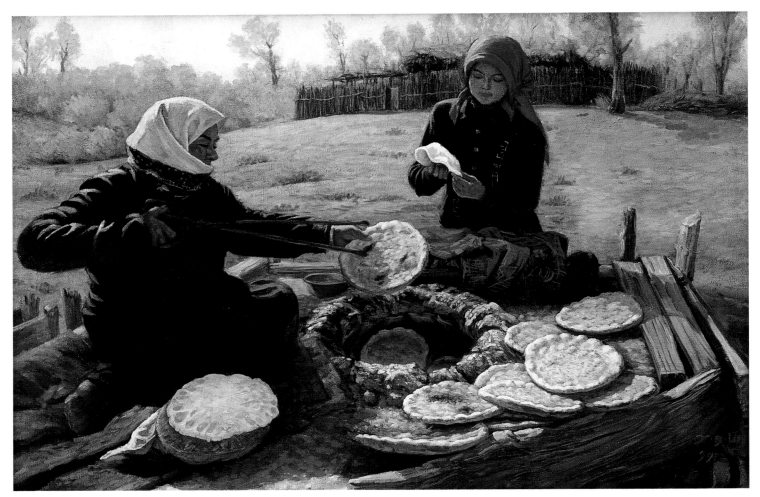

打馕　76cm × 110cm　席德文（回族）　Making Nang　Xi Dewen (Hui)

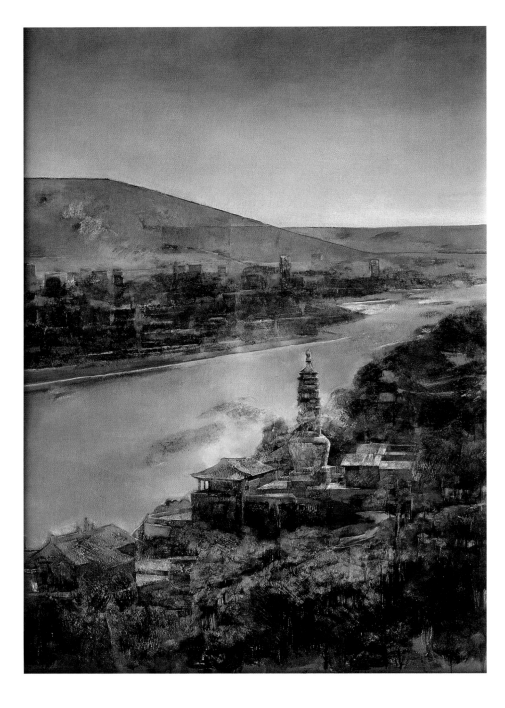

黄河·西部　106cm × 80cm
何·达林太（蒙古族）
Yellow River-West　He · Dalintai (Mongolian)

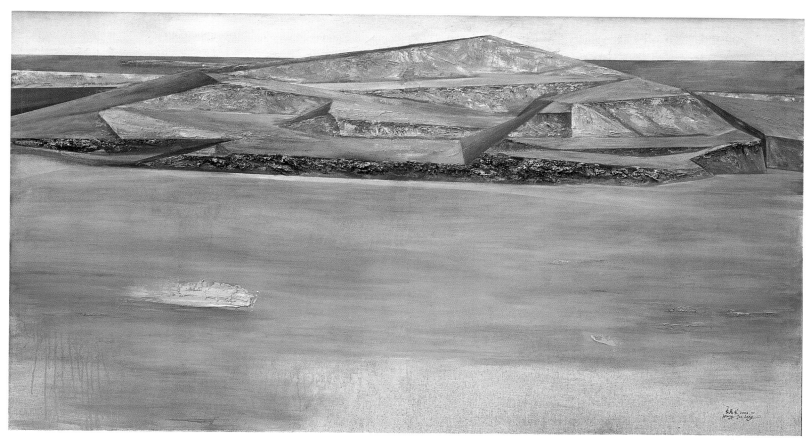

野　100cm×180cm　王居龙（满族）　Wild　Wang Julong (Manchu)

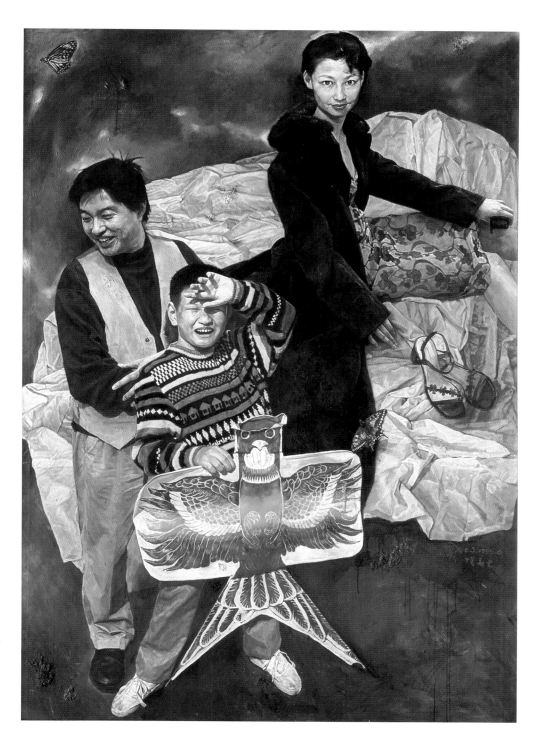

乐山乐水　180cm×125cm
项春生（汉族）
Happy Time
Xiang Chunsheng (Han)

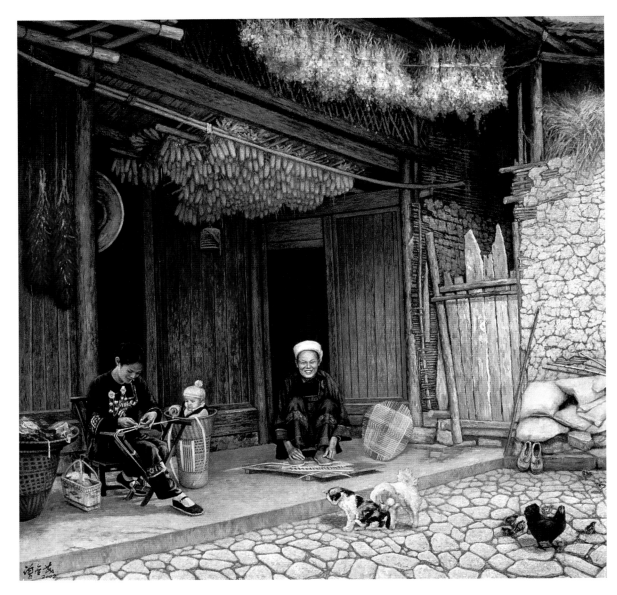

家　131cm × 131cm
曾金茂（汉族）
Home
Zeng Jinmao (Han)

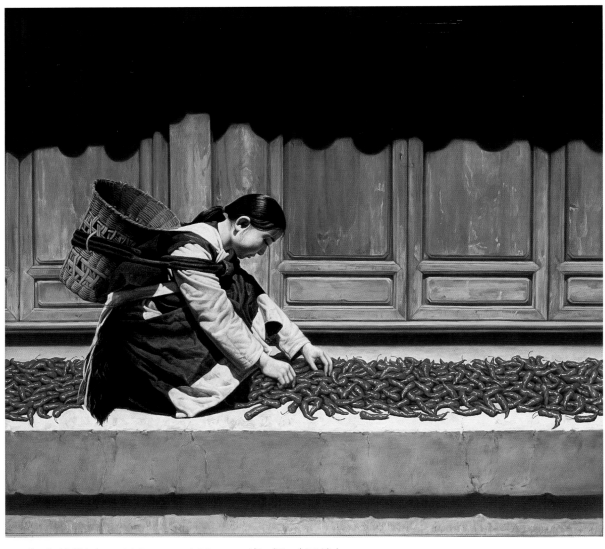

和煦的阳光　110cm × 120cm　崔　毅（汉族）
Vernal Sunshine　Cui Yi (Han)

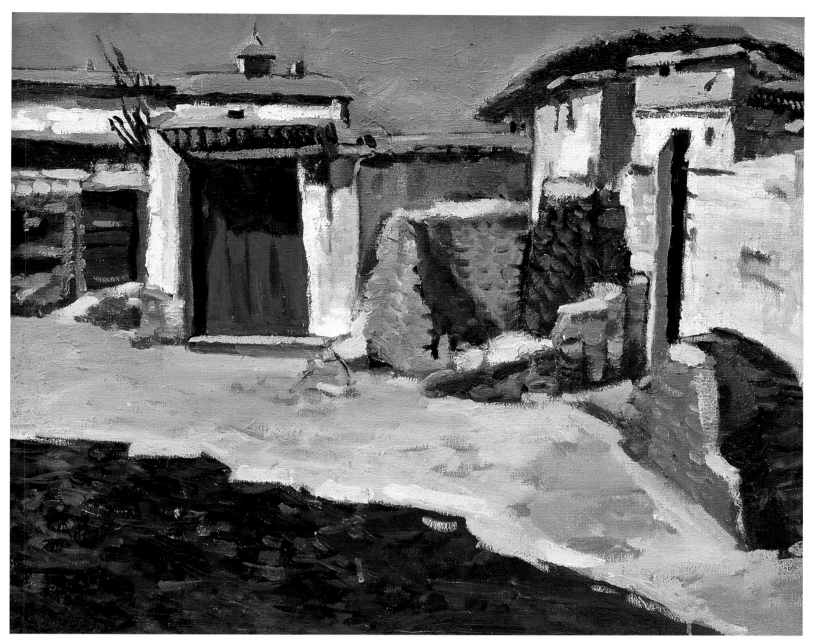

风景　60cm × 80cm　李红霞（朝鲜族）
Landscape　Li Hongxia (Chaoxian)

CATALOGUE

CATALOGUE

CATALOGUE

CATALOGUE

CATALOGUE

天津 人民美術出版社 出版发行

天津市和平区马场道 150 号

邮编：300050　　电话：（022）23283867

出版人：刘建平　　网址：http://www.tjrm.com

北京恒智彩印有限公司制版印刷　　　　　　新华书店 天津发行所经销

2004 年 10 月第 1 版　　　　　　　　　　2004 年 10 月第 1 次印刷

开本：889 × 1194 毫米　1/8　印张：45　　　　　　印数：1-2000

定价：880.00 元

ISBN 7-5305-2645-6

9 787530 526453 >